KB082164

시작하는 아트라이터에게

+
_____

+
_____

+
_____

+
_____

+
_____

+
_____

일러두기

1  단행본은 『 』, 논문이나 논설·기고문·기사문은 「 」, 잡지와 신문은 《 》,
   예술 작품과 전시회명은 < >로 엮었다.
2  인명과 지명을 비롯한 고유명사의 외국어 표기는 국립국어원 외래어표기법에 따라
   표기했으며, 관례로 굳어진 것은 예외로 두었다.
3  참고 자료에 실린 「문법」은 원서에 실린 영문법을 우리 문법으로 바꾼 것이다.

현대미술 글쓰기
How to Write About Contemporary Art

2016년 9월 30일 초판 발행 · 2024년 7월 24일 6쇄 발행 · **지은이** 길다 윌리엄스 · **감수** 정연심
**옮긴이** 김효정 · **펴낸이** 안미르, 안마노, 오진경 · **기획** 문지숙 · **진행** 문지숙, 강지은 · **편집** 최은영
**디자인** 안마노 · **디자인 도움** 박유빈 · **마케팅** 김세영 · **출판 매니저** 박미영 · **제작** 세걸음
**글꼴** SD 산돌명조Neo1, SM세명조, Times New Roman MT

**안그라픽스**
**주소** 10881 경기도 파주시 회동길 125-15 · **전화** 031.955.7755 · **팩스** 031.955.7744
**이메일** agbook@ag.co.kr · **웹사이트** www.agbook.co.kr · **등록번호** 제2-236 (1975.7.7.)

ISBN 978.89.7059.864.2 (03600)

# 현대미술 글쓰기

아트라이팅에 대해 알고 싶은 모든 것

길다 윌리엄스 지음

정연심 감수

김효정 옮김

들어가는 말

## 1부  과제
현대미술에 관한 글은 왜 쓰는가

## 2부  훈련
현대미술에 관한 글은 어떻게 쓰는가

# 3부 요령
## 다양한 형식의 현대미술 글쓰기

# 들어가는 말

인간의 정신이 이 세상에서 하는 가장 위대한 일은
무언가를 보고, 그것을 쉬운 말로 옮기는 것이다.

존 러스킨John Ruskin, 1856[1]

# 1

## 아트라이팅에 단 하나의 '최선'은 없다

어떤 종류의 글을 쓰든 정해진 공식은 없다. 그 사실을 모르는 사람은 거의 없을 것이다. 그래서 처음에는 '현대미술과 관련한 글쓰기' 책을 쓴다는 것 자체가 터무니없게만 느껴졌다. 이 책에서 제시하는 조언을 곧이곧대로 따르면서 훌륭한 글을 쓰기 위해 진지하게 노력할 독자도 있겠지만, 결국 성공한 아트라이터는 모두 자기만의 길을 개척한 사람들이다. 뛰어난 아트라이터art-writer는 기존 관습을 깨고 누구도 따라할 수 없는 자신의 영역을 확보한다. 그들은 공식을 암기하지 않고 타고난 감각으로 글쓰기 능력을 향상시킨다. 작품을 수없이 접하고 잘된 글을 수없이 읽으면서 실력을 키운다. 아트라이터에게 가장 필요한 것은 타고난 언어 감각, 풍부한 어휘, 다양한 문장을 구사하는 솜씨, 독창적인 견해, 매력적인 아이디어다. 그중에서 내가 가르칠 수 있는 것은 하나도 없다. 예술을 사랑하는 법을 알려주는 책 같은 것도 세상에 존재하지 않는다. 현대미술을 사랑하지 않는다면 결국 이 책은 아무 소용이 없을 테니 당장 내다 버려도 좋다.

　21세기에 접어들면서 온라인과 오프라인을 가리지 않고 예술은 엄청난 호황기를 누리게 되었고 덕분에 예술과 관련된 글쓰기

의 수요 역시 크게 치솟았다. 미술관과 아트페어의 방문자 수는 늘어나고 규모는 나날이 확대되고 있으며 신설 예술학교, 석사과정 프로그램, 국제 비엔날레, 상업 화랑, 예술 서비스, 예술가의 웹사이트, 대규모 개인 컬렉션 역시 갈수록 입지가 강화되고 있다. 팽창하는 예술 세계에서 모든 구성원은 저마다 다양한 수준의 예술 언어를 사용한다. 그 언어를 사용하는 주체는 예술가, 큐레이터, 갤러리스트, 미술관 관리자, 블로거, 편집자, 학생, 출판인, 컬렉터, 교육자, 경매인, 고문, 투자자, 인턴, 비평가, 언론 홍보 담당자, 대학 강사 등 무척이나 다양하다. 오늘날 전 세계의 사이버 관람자는 주로 화면에 뜬 문자와 이미지를 통해 예술을 받아들이며, 포스트포스트모던post-postmodern, 포스트미디엄post-medium, 포스트포디스트post-fordist, 포스트크리티크post-critique 예술가들 역시 전문가를 위한 작품 해석을 필요로 하고 있다.

독자층이 늘고 정보 전달 목적의 아트라이팅에 대한 수요가 급증하면서 현대미술에 대한 글은 대부분 이해하기 어렵다고 느끼는 사람들도 많아졌다(물론 훌륭한 정보를 창의적으로 담아 독자의 이해를 돕는 텍스트도 얼마든지 있지만). 진부하고 애매한 아트라이팅은 조롱거리가 되기 십상이다. '컨템포러리 아트데일리 Contemporary Art Daily'(누구나 글을 기고할 수 있는 미술 정보 웹사이트)의 난해하고 장황한 글을 스크롤로 내리다 보면 나 역시 도무지 이해할 수 없는 예술 언어에 좌절한다. 그러나 오랫동안 아트라이팅을 가르치고 편집을 해오면서 이런 해독 불가능한 글은 모두 경험 부족에서 나온다는 확신을 갖게 되었다. 이런 어려움을

겪는 필자들은 누구에게도 아무런 도움을 받지 못한 채 시각적 경험을 글로 번역하는 아트라이팅이라는 어려운 과제를 갑자기 떠맡게 되었을 가능성이 크다. 분명 초심자들에게는 결코 쉬운 작업이 아닐 것이다. 그래서 이 책은 아트라이팅에 처음 입문하는 사람들에게 방향을 제시하는 것을 목적으로 한다. 또한 숙련된 작가들에게는 이미 알고 있는 내용을 다시금 환기시키고자 한다.

일반적인 믿음과 달리, 나는 암호문 같은 예술 평론이 비전문가를 혼란에 빠뜨릴 의도로 쓰이는 것은 아니라고 생각한다. 가끔은 저명한 인물이 설익은 아이디어를 번드르르한 단어로 포장하거나, 수준 이하의 미술 작품을 팔아먹기 위해 일부러 알아듣기 힘든 글을 쓸 때도 있다. 그러나 최악의 글은 대개 의욕만 넘칠 뿐 제대로 의사소통하는 방법을 모르는 아마추어 아트라이터의 작품이다. 아트라이터는 이 업계에서 가장 보수가 박한 직종에 속한다. 극히 고난도의 아트라이팅 업무가 경험과 인지도가 가장 적은 사람에게 분배되는 예술 세계의 비합리적 관행도 이로써 설명된다. 결국 사람들의 의심과 달리 나쁜 아트라이팅은 허세에서 나오는 것이 아니라 훈련 부족에서 나온다.

예술에 관해 훌륭한 글을 쓰는 것은 아주 힘겨운 작업이지만, 아무리 뛰어난 아트라이터라도 성공한 예술가나 화상에 비해 보잘것없는 보수를 받는다. 아트라이팅 업계에서는 몇 백만 원 단위도 엄청나게 큰돈으로 취급받는다. 대부분의 사람들은 쏟은 노력만큼 보수를 받지만, 아트라이팅의 대가는 노력과 비례하지 않는다. 수준 이하의 갤러리 보도자료(내게는 이 업계에서 착취당하는

노동자들이 간절히 도움을 요청하는 절규로 읽힌다)를 써서 욕을 먹는 필자들은 사실 전문 편집자가 글을 교정해주는 혜택조차 누리지 못한다. 생짜 글들이 아무런 검토 없이 버젓이 떠돌고 있는 것이다. 필자의 능력 부족으로 형편없는 글이 나오면 그 글에서 다루는 예술 작품 역시 형편없을 것이라는 오해를 사게 된다. 예술에 관한 글을 잘 써야 하는 단 하나의 이유는 훌륭한 예술은 그런 대우를 받을 자격이 있기 때문이다. 뛰어난 아트라이팅은 예술을 감상하는 경험을 훨씬 풍성하게 만든다.

비록 내게 불합리한 보수 관행을 바로잡을 힘이 있는 건 아니지만, (만족스럽긴 해도 제대로 평가받지 못하는 일을 시작하려는 사람들에게) 내가 아는 모든 지식을 전수할 용의는 있다. 사반세기에 걸쳐 현대미술과 관련해 집필, 편집, 기사 의뢰, 독서, 교육을 하면서 나는 다음의 두 가지 결론에 이르렀다.

**비록 개인차는 크지만 훌륭한 아트라이터는**
**예외 없이 다음의 특징을 지닌다.**
+ 명확하고 체계적이며 적절한 단어를 사용한다.
+ 창의적이고 감칠맛 나는 표현과 독창적인 생각으로
  가득하다. 예술에 관한 풍부한 경험과 지식이
  반영되기 때문이다.
+ 작품의 본질을 드러낸다. 작품의 의미를 설득력 있게
  제시하며, 그것이 세상과 어떻게 연결되는지 설명한다.

**반면 미숙한 아트라이터의 특징은 다음과 같다.**

+ 내용이 애매하고 구조가 허술하며 전문용어가 난무한다.

+ 어휘가 독창적이지 않고 생각이 미숙하며 논리에
  결함이 있고 지식이 단편적이다.

+ 자신의 예술 경험을 바탕으로 독창적인 의견을
  제시하지 못한다.

+ 작품 뒤에 숨겨진 의미를 그럴듯하게 전달하지
  못하거나 작품이 세상에 어떤 의미가 있는지
  제대로 설명하지 못한다.

이 책의 목적은 글 쓰는 법을 가르치는 것이 아니라, 글쓰기에서 흔히 나타나는 실수를 알아보고 우수한 아트라이터들이 그런 실수를 어떻게 극복하는지 보여주기 위한 것이다. 모범 사례와 나쁜 사례를 있는 그대로 접하다 보면 처음부터 나쁜 습관을 멀리하고 자기만의 산뜻한 스타일로 예술에 관해 생각하고 쓰는 법을 익히게 될 것이다. 그런 능력을 갖고 싶다면 책을 잘 고른 것이다.

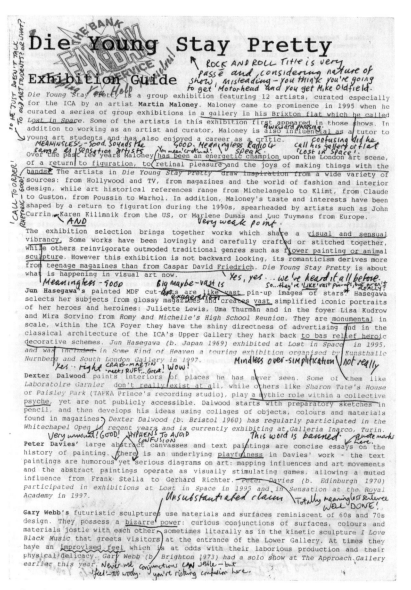

그림 1 뱅크, <팩스백>(런던: ICA), 1999

# 2

# 국제 예술 언어

2012년 여름, 웹사이트 '트리플 캐노피Triple Canopy'에 화제의 에세이가 발표되었다. 예술가 데이비드 레빈David Levine과 사회학 박사과정 학생 알릭스 룰Alix Rule이 쓴 「국제 예술 언어: 예술계 언론 보도자료의 발전과 영향력International Art English: On the Rise-and the Space-of the Art-world Press Release」이라는 글이었다.[2] 두 사람은 온라인 예술 잡지《이플럭스e-flux》에서 수집한 보도자료를 분석해 '국제 예술 언어International Art English, IAE'의 언어적 특징을 찾아냈다.

+ 명사화를 좋아한다: '시각의(visual)'는 '시각성(visuality)'이 된다.
+ 유행어를 잘 만든다: '횡단하는(transversal)' '퇴화(involution)' '플랫폼(platform)' 등
+ 접두사를 남용한다: 특히 '초월하는(para-)' '원래의 (proto-)' '탈/후기(post-)' '하이퍼(hyper-)'의 사용이 잦다.

레빈과 룰의 폭로는 일부 진영의 열렬한 환호를 받았지만 몇몇 관계자들이 그 분석 방법과 결과 모두에 회의감을 드러내는 바람

에 결렬한 논쟁을 불러일으켰다.[3] 갤러리의 허접한 언론 보도자료를 조롱하는 행동은 만만한 상대를 괴롭히는 비열한 짓이라고 여기는 사람도 많았다. 어쨌든 레빈과 룰의 '외도'는 오랫동안 조롱거리가 되어온 예술계의 난해하고 장황한 언어를 재조명하는 계기가 되었다. 영국의 예술가 집단인 뱅크BANK는 <팩스백Fax-Back>(1999, 그림 1)이라는 프로젝트에서 형편없는 언론 보도자료의 문구를 수정하고 평가를 붙여 그 갤러리에 돌려주었다("완전히 의미 없는 문장이네요. 잘했어요!"). 우리는 전문가, 문외한을 가리지 않고 의미를 알 수 없는 예술계의 횡설수설(《프라이빗 아이 Private Eye》《플래시 아트Flash Art》 등 수많은 잡지에 등장하는 현학적인 칼럼이 그 예다)에 무기력하게 익숙해지고 있지만, 한편으로는 재능 있는 아트라이터에게 본능적으로 주의를 돌리고 있다.

이런 한심한 아트라이팅을 우리는 지금껏 참을 만큼 참았다. '트리플 캐노피'의 「국제 예술 언어」를 시작으로 잘난 척하는 글쓰기를 마음껏 공격해도 되는 시대가 도래한 것 같다.[4] 《아트포럼Artforum》에는 큐레이팅에 관한 몇 권의 신간 서적 서평이 실렸는데, 그 서평을 쓴 비평가이자 미술 사학자인 줄리안 스탤러브라스Julian Stallabrass는 그런 책에 사용된 '골치 아픈 어휘'에 한탄하며 몇몇 문장을 쉬운 말로 바꾸었다.

예를 들어 결론은 이런 식이다. "전시회는 주체와 객체
사이의 다양한 형태의 협상, 관계, 적응, 협업에서 발생하는
공동생산적인 공간적 수단이다." 이 말을 대충 번역하면

이렇다. "사람들은 서로 협력하여 작품 전시회를 연다. 그들은 공간과 시간 안에 존재한다."[5]

스탈러브라스가 쉽게 고쳐 쓴 "사람들은 서로 협력하여 작품 전시회를 연다."라는 말은 대부분의 아트라이팅에서 눈 씻고 찾아봐도 찾을 수 없는 평범한 언어에 속한다. 애매모호한 예술 언어에 대한 불만이 거세지고 있는 현실은, 아트라이팅 석사과정이 번성하는 현상과 더불어[6] 지난 10년간 큐레이팅이 획득한 학문으로서의 엄격한 연구 방법을 아트라이팅에서도 수용하고 있다는 것을 뜻하는지 모른다. 예술계가 전문화되는 추세에서 필자와 비평가도 예외가 될 수는 없을 것이다.

이 책에서 내 목표는 '반국제 예술 언어' 군단에 동참하거나, 쉬운 단어를 써도 될 자리에 굳이 전문용어 투성이의 복잡한 문장을 쓰거나, '공간space' '장field' '실제real' 같은 평범한 단어에 난해하고 생소한 기능을 억지로 떠맡긴다거나, 우리가 보는 대상과 읽는 내용 사이에 당황스러운 단절이 생기는 등 이 업계의 언어가 지닌 흔한 특성을 모방하는 것이 아니다. 이 책의 목표는 '국제 예술 언어'의 딜레마에서 탈출하는 실용적인 조언을 제시하는 것이다. 이 책은 허세 가득한 글을 쓰는 법을 알려주는 책이 아니다. 나쁜 예술 평론은 (나쁜 음악 평론, 진부한 영화 평론, 허접한 문학 이론과 마찬가지로) 단 몇 초 만에 모방하고, 반나절 만에 습득할 수 있다. 반면 예술에 관해 논리적이고 간결하고 재미있고 신뢰를 주는 글을 쓰려면 상당한 고민과 노력이 필요하다. 이 책에

서 나는 우수한 학술, 역사, 설명, 기사, 비평 등을 주로 살펴보면서 그것들이 왜 좋은 글인지, 거기서 어떤 교훈을 얻을 수 있는지 보여줄 것이다.

이 책은 19세기의 보석 같은 경구에서부터 1940년대 발터 벤야민Walter Benjamin의 글에서 발췌한 내용뿐 아니라 1980-1990년대의 글까지 다루고 있지만, 최근의 사례에 더 비중을 둘 생각이다. 이 책은 '역대 최고의' 아트라이터를 총망라한 책은 아니다. 예술 평론가가 아닌 미술사가, 학자, 큐레이터, 저널리스트, 소설가, 블로거, 심지어 패션라이터 등이 잡지, 책, 블로그 등에 게재한 글도 많다. 이 책에서 나는 다양한 사례를 통해 모범적인 접근 방법을 제시하고 짤막한 분석을 덧붙였다. 나는 예술을 글쓰기 소재로 다루는 모든 사람을 포괄하는 말로 '아트라이터'라는 용어를 선택했다. 그렇지 않으면 오늘날의 다재다능한 예술 전문가를 언급할 때 수식어가 지나치게 길어질 우려가 있기 때문이다 (35쪽 '예술가이자 딜러·큐레이터·비평가·블로거·예술 노동자·저널리스트·미술 사학자' 참고).

정치학, 예술가의 전기, 작품 제작 과정, 형식과 재료, 시장, 사회학, 개인의 회고록, 철학, 시, 픽션, 예술사 등에 이르는 이 책의 예시들이 소재로 삼은 것들에 모두 동일한 접근법이 적용되는 것은 아니다. 최고의 아트라이터인 이브알랭 부아Yve-Alain Bois, 노먼 브라이슨Norman Bryson, T. J. 클라크T. J. Clark, 더글러스 크림프Douglas Crimp, 제프 다이어Geoff Dyer, 할 포스터Hal Foster, 제니퍼 히기Jennifer Higgie, 데이비드 조슬릿David Joselit, 웨인 코스텐바움

Wayne Koestenbaum, 헬렌 몰스워스Helen Molesworth, 캐럴라인 A. 존스Caroline A. Jones, 루시 리파드Lucy Lippard, 패멀라 M. 리Pamela M. Lee, 제러미 밀러Jeremy Millar, 크레이그 오언스Craig Owens, 페기 펠란Peggy Phelan, 레인 렐리아Lane Relyea, 데이비드 리마넬리David Rimanelli, 랄프 루고프Ralph Rugoff, 앤 와그너Ann Wagner, 그 밖의 유명인도 포함되지 않았다. 각자 자기만의 '최고'를 찾아보기 바란다. 그들처럼 당신도 앞으로 예술계에서 어떤 역할을 수행할 것인지 다양한 각도에서 고민해보길 바란다. 훌륭한 글은 종이에 찍혀 나왔을 때나 온라인에 게시되었을 때 변함없이 훌륭하다. 그러나 인터넷에 올린 글은 끊임없이 수정과 삭제를 겪다가 결국 허공으로 사라져버릴 가능성이 있기 때문에 미래의 미술 사학자들은 21세기 예술가의 작품에 대한 글을 찾을 때 꽤나 애를 먹을 것이다. 나는 나쁜 글을 씹어대기보다는 훌륭한 글을 칭찬하면서 이 세계에 막 입문하는 사람들에게 기본적인 조언을 제공하는 방법이 낫다고 생각한다. 그리고 신참들이 반드시 완벽한 글을 써내야 한다는 부담감에서 해방되기를 바란다. 최고의 아트라이터는 자신의 일을 즐긴다. 예술을 사랑하기 때문에 예술에 관한 글을 쓸 때 감정적, 지적, 시각적 즐거움은 훨씬 커진다.

1부에서는 아트라이팅의 다양한 목적을 알아보고, 예술 비평의 역사와 더불어 오늘날 예술 비평이 어떤 변화를 겪고 있으며 이 분야에 대한 전망은 어떠한지 간략하게 살펴본다. 2부에서는 구체적인 글쓰기 방법을 설명하는 한편, 아트라이터가 흔히 저지르기 쉬운 실수와 그런 실수를 해결하는 방법을 제시한다. 3부에

서는 학술 논문, 미술관 웹사이트 문구, 평론 등 아트라이팅의 구체적인 형식에 대해 자세히 살펴보고, 각각의 형식에 어떤 어조와 내용이 적합한지 설명하면서 몇 가지 검증된 전략과 대안을 제시한다. 3부에서는 미국 화가 사라 모리스Sarah Morris에 대한 글 몇 편을 서로 비교해본다. 주로 전설적인 비평가가 쓴 글의 일부를 짤막하게 발췌하여 살펴볼 생각이지만, 일반 독자를 위한 초급 수준의 무난한 사례도 살펴볼 예정이다. 참고 자료에서는 현대미술 도서관을 열 수 있을 만큼 풍부한 잡지, 블로그, 서적을 소개하고 있으니 관심이 있다면 더 많은 자료를 찾아서 읽어보면 된다.

완전한 초보에게는 이 책에 소개된 '잘된' 전문가의 글이 '잘못된' 글만큼 까다롭게 느껴질지도 모른다. 아트라이팅은 전문적인 글이어서 형식에 따라 전문용어를 능숙하게 구사하고 최근 화제가 되고 있는 논의를 상세히 다룰 것을 요구하기도 한다. 이는 일반인과 예술 전문가 모두에게 비웃음을 사고 있는 흔해 빠진 '국제 예술 언어'와는 전혀 다르다. 새내기 아트라이터는 (경험 없는 독자가 그렇듯) 복잡하기만 하고 알맹이는 없는 진부한 글과, 데이브 히키Dave Hickey가 됐든 히토 슈타이얼Hito Steyerl(일본계 독일 미디어 아티스트)이 됐든 누구나 우러러보는 평론가가 쓴 명쾌하고 흠잡을 데 없는 글을 제대로 구분할 줄 모른다. 훌륭한 아트라이터는 복잡 미묘한 예술의 특성을 더욱 부각시킬 수 있다. 명확한 논리가 담긴 글을 지나치게 단순화한 글과 혼동해서는 안 된다. 이 책은 그 차이를 구분할 수 있게 도울 예정이지만 모든 아트라이팅이 아무것도 모르는 유치원생 수준을 지향해야 한다

고 주장하지는 않는다. 현대미술에 정통하지 않아도 괜찮다. 이 책의 본문은 초심자가 주로 접하는 학교 과제나 짤막한 설명문 등 기초 수준의 글을 주로 다룬다.

그래도 이 책에는 여전히 모순이 깃들어 있다. 이 책은 지극히 전문적이고 까다로운 일에 대한 입문서다. 이 책에 실린 수준 높은 텍스트(신문 기사나 기명 논평)를 쓴 노련한 비평가들은 단지 글만 잘 쓰는 사람들이 아니다. 그들은 훌륭한 문제를 제기하고 예리하게 논평한다. 엄청난 경험, 지혜, 호기심의 조합에서 나오는 기술이다. 이런 능력을 '입문서'를 읽는 것만으로 얻을 수는 없다. 또 훌륭한 사례를 보면서 저자의 창의력과 열정이 글과 작품에 얼마나 큰 생명력을 불어넣는지도 잘 살펴야 한다.

내 느낌상 가장 비옥한 아트라이팅의 밭은 현재 예술계의 변두리에 위치한다. 예술에 관한 픽션이나 예술을 가장한 픽션 또는 예술과 문학이 교차하는 지점에 있는 철학 등이 거기에 해당한다. 그러나 이런 대담한 예는 이 책에서 많이 다루지 않았다. 이 실험적 영역을 정리하려는 것 자체가 터무니없는 시도이기 때문이다. '비평 픽션critico-fiction(이 새로운 장르는 이렇게 불리기도 한다)을 쓰는 법'이라는 챕터를 포함시키기란 '예술하는 법'을 설명하는 것만큼 막연할 것이다. 이런 새로운 형식은 각자 찾아서 시험해보기 바란다.7 더구나 나는 이상하게도 현대 아트라이팅의 대부분이 실제로 면밀하게 검토되거나 읽히기 위한 목적으로 쓰인 글이 아니라 대부분 의례적인 목적을 위한 글이라는 결론에 이르렀다. "나는 그들이 뭔가를 쓰기만 한다면 무엇을 쓰든지 개의치

않아요." 한 예술가 친구는 내게 이런 속내를 털어놓았다. 앤디 워홀의 말이라고 알려진 "그들이 당신에 대해 무엇을 쓰는지 신경 쓰지 마세요. 그저 그 길이만 재보세요"는 모든 아트라이터에게 놀랍고도 충격적인 말일 수밖에 없다.

# 3

## 누구나 예술에 관한 글을 능숙하게 쓸 수 있다

누구나 능숙하게 그림 그리는 법을 배울 수 있듯이 누구나 예술에 관한 글을 쓰는 법을 배울 수 있다. 그리기를 익히려면 가능한 날마다 연습해야 하며, 자신이 보고 있다고 생각하는 대상이 아니라 실제로 보고 있는 대상을 그려야 한다. 그리기는 단지 기계적인 기술이 아니라 시각적 경험을 이해하는 것이다. 아트라이팅도 마찬가지다. 가능하면 날마다 연습해야 하며 보이는 것을 글로 옮기는 과정을 통해 예술을 이해해야 한다.

우선 예술에 깊이 관심을 갖는 데에서부터 시작하자. 예술가들이 어떻게 작업하는지, 작품을 어떻게 감상해야 하는지부터 배우자. 다양하면서도 쉬운 언어를 쓰자. 상상력을 발휘하자. 글쓰기를 즐기자. 자기가 쓴 글을 가차 없이 뜯어 고치자. 호기심을 갖고 자기만의 시각으로 예술을 감상하는 법을 익히자. 최대한 많이 배우자. 아는 것에 대해서만 쓰자.

# 1부 과제
# 현대미술에 관한 글은 왜 쓰는가

예술 비평도 예술처럼 그것이 없는 삶보다 있는 삶에
더 풍성하고 아름다운 무언가를 제공해야 한다.
그 무언가란 무엇일까?

피터 슈젤달Peter Schjeldahl, 2011[1]

_____

_____

_____

_____

_____

_____

_____

_____

_____

예술에 관한 글을 쓰는 이유는 무엇일까? 예술에 관한 텍스트는 그 자체로 예술 작품에 대해 '말해줄' 수 있을까 없을까? 비평가 수전 손택Susan Sontag은 1960년대에 "모든 예술 논평의 목적은 예술 작품이 우리에게 더욱 생생하게 다가오게 만드는 것이다"라는 말을 남겼다.[2] 이 말을 출발점으로 삼는 것이 좋겠다.

---

좋은 아트라이팅의 첫 번째 요건은 예술 작품을 더욱 의미 있고 흥미로운 대상으로 만들고, 예술과 삶에 '더 풍성하고 아름다운 무언가'를 부가하는 것이다.

---

글을 쓸 때 '더 풍성하고 아름다운 무언가'를 더하라는 말만 마음에 새기면 순조로운 출발을 할 수 있을 것이다.

1부의 처음에 소개한 《뉴요커The New Yorker》의 수석 비평가 피터 슈젤달의 인용구는 예술 비평에 해당하는 말이지만 현대의 아트라이팅 대부분을 그런 식으로 정의하기는 어렵다. 과거에는 비평에 해당하지 않던 새로운 형식의 글들이 전통 비평의 영역에 합류했기 때문이다.

+   뮤지엄 웹사이트 텍스트와 오디오
+   (다양한 사회 문화 집단을 위한) 교육 자료
+   뮤지엄 안내책자
+   지원금 신청서
+   블로그

+ 장문의 캡션
+ 신문 단신
+ 컬러 잡지 기사
+ 컬렉션 안내문
+ 온라인 예술 잡지

다음과 같은 기존 형식도 여전히 위의 형식과 함께 쓰이고 있다.

+ 학술 논문과 예술사 논문
+ 신문 기사
+ 전시 안내판
+ 언론 기사
+ 잡지 기사와 평론
+ 전시 카탈로그 에세이
+ 예술가의 발언

아트라이터는 무엇보다 예술을 설명하는 글(보통 글쓴이가 드러나지 않는다)과 예술을 평가하는 글(글쓴이를 밝힌다)을 구분할 줄 알아야 한다. 그 경계가 다소 모호하기는 해도 글쓰기를 시작할 때 반드시 이 차이를 염두에 두어야 한다.

# 설명 대 평가

우선 설명(맥락화와 해설)과 평가(판단과 해석)라는 아트라이팅의 기본적인 기능부터 알아보자. 둘 중 한 가지 기능만 써야 하는 아트라이팅 형식도 있지만 보통은 두 가지를 적절히 섞어서 쓴다. 예를 들어 개인전 카탈로그 문구라면 그 작품이 현대 예술사에서 갖는 의미(평가)에 비추어 작품에 대한 상세한 해설(설명)을 쓸 수 있다.

### 설명하는 글
+ 짧은 뉴스 기사
+ 뮤지엄 라벨의 작품 설명
+ 보도자료
+ 경매 카탈로그 목록

'설명하는' 글에는 글쓴이를 밝히지 않는 것이 원칙이지만 이 익명성은 허상에 불과하다. 어차피 취향과 기호를 지닌 살아 있는 사람(또는 단체)이 쓰는 글이므로 아무리 글쓴이를 숨긴 채 '객관적' 견해임을 내세워도 어느 정도 윤색될 수밖에 없기 때문이다. 심지어 라벨이 붙어 있지 않고, 정부 예산으로 구매하여 대중에

게 공개된, 세계적으로 유명한 뮤지엄에 소장된 작품에도 편향된 가치 판단이 드러난다. 전통적으로 저자를 내세우지 않던 글도 점차 글쓴이의 이름을 붙이는 추세다. 뮤지엄 라벨에 글쓴이의 이니셜이 들어간다거나 보도자료가 큐레이터나 미술가의 이름으로 나가는 식이다.

---

어떤 글도 완벽히 객관적일 수는 없다. 저자 표시 여부와 관계없이 모든 글은 편파적인 의견을 지닌 개인이나 단체가 집필하기 때문이다.

---

그러나 주로 '설명'을 목적으로 하는 글을 쓸 때는 개인의 편견을 접어두고, 자신이 조사한 가장 핵심적인 사실과 해석된 정보를 엄선하여 담아야 한다.

+ 작가의 말
+ 비평가, 미술 사학자, 큐레이터, 갤러리스트 등으로부터 입수한 검증 가능한 배경 정보
+ 예술 작품에 드러난 주제나 문제의식

'설명하는' 글은 작품을 처음 접하는 사람에게나 백 번째로 접하는 사람 모두에게 유용한 정보를 제공해야 한다. 필자는 작품의 의미에 대해 지나치게 깊이 생각하지 말고 감상자의 반응도 예단하지 말아야 한다. 이해하기 어렵다거나 가르치려 든다는 느낌을

주지 않고, 사실과 아이디어를 평이하게 전달하여 전문가나 비전문가 모두에게 유용한 정보라는 인상을 남길 수 있다면 대체로 잘된 글이라 할 수 있다.

---

예술가(또는 큐레이터나 그 밖의 인물)의 발언 내용은 '사실'에 해당하지 않는다. 그 예술가가 그 말을 했다는 **것만이 사실일 뿐,** 그 말에 담긴 메시지가 반드시 사실이라고 할 수는 없다. 물론 예술가가 자신의 의도를 밝히는 건 자유지만 우리는 그 말이 자화자찬이 아닌지, 그 의도가 작품에 나타나는지(과도하게 나타나는지, 은근히 나타나는지, 나타나지 않는지) 따져봐야 한다.

---

**평가하는 글**

+   학교 과제
+   전시회 논평, 서평
+   신문의 기명 논평
+   잡지 기사
+   카탈로그 에세이
+   지원금·전시·도서 제안서

'평가하는' 글에는 보통 필자를 표시한다. 이렇게 필자의 이름을 밝히는 글은 지식과 정보만을 제공해서는 안 되며, 일관성 있고 입증 가능한 의견이나 논의를 제시해야 한다. "의견을 갖는 것은

독자와 맺은 사회계약에 속한다." 피터 슈젤달은 자신과 독자 사이의 약속을 이렇게 설명했다.[3] 정확한 정보를 수집한 뒤 독자에게 자신의 생각과 그렇게 생각하는 이유를 밝혀야 한다. 때로는 과감해질 필요도 있다. 신랄한 문제 제기를 한 다음, 더 심오하고 예리한 질문을 유도하거나 해답을 제시하는 식으로 말이다. 평가하는 글에서는 비약적인 해석이 단지 권고 사항이 아니라 의무 사항에 해당한다. 《네이션The Nation》의 배리 슈왑스키Barry Schwabsky의 말처럼 "작품뿐만 아니라 작품에 대한 자신의 반응도 시험에 들게 해야 한다."[4]

풋내기 아트라이터들은 '설명하는' 글과 '평가하는' 글 사이의 결정적인 차이를 제대로 이해하지 못할 때가 많다. 아트라이팅에 흔히 나타나는 두 가지 재앙은 바로 이런 혼동 때문에 생긴다.

+ 뉴스 중심의 갤러리 보도자료에 등장하는
  장황한 '개념적 담론'
+ 예술 작품의 명세서에 지나지 않는 '리뷰'

'설명'과 '평가' 사이의 차이는 반드시 구분할 줄 알아야 하지만 따지고 보면 그만큼 경계가 애매모호한 개념도 드물다. 더구나 예술 작품을 글쓴이의 상상을 거침없이 펼치는 도약판으로 여기는 소설이나 시에서는 애당초 '설명'이나 '평가' 중 하나를 추구할 생각 자체가 없다. 대부분의 현대 아트라이팅에는 두 가지 기능이 뒤섞여 있다.

+ 신문에 실리는 **전시회 리뷰**는 예술가의 열혈 팬들에게 깊은 통찰을 제시하는 동시에 일반인을 상대로 기초적인 지식도 전달해야 한다.

+ 예술 업계의 동향을 평가하는 신문 **기명 논평**은 명확한 설명과 설득력 있는 주장이 뒷받침되어야 한다.

+ '사실' 위주의 **뮤지엄 라벨**은 편향된 자료를 근거로 삼을 때가 많다. 그 '객관적인' 목소리의 이면에는 사상의 조류와 가치 판단이 꼭꼭 숨어 있다.

+ **카탈로그 에세이**는 예술 작품의 창작 과정과 역사에 대해 자세히 설명하고 작품에 대한 긍정적인 평가를 제시한다.

+ '설명하는' **토막 기사**는 철저히 객관적인 기자가 갤러리 보도자료에서 발췌한 '증거'를 바탕으로 쓴 글이지만, 디즈니 애니메이션만큼 사실적이지 않다.

+ 《이플럭스》 등의 **잡지**는 예술 비평과 학술적 문체 사이에 양다리를 걸치고 있으며 역사적 자료나 통계 정보를 끌어들여 지극히 편향된 견해를 뒷받침한다.

+ **숨은 인재에 대한 '객관적인' 언론 보도**는 어떤 예술가를 최초로 소개하는 글로서, 갤러리를 대충 둘러보고 의견을 정리한 예술 비평가보다는 개인적, 재정적인 위험 부담을 두려워하지 않는 젊은 갤러리스트가 썼을 가능성이 높다.

'설명'과 '평가'는 아트라이팅의 양대 축이며, 전통적으로도 예술 비평을 다른 유형의 예술 관련 텍스트와 구분하는 기준이었다.

# 2

## 예술 용어와 예술 작품

예술과 관련된 글은 왜 이리도 많을까? 이 글의 도입에서 언급했듯이 청중의 폭은 나날이 넓어지고 있으며 현대 예술의 구성도 다양해지고 있다. 현대 예술에 관한 글이 필요한 가장 일반적인 이유는 최근에 새로 등장한 예술의 경우 글 또는 말로 설명을 덧붙이지 않으면 도무지 이해할 수 없기 때문이다. "비평가로서의 내 임무는 독자들이 예술에서 많은 것을 얻을 수 있도록 맥락을 제공하는 것이다."[5] 지금은 고인이 된 비평가이자 철학자 아서 단토Arthur C. Danto는 이런 현실을 이렇게 요약했다. 생소한 예술 작품은 예술가 본인 또는 큐레이터, 학자, 비평가 등의 전문 아트라이터가 제공하는 문맥 없이는 혼란만 줄 뿐이다.

　문맥이 있어야 예술 작품이 비로소 의미를 갖는다는 개념(현대 예술의 핵심적인 개념으로 특히 1960년대 이후 셀 수 없이 수정을 겪었다)은 약 1세기 전 마르셀 뒤샹Marcel Duchamp이 고안한 레디메이드ready-made에서 비롯되었다.[6] 1913년에 뒤샹은 일상적인 사물(자전거 바퀴, 병꽂이)을 갤러리에 갖다 놓고서 예술 작품이라고 우겼다. 감상자는 특정 정보를 제공받아야 비로소 이 독특한 조소 작품의 의미를 이해할 수 있었다. 이런 레디메이드는 정교한 만듦

새 때문이 아니라 급진적인 예술 동향을 표현했기 때문에 예술로 대우받을 수 있었다. 뒤샹의 서명이 표시된 소변기를 수 세기에 걸쳐 형성된 판단 기준(형태, 색, 소재, 기법)만으로 평가하는 것은 터무니없어 보였다. 20세기 전반에 걸쳐 나타난 아방가르드avant-garde 예술의 지지자들 역시 새로운 용어를 요구하게 되었다.

+ 레디메이드
+ 추상미술
+ 미니멀리즘minimalism
+ 개념미술conceptual art
+ 대지미술land Art
+ 시간 기반 매체

철학자 보리스 그로이스Boris Groys는 아트라이팅이 예술 작품에 '문자로 된 방호복'을 입힌다고 주장했다. 글로 된 설명이라는 망토가 없다면 생소한 미술 작품이 벌거벗은 채로 세상에 나가야 하기 때문에 언어의 옷을 입힐 수밖에 없다는 뜻이다.[7]

과거의 예술과 달리 최근의 예술에 글로 된 설명을 덧붙이는 이유는 오래된 작품의 의미가 세월의 흐름에 따라 퇴색하지 않도록 하려는 목적[8]보다는 감상자들이 예술의 개념적 또는 물리적 입구에 다가가 그 작품이 현대 문화와 사상에 미친 영향을 이해하도록 돕기 위해서다. 모더니즘 예술이 등장한 이후로 우리는 의미 있는 예술이라면 단박에 그 의미를 노출하지 않는다는 생각

을 갖게 되었다. 사람들은 예술을 지나치게 도식화된 세계 속에서 모호성을 꽃 피울 수 있는 특별한 안식처로 여긴다. 예술 작품의 메시지가 자명하다면 그것은 삽화, 쓸모없는 장식품, 잘 만들어진 공예품쯤으로 취급받을 뿐 '의미 있는' 예술 대우를 받지 못한다. 해설이 없다고 감상자가 아예 혼란에 빠지지는 않겠지만, 견고하게 받쳐주는 글 없이는 어떤 작품도 현대 예술 시스템 안에서 관심을 얻기 어렵다는 뜻이다. 그렇게 보면 감상자나 작품이나 예술 용어의 특별한 도움 없이 제 기능을 하지 못하는 것은 마찬가지다. 큐레이터 앤드루 헌트Andrew Hunt가 쓴 글에 따르면, 현대미술은 비평을 통해 완성된다고 봐야 할 정도다.[9] 하지만 예술이 외견상 글에 의존하는 현상을 안타깝게 생각하는 예술가와 예술 애호가도 적지 않다.

이런 상황에서 아트라이터는 매개체 역할을 한다. 생소한 예술 작품을 호기심 가득한 청중과 이어주기 위해서는 작품의 잠재적 의미를 분명하게 파악할 수 있는 전문 지식을 갖춰야 한다. 예술가 자신은 작품을 만든 방법과 이유를 알고 있다. 노련한 예술 비평가는 오랜 세월에 걸쳐 수많은 현대미술을 접해왔고, 예술가들과 교류를 유지하고 있으며, 직접 작품을 창작하기도 한다.[10] 아무것도 모르는 사람이 수준 높은 예술 평론을 써내는 경우는 거의 없다.

---

어떤 형식이 됐든 미술에 대한 훌륭한 글을 쓰고 싶다면 많이 알고 많이 경험해야 한다.

---

# 3

## 예술가이자 딜러·큐레이터·비평가· 블로거·예술 노동자·저널리스트·미술 사학자

예술에 관한 글이 예술을 '더 풍성하고 아름답게' 만들 수 있으려면[11] 무엇보다 독자가 글쓴이를 신뢰해야 한다. 과거의 뮤지엄 라벨들은 예술 작품 옆에 딱 붙어서 작품의 배후에 버티고 선 권위 있는 기관의 전문 지식을 당당하게 표현했다. 오늘날에는 그 암시적인 권위도 벨벳을 씌운 진열장과 함께 자취를 감췄다. 묘지 비석처럼 틀에 박힌 설명을 피하고 여러 관점을 소개하기 위해 일부 뮤지엄은 하나의 작품에 다양한 해설 패널을 제공한다. 그러나 이 전략은 '토론의 장을 열어주기'보다는 갤러리를 찾는 초보 방문객들을 소외시키고 혼란에 빠뜨려 잠재적으로 해로운 결과를 가져올 수 있다.

　뮤지엄 라벨의 이름 없는 필자(큐레이터와 대외협력관)와 달리, 글에 자신의 이름을 당당히 내거는 예술 비평가는 자신이 믿을 수 있는 정보원이라는 사실을 지속적으로 증명해야 한다. 준비가 철저하지 못하고 판단이 성급하고 무엇보다 개인의 이익을 위해 작품을 선택한다는 의심을 받기 시작하는 순간 비평가는 신뢰를 잃고 만다. "작품을 구매하지 말고, 친한 친구에 대한 글은 쓰지 마라." 《뉴욕타임스》의 비평가 로버타 스미스Roberta Smith는

스스로 이런 윤리 규칙을 정해두었다고 한다.[12] 글에 다음과 같은 편파성이 있다면 반드시 정직하게 공개해야 한다.

+ 예술가나 큐레이터가 비평가의 아내, 애인, 친구,
  제자, 스승, 그 밖의 가까운 인물일 때
+ 비평가가 해당 갤러리 또는 뮤지엄에서 일하고 있거나
  과거에 일한 경험이 있을 때
+ 비평가 또는 그 가족이 해당 예술가의 작품을
  다수 소장하고 있을 때

개인 컬렉션 카탈로그 또는 경매 카탈로그는 겉으로나마 객관적으로 보여야 하지만 예술품의 가치에 엄청난 영향력을 지니는 자료이므로 절대 공정하지 않다. 갤러리, 개인 컬렉션, 전시에 대한 홍보나 마케팅 자료를 '비평'으로 오인해서는 안 된다. 아무리 '중립적' 논평 또는 사실에 입각한 예술사로 포장해도 그런 글은 고객의 관심을 끌고, 작품을 광고·판매하려는 홍보 목적에 충실할 뿐이다.

아트라이팅은 이상하게도 예술을 공공연히 판매하는 것만은 용납하지 않거나 반대한다. 그러나 경매 카탈로그, 『프리즈 아트 페어 연감Frieze Art Fair Yearbook』 등의 출판물조차도 사실은 일반 판매 책자와 다른 문구로 위장하고 있을 뿐 거리낌 없이 판매 도구의 기능을 담당하고 있다. 예술가 마사 로슬러Martha Rosler는 "키워드가 강조된 확장형 광고문"이라고 비난했다.[14] 갤러리의 언

## 프리즈Frieze가 가져온 변화

한때 예술계는 여러 이해 관계의 충돌을 적극적으로 방어했다.
그러나 상업, 비평, 학술, 민간 부문을 구분하는 경계는 서서히 허물어지고
있다. 예술 노동자들은 이제 기존 분야 전역에서 유동적으로 활동하고
있으며, 하나의 직종에서 상업과 비평, 민간과 공공의 구분을 넘나드는 한편
새로운 역할이 생겨나기도 한다. 1991년부터 비평계의 권위자로서
같은 이름의 전문 예술 잡지를 발간하는 동시에, 영리 활동으로 2003년
이후 런던에서, 그리고 2012년 이후 뉴욕에서 대규모 아트페어를
개최하고 있는 프리즈가 그 대표적인 예다. 지금까지 늘 평론 콘텐츠와
광고 수익 사이의 균형을 유지하기 위해 고민한 프리즈의 입장에서
그다지 어려운 일은 아니겠지만, 어쨌든 프리즈의 파격적인 정체성
분열은 과거에는 유례가 없던 현상이다.[13] 아트페어에 훌륭한 강연
프로그램을 포함시키고(ARCO 마드리드 등 기존 아트페어를 모방한 프로그램),
예술가의 프로젝트 선정에 심혈을 기울여 콘텐츠 중심의 브랜드 이미지를
회복하면서 이 충돌은 어느 정도 완화되었다.

실제로 프리즈의 양면적 정체성은 예술계에서 우선순위의 전경-배경
전환을 상징하는지도 모른다. 출판된 잡지에서 예술 해설과 비평은
중앙 무대를 차지하는 반면, 광고는 대부분 출구 근처, 즉 앞뒤 표지
쪽에 몰려 있다. 아트페어의 대형 천막에서도 개인 갤러리에는 관심이
집중되지만, 초청 연사의 비평 강연은 훌륭한 볼거리임에도 부대 행사로
밀려나곤 한다. 《프리즈》 잡지가 창간된 1990년대 초부터 런던
아트페어가 처음으로 개최된 2000년대 초까지 프리즈의 비평과
상업 기능의 병행은, 21세기가 시작될 무렵부터 미술계 전반에 걸쳐
광범위하게 나타난 시장 중심으로의 변화를 상징한다고 인식되고 있다.

론 보도자료가 끊임없이 정체성 위기를 겪는 이유도 어찌 보면 그 때문이다. "따끈따끈한 신상품 발매!" 또는 "세일! 폐업 정리"라고 대놓고 소리치지 못하더라도 카탈로그의 목적은 뻔하다. 물건을 파는 것이 공인된 목적이 되었기에 뻔뻔한 판매 구호가 제대로 먹히려면 이해관계에 휘둘리지 않고 편파적이지도 않은 진지한 예술 비평의 목소리를 흉내 내야 한다. 새로운 아트라이팅의 대안들(픽션, 저널리즘, 일기, 철학)이 최근 일부 진영에서 (자칫하면 얄팍한 판매 구호처럼 들릴 수 있는) 정통 미술 비평보다 더 환영받게 된 이유도 그 때문이다.

우아하고 참신한 문장으로 미개척 영역을 확고하게 선점하는 공정하고 독립적이고 강직한 예술 비평은 여전히 높이 평가받는다. 오랜 세월 예술계의 상징적 인물로 군림하고 있는 데이브 히키는 "인간을 위해 일하지 않는" 비평가라는 말로 일에 대해선 늘 독야청청해야 하는 비평가의 이미지를 요약했다.[15] 《아트 인 아메리카Art in America》의 객원 편집자 엘리너 하트니Eleanor Heartney는 비평가란 "후원자들이 귀를 틀어막고 싶어 할 난감한 질문을 하는" 영웅이어야 한다고 지적했다.[16] 그러나 상업 갤러리의 홍보 안내문이나 개인 컬렉션 웹사이트 등 비평 축에 끼지 못하는 평범한 아트라이팅에는 아첨의 합창만 요란하게 울릴 뿐이다.

'양심이 결핍된 예술계에서 홀로 열정을 불태우는 괴팍하고 꼬장꼬장한 투사'라는 비평가의 전형적인 이미지는 점점 힘을 잃고 있다. 레인 렐리아는 『비평 이후After Criticism』(2013)에서 "오로지 섬세한 감수성만으로 무장한 채 정해진 틀 속의 예술품과 대결을

벌이던" 과거의 열정적인 외골수 비평가는 이제 다양한 유대와 인맥을 형성하며 일인다역을 소화해야만 제 기능을 할 수 있다고 했다.[17] 21세기를 이끄는 예술 평론가는 예술 작품에 대한 평가는 물론 비엔날레의 인파, 아트페어의 후속 조치, 심포지엄 뒤풀이, 경매 뒷이야기 등 최전방 목격자들의 진술을 들을 수 있는 예술 세계의 변화무쌍한 결승점을 좇아다녀야 한다. 새로운 형태의 출판물과 온라인 잡지가 등장하면서 그 규모가 급격히 커지고 있는 예술 산업(석사과정 웹페이지, 최신 예술 서비스 회사와 자문 회사, 특별한 목적으로 설립된 사설 미술관, 예술 전문 홍보 회사, 재정 지원 기관, 투자 회사, '대안' 아트페어와 여름학교 등)에서는 아트라이팅의 수요 역시 크게 늘고 있다. 일부 수준 높은 아트 블로그 역시 다음 몇 가지 형식을 결합해 예술에 바친 인생의 여정을 진솔하고 독특하게 기록하는 아트라이팅 형식을 보여준다.

+ 일기
+ 미술 비평
+ 잡담
+ 시장 소식
+ 뉴스 중심의 저널리즘
+ 인터뷰
+ 주관적 논평
+ 학술 이론
+ 사회적 분석

잘나가는 21세기 예술 평론가는 다양한 분야에 조예가 깊은 만물박사로 홍보(또는 자기 홍보)되고 있다. 파블로 레온 드 라 바라 Pablo León de la Barra[18]는 다음과 같은 칭호를 내걸고 있다.

+ 전시 기획자
+ 예술 노동자
+ 독립 큐레이터
+ 연구자
+ 편집자
+ 블로거
+ 미술관, 아트페어, 컬렉션 고문
+ 이따금씩 작가
+ 스냅 사진 작가
+ 은퇴한 건축가
+ 예술 애호가
+ '기타 등등'

'비평가'라는 따분한 호칭보다 '글쟁이' '마니아' '암매상'으로 불리기 좋아하는 예술가 겸 비평가 겸 딜러인 존 켈시John Kelsey는 잡지에서 광고인, 리뷰어reviewer, 리뷰이reviewee로도 불린다. 켈시는 예술 비평이 "존재 자체를 돋보이게 만들 새로운 방법"을 고안해야 한다고 제안한다. 비평이 무용지물이 되는 것을 방지하고 윤리적 영향력을 다시 확보하기 위해서는 "대상과 적절한 거

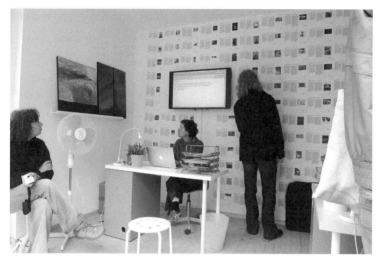

그림 2  로리 왁스먼, <60단어/분 예술 비평>, 2005년-현재까지 진행 중. 도큐멘타(13)에서 실시된 공연, 2012년 6월 9일-9월 16일

리를 유지하지 못할" 위험을 감수하더라도 사회와 격리된 위치를 벗어나 상업적 거래의 중심에 서야 한다고 주장한다.[19] 켈시는 오늘날의 멀티태스킹 예술 비평에 영감을 준 선배로 누구보다 다양한 역할을 감당하며 참신한 견해를 제시한 1960-1970년대 이탈리아의 예술 비평가·시인·번역가·기자·소설가·배우·영화 제작자로 활동했던 피에르 파올로 파솔리니Pier Paolo Pasolini를 꼽는다. 켈시가 볼 때 21세기 비평가들의 가장 큰 어려움은 (오늘날의 무직자들이 대개 그렇듯) 어딘가에 고용되지 않았는데도 항상 일을 해야 한다는 역설이다.[20] 리암 길릭Liam Gillick, 세스 프라이스Seth Price, 히토 슈타이얼 등과 더불어 최고의 아트라이터로 알려진 프랜시스 스타크Frances Stark는 비평가들에게, 예술 작품을 분석

하는 본연의 임무가 점차 줄어들고 있는 현실을 받아들이고, 대신 쉴 새 없이 변화하는 예술 산업의 복잡한 동향을 발 빠르게 따라잡아야 한다고 제안한다.[21]

아트라이터(때로는 예술가 본인)가 예술 작품이나 제작 과정이 지닌 의미를 어떻게 말로 표현할 것인가 하는 오랜 숙제는 지금도 여전히 존재한다. 2012년 여름 '트리플 캐노피'에서 레빈과 룰이 한창 갤러리 언론 보도자료의 한심한 작태를 밝히고 있을 무렵(15쪽 '국제 예술 언어' 참고), 젊은 예술 비평가 로리 왁스먼Lori Waxman은 도큐멘타(13)dOCUMENTA(13)에 마련된 임시 사무실에서 오랜 시간 <60단어/분 예술 비평60 Word/min art critic>을 공연했다(그림 2).[22] 왁스먼은 관심 있는 예술가들을 현장에 초대한 다음 그들의 작품에 대해 그 자리에서 20분 만에 '주관적인 평가'를 써낸다. 이 패스트푸드 스타일의 예술 비평은 예술에 대한 반응이 무서운 속도로 쏟아져 나오는 현실과, 인쇄된 매체에 자신의 작품에 대한 평론이 실리기를 바라지만 예술 언론의 외면을 받고 있는 수많은 예술가를 대변하는 행사로 볼 수 있다.

# 4

## 어느 날 갑자기 나타난 예술 비평

예술과 달리 예술 비평의 역사에 대해서는 널리 합의가 이루어지지 않았다. 지금까지 인정받고 있는 서양의 예술 비평이라는 장르는 17-18세기에 파리의 살롱, 그 뒤 1769년에 시작된 런던의 <여름 전시회Summer Exhibition>와 더불어 처음 등장했고, 19세기 중반 프랑스의 샤를 보들레르Charles Baudelaire, 영국의 존 러스킨 John Ruskin 등을 거치면서 중대한 변화를 맞게 된다.[23] 현대 비평의 선구자로 평가받기도 하는 보들레르는 1846년에 예술 비평을 "편파적이고 열정적이며 정치적인" 글이라고 묘사했다. 오늘날까지도 의미 있는 그럴듯한 정의다.[24]

미국 독립 전쟁 이전의 예술 작품은 주로 왕과 고위 성직자를 기쁘게 하고 그들의 환심을 사기 위한 목적으로 제작되었다. 그래서 예술가들은 주로(늘 그랬다고 할 수는 없지만) 왕과 성직자를 비롯한 몇몇 유력한 후원자의 취향에 따라 작품을 제작했다. 작품을 평가하는 기준은 오로지 그들의 의견뿐이었다.[25] 결국 예술 비평은 폭넓은 정치적 변화의 결과 중 하나이며, 기존의 모든 판단 기준에 대한 의문에서 탄생했다고 볼 수 있다. 이 해체 과정은 지금까지도 진행 중이다. 왕이나 주교가 좋다 나쁘다 판단하

기 전에는 아무도 감히 부셰François Boucher나 다비드Jacques Louis David의 신작에 입을 댈 수 없었던 시절이 지난 뒤 초창기 예술 비평이 등장하면서 스스로 다음의 역할을 수행해야 한다고 인식하게 되었다.

+ 미지의 예술 조류를 헤쳐갈 나침반을 제공한다.
+ 박식한 전문가의 의견과 새로운 판단 기준을 제공한다.
+ 자신의 작품이 극단적인 편파성을 드러낸다고 믿는
  예술가를 떠들썩하게 옹호한다.

한때는 예술 비평의 주된 기능으로 여겨졌던 '판단'이 이제는 껄끄러운 용어가 되었다. 미국 신문사 소속의 예술 비평가를 대상으로 실시한 2002년 조사에서 대부분의 응답자는 '판단을 내리는 것'을 예술 비평에서 가장 중요도가 떨어지는 요소로 선택했다. 예술 사학자 제임스 엘킨스James Elkins는 이 놀라운 반전에 대해 "마치 물리학자들이 더 이상 우주를 이해하지 않고 감상만 하겠다고 선언하는 것과 마찬가지"라고 평가했다.[26] 오늘날의 예술 평론은 클레멘트 그린버그Clement Greenberg 같은 권위자의 도덕적 경지에는 쉽게 오르지 못한다. 그린버그는 아방가르드 모더니즘 예술과 예술가를 지키기 위한 자신의 투쟁은 대량생산 문화가 가져올 비인간화로부터 세상을 구하는 데 실제로 기여할 것이라 믿었다.

그 대단한 평론가 집단의 마지막 주자인 그린버그가 다음 세

대(그들 상당수는 그린버그를 멘토로 여긴다)의 공격을 받던 모더니즘에 지배력을 행사하게 되면서 예술 비평은 돌이킬 수 없는 위기에 빠졌고, 그 이후로 퇴락을 거듭했다는 것이 일반적인 인식이다. 과거에는 별개의 주체였던 예술가와 비평가가 1960년대부터는 혼자서 북 치고 장구 치는 개념 예술가라는 존재로 통합된다. 이들은 뒤샹의 레디메이드에서처럼 작품을 창작하는 동시에 자신의 전시물에 대해 의견을 제시한다.[27] 자기 작품의 의미를 언어로 설명하는 데 능숙한 이 예술가들은, 영감은 넘치지만 말없이 비평가의 평가에 의존하는 창작자라는 전형성을 탈피했다. 같은 시대에 개발된 휴대용 녹음기(앤디 워홀Andy Warhol의 주도로 예술계에 도입되기 시작했다)는 인터뷰라는 형태의 즉석 예술품 제작에도 이용되었다.

새로운 예술의 가치에 기여하는 주자들은 비평가 외에도 다양하다. 큐레이터(그들 중에는 비평가보다 대중에 더욱 잘 알려진 인물도 있다)나, 딜러와 컬렉터(오랜 세월 무대 뒤에서 활동해왔지만 최근 비평가에 대한 불신이 증가하면서 그 존재 가치가 부각되고 있다)가 대표적이다. 하지만 여전히 매 시즌마다 신인 예술 비평가가 등장하고 있고, 기존 비평가도 정기적으로 소환되어 예술과 산업에 대한 논쟁에 기여하거나 갤러리, 뮤지엄, 부스에 전시된 예술 작품을 해설하고 있다. 예술 비평가는 여전히 확고한 영향력을 지닌 신뢰받는 전문가로 인정받지만, 그들이 지닌 영향력의 크기와 범위가 실제로 어느 정도인지 정확히 파악하기는 어렵다.

1960년대 말-1970년대의 '새 예술사'는 무엇보다 예술 비평

가 그리고 예술 사학자가 예술을 평가하기보다는 평가의 조건을 검토한다고 주장했다는 점에서 미국의 《옥토버October》와 밀접한 관계가 있다. 로잘린드 크라우스Rosalind Krauss 같은 인물은 그린버그를 높이 평가했지만 그의 방법론에 대해서는 의문을 품었다. 크라우스는 선배 비평가 그린버그가 무시했던 예술가와 현대 사상의 조류로 관심을 돌렸다.[28] 크라우스 세대의 비평가는 예술 작품이 단지 형태, 스타일, 매체에 따라 어느 유파나 사조에 속하는지 결정되는 '창작물'이 아니라, 어떤 말로 해석하느냐에 따라 다양한 가능성을 지닐 수 있는 대상으로 이해하기 시작했다. 1970년대부터 예술 비평가의 자격 요건은 갑자기 전통적인 '감정 능력'의 영역을 넘어 다음의 범위로 확대된다.

+ 예술사 분야의 학문적 지식
+ 예술 작품을 평가하는 능력과 자질
+ 매체(회화, 조각)에 대한 기술적 지식
+ 예술가의 삶과 경력에 대한 깊은 이해
+ 예술의 품질을 평가하는 타고난 감각, 다시 말해 '안목'

비평가는 예술 그 자체만큼이나 현대 사상의 조류에서 폭넓은 입지를 차지하게 되었다. 현대 예술의 분석 기법은 다음 분야에서도 도움받을 수 있다.

+ 구조주의structuralism

+ 후기구조주의post-structuralism

+ 포스트모더니즘post-modernism

+ 탈식민주의post-colonialism

+ 페미니즘feminism

+ 퀴어 이론queer theory

+ 젠더 이론gender theory

+ 영화 이론film theory

+ 마르크스 이론Marxist theory

+ 정신분석psychoanalysis

+ 인류학anthropology

+ 문화 연구cultural studies

+ 문학 이론literary theory

(대부분) 프랑스에서 활동 중인 몇몇 영향력 있는 이론가[29]와 《옥토버》 《세미오텍스트Semiotexte》 같은 미국 학술 저널의 편집팀 (이들은 엉뚱한 해석과 영어와 프랑스어를 어설프게 섞어 쓰는 열정 넘치는 대학원생들 덕분에 존재감을 얻게 되었다)은 오늘날 우리가 흔히 접하는 호들갑스럽고 자의식 넘치는 글쓰기 스타일을 퍼뜨린 장본인들이다.[30] 사실 1970-1980년대의 '새로운 미술 사학자' 세대는 (그 시대에 전 세계에서 활동하던 여타의 수많은 비평가들과 더불어) 움츠러들고 있던 평론가의 권위를 회복하는 데 기여했다. 1960년대 전반에 걸쳐 예술가들은 모더니즘 회화와 조각을 뛰어

넘어 해프닝happenings, 정크아트junk art, 행위예술performance, 대지미술 등을 아우르는 본질적으로 새로운 예술적 대안을 제시했다. 이 새로운 예술을 받쳐주기 위해서는 예술 언어도 변화해야 했다. 1960년대의 고루한 전문 잡지를 보면 완전히 새로운 모습으로 변모하고 있던 예술과 예술 언어가 따로 논다는 점을 분명히 확인할 수 있다. 이 시기에 나온 기사와 논평에는 케케묵은 표현이 난무한다.

'남성미 넘치는 구도'
'유기적 형식 대 비유기적 형식'
'후퇴하는 화면'
'조화와 역동의 대조적인 충동'

이렇게 1980년대와 1990년대의 가장 비중 있는 논평도 오늘날의 관점에서 보면 고리타분하기 짝이 없다. 따라서 옛 모델을 대신하는 신선한 대안을 기꺼이 받아들여야 하지만, 그렇다고 포스트모던 세대 미술 사학자들의 업적을 싸잡아 무시하거나 그들의 목소리를 동경하는 사람들을 비난해서는 안 된다. 예술 언어는 사악한 아트라이터 집단이 꾸미는 불경스러운 음모의 결과로 발전하는 것이 아니라 시간의 흐름에 따라 새로운 예술 환경에 부응하는 과정에서 전체적으로 진화한다.

20세기 후반에 이르자 비평가의 오래된 임무인 '평가'가 점차 '해석'으로 대체되기 시작했다. 예술과 모순되는 해석조차 똑같이

유효한 반응으로 인정받게 된 것이다.[31] '해석'은 이 예술을 '훌륭하다'고 보는 사람들이 어떻게 그런 긍정적인 결론에 도달했는지 설명하지만, 독자의 반응을 비롯한 다양한 반응이 있을 수 있다는 점도 인정한다. 예술 작품이 놓인 정보의 기반을 뜻하는 '맥락화contextualization'라는 용어 역시 널리 사용되고 있다.

+ 이 작품은 무엇으로 만들어졌나?
+ 당대 예술가가 활동하던 시대를 어떻게 반영하는가?
+ 과거에 이 작품은 어떤 평가를 받았나?
+ 작품이 창작되던 시기에 어떤 일이 있었나?

이런 맥락을 통해 예술가가 특정 작품을 만들게 된 조건을 밝힐 수도 있다. 아트라이터가 그 모든 배경을 소개하는 경우는 드물지만 두 줄짜리 뮤지엄 라벨이든 방대한 학술 논문이든 철저한 연구 결과를 바탕으로 쓴 글에서는 그런 내용이 핵심이 된다.

어떤 사람들은 예술 작품을 '읽고' 그 의미를 찾아 언어로 확정해야 한다는 가정에 반대하고, 대신 그들만의 주관적인 예술 경험을 우선한다. 이 경우 아트라이팅은 작품, 예술가, 청중에 대한 어떤 의무에도 얽매이지 않은 채 순수한 시각적, 감정적 경험을 창의적인 글로 '번역'할 뿐이다. 스튜어트 모건Stuart Morgan은 약 한 세기 전에, 예술 비평의 기능에 대한 오래된 논문에 실린 글을 비꼰 오스카 와일드Oscar Wilde의 말을 모방하여 "비평은 그 자체로 예술의 한 유형이다"라고 주장했다.[32] 사실 와일드는 비

평가의 역할이 "대상에서 실제 있는 그대로를 보는 것"이라고 주장한 선배의 말을 슬쩍 바꾼 것이었다.

---

"비평의 목적은 대상에서 실제로 없는 것을 보는 것"
— 오스카 와일드, 1891[33]

---

와일드가 바꿔버린 아트라이팅의 기능은 현대 예술 비평의 탄생 이후, 특히 드니 디드로Denis Diderot의 글에서 정통적인 기능으로 소개되었다. 예술 비평가이자 철학자이자 사전 편집자이자 극작가였던 디드로는 겉으로 드러나지 않는 심오한 의미에 자신의 생각을 덧붙여 여러 회화 작품들을 과감하게 재해석했다. 예를 들어 작은 새의 시체를 손에 들고 슬퍼하는 어린 소녀를 그린 장바티스트 그뢰즈Jean-Baptiste Greuze의 그림 <죽은 카나리아와 소녀 Girl with a Dead Canary>(1765)에 대해 디드로는 생명을 잃은 새가 순결을 잃은 소녀의 깊은 절망을 상징한다고 해석했다.[34] 당시만 해도 예술 작품이 겉으로 명백히 드러나지 않는 암시적인 의미를 품을 수 있다는 디드로의 전제는 위험한 발상이었다. 그러나 오늘날의 평론가들은 예술에 대해 훨씬 폭넓게 해석하는 자유를 누린다. 21세기에 예술 비평은 공상 과학 이야기나 정치 성명서, 철학 이론이나 영화 시나리오, 노래 가사나 소프트웨어 프로그램, 일기 내용이나 오페라 대본 등 어떤 장르로도 표현될 수 있다.

최근에 예술 비평과 픽션을 혼합한 장르는 아트라이팅의 촉망받는 '신'품종으로 대접받고 있다. 사실 이는 기욤 아폴리네르

Guillaume Apollinaire의 『암살당한 시인Le Poète assassiné』(1916) 등에서 비롯되어, 1970년대 후반 이후로 줄곧 뉴욕 예술계에서 왕성하게 활동하고 있는 린 틸먼Lynne Tillman 등 예술에 영감을 받은 픽션 작가의 작품으로 이어지고 있다. 2000년에 발행된 분더캄머Wunderkammer('놀라운 방'이라는 뜻의 독일어로 과거 귀족들이 진귀한 수집품을 전시해놓았던 공간을 가리킨다—옮긴이) 스타일의 잡지 《캐비닛Cabinet》은 스스로를 '아이디어 자료집'으로 정의하고는 좀처럼 예술의 '예' 자도 언급하지 않는다.[35] 2008년에 작가, 편집자, 영화 제작자인 크리스 크라우스Chris Kraus가 자서전, 예술가의 전기, 비평, 픽션을 아우르는 자유분방한 크로스오버 스타일로 '프랭크 주이트 마더Frank Jewett Mather'(CAA, America's College Art Association에서 수여하는 이 분야의 가장 권위 있는 상) 시상식에서 예술 비평상을 수상한 것을 보면, 학자들 역시 혼합된 형식의 비평을 공식적으로 인정한 듯하다. 비록 '비평 픽션'의 첫인상은 대체로 제멋대로에다 형식도 엉망인 듯 하지만, 그중 가장 잘된 글에는 전통적인 아트라이팅이 따라잡을 수 없는 철저한 자료 조사와 창의적 사고, 견고한 글쓰기 기술이 반영되어 있다.

이런 혁신적인 비평가들은, 그린버그와 《옥토버》의 영향력을 합한 것보다 20세기 초의 문화 해설가이자 인문학자 발터 벤야민의 덕을 더 많이 봤을 것이다. 파울 클레Paul Klee가 1920년에 그린 희미한 펜화 소품 <새로운 천사Angelus Novus>(그림 3)에 대해 벤야민이 약 75년 전에 쓴 비현실적인 논평은 선구적인 아트라이팅의 놀라운 예로 남아 있다.

<새로운 천사>라는 클레의 그림은 곰곰이 생각하고
있던 대상으로부터 막 벗어나려고 하는 천사를 표현한다.
천사는 눈을 동그랗게 뜨고 입을 벌린 채 날개를
펼치고 있다. 그는 바로 역사의 천사다. 천사의 얼굴은
과거를 향하고 있다. 우리가 역사의 흐름을 인식하는
곳에서 천사는 자신의 발 앞에 **계속 쌓여가는 잔해**[1]라는
하나의 재앙만을 본다. 천사는 그 자리에 머무르며
죽은 이를 깨우고 부서진 것들을 되살리길 원한다.
**그러나 천국에서 폭풍이 불어오고 있다**[2]. 세차게
끌어당기는 바람 때문에 천사는 더 이상 날개를 접은 채
버틸 수 없다. 천사는 폭풍에 이끌려 등지고 서 있던
미래로 밀려가야 하고, 그의 앞에 쌓여 있던 폐허는
하늘을 향해 더 높이 쌓여간다. 이 폭풍이야말로 우리가
진보라고 부르는 현상이다.

---

**인용 자료 1** 발터 벤야민, 「역사 철학 테제Theses on the Philosophy of History」, 1940

벤야민은 평범하기 짝이 없던 이 천사를 의미 있는 존재로 탈바꿈시켰다. 이 천사는 변화하는 세계라는 비극의 중앙 무대로 밀려나가 '진보'의 모든 조류를 혼자 힘으로 막으면서 주위에 흩어진 잃어버린 역사를 끌어모아 발 앞에 쌓고 있다. 벤야민은 이 글에서 클레의 그림을 판단하거나 맥락화하려 시도하지 않는다. 그림의 소유자인 벤야민은 이 그림을 수도 없이 들여다보다가

마침내 그림 속 인물이 실제로 움직이는 듯한 환각에 빠졌는지도 모른다.

[1] '폐허' 더미는 실제로 존재하지 않는다.
[2] '천국에서 불어오는 폭풍'의 존재는 그림에서 명확하게 확인할 수 없으므로 벤야민의 상상으로 봐야 한다.

이 글에는 클레보다 벤야민의 색채가 가득하다. 아트라이터 지망생이라면 도저히 따라 하기 힘든 방식이다. (참고: 발터 벤야민에

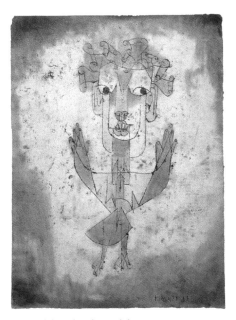

그림 3  파울 클레, <새로운 천사>, 1920

필적할 뛰어난 지성과 맹렬한 상상력과 글쓰기 능력을 지니고 있다면 한 번 시도해보길 바란다. 하지만 그 전에 이 책을 당장 내다버리는 게 좋겠다. 그 정도 경지라면 이런 책 따위는 필요 없을 테니까.)

예술 경험을 언어로 옮길 때 과연 문학적인 '중재'가 가능한지 의문을 품는 비평가도 있다. 학문 분야 사이를 넘나드는 해석에 이의를 제기한 1950년대의 저명한 문학 비평가 폴 드 만Paul de Man을 계승한 사람들이다. 드 만은 '영靈'의 세계와 '감각으로 느낄 수 있는 물질' 세계의 간극은 메울 수 없다고 보았다.[36] 이런 회의주의는 고대 에크프라시스ekphrasis의 이행에 의문을 제기한다.

---

에크프라시스: '시각적인 예술을 문학으로 설명 또는 해설하는 것'(메리엄웹스터 사전) 또는 한 분야(예술)에서 다른 분야(문자 언어)로의 전환

---

"예술에 관해 글을 쓰는 것은 건축을 춤으로 표현하거나 음악을 뜨개질로 표현하는 것과 같다." 이런 시도에 내포된 역설을 이렇게 비유한 사람도 있다.[37] 그렇다면 모든 아트라이팅은 그것이 표현하는 대상에 절대 미치지 못할 불운한 보상 행동이 될 수밖에 없다. 특히 정치적인 예술을 언어로 '번역'하는 경우 반대 세력이 무너뜨리려 하는 대상을 언어로 포장해 음흉하게 그 충격을 완화하려 한다는 비난을 살 수 있다.[38]

비평가 겸 문학가의 역사는 길다.[39]

샤를 보들레르

기욤 아폴리네르

해럴드 로젠버그Harold Rosenberg

프랭크 오하라Frank O'Hara

리처드 바살러뮤Richard Bartholomew

존 애쉬버리John Ashbery

자크 뒤팽Jacques Dupin

카터 래트클리프Carter Ratcliff

피터 슈젤달

고든 번Gordon Burn

존 야우John Yau

배리 슈왑스키

팀 그리핀Tim Griffin

이 비평가 겸 문학가들이 쓴 글은 정체가 모호할 거라고 지레짐작할 수도 있겠지만 사실 그들은 예술에 관한 가장 훌륭한 글을 많이 남겼다. 예술가 중에도 자신의 작품은 물론 다른 예술가의 작품에 대해 훌륭한 글을 쓴 사람들이 있다. 미니멀리스트 작가이자 비평가였던 도널드 저드Donald Judd와 로버트 모리스Robert Morris는 1960년대의 수많은 예술가 겸 비평가 중에서도 대표적인 인물로 손꼽힌다.

# 5

## 국경을 초월한 아트라이팅

만약 오늘날의 예술 작품에 그것을 뒷받침하는 텍스트가 반드시 뒤따라야 한다고 전제한다면 우리는 필연적으로 다음 문제에 직면하게 된다.

+ 믿을 만한 필자 또는 감상자가 예술 작품의 내면에
  숨어 있는 본질적인 의미를 뽑아낸다면 그 의미가 예술에
  추가되는가?
+ 아니면 예술의 의미 자체가 비평가에 의해 만들어지는가?
+ 회의론자들이 비난하듯 예술에 관한 글은 언어로 된
  특별한 주문呪文을 이용해 별 볼 일 없는 대상을 가치 있는
  예술로 바꾸려 하는가?
+ 아트라이터의 말(또는 글)이 있어야만 예술 작품이
  존재할 수 있는가?
+ 아트라이팅은 예술 작품에 쓸데없이 들러붙어
  방해를 일삼는 기생충인가?
+ 아니면 충직한 맹인 안내견처럼 예술 작품의 곁을
  지키는 유익한 동반자인가?

비평가들은 예술에 빚을 지고 있을까? 비평가의 글에는 그 자신의 판단 기준이 적용되므로 비평가는 기존의 예술 평가 기준을 더 이상 받아들이지 않는다. 비평가는 예술가나 청중에 대해 책임을 져야 할까? 《프리즈》의 수석 비평가 댄 폭스Dan Fox는 2009년 테이트 모던Tate Modern에서 열린 니콜라 부리오Nicolas Bourriaud의 <올터모던Altermodern> 전시회 이후, 이 전시회에 대한 허접한 신문 비평이 쏟아져 나오는 것을 보고 격앙하여 다음과 같이 선언했다.

> 비평가는 (자신의) 독자에 대한 책임이 있다. 한마디 혹평만
> 툭 던지고 말 것이 아니라 그 작품이 형편없는 이유를 제시할
> 책임이 있다. 사실을 전달할 책임도 있다. 또 작품을 비판하기
> 전에 그 작품이 어떤 인상을 주는지 설명하거나, 아무리
> 지루한 작품일지라도 시간을 들여 예술가의 비디오를 찬찬히
> 감상할 책임이 있다.[40]

비평가의 통찰력, 예술가를 선택하는 안목, 출판된 글의 품질은 물론, 방법론, 윤리 의식, 노력 역시 그들을 평가하는 기준이 된다. 비평가 얀 버보트Jan Verwoert는 자신이 글을 쓰는 원동력은 예술 경험에 대해 감사하는 마음에서 나온다고 밝혔다.[41] 진지한 감상을 바탕으로 수준 높은 글을 쓰는 아트라이터는 자신의 아이디어를 설명하거나 발전시켜 예술가에게 도움을 주므로 외부 논객이라기보다 예술가의 협력자 역할을 할 수 있다. 적어도 아트

라이터는 예술, 정확히는 독자에 대해 책임감을 가져야 한다. (어떤 블로그에서는 오탈자를 제대로 고치지 않아, 옷을 거의 걸치지 않은 여성 무용수가 충격적일 만큼 도발적인 포즈를 취하는 캐롤리 슈니먼Carolee Schneemann의 공연 <살의 환희Meat Joy>(1964)에 <환희와의 만남Meet Joy>라는 캡션을 붙이고 말았다.)

시인이자 정치 논객이자 초현실주의의 지지자였던 루이 아라공Louis Aragon은 1926년에 예술 평론가들을 이렇게 표현했다. "바보, 밉상, 멍청이, 쓰레기. 누구 하나 예외 없이 비평을 파먹고 사는 징그러운 버러지, 수염 난 이lice 같은 놈들."[42] 오늘날의 비평가들은 옛날만큼 입김이 세지는 않지만 그만큼 괄시를 받지도 않는다. 비평가는 예술 산업 피라미드의 밑바닥에 있는 경제 계층에 해당하므로 호황기와 불경기의 순환 주기에 가장 적게 영향을 받는다. 예술 거품이 터져도 아트라이터들은 쓸거리가 더 많아질 뿐 딱히 걱정할 일이 없다. 보리스 그로이스의 주장대로 어차피 예술 평론을 읽거나 거기에 시간을 투자하는 사람은 드물기 때문에 필자들은 무엇에도 얽매이지 않고 마음 내키는 대로 글을 쓸 수 있다.[43]

내 생각에는 최악의 사례들(얼빠진 논평과 허술한 사실 확인)만 제외하면, 독립적으로 활동하는 인터넷 아트라이터 사이에서 가장 유망한 형식인 블로그는 아트라이팅에 크게 기여하고 있다 (367쪽 '아트 블로그와 웹사이트' 참고). 종이에 글을 쓸 때보다 덜 위축되어서인지 모르지만 온라인 예술 비평가들은 직접 입수한 내부 정보와 정제된 현대 예술 지식, 웹사이트 관리자는 물론 로그인해서 의견을 남기는 모든 사람이 내뱉는 지극히 편파적인 논

평을 결합하여 전례 없는 형식을 만들어냈다. 이런 논평가들도 전문 아트라이터처럼 설득력 있고 충실한 아이디어를 제시한다면 현대 예술의 폭넓은 담론 안에서 설 자리를 확보할 수 있을 것이다.[44] 만약 프랑스 혁명기에 이룩한 예술의 민주화가 예술 비평에도 도입되었다고 본다면, 누구나 접근할 수 있도록 기존의 경계를 완전히 파괴하는 특징을 지닌 인터넷은 21세기의 다원화된 아트라이팅에 새로운 장을 열어줄 것이다.

# 2부  훈련
# 현대미술에 관한 글은
# 어떻게 쓰는가

아트라이팅은 일종의 사례 모음집이다.

마리아 푸스코Maria Fusco, 마이클 뉴먼Michael Newman,
에이드리언 리프킨Adrian Rifkin, 이브 로맥스Yve Lomax, 2011[1]

_____

_____

_____

_____

_____

_____

_____

_____

_____

_____

_____

# 1

## "나쁜 글의 뿌리는 두려움이다"

스릴러 작가 스티븐 킹Stephen King은 이렇게 주장한다. 이 말은 특히 나쁜 아트라이팅에 해당하는 말이다.[2] 두서없는 보도자료, 이해불가한 학술 논문, 관람객을 고문하는 뮤지엄 라벨은 대개 아트라이팅에 첫발을 들인 인턴, 조수, 대학생 등 예술계에서 가장 겁 많은 풋내기들의 작품이다. 그들은 경험이 부족할뿐더러 다음과 같은 상황을 두려워한다.

+ 멍청하게 보이는 것
+ 무식이 탄로 나는 것
+ 핵심을 놓치는 것
+ 작품을 잘못 이해하는 것
+ 자기 의견을 내세우는 것
+ 상사를 실망시키는 것
+ 결단을 내리는 것
+ 예술가에게 질문하는 것
+ 중요한 내용을 빠뜨리는 것
+ 솔직해지는 것

두려움은 내가 '예티yeti'라고 부르는, 아트라이팅에 흔히 나타나는 현상의 원인이다. '예티'란 작품이 마치 두 얼굴을 가진 듯 묘사하는 모순된 설명을 뜻한다.

'친근하면서 파괴적인'
'매혹적이면서 충격적인'
'과감하면서 미묘한'
'위안을 주면서 불안을 유도하는'

자기모순에 빠진 이런 회피성 수식어들은 글쓴이가 두려움에 빠져 입장을 명확히 정하는 것을 회피한 채 작품의 모호함 뒤에 숨으려 한다는 증거다. 거대한 발을 지닌 전설 속 짐승 '예티'처럼 이런 표현은 아무것도 설명하지 못하며, 자세히 살펴보아도 실체를 파악하기 어렵다. 나쁜 아트라이팅은 글쓴이가 작품에 대한 경험을 과감하게 표현하려다가 원하는 수준에 이르지 못해서 실패한 글이 아니다. 오히려 신출내기 아트라이터들은 자신의 작품 경험에 대해 깊이 있게 글 쓰는 작업이 두려운 나머지 시도도 하기 전에 지레 포기한다. 그들은 작품의 모든 측면을 언급하거나, '개념적 표현'이라는 완충재(예를 들어 '그린버그식 도그마의 요구') 뒤에 숨거나, 판에 박힌 주제('디지털 시대의 삶의 복잡성')를 내세워 두려움을 숨기려 한다. 우리는 용감하게 작품을 마주하고 아는 것에 대해서만 간명하게 쓰는 훈련을 해야 한다. 자신을 믿어야만, 그리고 지식을 늘려야만 글의 수준은 획기적으로 좋아진다.

## > 예술에 관해 처음으로 글을 쓸 때

섹스에 대한 글을 쓸 때도 그렇듯이 예술 경험을 말로 표현할 때는 늘 너무 과하게 써서 창피를 당할 위험이 있다. 처음부터 아트라이팅에 뛰어난 사람은 아무도 없다. 블로그에 달린 댓글이나 갤러리 방명록을 읽어보면 훈련받지 않은 사람이 쓴 아트라이팅이 어떤 인상을 주는지 알 수 있다.

　‘감사합니다! 짱이에요☺’
　‘완전 세금 낭비’
　‘절망을 이렇게도 쓸 수 있다니!’[3]

누구라도 장문의 아트라이팅을 처음 쓸 때는 어마어마한 노력이 필요하다. 처음 글을 쓰는 사람들은 보통 보도자료나 웹사이트에 게시된 글을 흉내 내곤 한다. ‘신디 셔먼Cindy Sherman의 사진은 남성적 시선의 개념을 해체한다’ 같은 식으로. 그러나 이렇게 앵무새처럼 따라한 글은 독자는 물론 글쓴이 자신도 만족시킬 수 없다.

　초짜의 글은 대개 이런 구절로 시작된다. ‘갤러리에 발을 들이는 순간, -에 압도되었다.’ 초심자는 전시회와 예술에 관해 설명할 생각은 않고 자기만의 기억에 빠져든다. 오로지 글쓴이 자신에 대해서만 이야기할 뿐 예술 이야기는 꺼내지도 않으며, 어설픈 생각, 개인의 경험담, 설익은 견해, 말도 안 되는 연관 관계의 틈바구니에서 논점은 갈 곳을 잃는다. 모두 글쓴이의 확신이 부족한 탓에 생기는 현상이다.

- + 어디서부터 시작해야 하나?
- + 몇 개의 작품을 다루어야 하나, 어느 작품에 대해 써야 하나?
- + 어디서 끝내야 하나?
- + 예술가와 전시회에 대한 정보의 비중을 어떻게 조절해야 하나?
- + 개인적인 사색은 어디에 삽입해야 하나?

초심자는 '작품의 모든 측면을 다루기 위해' 고루하고 추상적인 개념을 남발한다.

'파괴'
'혼란'
'진지한 우려'
'대체'
'소외'
'오늘날과 같은 디지털 세계'

연쇄 충돌 사고를 당한 자동차들처럼 여러 개념들이 서로 부딪쳐 사방으로 흩어지면 해결되지 않은 아이디어의 파편만 남는다. 글의 막바지에 이르면서 의욕이 사그라든 필자는 (밑천이 거의 떨어졌음을 알고) 인상적인 마무리를 하겠다는 욕심에 반전을 시도한다. 작품이나 전시 경험이 처음 상상했던 모습과 달랐다는 얘기

로 처음에 받은 인상을 크게 강조하거나 약화하는 것이다. 피상적이라기보다는 심오했다느니, 참신하다기보다는 전통적이었다느니, 평평하면서 둥글다느니, 개방적이면서 폐쇄적이라느니, 그림이면서 사진이라느니, 개인적이면서 학술적이라느니 하는 식의 표현으로 처음에 내세웠던 아이디어를 공격한다. 결국 이 설익은 아이디어는 갈 곳을 잃고, 그러다 보면 필자는 작품의 제목을 빠뜨리거나 미술가의 이름 철자를 (두 번이나) 틀리거나 자기 이름을 쓰는 것마저 잊기 십상이다.

우리 대부분은 지금껏 이렇게 한심한 글을 써왔다. 첫 걸음마를 뗄 때 창피해할 필요는 없다. 모든 아트라이터는 이런 시절을 거쳐야 하지만, 누구나 하루빨리 벗어나고 싶어 할 올챙이 단계라는 사실은 분명하다. 초창기에 쓴 이런 글은 다음의 특징을 지니기 때문이다.

+ 예술 경험을 반영하거나 심화하지 못하고 그것에 관해 글을 써야 하는 과제를 해결하는 데에만 급급하다.
+ 미술과는 아무 관계가 없고 글쓴이 자신과 관련이 있을 뿐이다.
+ 결론에 이르는 방식이 독자의 공감을 사지 못한다.
+ 대부분의 예술 경험은 깊이 생각할수록 다른 의미가 나타난다는 진리를 무시한다. (형편없는 작품조차 투자한 시간에 따라 그 의미가 달라진다. 즉 오래 고민하면 할수록 깊이가 없고 시시한 작품이라는 사실이 더욱 확실히 밝혀진다.)

초심자 수준을 뛰어넘는 글을 쓰고 싶다면 첫 세 단락을 버리고 마지막 단락만 남긴다. 설사 도입부를 뒷받침하고 상세히 설명하는 내용이더라도 마찬가지다. 장기적으로 미술 작품을 보는 눈이 성숙해지기 시작하면 서문은 대부분 솎아내고 자기만의 구체적인 아이디어를 집중적으로 다루어야 한다.

예술과는 아무 관련이 없고 오로지 글쓴이와 관련 있는 글이라면, 그가 쓴 모든 아트라이팅이 그 글쓴이에 대한 글이기 때문이다. 악의적인 논평은 주로 필자 자신의 불쾌한 기분이 반영된 탓이다(작품이 너무 형편없어서 편두통을 유발했을 가능성도 있겠지만). 글쓰기 경력이 쌓이면 이런 기분을 숨길 수 있거나, 또는 이용할 수 있게 된다. 어쨌든 자신의 괴팍스러운 기분 변화에 몰입하면 볼썽사나운 결과가 나타날 수 있으니 주의해야 한다. 그렇지만 만약 당신이 자신의 본능적인 반응을 무시하고 있다면 그것은 세상에 존재하는 모든 지루한 아트라이팅의 탓이다. 뮤지엄 라벨이나 단체 웹사이트처럼 자기 의견을 내세울 필요가 없는 글에서는 자아를 한쪽으로 밀쳐두고 확실한 정보와 구체적인 사실을 조사한다. 어떤 경우에도 자신이 무엇을 쓰려고 하는지 알고 있어야 한다.

> "대박 복권에 당첨된 제빵사의 가족"
100년 전에 쓰여진 훌륭한 아트라이팅의 예를 소개한다. 이 보석 같은 글은 길이로 따지면 10단어가 채 안 될 정도로 짧다. 프

란시스코 고야Francisco Goya의 <카를로스 4세의 가족The Family of Carlos Ⅳ>(1800년경, 그림 4)에 대한 19세기 작가 뤼시앵 솔베이 Lucien Solvay의 평론이다.

"대박 복권에 당첨된 제빵사의 가족"4

이 짧은 한 토막 문장에는 작품이 어떻게 보이는지, 어떤 의미가 있는지, 그림에 담긴 시사점이 무엇인지 등의 정보가 모두 요약 되어 있다. 솔베이는 이 왕실 일가가 "운수 대통한 채소 장수 가 족처럼 보인다."라고 했다가 나중에 위의 문장으로 다듬었다.

---

간단히 줄이자. '필요 없는 단어는 뺀다.'5

---

19세기 중반에 나온 신랄한 문장 한 줄이 어떻게 오늘날의 신예 아트라이터들에게까지 모범 사례로 남게 되었을까?

+ **쉬운 단어로 간단하게 표현했다.** 다음과 같이
  주저리주저리 말을 늘어놓지 않았다. '우리처럼 정치에
  대한 지식을 갖춘 관람자들은 이 사람들이 왕가와 전혀
  관계가 없고, 이를 테면 빵을 판매하는 일에 종사하는
  서민층 가족이라고 자유롭게 상상할 수 있다. 행운을
  손에 쥐게 된 순박한 수혜자들은 엄청난 재산이 가져다준
  사치와 영광을 한껏 누리고 있다.'

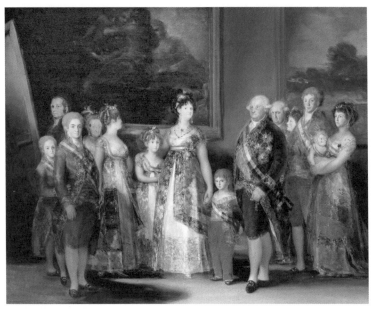

그림 4  프란시스코 고야, <카를로스 4세의 가족>, 1800년경

+ **그림의 겉모습**(자녀가 너무 많고 지나치게 화려하게 차려입은
  가족)**과 그 의미**('고귀'한 사람들은 아니고 운이 좋은 사람들일
  뿐이다)**를 솜씨 있게 결합했다.** 그림을 들여다 보면
  솔베이가 어떻게 이런 생각을 하게 되었는지 바로
  짐작할 수 있다. 솔베이의 재치 있는 통찰력 덕분에 우리는
  이 작품을 더욱 재미있게 감상할 수 있다.
+ **단어 선택이 적절하고, 구체적인 명사를 사용했다.**
  '채소 장수'도 괜찮았지만 늘어진 반죽 같은 왕의 얼굴과
  바게트 같은 왕비의 팔을 보면 '제빵사'야말로 결정적

한 방이라 할 수 있다. 고야가 그림에 담은 부유함을
상징하는 뚜렷한 시각적 정보를 보면, 이 작품을 보고
글쓴이가 어떻게 그런 생각을 했는지 분명히 알 수 있다.

+ **이 문장은 작품을 폭넓은 관점에서 바라볼 수 있게 한다.**
'복권'에 당첨됐다니. 솔베이는 고야의 정치적 입장을
다음과 같이 해석했다. '이들은 고귀한 가족이 아니다!
자자손손 나라를 지배하는 '인생의 복권'에 당첨된 평범한
인간들일 뿐이다. 그러니 반란을 일으키자!'[6] 피둥피둥한
얼굴의 왕비는 눈을 휘둥그레 뜬 채 놀란 표정을 짓고
있고, 다른 가족들 역시 당황한 듯 공허한 눈빛을 하고
있는 모습을 보면 이런 횡재가 어떤 결과를 가져왔는지
알 수 있다. 이 창의적인 문장 덕분에 작품을 자세히
들여다볼수록 더 매력적으로 느껴진다.

+ **작품에 대해 다른 반응이 나올 가능성을 배제하지 않는다.**
글쓴이도 화가처럼 과감하고 창의적으로 도전하고 있다.
솔베이가 허를 찌르는 독창적인 표현을 먼저 제시했기
때문에 이 그림을 접한 다른 사람들도 그 의미를 나름대로
해석할 용기를 얻을 수 있다. 솔베이의 해석은 그 자체로도
기가 막히지만 다른 감상자들에게도 그의 재치에
도전하도록 부추긴다.

물론 이 평론의 이면에 숨겨진 힘은 모두 고야의 뛰어난 그림에
서 비롯된다. 아트라이터들은 비평가 피터 플레전스Peter Plagens

의 말대로, 어느 시대에나 적용되는 "10퍼센트의 훌륭한 예술과 90퍼센트의 허접쓰레기"의 영향을 피해갈 수 없다.[7] 무미건조하고 따분한 작품에 대해 재치 있고 호의적인 글을 쓰기란 쉽지 않다. 그런 글은 싸구려 잡소리로 들리며 실제로도 그렇다. 무엇보다 우리는 진정으로 숭배하는 미술가, 가장 신뢰하는 작품에 대해 글을 써야만 거짓말을 하지 않을 수 있다. 만약 작품이 형편없다면 그렇다고 솔직하게 써야 한다. 가짜 감정으로는 좀처럼 훌륭한 글을 쓸 수 없다.

과장되고 거창한 말은 바람을 빼야 한다.

'이 미술은 시각적 경험에 대한 모든 정의를 전복시킨다.'
'이 비디오는 성 정체성에 관한 모든 가정에 의문을 제기한다.'
'이 작품을 보면 우리 자신의 존재에 의문을 품게 되고
무엇이 진실이고, 무엇이 진실이 아닌지 고민에 빠지게 된다.'

매우 드문 일이지만 위대한 예술과 시는 이런 거창함을 열망하기도 한다. 그러나 미술가의 불테리어를 찍은 과다 노출된 폴라로이드 사진에는 그런 의도가 없을 테니 지나치게 거창한 해석으로 짐을 지우지 말자. 작품 앞에서 비굴하게 굴지 않고도 얼마든지 작품을 추켜세울 수 있다.

어떤 글을 쓰든 가장 먼저 떠오르는 의문은 '이 글에 내 의견을 얼마나 포함시켜야 하나?'가 될 것이다. 두 번째는 '나는 읽을 가치가 있는 글을 쓰기에 충분한 지식을 갖추고 있는가?'일 것이

## 정보 전달을 위한 아트라이팅의 세 가지 임무

아트라이터라면 누구나 작품을 접하고 나서 느끼는 반응을 글로 쓸 수 있다(쉬운 부분). 훌륭한 아트라이터는 그런 반응이 어디서 오는지 보여주고 그 타당성을 납득시킨다(어려운 부분. 자세한 내용은 76쪽 '아이디어를 구체화하는 법' 참고). 예술 작품에 대한 정보 전달 목적의 글쓰기는 세 가지 질문에 대답하는 과정이다.

### Q1 이것은 어떤 작품인가?

(어떻게 보이는가? 어떻게 만들어졌나? 무슨 일이 일어났나?)

임무 1: 작품에 대해 간략하고 구체적으로 설명한다. 작품을 구성하는 중요한 세부 사항이나 예술가의 결정(재료, 크기, 참가 작가, 설치 장소 등과 관련된 정보)을 자세히 살펴본다. 글에 담을 내용을 까다롭게 선별한다. 사소한 내용에 지나치게 파고들지 않는다. 읽기도 번거롭고 임무 2에도 기여하지 못하는 목록 스타일의 설명은 피한다.

### Q2 이 작품의 의미는 무엇인가?

(형태나 이벤트가 어떻게 의미를 표현하는가?)

임무 2: 점선을 연결하는 과정이다. 의미 있는 아이디어가 작품의 어느 부분에 표현되어 있는지 설명한다. 실력 없는 아트라이터는 작품에 대단한 의미가 깃들어 있다고 주장하면서도 그 의미가 작품의 어느 부분에 구체적으로 나타나는지(임무 1), 감상자가 그 의미에 왜 관심을 가져야 하는지 독자에게 설명할 생각은 하지 않는다(임무 3).

### Q3 이 작품은 세상에 어떤 가치를 전하는가?

(이 작품이나 작품의 감상 경험은 결국 세상에 어떻게 기여하는가? 퉁명스러운 말로 바꾸면 '그래서 뭐?')

임무 3: 근거가 타당해야 하고 임무 1, 2와 관련이 있어야 한다. 이 마지막 질문 '그래서 뭐?'에 대답하려면 독창적인 사고가 필요하다. 훌륭한 예술 작품이라도 그 업적은 상대적으로 보잘것없을 수 있다. 하지만 그래도 상관없다.

다. 증거 위주의 글이든(설명하는 글), 의견 위주의 글이든(평가하는 글), 둘이 섞여 있는 글이든 자신이 주장을 입증해야만 글은 제구실을 할 수 있다(76쪽 '아이디어를 구체화하는 법' 참고).

> 정보 전달을 위한 아트라이팅의 세 가지 임무

다음 글은 미술 비평가이자 큐레이터인 오쿠이 엔위저Okwui En-wezor가 쓴 카탈로그 텍스트에서 발췌했다.

1970년대 후반 크레이기 호스필드Craigie Horsfield는 사진과 시간성 사이의 지배 관계에 대한 지속적이고 독특한 예술 실험을 시작했다. 그는 대형 카메라를 들고 연대 노조가 등장하기 이전의 폴란드를 여행했다. 특히 한때 산업 도시로 이름을 날렸으나 당시에는 산업의 쇠퇴와 노동 불안의 고통을 겪고 있는 크라코프가 주된 목적지였다[2]. 그곳에서 그는 과장되게 반영웅적인 인물, 살풍경한 거리와 기계 등이 담긴 암울한 흑백사진[1]을 찍기 시작했다. 그는 이 사진들을 선명하고 차가운 톤의 흰색부터 부드러운 검정으로 톤 변화를 주면서 대형 판형으로 인쇄했다[1]. 침울한 가로등 불빛이 비치는 길모퉁이든 쓸쓸하고 황량한 공장 바닥이든 젊은 노동자 연인이든[1] 이 이미지들은 주제에 관한 진실을 적나라하게 드러낸다. 작가는 마치 한 시대가 천천히

저물어가는 광경을 증언하는 사람이라도 된 듯[3],
머지않아 변화하라는 강요에 휩쓸려 사라질 다양한 인간
군상을 보여준다. (…) 그들은 정해진 운명을 알고 있다는
듯 단호하고 **완강한 표정으로 우리 앞에 서 있다**[3].

---

인용 자료 2  오쿠이 엔위저, 「도큐멘트를 모뉴먼트로: 시간에 대한 명상으로서의
아카이브Documents into Monuments: Archives as Meditations on Time」
『기록에 대한 열망: 역사와 모뉴먼트 사이의 사진In Archive Fever: Photograph between
History and the Monument』, 2008

엔위저의 글은 정보 전달을 목적으로 하는 글쓰기의 기본적인 요
구를 얼마나 충족하는가? 엔위저 역시 세 가지 질문에 대답하고
있다(71쪽 '정보 전달을 위한 아트라이팅의 세 가지 임무' 참고).

Q  **이것은 어떤 작품인가? 어떻게 보이는가?**

A  엔위저는 이미지의 내용은 물론 사진의 크기와 기법에
   대해서도 설명한다[1].

Q  **이 작품의 의미는 무엇인가?**

A  엔위저는 예술가의 프로젝트에 대해 간략히 설명한다[2].

Q  **이 작품은 세상에 어떤 가치를 전하는가?**

A  엔위저는 호스필드의 '독특한 예술 실험'이 한 시대의
   종말과, 그 시대와 함께 저물어갈 운명의 사람들을 영원히
   기록에 남겼다고 해석한다. 호스필드의 피사체들은 체념한
   듯 순순히 사형장으로 끌려가는 사람들처럼 보인다[3].

똑 부러지는 신문 기사체를 선호하는 사람이라면 '사진과 시간성 사이의 지배 관계' 또는 '과장되게 반영웅적인' 같은 표현에 주저하겠지만, 엔위저는 의미 없는 군소리로 빠지기 전에 항상 작품 자체로 되돌아와 자신의 생각을 계속 전개한다. 엔위저의 결론에 동의하지 않는 사람은 자기만의 표현으로 호스필드의 인물 사진(그림 5)을 마음껏 재해석해도 되겠지만, 어쨌든 엔위저는 자신의 지식과 해석을 이해할 수 있게 독자를 한 걸음 한 걸음씩 이끌어준다.

파울 클레의 <새로운 천사>에 대한 발터 벤야민의 뜬금없는

그림 5 크레이기 호스필드, <레셰크 미에르바와 마그다 미에르바 - 나보이키, 크라코프Leszek Mierwa & Magda Mierwa-ul. Nawojki, Krakow>, 1984년 7월, 1990년 인쇄

해석조차 이 미소 띤 작은 천사가 어떻게 역사의 철학 속에서 핵심적인 존재가 되었는지 설명하여 아트라이터의 세 번째 임무에 기여하고 있다(52쪽 인용 자료 1과, 53쪽 그림 3 참고).

Q1 이것은 어떤 작품인가? 어떻게 보이는가?

A '<새로운 천사>라는 클레의 그림은 곰곰이 생각하고 있던 대상으로부터 막 벗어나려고 하는 천사를 표현한다.'

Q2 이 작품의 의미는 무엇인가?

A '역사의 천사'를 표현하는 한 가지 방식이다.

Q3 이 작품은 세상에 어떤 가치를 전하는가?

A '천사는 자신의 발 앞에 계속 쌓여가는 잔해라는 하나의 재앙만을 본다. (…) 우리가 진보라고 부르는 현상이다.' 진보는 한때 완벽하다고 인식되던 대상을 깨부수어 지나간 역사의 폐허 더미를 남긴다.

이는 상상과 추측에 바탕을 둔 해석일 뿐이지만 벤야민은 역사 전체에 대한 자신의 개념적인 해석이 모두 클레의 작은 그림에서 비롯되었다는 사실을 분명히 밝힌다.

## 2

## 아이디어를 구체화하는 법

새내기 아트라이터들은 대개 '어떻게 하면 작품에 대한 시각적 설명, 조사한 사실, 개인의 생각 또는 자신의 창의적인 재해석을 균형 있게 제시할 수 있을까?'라는 문제를 두고 고민에 빠진다. 그 밖에도 초보자들이 가질 만한 의문점은 다음과 같다.

+ 어차피 예술에 관한 글이니 그냥 머릿속에
  떠오르는 대로 쓰면 안 되나?
+ 내 의견이 다른 사람의 의견만큼 가치가 있을까?
+ 조사는 왜 해야 하나?

짐작건대, 이 책을 읽고 있는 사람이라면 갤러리 방명록에 '감사합니다! 짱이에요☺'라고 휘갈기는 대신 충실하고 설득력 있는 글을 쓰는 것을 목표로 삼고 있을 것이다. 이 둘의 차이는 구체성에 있다.

구체성은 우리의 아이디어가 어디서 왔는지 밝히는 것을 말한다. 독자는 우리의 글을 읽고 좌절하는 것이 아니라 깨달음을 얻어야 한다. 구체성은 작품이 얼마나 '짱이고' '매혹적인지' 마구

떠들어대는 갤러리 참관 후기와, 독자에게 작품을 새로운 눈으로 볼 수 있게 하는 훌륭한 아트라이팅의 차이점이다. 고야의 초상화에 대한 "대박 복권에 당첨된 제빵사의 가족"이라는 반응이 훌륭한 이유도 다 구체성 때문이다. 나는 솔베이가 무엇을 보고 그런 생각을 하게 됐는지 알 것 같다. 왕실 가족의 팔다리와 목은 포동포동하고, 왕의 거대한 가슴팍에 드리운 휘장, 어깨띠, 메달은 마치 어제 산 물건처럼 반짝거린다(뤼시앵 솔베이 등이 다룬 프란시스코 고야의 <카를로스 4세의 가족>은 66쪽과, 68쪽의 그림 4 참고). 구체성은 밍밍한 아트라이팅을 와인으로 만든다. 작품에 대한 아이디어를 구체화하는 두 가지 방법은 다음과 같다.

+   사실적인 증거나 역사적인 증거 제시: 조사는
    아트라이팅은 물론 모든 수준 높은 저널리즘의 기본이다.
+   시각적 증거 추출: 작품 자체에서 정보를 뽑아낸다.

어떤 방법을 쓰든 훌륭한 아트라이터는 작품을 자세히 분석한 다음 논리적인 사고 과정에 맞도록 아이디어를 구체화하여 글로 옮긴다. 두 가지 형태의 증거(예술 작품 자체에 나타나는 증거, 역사에 드러나는 증거)를 결합하고 배치하는 방법은 수없이 다양하지만 대체로 작품에 대한 글쓴이의 생각을 뒷받침하는 가장 설득력 있는 근거로 볼 수 있다.

> 사실적 또는 역사적 증거 제시하기

이는 학술 논문의 핵심이다. 미술 사학자 토머스 크로Thomas Crow
가 쓴 다음 글에는 유용한 역사적 증거가 풍부하게 수록돼 있다.

성인이 된 캘리포니아의 화가와 조각가들은 뉴욕의
존스Jones와 라우션버그Rauschenberg처럼 온갖 **주변화**[1]를
경험했지만, 세속적인 성공에 대한 현실적인 희망을 줄
갤러리, 후원자, 관람자라는 안정된 지지 구조의 혜택을
누리지 못하고 있다. 특히 샌프란시스코에 있는
몇 안 되는 관객은 실험적 문학을 즐기는 관객과 중복되는
경향이 있으며 그나마 그중에는 동료 예술가들이
대다수를 차지한다. 시인 로버트 덩컨Robert Duncan과 화가
제스Jess 커플은 1950년대 초부터 시작된 예술과 문학의
상호작용에서 핵심적인 역할을 했다. 덩컨은 1944년에
**뉴욕에서 《폴리틱스Politics》 저널에 「사회 속의**
**호모섹슈얼The Homosexual in Society」이라는 제목의**
**기사를 기고하면서 명성을 얻었다**[2]. 이 기사에서 그는
게이 작가들은 예술에 자신의 성정체성을 드러내야
한다고 주장했다. (…)

**제스는 1950년대 초부터 일상생활에서 가져온 콜라주를**
**통해 당시만 해도 입에 담는 것조차 금기시되던 영역에**
**진입하기 시작했다**[3]. 초창기인 1951/1954년에 제작한

<쥐의 이야기The Mouse's Tale>(그림 6)에서는 수십 개의
남성 누드모델 사진으로 살바도르 달리Salvador Dali
스타일의 벌거벗은 거인을 만들어냈다[3].

인용 자료 3  토머스 크로, 「60년대의 도래The Rise of the Sixties」, 1996

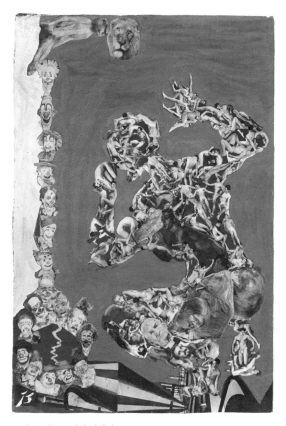

그림 6  제스, <쥐의 이야기>, 1951/1954

크로의 구체적인 글에서는 '주변화' 같은 추상적인 개념[1]마저 증거로 뒷받침되고 있다. 여기서는 공개적으로 동성애를 옹호했던 덩컨의 1944년 기사가 증거로 동원되었다[2]. 역사적 사실과 더불어 시각적 증거 역시 아이디어를 뒷받침하는 근거로 삼을 수 있다. 크로는 제스의 <쥐의 이야기>라는 콜라주를 예로 들어 관객의 적대적인 반응을 유발한 요소들을 콕 집어 지적한다[3]. 크로의 글은 수준 높고 구체적인 내용이 담긴(작품의 모든 제작 일자, 작품 제목, 출판물의 정확한 명칭이 제시되었다) 일류 예술-역사 비평에 해당한다. 그리고 이 확실한 정보들은 크로가 작품을 해석하는 실마리가 되었다. 그가 쓴 단어는 어느 것 하나 뺄 것이 없다.

## 구체성 없는 글(와플)을 조심하자

설득력 있는 학술 논문은 모든 문장이 새로운 정보를 소개하고 의미 있는 논점을 뒷받침한다. 이에 반해 '와플waffle'은 다음과 같은 특징을 지닌, 쓸데없이 길고 과장된 글을 뜻한다.

+ 진부하고 편파적인 정보
+ 불필요한 단어와 따분한 반복
+ 뻔한 또는 추정에 불과한 지식
+ 그냥 하는 소리와 의미 없는 나열
+ 군더더기 개념과 서투른 이론 적용

'와플'은 형편없는 글이다. 답을 주기보다 오히려 의문만 유발하기 때문이다.

와플: '뉴욕의 영향력 있는 유명한 예술가들 외에…'

Q **영향력 있고 유명한 예술가란 누구를 말하는가?**

A 구체적인 글: '뉴욕의 존스와 라우션버그…'.

와플: '캘리포니아의 예술가들은 동부 해안의 동료들만큼 인지도를 얻지 못했다.'

Q **캘리포니아의 예술가들은 왜 뉴욕 예술가들만큼 인지도를 얻지 못했나?**

A 구체적인 글: '성인이 된 캘리포니아의 화가와 조각가들은 (…) 갤러리, 후원자, 관람자라는 안정된 지지 구조의 혜택을 얻지 못하고 있다.'

와플: '로버트 덩컨과 제스 커플의 자유분방한 작품에서…'

Q **로버트 덩컨과 제스는 누구인가? 그들은 주로 언제 활동했나? 이 글에서는 왜 그들을 선택했나?**

A 구체적인 글: '시인 로버트 덩컨과 화가 제스는 1950년대 초부터 시작된 예술과 문학의 상호작용에서 핵심적인 역할을 했다.'

글을 합리적인 순서로 정리한다. 일반적 사항에서 구체적 사항의 순서로 아이디어를 제시("성년이 된 캘리포니아의 화가와 조각가들은 뉴욕의 존스와 라우션버그처럼 온갖 주변화를 경험")한 다음 증거로 뒷받침(출판된 기사, 예술 작품, 역사적 증거)한다. 과장되거나 쓰나 마나 한 문장은 모두 뺀다.

---

두서없는 글은 대부분 깊이 고민하지 않고 쓴 글이다.
간단한 해결책은 더 많이 읽고, 더 많이 보고, 더 많은
정보를 수집하고, 더 많이 생각하는 것이다.

---

## > 시각적 증거 뽑아내기

다음 예는 현대미술계에서 가장 영향력 있는 비평가이자 미술 사학자인 로잘린드 크라우스가 신디 셔먼에 대해 쓴 글이다. 셔먼은 위대한 예술가이지만 안타깝게도 '남성적 시선'과 '허세'로 가득한 대학생 수준의 진부한 글에 단골로 등장한다.

로잘린드 크라우스는 1970년대부터 예술사와 예술 이론에 어마어마한 공헌을 했다(참고 자료 364쪽 '현대미술 도서 목록' 참고). 그러나 나의 비공식적인 조사에 따르면 크라우스만큼 평가가 극명하게 나뉘는 인물도 드물다. 그녀를 뛰어난 아트라이터의 최고봉이라 여기는 사람들이 있는 반면, 가장 따분하고 재미없는 축에 속한다고 생각하는 사람들도 적지 않다. 나는 크라우스를 폄하하는 쪽에 설 생각은 없다. 어쨌든 그녀에게는 배울 점이 많기

때문이다. 수많은 시간 동안 예술을 감상하고 예술에 대해 고민했으며, 작품에서 사소한 단서 하나 놓치지 않고 모든 시각적 증거의 끄트러기를 철저히 파헤친 것으로 짐작건대, 그녀는 틀림없이 예술을 깊이 사랑했을 것이다. 더구나 그녀는 독자들에게도 숨을 헉헉대며 자신을 뒤따라오기를 요구한다. 크라우스의 난해한 언어는 굳이 흉내 낼 필요가 없지만 그녀처럼 작품을 자세하고 주의 깊게 관찰할 필요는 있다.

이 에세이에서 크라우스는 <무제 영화 스틸Untitled Film Stills> 시리즈에 속하는 사진 두 장을 자세히 비교하며 셔먼에 대한 대부분의 글에 난무하는 진부한 '남성적 시각'을 비판한다.

물론 셔먼의 작품은 모두 감시를 당하는 여성과 카메라를 내세워 그녀를 지켜보는 관찰자를 다룬다. 셔먼은 이 프로젝트의 초창기 작품인 <무제 영화 스틸 2번>(1977)에서부터 **보이지 않는 침입자**[1]의 흔적을 설정했다. 몸에 타월을 두른 젊은 여자가 화장실 거울 앞에 서서 **어깨에 손을 짚은 채 거울에 반사된 자신의 모습을** 보고 있다[4]. 화면 왼쪽에 보이는 문설주는 이 공간 밖의 '관찰자'를 뜻한다. 그러나 훨씬 중요한 것은 초점이 흐린 **거친 이미지라는 기표記標**에 의해 감상자가 숨어 있는 관찰자로 상정[5]되는 것이다. (…)

그러나 **심도가 눈에 띄게 선명해진**[6] <무제 영화 스틸

81번>(1980)에서는 그런 거리가 사라진다. 물론
이 이미지에서도 강조된 출입구는, 여자가 점유한
공간 밖에서 그녀를 지켜보고 있는 관찰자를 암시한다.
다른 사진에서처럼 여성은 화장실에 있고 이번에도
옷을 제대로 걸치지 않고 얇은 잠옷 차림이다. 그러나
렌즈의 초점 거리가 만들어내는 연속성을 통해 거울
속 자신의 모습을 보는 그녀의 시선에 자신뿐 아니라
**관찰자도 포함되어 있음을 분명히 감지할 수 있다**[2].
말하자면 여기서는 /거리/의 개념에 대비되는 /연결/이
기의記意가 되었다. 내러티브의 차원에서 기의가 된 것은
잠자리에 들 준비를 하면서 화장실 밖의 공간에 있는
**누군가**(아마도 다른 여성)**에게 말을 걸고 있는 여성**[3]이다.

인용 자료 4  로잘린드 크라우스, 「신디 셔먼: 무제Cindy Sherman: Untitled」,
신디 셔먼 전시회 1975-1993, 1993

나 역시 일반적인 의미의 '거리'와 '/거리/'의 차이가 무엇인지 어
리둥절했다고 고백해야겠다. 그러나 크라우스는 셔먼의 사진 두
장이 어떻게 다른 기능을 하는지 설명하기 위해 시각적 증거를 면
밀히 검토하고 있다. 하나는 관음증을, 하나는 공모를 상징한다.
먼저 소개된 <무제 영화 스틸 2번>(그림 7)에서 여자는 자기도 모
르는 사이 위협적인 존재에게 감시당하고 있다[1]. <무제 영화 스
틸 81번>(그림 8)에서 여자는 구경꾼의 존재를 알고 태연히 그와

관계를 맺고 있다[2]. 크라우스는 이 두 장의 사진에서 여자를 틀 안에 가두는 문이 화장실 밖에 있는 관찰자의 존재를 암시한다고 보았다. 그녀는 '눈에 보이지 않는 침입자'와, 사진 속 여자가 잘 아는 '다른 여성' 친구라는 두 종류의 시각을 설명한다[3].

크라우스는 <무제 영화 스틸 2번>에서 여성이 감시당하고 있음을 암시하는 요소들을 지적한다.

+ 금발의 여성은 오로지 자신의 동작에만 정신이 팔려 다른 존재에 대해서는 의식하지 못한다[4].
+ 흐릿한 해상도[6]는 훔쳐보는 존재를 암시한다. 아마도 멀리서 하이줌 렌즈로 이 사진을 찍었을 것이다[5].

크라우스는 이 여성을 <무제 영화 스틸 81번>의 여성과 비교한다.

+ 갈색 머리의 여성은 거울에 비친 자신의 모습 너머 뒤쪽을 보고 있다. 관찰자와 이야기를 나누고 있을지도 모른다[2, 3].
+ 이미지의 해상도[6]로 볼 때 멀리서 찍은 사진이 아니다.

사진 속에 담긴 세부 정보와 사진의 스타일을 바탕으로 크라우스는 더 중요한 논점을 제시한다. 왜 우리는 혼자 있는 여성의 이미지를 보면 예외 없이 그 여성을 '대상화'하는가? 세심하게 들여다보면 셔먼의 모든 여성이 카메라를 든 '관찰자'(남성이든 여성이든,

아니면 그저 삼각대든)에 대해 불리한 위치에 있는 것은 아니다.

크로와 크라우스는 역사적 사건(중대한 인생 사건, 이를 테면 크로의 글에 언급된 로버트 덩컨의 기사 검열 등)에서 가져왔든 시각적 증거(크로의 글에서는 제스의 콜라주에 나타난 동성애 성향의 주제, 크라우스의 글에서는 셔먼의 사진 한 쌍에서 관찰되는 사진 해상도의 대비와 구성)에서 가져왔든 구체적 증거를 들어 결론에 이르는 방식을 사용했다. 다른 아트라이터라면 이 작품들을 다시 보고 정반대의 결론에 이르거나, 작품에서 눈에 띄는 다른 세부 정보에 집중하거나, 역사적 자료를 동원해 다른 해석을 시도할 수도 있다. 이 두 개의 발췌문을 이 작품에 대한 최종적인 해석으로 인정하지는 말고, 두 명의 저명한 미국인 평론가가 쓴 훌륭한 아트라이팅의 예시로 받아들이면 충분하다.

그림 7 신디 셔먼, <무제 영화 스틸 2번>, 1977    그림 8 신디 셔먼, <무제 영화 스틸 81번>, 1980

> 자세히 관찰하기

로잘린드 크라우스의 글은 신디 셔먼 같은 예술가의 작품이 모두 같은 기능을 하지는 않는다는 사실을 설명한다. 다음번에 '구르스키 사진'에 대한 글을 읽을 때 안드레아스 구르스키Andreas Gursky의 대형 C프린트가 미국 중서부의 가축 방목지를 보여주든 도쿄 주식 거래소를 보여주든 별로 중요하지 않다는 사실을 유념하자. 미국 화가 엘리자베스 페이턴Elizabeth Peyton이 그린 <페이턴의 초상A Peyton Portrait> 속 인물이 조지아 오키프Georgia O'keeffe든 키스 리처즈Keith Richards든 별로 중요하지 않은 것과 마찬가지다. 한 예술가의 모든 작품에 완벽하게 들어맞는 표현도 거의 없다. 아트페어의 전문가들이 '리사 유스케이바게Lisa Yuskavage 그림의 환상적인 분위기'나 '서도호 인스톨레이션의 초현실적 특징' 같은 표현을 쓰는 것은 괜찮겠지만 평생에 걸쳐 제작한 작품들을 하나로 묶어 안일한 한마디로 엮는 것만큼은 신중해야 한다. 훌륭한 아트라이터는 작품 하나하나를 유심히 관찰하여 각각이 어떻게 같고 어떻게 다른지 찾아낸다.

신선한 눈으로 작품을 하나하나 감상하자. 윌리엄 켄트리지William Kentridge의 어느 애니메이션인지, 수보드 굽타Subodh Gupta의 어느 금속 조각인지 정확히 밝혀야 한다. 작품을 구체적으로 밝히지 않고 마음속으로 전시회 행사를 하나의 거대한 덩어리로 뭉뚱그린 채 전체를 아우르는 글을 써서 제목과 날짜를 붙였다면, 다시 한 번 모든 작품을 차례로 살펴보기 바란다. 몇 작품을 하나로 묶을 수는 있지만 우선 작품 하나하나를 이해해야 한다.

'자세히 관찰하기'에 도움이 될 간단한 예를 소개한다. 비평가 제리 살츠Jerry Saltz가 신속하게 작성한 온라인 평론을 살펴보자. 그는 세 개의 아트페어를 연달아 둘러본 다음 가장 마음에 드는 작품 몇 가지만을 겨냥하여 글을 썼다.

애나벨라 팝Anna-Bella Papp,
<데이비드를 위해For David>, 2012
작은 진흙판 위에 배치한 열여섯 개의 풍경, 그림,
형이상학적인 지도 중 하나다. 각 작품은 세계, 디자인
또는 타일로 해석할 수 있다. 모란디Morandi 스타일의
멋진 내부 공간이다. 갖고 싶다(그림 9).

마틴 웡Martin Wong, <당신이 생각한 것이 아니라고?
그렇다면 뭘까?It's Not What You Think? What Is It Then?>, 1984
1999년에 요절한 이 예술가는 지금껏 그 진가를 인정받지
못했다. 그러나 사람들이 생각하는 것보다 훨씬 뛰어난
작가다. 그림 속의 복잡한 벽돌 무늬는 재미로 하는 노동,
평평한 조각, 예술가의 기억 속 벽을 표현했다(그림 10).

---

인용 자료 5 제리 살츠, 「아트페어에서 가장 마음에 들었던 작품 20가지
20 Things I Really Liked at the Art Fairs」《뉴욕 매거진New York Magazine》, 2013

그림 9 애나벨라 팝, <데이비드를 위해>, 2012

그림 10 마틴 윙, <당신이 생각한 것이 아니라고? 그렇다면 뭘까?>, 1984

이런 트윗 같은 문장을 완전한 미술 비평이라고 인정하기는 어렵
다. 하지만 필자가 다수의 작품을 신속하게 검토해야 하는 탓에
어쩔 수 없이 채택한 방법 같기도 하다. 그러나 이렇게 작품을 콕
집어서 하는 비평은 작품 감상에 집중하고 직관적인 생각을 표현
하는 방법을 익히는 데 도움이 된다.

+ **나의 흥미를 끄는 작품은 무엇인가?** 구체적이고
  솔직하게 쓴다. 자기만의 표현을 사용한다.
+ **자신의 생각을 정확히 40단어 또는 그 이하로 적는다.**
  파일 맨 위에 사진을 붙여 넣는다. 나의 글이 사진 감상
  경험을 풍성하게 하는가, 아니면 사진과 모순되는가,
  아니면 전혀 관련이 없는가?
+ **초안을 친구에게 보여준다.** 친구가 내 말뜻을 이해하는가?

이 방법은 작품을 감상하고 나서 곧바로 간략한 글을 쓸 때 도움
이 된다.

---

왠지 끌리는 작품을 만나면 이런 식으로 짧은 글을 써보자.
그 작품이 마음에 든 이유를 몇 단어로 옮겨보자
('어떤 작품인가? 어떤 의미를 지니는가? 그래서 뭐?' 이 세
단계의 질문에 대한 2-3줄짜리 미니 버전이라 생각하면 된다).

---

## > 생각의 흐름을 따르기

크레이기 호스필드에 대한 오쿠이 엔위저의 카탈로그 에세이에서, 엔위저는 자신이 호스필드의 사진에서 본 것을 독자에게 그대로 보여준 다음 놀라운 해석을 내놓는다. 그들은 자신의 "정해진 운명을 알고 있다"라고 말이다(73쪽 인용 자료 2와, 74쪽 그림 5 참고). 다음에는 전설적인 비평가이자 미술 사학자인 데이비드 실베스터 David Sylvester가 수십 년 전에 쓴 사례를 소개한다(《모던 페인터스 Modern Painters》에 기사로 실렸다). 이 글은 실제 증거로 논지를 뒷받침하는 것이 아니라 생각의 흐름을 따라 전개된다.

피카소가 첫 **정크아트** 작품[1]을 만들던 시기에 뒤샹은 처음으로 기성품을 이용해 조각을 만들었다. 그것은 **의자 위에 거꾸로 설치된 자전거 바퀴였다**[1]. 이 작품에서 조합된 두 물체는 **인간이 지구를 지배하는 데 필요한 기본적인 도구이며 인간을 들판의 짐승들과 구분하는 물건이다**[2]. 땅에서 떨어져 앉을 수 있는 높이와 위치를 선택할 수 있는 의자와, 인간과 물건을 옮길 수 있는 바퀴. 의자와 바퀴는 문명의 기원이지만 뒤샹은 둘을 모두 쓸모없는 물건으로 보았다. 피카소는 쓰레기를 악기처럼 **쓸모 있는 대상으로 바꾸었지만 뒤샹은 쓸모 있는 의자와 바퀴를 쓸모없는 물건으로 만들었다**[3].

인용 자료 6  데이비드 실베스터, 「피카소와 뒤샹Picasso and Duchamp」, 1978/1992

실베스터는 매우 의미심장한 주장을 한다. 피카소의 정크 조각과 뒤샹의 레디메이드는 인간을 지구 위의 다른 생명체와 구분 짓는 수단으로 표현되었지만 그 방법은 정반대라는 것이다. 그것만으로도 대단한 아이디어지만 실베스터는 거기서 그치지 않고 독자를 한 걸음 한 걸음씩 자신의 생각 쪽으로 끌어들인다. 그는 "피카소가 첫 정크아트 작품을 만들던 시기에 뒤샹은 처음으로 기성품을 이용해 조각을 만들었다"라는 문장에서 시작하여 자신의 결론을 향해 단숨에 껑충 뛰지 않는다. 필자는 두 예술가가 예술, 쓸모, 인류와 동물 세계의 관계 같은 큰 주제에 대해 각각 대조적으로 접근한다고 본다. 필자는 우리에게 자신의 생각을 하나하나 풀어주면서 정보 전달을 목적으로 하는 아트라이팅의 세 가지 질문에 답한다.

Q1 어떤 작품인가?[1]
Q2 어떤 의미를 지녔는가?[2]
Q3 그래서 뭐?[3]

실베스터는 이 두 명의 20세기 예술가를 구분하는 인상적인 결론을 유도한다. 거창한 표현이나 전문용어 없이, 자신이 본 대상을 자세히 떠올리고 그것으로 독창적인 아이디어를 이끌어내는 방법을 사용했다.

## 잘못된 인과관계

부실하고 허접한 아트라이팅에서는 작품의 '의미'를 근거 없이 단정하는 경우가 많다. 일반 방문자 대상의 미술관 웹사이트에 올라온 다음 예를 살펴보자. (이 글은 얼마 뒤에 삭제되었다.) 이 웹사이트에는 양혜규의 '보조 기성품' 조각인, 여러 가지 모양으로 접힌 평범한 빨래 건조대 사진도 함께 게시되어 있다.

> 최근에 의뢰받은 작품에는… 감정적, 감각적 번역에 대한 (예술가의) 관심이 반영되었다. 작품을 위해 그녀는 민족주의와 가부장제 사회뿐 아니라 추상과 효과라는 예술적 전략으로 포장된, 우리가 알고 있는 인간의 조건에도 침입해야 했다.[8]

이 글의 나머지 부분은 별로 읽을 가치가 없다. 이 글이 조금이나마 말이 되는 이유는 아마도 사려 깊은 편집자가 잘못된 인과관계를 지적하고 글쓴이에게 다음과 같은 몇 가지 문제를 제기한 덕분일 것이다.

+ '감정적, 감각적 번역'이나 '추상과 효과라는 예술적 전략'이 대체 무슨 뜻인가?
+ 예술가는 정확하게 어떤 방식으로 '민족주의와 가부장제 사회에 침입'하는가?
+ 빨래를 자연건조 하는 것과 가부장제는 무슨 관계가 있나?
+ 빨래가 어떻게 인간의 조건을 대변하나?

+ 자동 빨래 건조기를 소유한 사람은 '우리가 알고 있는 인간의 조건'이라는 고통에서 면제되는가? 그렇다면 우리가 모르는 인간의 조건이라는 것도 있는가?

---

**독자에게 당신의 모든 사고 과정을 제시해보자. 그러면 생각을 풀어나가는 데도 도움이 된다.**

---

빨래 건조대에서 인간의 조건에 대한 논의로 향하는 비약은 따라 잡기 힘들 지경이다. 그렇지만 현대 아트라이팅에서는 그런 터무니없는 논리의 비약이 흔하다.

독자를 괴롭히지 말자. 아무리 집중해서 글을 읽어도 이처럼 구멍이 숭숭 뚫린 인과관계를 이해하기는 어렵다. 당신의 상상 속에만 존재할 초인적인 집중력을 지닌 독자가 이 말도 안 되는 생각의 흐름 뒤에 꼭꼭 숨겨져 있을 논리를 연결하느라 진땀을 뺀다 해도, 필자가 가정한 자연 건조와 '추상과 효과라는 예술적 전략' 사이의 관계를 확실히 이해하기는 어려울 것이다.

# 3

## 독자: 초보 전문가와 비전문가

현대 미술가 타니아 브루구에라Tania Bruguera에 따르면, '예술'은 (우리가 감히 정의할 수 있다면) 근본적인 불안이라 정의할 수 있을 것이다.[9] 예술가 겸 작가 존 톰슨Jon Thompson에 따르면, 작품을 제작하는 것은 "어둠 속에서 총을 쏘는 것"과 같다고 한다.[10] 한 예술가(또는 집단)가 재료(또는 상황)를 긁어 모으면 예술이 생겨나고, 어찌됐든 그 결과물은 처음의 구성 요소보다는 낫다. 결과물을 예로 들자면 다음과 같다.

+ 캔버스 위의 물감
+ 특정 형태를 지닌 찰흙 덩어리
+ 벽에 기대 세운 라이트박스 몇 개
+ 슈퍼마켓에서 벌이는 집단 이벤트
+ 스크린에 영사된 웹 기반의 뉴스 피드
+ 돌돌 말린 종이를 찍은 사진
+ 자신의 작업실 안을 돌아다니는 예술가
+ 테이트 모던 터바인 홀 바닥에 생긴 거대한 금
+ 주춧돌 위에 놓아둔 병꽂이. 그 밖에도 무궁무진하다.

훌륭한 아트라이팅은 어쨌든 예술가가 다음 요소를 조합했을 때 일어난 일(설명하기 어려울 만큼 사소한 일)을 말로 옮긴다.

+ 재료
+ 또는 오브제
+ 또는 기술
+ 또는 사람
+ 또는 그림
+ 그 밖에도 무궁무진하다.

안타깝게도 언어를 사용해 예술을 안정시키려면 애초에 예술에서 글로 옮길 가치가 있는 대상을 훼손할 위험을 감수해야 한다. 이런 이유 때문에 아트라이팅은 그 자체로 어느 정도 모순과 결함을 지닌다. 훌륭한 아트라이터는 이런 모순을 받아들이고 이 어려운 과제에 정면으로 대응한다. 반면 나쁜 아트라이터는 그런 위태로움을 인식하지 못한 채 (실제로 그렇지 않은데도) 예술을 고정불변한 것으로 보고, 언어로 윤색을 해야만 그 가치를 얻을 수 있다고 인식한다. 훌륭한 아트라이터는 작품 제작 과정에서 예술가 또는 예술가들이 한 결정 중 가장 의미 있는 것이 무엇인지 추적한다. 이 결정은 의도적일 수도, 돌발적일 수도, 집단적일 수도, 사소할 수도, 강제적일 수도, 내키지 않았을 수도, 여전히 진행 중이거나 이미 밝혀졌을 수도 있다. 훌륭한 아트라이터는 작품을 보고 열심히 생각한 다음, 틀릴 위험을 무릅쓰고 결국 다음 중 어

떤 결정이 작품 전체에 가장 큰 영향을 미쳤는지에 대해 예술가의 입장에서 추측하기도 한다.

+   사용하기로 결정한 재료
+   장면의 구성 방법
+   적용하기로 결정한 기법
+   영감을 준 이미지
+   참고하기로 결정한 장소
+   함께 일하기로 결정한 사람들

미술 시장에서는 작품의 가치를 화폐로 환산하여 예술의 근본적인 불안정을 바로잡으려 하듯이(예술의 가치가 입찰자가 부르는 값에 따라 요동치다가 결국 망치 소리와 함께 결정되는 경매 절차) 아트라이팅 역시 불안정한 예술을 언어로 고정하는 역설적인 작업이다.

아트 텍스트 중에는, 이를테면 시나 픽션의 형태로 예술의 극심한 불안정성을 모방하려 시도하는 글도 있지만, 아트라이팅의 목표는 대체로 언어를 통해 예술을 안정시키는 것이다. 이런 이유로 다양한 계층의 관객이나 독자를 이해하면 그들이 어느 정도의 예술 안정화를 요구하는지 가늠할 수 있다. 수량화할 수 있는 정보(통계 자료, 가격, 기록, 날짜, 관객 수)만을 인정하는 독자도 있지만 그런 사람들에게는 그들이 원하는 것을 주면 그만이다.

예를 들어 아이들을 위한 글을 쓸 때는 수치를 정확하게 표시해야 한다. 제프 쿤스Jeff Koons의 <강아지Puppy> (1992)에는 꽃 핀 식물이 7만 포기이며, 그것을 만드는 데 50명의 사람이 동원되었다.[11] 또 '팝아트' '추상' '초상화' 등 모든 용어를 정의해야 한다. 어린 독자들이 눈여겨봤으면 하는 대상을 정확하게 명시할 필요도 있다('<강아지>는 뉴욕의 <자유의 여신상>과 같은 대형 야외 조형물과 어떻게 다른가?'). 그러면서도 스스로 생각하는 능력을 존중해야 한다.

일반 대중을 위한 텍스트에는 물리적 설명, 역사적 지식, 정확한 작가의 말 등 충실한 감상 경험을 제공할 수 있는 확실한 정보를 담아야 한다. 그렇다고 사람들을 가르치려 든다거나 모든 감상자에게 똑같은 반응을 요구해야 한다는 뜻은 아니다. 작품이 얼마나 '애매모호하고' '시사하는 바가 많은지' 떠들면서 독자의 생각을 아는 척하거나 통제하려 하지 말자. 작품이 따분하고 유치하다고 느끼는 것도 독자 마음이다. 아니면 당신보다 작품에 더 매료되거나 당신이 미처 보지 못한 엄청난 마법의 힘을 작품에 더할 수도 있다. 가장 어려운 과제는 일반 대중을 위해 쓴 글을 전문가들도 읽을 만하다고 느끼게 만드는 것인데, 최신 자료를 철저히 조사하여 이해하기 쉬우면서도 영리한 글을 써야만 가능한 일이다. 읽을 수 있는 참고 자료를 전부 읽고, 예술가의 가장 중요한 의사 결정 순간을 찾아냈다면 바로 거기서 시작한다.

+   예술 잡지 기사
+   학교 과제
+   미술관 카탈로그 에세이
+   전시회 리뷰

위와 같은 전문적 아트 텍스트는 어느 정도 덜 안정적인 영역으로 과감하게 들어설 수 있지만, 그렇다고 알아들을 수 없는 방언마저 용납되는 것은 아니다. 준비된 독자라면 예술 자체의 불안정한 평면을 향해 나아가려 시도하는 과감한 아트라이팅도 충분히 감상할 능력이 있다. 그것은 전문용어만 가득한 잡소리가 아니라 예술 자체의 무모함에 도전하는 글이다. '역사의 천사'에 대한 발터 벤야민의 놀라운 글(52쪽 인용 자료 1 참고)은 말 그대로 눈을 동그랗게 뜬 클레의 천사를 폐허의 조류로 뒤흔들고 미래로 진입하지 못하도록 넘어뜨린다. 기가 막히게 아름다운 글이지만 그런 수준의 글을 쓰려면 엄청난 능력이 필요하다. 당신의 임무는 대개 신중하게 고른 몇 가지 아이디어를 참신한 단어로 표현해 예술에 내재한 불안정을 안정시키고 그 의미를 전달하는 것이다. 초보자라면 이 까다로운 과제를 제대로 수행하기 위해 부단하게 노력해야 한다.

# 4

## 구체적인 요령

이제부터는 지금까지 제시한 일반적인 가이드라인보다 훨씬 구체적인 지침들을 소개한다. 언젠가 당신의 글이 엄청난 경지에 오르는 때가 오면 여기 제시된 유용한 제안을 모두 무시해도 무방하다. 그전까지는 아트라이팅에서 일반적으로 나타나는 실수가 무엇인지 이해하고 스스로 극복 방법을 찾아보는 것이 도움이 된다.

> 구체적으로 쓴다

이 책에서 단 하나의 조언만 받아들이겠다면 바로 이것이어야 한다. 두루뭉술하고 포괄적인 예술 언어로 작품 주위를 맴돌지 말자. 잘 고른 예술 작품에 대해 정확하고 기발한 언어를 사용하는 것만으로도 글이 지루해질 위험은 극복할 수 있다. 작품 주변을 목적 없이 떠도는 모호한 표현은 지면 위에서 생명을 잃고 만다.

하룬 미르자Haroon Mirza의 예술(그림 11)에는 다양한 기술이 결합되어 있다. 말하자면 작품은 감상자가 예상하지 못한 '음악'을 곁들인 일종의 불빛 쇼가 된다.

편집을 거치지 않은 이 가상의 텍스트는 초심자의 글이 대개 그렇듯 대답을 하기는커녕 의문점만 더한다. 기술은 무슨 기술인지? 빛은 어디서 왔는지? 어떤 종류의 '음악'을 말하며 감상자가 왜 예상하지 못하는지? 대체 어떤 작품을 얘기하고 있는지? 두 번째 문장은 제대로 된 문장이라 하기도 어렵다. 안됐지만 이 글은 다음의 개선 방안을 유념하여 처음부터 다시 써야 할 것 같다.

+ 구체적으로 쓴다. 제목과 날짜를 추가한다. 실증적으로 눈에 보이듯이 설명한다.
+ 두 개의 문장 파편을 하나의 완결된 문장으로 연결한다.
+ 너저분한 수식어를 없앤다('말하자면' '일종의').

그림 11 하룬 미르자, <황홀한 파형>, 2012

+ 수동형을 피하고 능동형으로 고친다.

+ '감상자가 예상하지 못했다'고 단정하지 않는다.

이렇게 고쳐 써보자.

하룬 미르자는 2012년작 <황홀한 파형Preoccupied Waveforms>
(그림 11)에서 깜빡이는 고물 텔레비전 수상기부터 현란한
LED 전구 줄에 이르는 다양한 음향, 조명 기술을 사용했다.
그리고 웅웅대는 백색 소음을 조합해 당김음이 강조된
음악을 만들어냈다.

그림 12 에르네스토 네토, <카멜로카마>, 2010

구체적인 명사('고물 텔레비전 수상기' '전구' '백색 소음')와 정확한 동사(여기서는 수식어 '웅웅대는'으로 쓰였다)가 상황을 설명한다. 독자가 갤러리에서 일어나는 장면을 상상할 수 있도록 시각적 정보가 풍부한 단어를 활용했다. 그런 확실한 정보가 없으면 당신이 글 후반부에 미르자의 송 에 뤼미에르son et lumière(조명과 음향을 이용한 공연—옮긴이)에 대한 멋진 논평을 덧붙인다 해도 독자가 그것을 받아들이기 어렵다. 독자에게 정확한 경험을 제시해 스스로 더 멀리 볼 수 있다는 자신감을 주자.

## 묘사에 살을 붙인다

이를테면 글의 도입부에 '브라질 조각가 에르네스토 네토Ernesto Neto가 방 크기의 멀티미디어 설치 작품을 제작했다'라는 문장만 적혀 있다고 해보자. 여기에 좀 더 힌트를 줄 수는 없을까? 작품의 색은? 재료는? 제목은? 이런 식으로 앙상한 뼈대에 살을 붙여보자! 나무 형태의 구조물인 에르네스토 네토의 <카멜로카마 Camelocama>(2010, 그림 12)는 다음과 같이 묘사할 수 있다.

+ 안뜰 한가운데에 불쑥 솟아 있다.
+ 뜨개질한 색색의 밧줄로 만들었다.
+ '가지'는 땅은 노란 밧줄에 걸린 원형 캐노피로 만들어졌고, 나무 '기둥'은 알록달록한 PVC 공이 가득 담긴 둥근 매트리스 그물에 뿌리를 박고 있다.
+ 관람객은 작품 아래에 누워서 열네 개의 늘어진

공을 볼 수 있다. 공들은 마치 번쩍이는 외계인 고환처럼 아래쪽으로 축 처져 있다.

작품 뒤에 보이는 고전적 건축물과 대조를 이룬다거나 알록달록한 공들이 이케아 홍보관의 어린이 방을 연상시킨다는 이야기를 할 수도 있다. 생생한 묘사가 끝난 뒤에는 이 작품이 어떤 의미를 가지는지 생각해본다. 무엇보다 독자들에게 작품을 이해시키는 것이 우선이다.

## 작품의 사진을 눈앞에 둔다

집에서 작품에 대해 설명하는 글을 쓸 때는 다음 순서로 사진을 꼼꼼히 살핀다.

+ 위에서 아래
+ 오른쪽에서 왼쪽 또는 왼쪽에서 오른쪽
+ 모퉁이에서 모퉁이

이 연습은 그림이나 사진 등 이차원 작품을 감상할 때 특히 중요하다. '모서리'나 '공백'이라고 대수롭지 않게 넘기지 말고 작품 전체를 살핀다. 그림이나 사진의 경우 '아무 일도 일어나지 않는' 여백에서 시작하는 것도 좋은 방법이 될 수 있다. '예술가는 이 의문의 '공백'을 왜 넣었을까?'라는 질문을 던져보자.

> 모호하고 추상적인 개념을 다른 모호하고
  추상적인 개념으로 '설명'하려 들지 않는다

추상적인 명사를 켜켜이 쌓아 글을 애매하고 두루뭉술하게 만드는 습관은 아트라이팅에 가장 흔히 나타나는 잘못이다. 다음은 어느 그룹전 카탈로그에 실린 글이다. 이런 문장을 읽고 머릿속이 멍해진 경험은 누구나 있을 것이다.

> 우리 전시회는 콘텐츠에 종속하는 형태의 추정적인 지정에서 뚜렷이 드러나는 비판적 담론에서의 절박한 격차와 중동 현대 예술에 대한 깊은 이해로 이어지는 핵심 통로라는 지시 대상과 상징으로의 입장 정립에 대한 반응이다.[12]

지구에서 단 여덟 명만이 할 수 있다는 위기의 언어 차미쿠로 Chamicuro로 쓴 글이나 다름없다. 이 짧은 글을 읽는 도중에 우리의 머리는 최소 아홉 개의 추상적 개념을 처리해야 한다.

+ '콘텐츠에 종속하는 형태'
+ '형태의 추정적인 지정'
+ '비판적 담론'
+ '절박한 격차'
+ '깊은 이해'
+ '핵심 통로'
+ '지시 대상'

+ '상징'

+ '입장 정립'

미숙한 개념이 한 단어 걸러 하나씩 나오는 이런 글을 과연 누가 이해할 수 있을까? 이 필자는 대체 무엇을 보고 있나? 이런 글로 어떻게 독자에게 자신의 예술 경험에 대해 말해줄 수 있을까?

## 추상적인 단어를 줄인다

추상적인 명사는 독자에게 작품의 기본적인 모습과 의미를 확실히 이해시킨 다음에 써야 한다. 추상적 개념이 무차별 살포된 글은 독자에게 고문이나 다름없다. 지금은 없어진 '철학, 문학 분야 최악의 글 선발대회'의 영광스런 우승자가 누구였는지 확인해보자.[13] 1등상은 어김없이 하나의 문장에 추상적 개념을 줄줄이 끌어다 쓴 사람의 차지였다.

> 항상 이미지가 어떤 모습을 띨 수 있는가의 개념을 확장하려 시도하는 라스리Elad Lassry가 형식적 특징을 강조하고 특정 문화적 맥락과의 관련성에 대한 질문에 길을 열어주어 지표적 관계를 벗어나는 작품을 제작했다. 이미지가 단순한 오브제가 될 때 사진은 장소가 되어 라스리가 감상의 근본적인 상태에 의문을 품는 곳에 자리 잡는다.
> 　현재 진행 중인 전시회에서 벽에 설치된 캐비닛 형태의 조소 작품(그림 13)은 라스리의 사진에서 두드러지는 몇 가지

특성(크기 비율, 연속성, 모듈성)을 보여준다. 그러나 수납
공간이라는 캐비닛의 뚜렷한 용도는 오브제로 구체화되었지만
표상성으로 내몰린 사진의 역설로 읽힐 수 있다.[14]

역시 차미쿠로 범벅이다. 첫 문장에만 추상적 개념이 여섯 개나
들어 있다.

+ '이미지가 어떤 모습을 띨 수 있는가의 개념'
+ '형식적 특징'
+ '문화적 맥락'
+ '질문'
+ '관련성'
+ '지표적 관계'

그림 13 엘래드 라스리, 「무제(빨간 캐비닛)Untitled(Red Cabinet)」, 2011

그런 문장들은 땅에 발을 붙이게 해줄 묵직한 명사가 없다면 무한정 허공을 떠돌게 된다. 마침내 '캐비닛'이라는 구체적인 명사가 나오나 싶더니, 곧바로 '표상성으로 내몰린' '역설'이라는 말이 뒤따르면서 우리는 계속 추상명사의 세계에서 헤어나지 못하고 혼란에 빠진다. 캐비닛, 고양이, 바게트, 가방 등 일상적인 사물을 위대한 조각품처럼 매력적으로 사진에 담아낸 엘래드 라스리가 이런 수모를 겪어야 하다니.

---

이 책에서는 **구체적이고 정확한 단어 선택**을 강조한다.
적절하고 구체적인 단어를 찾아야 하는 이유는 단지
듣기 좋아서가 아니다. 단어를 신중하게 고르면
아트라이터가 언어를 통해 예술을 깊이 이해했고,
그들이 알아낸 사실을 독자에게 전달하려 애쓰고 있다는
인상을 준다.

---

> 글에 구체적인 명사를 담는다

구체적인 명사를 쓰면 독자는 머릿속으로 완전한 그림을 그릴 수 있다. 크레이기 호스필드의 사진에 대한 오쿠이 엔위저의 평론에서는 '산업 도시' '길 모퉁이' '공장 바닥' 등이 구체적인 명사에 해당한다(73쪽 인용 자료 2와, 74쪽 그림 5 참고). 고야의 '제빵사 가족'을 기억하는가?(뤼시앵 솔베이 등이 묘사한 프란시스코 고야의 <카를로스 4세의 가족>, 그림 4) 이 훌륭한 직업에 종사하는 이들

에게는 미안하지만(이 구절에 담긴 19세기의 계급 의식 때문에), '제빵사'라는 구체적인 단어는 눈앞에 보이는 평범하고 요란하고 사치스럽고 어색하고 저속하고 뚱뚱한 대가족의 모습을 압축하여 표현한다. 이런 식으로 말을 아끼면서 구체적인 단어를 선택해보자.

---

"나는 건축과 조각을 배관의 유무로 구분하는
방식을 가장 선호한다."
— 고든 마타클라크Gordon Matta-clark[15]

---

1970년대의 조각가이자 건축가 고든 마타클라크(버려진 건물 벽에 거대한 조각을 새기곤 했다)는 이 정의에 '배관'이라는 단어를 집어넣었다. 글에 생기를 불어넣는 적절하고 구체적인 단어다. 마타클라크의 단어 선택이 다소 엉뚱해보일 수도 있지만, '배관'은 노동자의 자세로 예술을 대하는 그의 태도를 충실히 반영하는 한편, 건물 벽에 조각을 할 때 배관을 비롯한 내장재를 흔히 접합하는 그의 작업 방식도 알려준다.

작품을 묘사할 때는 그림이 그려지는 단어를 쓴다

수조에 담긴 상어나 '알뮤트R. Mutt'라고 서명된 도자기 재질의 소변기 얘기를 하는 것이 아니라면 독자가 작품을 기억하고 있거나 본 적이 있다고 가정해서는 안 된다. 심지어 사진이 따라붙는 글이나 실제 작품 바로 옆에 붙어 있는 글이라도 독자가 마음속으로 그려볼 수 있고 금방 이해할 수 있는 내용으로 시작해야 한

다. 아직 세상에 드러나지 않은 예술가에 대해 처음으로 글을 쓰거나 거의 알려지지 않은 작품을 독자에게 소개하는 경우라면 더욱 그렇다. 곧장 핵심으로 들어가자. 이 작품의 특별한 점은 정확히 무엇인가? 머릿속 생각을 정리해 구체적으로 쓴다. 만약 당신이 쓴 설명을 2003년 이후로 《플래시 아트》의 표지를 장식한 작품 중 어디에 갖다 붙여도 별로 어색하지 않다면 머리를 더 쥐어짜야 한다. 추상적인 단어에 대해 민감하게 굴어야 한다. 그런 단어는 아껴 쓰고 가능하면 구체적인 단어를 쓴다.

다음은 스튜어트 모건이 피오나 래Fiona Rae의 그림을 묘사한 글이다(구체적이고 생생한 단어는 볼드체로 표시했다).

> 피오나 래의 <무제(자주와 노랑 1)Untitled(purple
> and yellow I)>(1991)에는 공중에 떠 있는 **관**, **원자구름**,
> 충돌한 비행기, 두 개의 **잉크 얼룩**, 해변에 밀려온 **고래**,
> 가지가 부러진 **나무**가 서로 뒤엉켜 있다. 그것은
> 일종의 설명 방식이다. 그것은 주인 없는 **가슴**,
> 히브리 **문자**, **맨드라미** 그리고 어떤 평행 우주에서
> 잠시 방문한, 심하게 낡아빠진 **남자 속옷**에 대해
> 설명하지 않는다.

---

인용 자료 7  스튜어트 모건, 「시간을 위한 연주Playing for Time」,
피오나 래 전시회, 1991

모건은 자신의 글에 강렬한 명사('관' '구름' '고래' '나무')를 대거 동원했다. 이런 단어를 보면서 우리는 래의 작품 속 풍부한 세부 사항을 구체적으로 그릴 수 있을 뿐 아니라 이 예술가가 지닌 상상력의 폭도 가늠할 수 있다.

## > 형용사는 하나만 고른다

잘 고른 형용사 하나만 있으면 단락 전체가 화사해진다. 형용사는 하나만 고르되 튼튼한 놈으로 골라야 한다. 노트북컴퓨터에 비실대는 형용사를 타이핑하면 경고음이 나오도록 설정할 수는 없을까?

+ '도전적인'
+ '심오한'
+ '흥미로운'
+ '맥락적인'
+ '재미있는'
+ '중요한'

이런 형용사는 투탕카멘 시대 이후의 모든 작품에 두루두루 가져다 쓸 수 있다. 글을 읽다가 산뜻한 형용사('괄괄한' '휘황한' '촉촉한')를 만나면 컴퓨터에 파일을 만들어 정리해둔다. 그리고 위에 나열한 맥 빠진 형용사를 안일하게 끌어다 쓰고 싶은 충동이

들 때마다 파일을 들여다보자. (참고: 발랄한 동사도 목록으로 정리해두면 큰 도움이 된다.) 대체로 우리의 가장 중요한 임무는 독자를 위해 예술 작품을 확실히 설명하는 것임을 잊지 말자. 그러니 정확한 심상을 떠올리게 하는 단어를 선택해야 한다. 독자가 당신의 글을 보고 뚜렷한 그림을 그리지 못하면 매력적인 해석도 별 소용이 없다.

형용사는 적을수록 아름답다. 학부생들은 보통 세 개의 형용사를 동시에 늘어놓는 경향이 있다. '그 작품은 도발적이고, 심오하고, 인상적이다.' 대학원생이 되면 두 개로 준다. '작품은 도발적이고 심오하다.' 전문가들은 이 성가신 기술어를 모조리 내다버리고, 대신 구체적이고 생생한 단어를 쓴다.

### 구체적인(그림을 그리는) 형용사

+ '무성한'
+ '열렬한'
+ '날씬한'

### 추상적인 형용사

+ '형식적인'
+ '지시적인'
+ '문화적인'

구체적인 형용사가 풍부하게 사용된 훌륭한 예를 소개한다. 예술 평론가 데일 맥파랜드Dale McFarland가 쓴 잡지 기사의 일부다(형용사는 대부분 볼드체로 표시했다).

직물을 탐구한 볼프강 틸먼스Wolfgang Tillmans의 작품
(그림 14)에는 청바지, 티셔츠, 단추, 호주머니, 덧대는
천 등 **접히고 구겨진** 의류가 침실 바닥에 널브러져 있다.
가장 **의외의** 소재로 고전적 형식주의를 강조한 것이다.
**푸른 공단** 반바지에 드리워진 빛과 그림자의 유희,
**꺼림칙한** 얼룩이 점점이 박힌 **흰** 면 등 사진에는 **더러운**
빨랫감 더미의 색과 질감이 주는 시각적 즐거움이 담겨
있다. 옷을 벗는 행동을 분명히 연상시켜 에로티시즘의
분위기를 풍길 뿐 아니라 그것을 입었던 사람의 온기와
체취마저 전달하는 듯하다. 열대야에 창문 없는 방에서
**끈적대는** 이불을 몸에 감고 있을 때처럼 그 모습은
답답해 보이며 심지어 밀실공포증의 느낌마저 준다.
이 어수선하고 일시적인 아름다움에 대해 틸먼스는
이렇게 설명한다. 그는 반드시 사라지고 말 순간에 대해
**안타까운** 애정을 느끼면서, 그 **사랑스럽고 특별하며**
두 번 다시 돌아올 수 없는 상태를 기록하려 했다.

---

인용 자료 8  데일 맥파랜드, 「아름다운 것들: 볼프강 틸먼스에 관하여
Beautiful Things: on Wolfgang Tillmans」《프리즈》, 1999

정확한 형용사('더러운' '안타까운')는 하나만으로도 여러 개의 막연한 형용사보다 훨씬 강력한 묘사를 할 수 있다. 맥파랜드가 중첩하여 사용한 수식어도 서로 모순되지 않는다. '접히고 구겨진'은 의미 없는 '예티'로 빠지지 않는다(이를테면 '구겨지고 매끈한'처럼 풋내기 아트라이터의 글에 가득한 서로 모순되는 형용사 쌍을 가리키는 말. 62쪽 참고). 맥파랜드의 글은 시처럼 애매하지만 '더러운 빨랫감 더미' '푸른 공단 반바지' 등 틸먼스의 작품에서 가져온 정확한 형용사와 구체적인 명사를 계속 언급하여 현실감을 부여한다. 또한 맥파랜드는 집 안의 친밀한 분위기를 보완하는 비시각적인 감각도 불러낸다.

그림 14 볼프강 틸먼스, <계단 난간에 걸쳐진 회색 바지Grey Jeans over Stair Post>, 1991

+ 후각: '입었던 사람의 온기와 체취'
+ 촉각: '끈적대는 이불'
+ 행동: '옷을 벗는'

틸먼스의 감미로운 사진은 에로 문학 같은 분위기를 풍긴다. 맥파랜드가 선택한 흐릿한 단어는 그런 작품과 잘 어울린다. 이 글은 "그것이 없는 삶보다 있는 삶에 더 풍성하고 아름다운 무언가를 제공해야 한다"는 피터 슈젤달의 충고를 실현한다.[16] 여기서 맥파랜드는 틸먼스의 관능적인 사진에 딱 들어맞는 반주를 하고 있다.

## > 힘차고 동적인 단어를 풍부하게 쓴다

역동적인 동사는 글에 에너지를 주입한다. 축 늘어진 글에 생기를 주는 가장 간단한 방법은 허약한 단어를 솎아 내고('-이다' '가지다' '있다' '한다') 힘찬 단어로 바꾸는 것이다('붕괴되다' '눈가림하다' '속이다' '가두다'). 글에 예상치 못한 행동을 담아보자.

예술가 겸 아트라이터 히토 슈타이얼이 쓴 글을 소개한다. 《이플럭스》에 실린 에세이에서 발췌한 글로, 디지털 영상의 불안정한 입지를 설명한 내용이다(동사는 대부분 볼드체로 표시했다, 그림 15 참고).

저화질 이미지(해상도가 낮은 디지털 이미지—옮긴이)는
독창적인 이미지의 부정不正한 제5세대 사생아다.

그 족보는 미심쩍다. 일부러 파일명을 **오기한다**. 그것은 종종 가부장제, 민족 문화, 저작권에 **도전한다**. 그것은 유혹, 바람잡이, 지표, 과거의 시각적 자아를 연상시키는 존재로 **통한다**. 그것은 디지털 기술의 약속을 **조롱한다**. 알아보기 힘들 만큼 흐릿한 이미지로 **타락한** 예도 적지 않아 그것을 과연 이미지라고 **부를** 수나 있는지 **의심하는** 사람도 있다. 디지털 기술만이 처음부터 그런 황폐한 이미지를 **생산할** 수 있다.

저화질 이미지는 스크린 속의 처량한 존재다. 시청각 자료의 잔해이며 디지털 경제의 해안에 **밀려오는** 쓰레기다. 그것들은 (…) 상품이나 모형으로, 선물이나 보상으로 지구에 **어슬렁댄다**. 그것들은 쾌락이나 죽음의 위협, 음모론이나 짝퉁, 저항이나 어리석음을 **전파한다**. 저화질 이미지는 신기하고 뻔하고 믿을 수 없는 것을 보여준다. 우리가 그것을 **해독할** 수나 있다면 말이다.

---

인용 자료 9  히토 슈타이얼, 「저화질 이미지를 위한 항변In Defense of the Poor Image」《이플럭스》, 2009

슈타이얼이 짧은 단락에서 어떤 동사를 선택했는지 살펴보자.

+ '오기하다'
+ '도전한다'

+ '조롱한다'

+ '타락하다'

+ '밀려오다'

+ '해독하다'

타락한 이미지를 다채롭게 전달하기 위해 슈타이얼이 선택한 맛깔나는 명사도 눈여겨보자('사생아' '바람잡이' '짝퉁'). 형용사도 적절히 사용했지만('황폐한' '처량한') 글의 힘을 빼는 부사는 거의 쓰지 않았다.

내 말은 동의어 사전을 남용하고 미사여구를 늘어놓으라는 뜻이 아니라 어휘를 늘려 사고를 확대하라는 뜻이다. 슈타이얼은

그림 15 히토 슈타이얼, 〈추상Abstract〉, 2012

다채로운 명사와 동사를 사용해 이 글의 뒷부분에서 디지털 영상이 얼마든지 새로운 방식으로 타협할 수 있다는 자신의 주장을 알아듣도록 이해시킨다. 글의 앞부분에서 슈타이얼은 이미지가 21세기 예술에 어떤 의미인지 해석하기에 앞서 자신이 '저화질 이미지'를 어떻게 정의하는지 상세히 소개하고, 그것들이 어떤 작용을 하는지 보여주며 상황을 설명한다.

## 동사 역시 하나만 고른다

동사 중첩 증후군 역시 아트라이팅의 나쁜 습관에 해당한다. 동사 하나면 충분할 자리에 동사 두 개를 쓸데없이 이어 붙이는 행동 역시 형용사의 '예티'만큼이나 끔찍하다. '이 글에서는 잉카 쇼니바레Yinka Shonibare의 탈식민지 유산을 **비판하고 분석할** 것이다.' 같은 문장이 그 예다. 다음과 같은 문장도 마찬가지다. '이 연구/전시/작품은'

'도전하고 교란한다'
'검토하고 질문한다'
'탐구하고 분석한다'
'조사하고 재고한다'
'파헤치고 밝힌다'
'추방하고 파괴한다'

이렇게 짝지어진 동사는 사실상 같은 동작을 수행하므로 문장을 복잡하게 만드는 역할밖에 하지 않는다. 동사 두 개를 붙이려면 '손들고 내놓는다' '잘라서 붙인다' '흔들고 구른다' '섞어서 굽는다'에서처럼 반드시 서로 다른 행동을 뜻하는 동사여야 한다. 이런 경우에 해당하지 않아 쓸모없는 동사는 모두 뺀다.

## > "지옥으로 가는 길은 부사로 포장돼 있다"

스티븐 킹이 전해준 지혜다.[17] 부사는 글을 투박하고 따분하게 만드니 과감히 지워버리자. 부사는 글의 작은 잔디밭에 솟아나는 잡초와 같다. 위에 소개한 인용 자료 7, 8, 9에서는 부사가 거의 나타나지 않는다. 모건의 글에서는 '심하게' 한 개, 맥파랜드의 글에서는 '분명히' '반드시', 슈타이얼의 글에서는 '일부러'가 전부다. 반드시 쓸 수밖에 없는 수식어('-이상' '종종')도 있긴 하지만 전문가들은 대체로 부사를 최소로 줄인다.

### 어수선한 글 피하기

이는 부사와 과도한 형용사, 무시무시한 전문용어에 전쟁을 선포하는 것을 뜻한다. 그림을 그리는 명사(볼드체로 표시)를 풍부하게 사용한 존 켈시의 소박하고 솔직한 글을 소개한다.[18]

피슐리Peter Fischli와 바이스David Weiss의 <여자들 Women>은 소, 중, 대(1미터 높이) 세 가지 크기로 제작되었다. 한 세트는 각각 네 작품이다(작품을 지지하는 사각형의 받침대에 놓인 채 일렬로 전시된다). <자동차들 Cars>은 실물 **자동차**의 약 3분의 1 크기다. 이렇게 비율만 조정했는데도 예술처럼 '보인다'. 주춧돌 위에 놓인 그리스나 신고전주의 **조각상** 또는 미니멀리스트 **블록**처럼 그 작품들은 **받침대**에 주차되어 있거나 그 위에서 포즈를 취하고 있는 것만으로도 무심히 예술의 지위를 차지한다. 그것들은 심미적인 대리인이나 조각의 대표자인지도 모른다[1]. 여자들은 **하이힐**을 신고도 한쪽 **다리**에 몸무게를 싣고 다른 다리를 살짝 구부린 채 고전적인 콘트라포스토 자세의 편안한 아름다움을 흉내낸다. (…)

그것들은 도구일 수도 있고 그 반대일 수도 있는 **스튜어디스와 자동차**다. 그들은 우리를 언제나 가치가 정돈된 세상의 안전과 편안함으로 돌려보내며, 동시에 평범함과 안락함을 지닌 채 이곳에 나타난다. 그들은 전시 장소가 **주차장**처럼 항상 채워져 있음을 상기시킨다.

---

**인용 자료 10** 존 켈시, 「자동차들. 여자들」<피터 피슐리와 데이비드 바이스: 꽃과 질문: 회고전Peter Fischli & David Weiss: Flowers & Questions: A Retrospective>, 2006

켈시의 소박하고 친근한 언어는 피슐리와 바이스의 무표정한 예술에 적합한 심상을 만들어내면서, 본격적으로 작품 분석에 돌입하기 위한 기초 작업을 한다. 자동차를 보면서 우리는 갤러리가 실제로 예술의 '주차장처럼' 기능할 수 있다는 점을 깨닫는다. 필자의 추상적인 생각은 대부분 문장 [1]에 압축되어 있는데, 여기에 이를 때쯤 우리는 작품의 물리적 외형에 대해 확실히 이해했을 터이므로 켈시의 해석으로 혼란에 빠질 염려는 없다. 추상적인 명사와 추상적인 형용사는 부사와 마찬가지로 글의 원활한 흐름을 막는 찌꺼기다. 그림이 그려지지 않는 용어('대리인' '대표자')는 당신이 말하려는 대상을 독자가 확실히 알고 있을 때만 쓴다.

> 정보를 논리적으로 배열한다

일부러 극적인 효과를 추구하는 것이 아니라면 문장, 단락, 장, 글 전체에서 논리적 순서를 지켜야 한다.

+ 시간 순서를 지킨다.
+ 일반적인 내용에서 구체적인 내용으로 이동한다. 전체적인 개념을 소개한 다음 자세한 정보와 사례로 보충한다.
+ 정보의 우선순위를 정한다. 중요한 정보는 가운데 묻어두지 말고 마지막 또는 처음에 배치한다.
+ 단어, 구절, 아이디어가 서로 연결되게 한다.

## 논리적으로 배열된 문장

다음 문장은 전설적인 미술 사학자 레오 스타인버그Leo Steinberg
가 뉴욕 현대미술관MoMA에서 한 강연인데, 나중에 정리되어 《아
트포럼》에 다시 실렸다.

> <숫자가 적힌 흰 그림White Painting with Numbers>(1949)이
> 나온 이듬해에 라우션버그는 청사진 용지에 사물을
> 올려놓고 태양에 노출하는 실험을 시작했다[1].

인용 자료 11　레오 스타인버그, 「평평한 화면The Flatbed Picture Plane」, 1968

예술가 로버트 라우션버그의 청사진 프로그램으로 알려진 작품을
일컫는 이 문장은 언제('<숫자가 적힌 흰 그림…>(1949)이 나온 이듬
해에'), 누가(라우션버그) 등의 기본 정보를 센스 있게 제시하면서
시작한다. 스타인버그는 라우션버그가 작품에서 실험을 시작했다
고 밝히고 실험의 성격을 설명('청사진 용지에 사물을 올려놓고 태양
에 노출')하면서 정보를 체계적으로 소개한다. 논리는 시간 순서에
따라 전개되거나 일반적 사항에서 구체적 사항으로 이동한다.

　이해하기 쉬운 명료한 문장을 쓰려면 동작의 주체와 동사를
멀리 떨어뜨리지 않아야 한다. '라우션버그(주부)는 (…) 실험을
시작했다(술부)'[1]. (일반인을 대상으로 하는 글이나 신문 기사에서는
주부와 술부를 반드시 가까이 붙여야 한다.)

　다음에 제시한 문장에서는 스타인버그가 논리적으로 쓴 글

의 순서를 허접하게 재배열했다. 그 결과 정보는 혼란스러워졌다. 두 번째 제시한 문장을 읽는 독자들은 시간을 거슬러 올라가야 하며, 실험의 주체도 예술가가 아닌 사물이 되어버렸다.

태양에 노출된 청사진 위에 사물을 올려놓는다.
<숫자가 적힌 흰 그림>(1949)이 나온 이듬해에
라우션버그는 이런 실험을 시작했다.

라우션버그의 사물은 청사진 위에 놓인 채 햇빛에
노출된다. 이 실험은 <숫자가 적힌 흰 그림>(1949)이
나온 이듬해에 시작되었다.

단어를 배치하는 순서는 필자의 마음에 달렸지만 최적의 순서를 정하기 위해서는 논리적 흐름을 익혀야 한다. 꼬인 문장이 있다면 신경 써서 재배치해보자. 위의 두 예에서처럼 문장을 함부로 자르면 순서가 뒤죽박죽 섞일 가능성이 높으므로 깔끔하게 정리할 필요가 있다.

## 논리적 순서로 배치된 단락

다음은 《아트포럼》 기사로, 비평가이자 영화 제작자이자 학자인 맨시아 디아와라Manthia Diawara가 말리 출신의 스튜디오 사진 작가 세이두 케이타Seydou Keïta의 작품을 보고 쓴 평론이다. 케이타는 1940년대부터 프랑스령 수단(현재 말리)의 수도 바마코에 거

그림 16 세이두 케이타, <무제Untitled>, 1959

주하는 우아한 부르주아들의 모습을 흑백사진에 담았다. 꽃을 든 젊은 남자를 조명한 인물 사진 한 장을 자세히 분석한 이 글에서 디아와라는 당시의 국제도시 바마코 사람들을 케이타가 얼마나 섬세하게 담아냈는지 설명한다. 디아와라는 우선 의상, 소품, 몸짓 등 이 이미지에 나타난 세부 정보들을 제시하며 우리의 관심을 끌어모은 다음, 프랑스 식민 지배와 서아프리카 모더니즘 아래에서의 교육을 언급하며 이것들이 어떻게 폭넓은 역사적 상황을 드러내는지 보여준다.

세이두 케이타의 초상에는 우리와 타자를 대변하는
예민한 감각이 담겨 있다. 왼손에 꽃 한 송이를 든 흰
옷을 입은 남자의 초상을 예로 들어보자(그림 16). 안경을
쓰고 넥타이를 매고 손목시계를 차고 있으며 자수가 놓인
가슴 윗주머니에 만년필을 꽂은 이 사람은[1] 도회지와
남성성의 상징이다. 이 남자는 완벽한 바마코 사람이다[2].
그러나 우리가 비非자아를 인식하는 순간 얼굴 앞에
들고 있는 꽃은 이 사진에 반전을 가져온다. 꽃이 그의
여성성을 강조하는 바람에 우리는 이 남자의 천사 같은
얼굴과 가늘고 긴 손가락에 주목하게 된다. 또한 이 꽃은
당시에 바마코의 학교에서 가르쳤을 19세기 시인 스테판
말라르메Stéphane Mallarmé의 낭만시를 연상시킨다[3].
사실 나는 꽃을 든 이 남자를 보고, 멋쟁이처럼 옷을
차려입고 말라르메의 시를 암송하던 1950년대 바마코
학교의 선생님 한 분이 떠올랐다.

인용 자료 12 맨시아 디아와라, 「도시 이야기: 세이두 케이타Talk of the Town:
Seydou Keïta」 《아트포럼》, 1998

맨시아 디아와라의 글에 나타난 발랄한 어조는 이 사진 속의 세
련된 세부 정보를 필자가 흥미롭게 살펴보고 있다는 사실을 말해
주며, 케이타의 우아한 사진과도 잘 어울린다. 우리는 다음 세 가
지를 분명히 구분할 수 있다.

[1] 사진 속에 보이는 것
[2] 평범한 추정
[3] 디아와라의 개인적 반응

글을 쓸 때 1인칭(나)을 사용하는 것은 다소 위험하지만 맨시아 디아와라가 쓴 이 글에서는 케이타의 인물 사진이 전달하는 친밀하고 단순 명쾌한 분위기와 잘 어울린다. 이렇게 만족스러운 묘사 덕분에 디아와라는 글의 나머지 부분에서 '바마코 시민의 아름다움을 강조하는 장식적인 기능과 서아프리카의 현대성으로 포장된 신화적인 기능'이라는 이 작품의 두 가지 기능을 구분하여 소개할 수 있었다. 디아와라는 작품의 의미가 무엇인지, 왜 그것에 대해 생각해볼 가치가 있는지 탐구하기 전에 그것이 어떤 작품인지 확실히 정의한다.

이 단정한 문장의 전개 순서를 바꾸면 명확성이 떨어진다. 글이 얼마나 불분명해지는지를 증명하기 위해 디아와라의 완벽한 문장 가운데 하나를 고쳐서 아마추어가 쓴 서투른 문장으로 바꾸어보았다.

**아마추어 버전:** 사실 멋쟁이처럼 옷을 차려입은 어떤 바마코 학교 선생님들은 스스로를 말라르메로 생각한 듯하다. 꽃을 든 남자처럼. 내가 기억하는 1950년대에 그의 시를 암송하던 모습이 그랬다.
**디아와라:** 사실 나는 꽃을 든 이 남자를 보고, 멋쟁이처럼

옷을 차려입고 말라르메의 시를 암송하던 1950년대 바마코 학교의 선생님 한 분이 떠올랐다.

위의 아마추어 버전은 혼동을 일으킨다.

+ 말라르메의 시를 암송하던 사람이 꽃을 든 남자인가 학교 선생님인가?
+ 글쓴이는 정확히 무엇을 떠올리는가? 꽃을 든 남자인가, 바마코의 학교 선생님인가, 그가 암송한 시인가, 1950년대에 있었던 일인가?

아마추어 버전은 필자의 기억에서 시작해 시간을 거슬러 올라간다. 주부와 서술부('내가 기억하는')가 끝에 붙어 있어 우리는 이 관계가 개인의 회상임을 뒤늦게야 알게 된다. 이 문장을 풀려면 독자들은 괜한 노력을 해야 하고 그 의미를 잘못 해석할 수도 있다.
　글을 쓰고 최종적으로 수정할 때는 문장과 단락이 논리적 순서에 맞는지 확인한다. 당신도 결국에는 논리적 감각을 습득하게 되겠지만, 그때까지 정보가 마구 뒤섞인 글을 쓰고 싶지 않다면 단어나 구절의 순서를 명확하게 바꾼다.

+ 시간 순서를 따른다.
+ 일반적 내용에서 구체적 내용으로 이동한다.
+ 서로 관련된 내용이나 아이디어는 가까이 붙인다.

## > 완결된 단락으로 생각을 정리한다

특히 학술 논문이나 잡지 기사를 쓸 때는 하나의 문장을 호들갑스럽게 두 줄짜리 문장 파편으로 나누지 말자. 항목 표시를 단 이메일이나 트윗을 쓰는 것이 아니라(진짜 이런 글쓰기를 연습하는 경우라면, 88쪽 인용 자료 5 참고) 한 편의 품격 있는 산문을 쓰는 것이니 관련 있는 아이디어를 모아 일관성 있는 단락을 만든다. 마찬가지로 구구절절 이어지는 한 쪽 분량의 문장도 금물이다. 소화하기 어려운 글 덩어리는 한 입 크기 문단으로 쪼갠다.

---

**문단이란 무엇일까?** 한 문단에는 하나의 핵심 아이디어가
담기며, 기괴한 미완성 문장과 모호하게 늘어지는 문장이
없고 비논리적이지 않은 완결된 문장으로 구성해야 한다.
보통 문단의 첫 문장은 핵심 아이디어를 소개하면서
앞 문단으로부터 매끄럽게 넘어와야 한다. 한 문단은
대체로 세 문장 이상이지만 드물게는 10-12문장에 이르는
문단도 있다. 문단이 인용구로 끝나는 경우는 흔치 않다.
마지막 문장에서는 첫 문장을 다시 한 번 강조하면서
깔끔하게 요약하고 다음에 올 내용을 넌지시 알린다.

---

『고통받는 희망: 아홉 명의 건강염려증 환자Tormented Hope: Nine Hypochondriac Lives』(2009)에서 작가 겸 미술 비평가 브라이언 딜런Brian Dillon은 샬럿 브론테Charlotte Bronte부터 앤디 워홀 등에 이르는 유명한 건강염려증 환자 아홉 명의 사례 연구를 제시한다.

이 책에서 딜런은 에세이, 전기, 연구 보고서, 예술 비평을 아우르는 세련된 아트라이팅을 선보인다. 그는 워홀이 어린 시절에 겪은 건강 문제를 상세히 나열한다. 딜런은 이런 병력이, 워홀을 평생 동안 괴롭힌 죽음에 대한 강박의 원인이라고 추정한다.

워홀이 신체의 아름다움에 유난히 가치를 두는 원인이 되었던 건강염려증의 기원은[1] 쉽게 찾을 수 있다. 1975년에 출판된 『앤디 워홀의 철학The Philosophy of Andy Warhol: From A to B and Back Again』에는 이런 말이 나온다. "어릴 때 나는 한 해 간격으로 세 차례나 신경쇠약을 앓았다. 처음은 여덟 살, 다음은 아홉 살, 그다음은 열 살 때였다. 이 병은 늘 여름방학 첫날에 시작됐다."[2] (…) 그의 형 폴 워홀라Paul Warhola에 따르면[3], 앤디는 생애 첫 몇 년간 늘 골골거렸지만 그 뒤에도 그의 삶을 송두리째 바꿔버린 위기가 연이어 닥쳤다. 두 살에는 눈이 부어 붕산으로 씻어내야 했다. 네 살에는 팔이 부러졌다. (…) 여섯 살에는 성홍열을 앓았고, 일곱 살에는 편도선 수술을 받았다[4]. 사실 이 정도 에피소드는 별로 특이할 것이 없는데도 그와 가족은 거기에 의미를 부여해 워홀의 신체적, 감정적 연약함에 대한 이야기를 만들어냈다.

인용 자료 13　브라이언 딜런, 「앤디 워홀의 마법의 병Andy Warhol's Magic Disease」 『고통받는 희망: 아홉 명의 건강염려증 환자』, 2009

이 단락은 한 가지 논점에 초점을 맞춘다. 워홀은 어린 시절에 각종 질병에 시달렸고 이런 반복되는 경험 탓에 자신을 신체적으로 연약하고 감정적으로 결핍된 사람으로 인식하게 됐다는 것이다. 첫 문장은 이 단락에서 앞으로 무슨 말을 할지(건강염려증의 유래) 정확히 제시한다[1]. 그다음에는 이런 사정이 신체의 아름다움에 강박적으로 집착한 워홀의 예술과 어떤 관계가 있는지에 대한 내용이 이어진다. 딜런은 워홀의 병약한 어린 시절을 설명하는 구체적인 예를 다수 제시한다.

[2] 워홀이 쓴 책에서 가져온 인용구

[3] 워홀의 형이 직접 증언한 사건

[4] 무도병, 눈병, 팔 골절, 성홍열 등 워홀이
    어린 시절에 앓았다고 확인된 질병

(이런 자료의 출처는 딜런의 책 뒤편에 주석으로 소개되어 있다. 학술 논문에서는 대체로 출처를 각주 처리한다.)

필자는 병마에 시달리던 예술가의 어린 시절이라는 글의 주된 맥락을 절대 벗어나지 않는다. 마지막 문장은 이런 경험이 어떤 의미를 지니는지 암시한다. 이 모두는 워홀의 '신체적, 감정적 연약함'을 보여주는 증거였다. 이 논점은 '병약한 어린 시절이 워홀의 생애 후반부에 미친 영향'이라는 다음 논점으로 이어진다. 에세이의 끝 부분에 이르기 전까지 딜런은 아름다움을 강박적으로 추구하는 워홀의 예술을 새로운 관점으로 볼 수 있는 충분한 근

거를 제시한 셈이다. 그 뿌리는 워홀의 '신체적 연약함과 완벽한 신체에 대한 소망' 사이의 간극에서 온 것인지도 모른다. 딜런은 일단 독자에게 증명할 수 있는 정보를 충분히 제시한 다음 비로소 의미를 추상화하기 시작하여 독자들이 자신의 생각을 따라올 수 있게 유도한다. 그리고 필자의 해석에 고개를 끄덕여야 할지 말지도 독자들에게 맡겼다.

예술과 더불어 예술가의 삶을 자세히 분석하는 딜런의 방법을 문제 삼는 사람도 있다. 그들은 예술가의 생애 사건에서 가져온 정보로 그의 작품을 판단하는 방식이 과연 의미가 있는지 의문을 품는다.[19] 어찌됐든 예술 작품에서 찾아낸 '증상'을 바탕으로 예술가를 정신분석하는 것만큼은 피해야 한다. 이미 눈치챘겠지만 딜런도 그런 나쁜 방식을 피하고 있다. 그의 마지막 해석은 워홀이라는 사람이 아닌 그의 예술에 집중되어 있다.

## > 목록 형식은 자제한다

다양함과 많음을 강조하기 위해 일부러 쓰는 경우를 제외하면 목록 형식은 끔찍하게 따분해 보인다. 다음 내용을 세 개 이상 열거하지 말자.

+ 사람 이름
+ 작품 제목
+ 미술관, 갤러리, 컬렉션

그룹전에 참가하는 예술가의 전부가 아닌 일부를 열거하는 등 불완전한 리스트라면 더욱 곤란하다. 특히 신문 기사나 뉴스 위주의 글에서 참가자를 열거할 때는 완벽한 명부를 제시해야 한다. 이름, 날짜, 장소 등을 언급할 때는 주석이나 캡션을 활용하자. 이때에도 일관된 논리적 순서를 따라야 한다. 딱히 정해둔 순서가 없다면 인명은 가나다순으로 정리한다. 작품이나 전시회를 열거할 때는 시간 순서(글 내용에 적합한 다른 배열 방법도 관계없다)로 정리한다.

목록 형식이 경쾌하고 일목요연해 보일 때도 있다. 단 각 요소가 실제로 흥미로운 경우에 한한다. 데이브 히키가 자신이 가장 좋아하는 시대를 어떻게 묘사했는지 살펴보자.

> 리모limo(리무진—옮긴이), 호모, 빔보bimbo(백치미를 풍기는 섹시한 여자—옮긴이), 리조트 단지 그리고 동굴형 경기장… 그것이 바로 70년대. 문화 전체가 거대한 총천연색의 쿠진아트 블렌더 속에서 버무려진다. 그래서 나는 70년대를 사랑한다.

인용 자료 14 데이브 히키, 「두려움과 미움은 지옥으로 가라Fear and Loathing Goes to Hell」 《디스 롱 센추리This Long Century》, 2012

히키의 경쾌한 각운 리스트('리모, 호모, 빔보')는 '쿤스트할레, 쿤스트베라인' 하는 식으로 어려운 단어를 늘어놓는 일부 아트라이터의 역겨운 열거와는 무관하다. 굳이 그래야겠다면 끔찍한 목록은 보도자료의 뒷부분에 몰아서 붙인다.

> 은어를 피한다

스탤러브라스가 '머리를 지끈지끈 쑤시게 만드는 다음 문장'을 자신의 서평에서 어떻게 번역했는지 떠올려보자(16쪽).

전시회는 주체와 객체 사이의 다양한 형태의 협상, 관계, 적응, 협업에서 발생하는 공동생산적인 공간적 수단이다. (…)

이 번지르르한 은어들은 유행하는 아이 이름과 같다. '해체주의자'나 '통합 서사' 같은 구식 전문용어는 '티파니'와 '저스틴'처럼 1980년대를 벗어나지 못한다. 반면 예술 전문용어는 이 부류에 속하지 않으며, 대개 흔하지 않은 매체와 기법 또는 미술 운동과 미술 형식을 가리킨다.

+ 임파스토 impasto
+ 트롱프뢰유 trompe l'oeil
+ 구아슈 gouache
+ 점프컷 jump-cut
+ 플럭서스 fluxus
+ 아르테 포베라 arte povera
+ 장소 특정적 미술 site-specific art
+ 뉴미디어아트 new media art

이런 용어를 정확하게 정의하는 권위 있는 온라인 사이트는 셀 수도 없을 지경이다.[20] 일반인을 대상으로 글을 쓸 때는 피할 수 없을 때만 전문용어를 쓰고 간단한 정의를 곁들인다. 그러나 그럴 바엔 차라리 빼버리는 편이 나을 때가 많다.

옥스퍼드 영어사전에서는 전문적 은어jargon를 "생소한 용어를 남발하는 화법 또는 특정 집단의 사람들 사이에서만 통용되는 용어"로 정의한다. 지극히 평범한 용어('합작' '공간적')조차 예술 분야의 글에 너무 자주 등장하다 보면 은어로 변질될 수 있다. '관계성' 등과 같이 은어에 해당하는지 아닌지 애매한 단어도 있다. 자기만의 용어를 찾아 자기만의 아이디어를 표현하자. 아트 라이팅이 어려운 작업이라는 사실은 인정하되, 은어와 기존 이슈를 짜깁기하려 들지 말고 자기 머리로 글을 쓰자.

## > 확신이 없다면 이야기를 들려준다

스토리텔링은 아트라이터의 도구상자에서 유용하지만 좀처럼 쓰이지 않는 도구다. 로버트 스미스슨Robert Smithson은 삽화를 곁들인 에세이 「뉴저지 주 퍼세이익의 유적을 찾아 떠난 여행A Tour of the Monuments of Passaic, New Jersey」(1967)을, 산업 폐허의 특징을 탐구하기 위해 버스를 타고 맨해튼에서 황량한 허드슨 강 기슭까지 가는 이야기로 시작한다. 데이비드 배첼러David Batchelor는 『색상공포증Chromophobia』(2000)이라는 책의 서두에서 오늘날 '고상한 취향'을 지닌 사람들 사이에서 색이 없어지는 현상이 나타난다는 이

야기를 꺼낸다. 한 부유한 미술품 수집가의 집을 방문했더니 끔찍하게도 온통 흑백으로만 채워져 있더라는 것이다. 캘빈 톰킨스 Calvin Tomkins가 뒤샹에서 매슈 바니Matthew Barney에 이르기까지 예술가에 대해 쓴 책에는 마음을 사로잡는 인생 이야기가 가득하다.[21]

기관의 공식적인 글(학술 자료 또는 미술관 자료)에서는 스토리텔링 기법을 사용하는 데 신중해야 한다. 그러나 장문의 기사, 작가의 말, 블로그, 에세이에서는 흥미롭고 간결한 이야기를 활용하면 많은 덕을 볼 수 있다. 적절한 이야기는 글에 대한 관심을 유도하는 한편 그 자체로 풍부한 정보를 제공한다.

저명한 평론가 마이클 프리드Michael Fried는 기념비적 에세이 「예술과 사물성Art and Objecthood」(1967)에 이야기를 삽입했다. 예술가 토니 스미스Tony Smith가 텅 빈 미국 고속도로에서 야간 운전을 한 경험을 다룬 생생한 이야기다.

"50년대 쿠퍼유니언에서 교수 생활을 시작하고 처음
1-2년 사이에 있었던 일이다. 누군가 내게 당시
공사 중이던 뉴저지 유료 고속도로를 어떻게 타는지
알려주었다. 나는 학생 셋을 태우고는 메도스 어딘가에서
뉴브런즈윅으로 차를 몰았다. 칠흑 같이 깜깜한 밤에
가로등이나 갓길 표시, 차선, 철책 따위는 전혀 없는
검은 포장도로를 달려야 했다. 길가의 아파트와 저 멀리
보이는 언덕, 굴뚝, 송신탑, 연기, 신호등이 간간이

나타날 뿐이었다. 이 야간 운전은 흥미로운 경험이었다. 도로를 비롯한 대부분의 풍경은 인공이었지만 예술 작품이라고 부를 수는 없을 터였다. 하지만 그것들은 내게 예술은 절대 주지 못했던 깨달음을 선사했다. 처음에는 그게 무엇인지 몰랐지만 알고 보니 그 경험은 내가 예술에 대해 품었던 다양한 인식으로부터 나를 해방시킨 것 같다. (…) 그 일 이후로 대부분의 그림이 말 그대로 그림처럼 보이기 시작했다."

그날 밤 스미스는 회화의 그림 같은 성격 혹은 예술의 관습적인 성격을 깨달은 셈이다.

---

인용 자료 15 마이클 프리드, 토미 스미스 인용, 「예술과 사물성」《아트포럼》, 1967

프리드는 자신의 핵심 주장을 뒷받침하기 위해 스미스가 길 위에서 얻은 깨달음을 인용한다. 이야기의 끝부분에서 스미스는 자기 앞에 펼쳐진 광대한 전경과 비교하면 전통(회화적) 그림에는 한계가 있다는 결론을 내린다. 스미스는 안타깝게도 (프리드를 대신해) 모더니즘 예술이 당당하게 굴복시킨 극적인 경험으로 되돌아가고 말았다. (이런 뛰어난 주장에도 불구하고 프리드는 당시에 이미 힘을 잃은 모더니즘을 방어했다는 이유로 공격당한다.)

## 스토리텔링과 시간 의존적 미디어

스토리텔링은 영화와 공연 등 시간 의존적 예술에 관한 글을 쓸 때 특히 유용하다. 『인공 지옥: 참여미술과 관람성의 정치학 Artificial Hells: Participatory Art and the Politics of Spectatorship』(2012)에서 클레어 비숍Claire Bishop은 폴란드 예술가 파베우 알타메르Pawel Altha-mer의 퍼포먼스 작품 <아인슈타인 클래스Einstein Class>(2005, 그림 17)를 생생한 이야기로 구성하여 역사와 이론 위주의 글에 숨통을 틔웠다.

**어느 날 저녁 나는 알타메르를 과학 선생님의 집에 데려갔다[1]. 거기서 그는 다큐멘터리 <아인슈타인 클래스>의 원본을 아이들에게 보여주고 싶어 했다. 우리가 도착했을 때 그곳은 그야말로 아수라장이었다. 남자아이들은 알아듣지도 못할 음악을 귀청이 찢어지도록 틀어놓은 채 인터넷 검색을 하거나 담배를 피우거나 과일을 집어던지거나 치고받고 싸우거나 서로를 정원 연못에 밀어 빠뜨리고 있었다. 혼란의 한복판에는 고요한 오아시스가 있었다. 과학 선생님과 알타메르는 주위에서 일어나는 혼란을 완전히 외면한 채 가만히 서 있었다[1]. 비디오를 본 아이는 단 몇 명뿐이었다. 나머지 아이들은 내 휴대전화를 훔치거나 인터넷 검색을 하는 데 정신이 팔려 있었다.**

저녁이 다가오자 알타메르가 아이들과 과학 선생님이라는 두 외부자 집단을 한데 묶었다[2]는 것이 명확해졌다. 그리고 이 사회적 관계는 알타메르가 학교에서 느낀 실망을 뒤늦게나마 만회했다. <아인슈타인 클래스>는 알타메르의 다른 작품처럼 주변적 주제에 대한 그의 인식을 표현한다. 알타메르는 자신의 과거를 연상시키는 상황을 이해하기 위해 이런 수단을 사용했다[3].

인용 자료 16 클레어 비숍, 『인공 지옥: 참여미술과 관객의 정치학』, 2012

스토리텔링 방식을 활용한 비숍의 설명은 이 이벤트에 대한 귀중한 역사적 기록이 되었다. 비숍이 제시한 구체적인 정보는 그녀가 주장하는 전체적인 논점을 뒷받침한다. 알타메르의 이벤트를 담은 비디오는 사실 그날 밤의 혼란스러운 상황과 전혀 관계가 없다. 이 설명에서 우리는 다음 사항을 알 수 있다.

Q1 실제로 일어난 사건[1]
Q2 그 사건이 어떤 의미가 있는지[2]
Q3 그것이 왜 중요한지[3]

전반적으로 어수선한 내용이 없다. 작품에 대한 비숍의 개인적인 해석에 동의하는 사람도 있고 그렇지 못한 사람도 있겠지만, 적어도 <아인슈타인 클래스>에 대해 깊은 인상을 받았을 것이다.

그림 17 파베우 알타메르, <아인슈타인 클래스>, 2005

## 한 예술가에 대한 스토리텔링과 글쓰기

스토리텔링은 뜻밖의 효과를 낼 수 있으며 판에 박힌 예술가 소
개글에 신선한 바람을 불어넣을 수 있다.

> 파르하드 모시리Farhad Moshiri는 논란의 중심에 서 있는
> 이란 예술가로, 키치 이미지와 세속적인 열망이 담긴 작품을
> 창작한다. 현재 테헤란에 거주하면서 작품 활동을 하고 있다.

위의 도입부를 네가 아지미Negar Azimi가 모시리에 대해 쓴 첫 부
분의 생생한 스토리텔링과 비교해보자.

몇 달 전 예술가 파르하드 모시리는 기묘한 이메일을
받았다. "안녕하세요, 모시리 씨. 이제 작품 활동은
그만하셨으면 좋겠습니다." 몇 주 뒤에 한 유명 온라인
미술 잡지는 모시리가 프리즈 아트페어에서 소개한
작품[1]을 "정신 나간 졸부를 위한 장난감"이라고
조롱했다. 동료 예술가이자 갤러리스트였던 그 기사의
필자는 모시리의 작품 모음(형광색 실로 정교하게 수놓은
<털북숭이 친구들Fluffy Friends>(그림 18)이라는 제목의 (동물)
시리즈였다[2].)을 "자유를 위해 피를 흘린 모든 용감한
이란인에 대한 모욕이다"라고 선언했다. (그때는 2009년의
치열한 대통령 선거와 그 이후에 이어진 모든 유혈 사태가
있은 지 불과 몇 달 뒤였다[3].) 필자는 이런 표현도 썼다.
"모시리는 자기 몸에서 이란의 심장을 꺼내고
그 자리에 금전등록기를 이식했다."[4]

테헤란에 거주하면서 작품 활동을 하는 모시리[5]는
기뻐했다. "나는 이 편지들을 소중하게 생각해요." 그는
내게 말했다[6]. "사람들이 자랑스러워하는 학위 같은
것이죠. 고이 간직할 생각입니다."[7, 8]

---

인용 자료 17  네가 아지미, 「털북숭이 파르하드Fluffy Farhad」《바이도운Bidoun》, 2010

그림 18 파르하드 모시리, <아기 고양이(털북숭이 친구들)>, 2009

필자는 도발적인 예술가 모시리에 대한 우리의 관심을 자극했을 뿐 아니라 이야기 형식의 도입부에 많은 배경 정보를 제시하여 기사 뒷부분에서 자세히 다룰 주제를 암시한다. 이 이야기에서 독자는

[1] 모시리가 국제 아트페어에서 어떤 작품을
    소개했는지 알게 된다.
[2] 그의 예술에 대한 첫인상을 형성한다.
[3] 이란의 정치 상황에 대해 조금이나마 알게 된다.

[4] 모시리가 일부 미술계 사람들에게 욕을 먹는
    이유를 알 수 있다.
[5] 모시리가 테헤란 출신이라는 사실을 알게 된다.
[6] 이 글의 저자가 모시리의 의견을 직접 들을 수
    있다는 사실을 알 수 있다.
[7] 모시리가 동료들의 비난에 개의치 않는다는
    사실을 알 수 있다.
[8] 모시리의 다소 뒤틀린 유머 감각을 엿볼 수 있다.

이렇게 이야기를 삽입하면 글은 재미있게 술술 읽히고 (약간의 솜씨를 부리면) 다양한 정보도 담을 수 있다.

## 스토리텔링과 블로깅

신문 기사, 비평, 일기 형식이 혼합되어 있고, 지면 출판과 달리 공간의 제약이 없는 블로그는 스토리텔링의 주된 활동 무대다.

예술가 에릭 벤젤Erik Wenzel(그의 글은 멋진 이름의 블로그 '운동엔 젬병Bad at Sports'에도 등장한다)은 다음 이야기를 《아트슬랜트 ArtSlant》 리뷰의 도입부에 소개한다. 여러 갤러리가 함께 기획하여 베를린에서 개최한 이벤트 <갤러리 위크엔드Gallery Weekend> (그림 19)에 대한 내용이다.

최근 베를린 미술계의 내막을 둘러싼 다양한 소문들이
떠돌고 있다. (…)

지금껏 가장 흥미로운 사건은 지난 9월 일간지
《타게슈피겔Der Tagespiegel》에 실린 카이 뮐러Kai Müller의
기사에 소개되었다. 한 익명의 딜러가 그 도시의 큰손들을
표시한 다이어그램을 그렸다가 그것을 즉시 잘게 찢어
자신의 호주머니에 쑤셔 넣었다는 일화다. 그 의문의
딜러가 누구인지는 추정만 할 뿐이다. 그는, 이미
핵심 세력에서 배제되고, 그 이상의 응징을 받지 않을까
두려운 나머지, 새벽 세 시에 인적 드문 괴를리처
공원에서 자신의 범행 증거에 석유를 붓고 불을 붙여
태워버렸다. (…)

내가 이 말을 꺼내는 이유는 다음에 있을 <갤러리
위크엔드> 이벤트에 대해 이야기하려면 사건 위에 드리워진
구름을 언급하지 않을 수 없기 때문이다. 바젤선정위원회를
좌지우지하며 abc(아트베를린컨템포러리) 아트페어를
운영하는 문제의 갤러리는 <갤러리 위크엔드>의 주최자와
동일하다. 의문의 제보자의 말에는 일리가 있을 것이다[1].
그러나 세상에서 가장 통제하기 어려운 산업이 배타적이지
않다고 말한 사람은 여태껏 아무도 없었다.

---

인용 자료 18  에릭 벤젤, 「100퍼센트 베를린100% Berlin」《아트슬랜트》, 2012

이 필자가 구사한 구어체는 학술 논문이나 미술관 안내 자료에는 어울리지 않겠지만 베를린의 내부 사정을 고발하는 짧은 글에서는 매우 적절하다. 1970년대 워터게이트 사건에서 활약한 의문의 제보자를 기억했다가[1] 이 이야기에 적용하여 스릴러풍의 음모 사건 분위기를 조성한 벤젤의 재치에 찬사를 보낸다. 글 뒷부분에서 벤젤은 갤러리에 전시된 작품을 하나하나 검토한다. 이 도입부에서 글쓴이는 지역 현장의 사정이라는 배경 앞에 예술을 배치하여 예술의 중심지 베를린으로부터 새로운 소식을 간절히 기대하는 독자들이 쉽게 받아들일 수 있는 흥미로운 그림을 그린다.

그림 19 에릭 벤젤, <베를린, 포츠다머 광장, 2011년 10월 22일Berlin, Potzdamer Platz October 22, 2011>, 2011

> 그래도 확신이 없다면 비교를 한다

비교는 미술사에서 가장 오래된 서술 기법으로, 오거스터스 웰비 퓨진Augustus Welby Pugin이 고딕 성당의 신성한 영광을 고전주의 건축물의 불경스러운 이교도적 특징과 대비했던 1836년부터 이미 식상해졌다.[22] 더구나 비교법이란 말만 들어도 대학 1학년 시절이 떠오르는 사람이 있을 것이다. 모네Claude Monet와 모리조 Berthe Morisot, 말레비치Kazimir Severinovich Malevich와 몬드리안Piet Mondrian을 비교하는 데 지긋지긋해진 사람이라면 '비교'가 가장 내키지 않는 글쓰기 기법으로 느껴지는 게 당연하다. 그래도 역시 훌륭한 아트라이터는 이 전략을 사용해 놀라운 결과를 낸다. 서로 비교할 대상 한 쌍을 현명하게 선택하면 많은 자료를 효과적으로 다루고 두 개의 작품에 대한 신선한 관점을 제시할 수 있다.

+ 로잘린드 크라우스는 신디 셔먼의 사진 두 점을 자세히 비교해 이 예술가에 대한 기존의 인식을 해체했다(83-84쪽 인용 자료 4 참고).

+ 데이비드 실베스터는 뒤샹과 피카소를 비교하여 두 예술가에 대한 인상적인 견해를 제시했다(91쪽 인용 자료 6 참고).

+ 마틴 허버트Martin Herbert는 리처드 세라Richard Serra의 최근 작품과 과거의 작품을 예리하게 비교하여 오랜 예술 경력을 포괄적으로 요약했다(197쪽 인용 자료 25 참고).

다양한 미디어를 아우르는 예술가를 소개할 때도 비교를 유용하게 적용할 수 있다. 웹 기반 프로젝트를 갤러리 인스톨레이션과 대조하는 방법 등이 그 예다.

『예술이 속한 곳Where Art Belongs』(2011)에서 크리스 크라우스는 1940년대의 초창기 '인본주의' 사진[1]을 조지 포카리George Porcari의 최근 작품과 비교하여 중요한 논점을 이끌어냈다. 포카리의 사진 속 사람들은 그들의 '공통의 인간성' 때문이 아니라 그보다는 덜 이상적인 정체성을 공유하기 때문에 하나로 묶인 듯이 보인다[5].

조지 포카리는 이 작품을 '포토 저널리즘'이라고 겸손하게 표현하지만 국제 거래와 문화의 일시적인 유행을 포착하는 그의 능력 덕분에 그것은 가장 포괄적인 의미에서 '저널리스틱'해졌다. **나는 매그넘 에이전시**Magnum Agency**의 창립자 베르너 비쇼프**Werner Bischof**가 떠올랐다**[1](포카리는 그에 대한 글을 쓴 적이 있다). 2차 세계대전의 발발을 계기로 비쇼프는 초현실주의를 버리고(그림 20) '고통 받는 인간의 얼굴'에 집중하기로 결심했다.

(…) 포카리의 작품을 인물 사진이라 볼 수는 없다. 그의 세계에서는 모든 사람이 구경꾼이다. 이 때문인지 **LA의 이민자, 멕시코 국경, 마추픽추의 원주민 기념품**

그림 20 베르너 비쇼프, <헝가리 부다페스트, 적십자 기차의 출발Departure of the Red Cross Train, Budapest, Hungary>, 1947

그림 21 조지 포카리, <마추픽추의 절벽과 관광객Machu Picchu Cliff with Tourists>, 1999

판매상[2](그림 21)은 한결같이 현실적으로 표현된다. 모로코나 중앙아메리카의 사진에는 패션 광고의 배경으로 사용할 만한 '다채로운 에너지'[3]가 없다. 포카리는 제3세계를 참가자로 본다. 그의 사진은 비참한 불결함[4]을 묘사하지 않고 관찰자와 대상이 공유하는 '공통된 인간성'을 찬양할 이유도 드러내지 않는다. (…) 이곳의 모든 사람은 관광객이다[5].

인용 자료 19  크리스 크라우스, 「방치된 낯섦Untreated Strangeness」
『예술이 속한 곳』, 2011

이 글에는 훌륭한 대조법이 풍부하게 적용되었다. 현대의 포카리와 과거의 비쇼프의 대조에 그치지 않고, 이국적인 패션 사진[3]과 제3세계의 다큐멘터리 사진[4]도 비교한다. 크라우스는 독자들이 특정한 포카리 사진과 친해지게 한다[3]. 그리하여 우리가 사진에 사용된 스냅 촬영 스타일을 이해하도록 돕는 한편, 비쇼프의 인본주의적인 전후 유럽의 흑백사진과 비교할 수 있게 한다. 몇 개의 짧막한 단락 안에서 크라우스는 사진에 담긴 내용이 무엇인지 분명히 제시하고[2], 그녀가 왜 그것들을 높이 평가하는지, 우리가 왜 그것들을 감상해야 하는지에 대한 폭넓은 이유를 제시한다[5].

## › 직유와 은유는 신중하게 사용한다

직유는 '마치 -처럼' 또는 '-와 같이'라는 말로 표현하는 비유다.

> '정말 힘든 하루였어. 소처럼 일만 했지.'
> '갤러리 보도자료를 조롱하는 것은 통 속에 든 오리를
>  총으로 쏘는 것과 같다.'
> '그 인턴은 **마치 꿀벌처럼** 바삐 일하고 있었다.'

반면 은유는 별로 관계없는 사물을 억지로 끌어다 붙여 예상 밖의 비교로 의미를 강조하는 방법이다. '예술은 내게 큰 의미가 있다'라는 밋밋한 문장과 복음조의 '예술은 내 종교다'를 비교해보자. 은유는 직유보다 위험하다. 더구나 미술 평론에는 엉성한 은유가 난무한다.

> '그림은 하나의 언어다.'
> '그 예술가는 소재를 찾기 위해 **남아공의 역사를 파헤친다**.'
> '웹 기반 예술가 집단 헤비 인더스트리는 예술과
>  그래픽 디자인 사이에서 **아슬아슬한 줄타기를 한다**.

일반적인 언론 보도자료는 '새 지평을 여는' '세상을 놀라게 할' '지각변동이 예상되는' '분수령'과 같은 천편일률적인 은유 투성이다. 우리도 그런 비유를 남용하고 있지는 않은지 돌아봐야 한다. 굳이 사용하고 싶다면 자기만의 은유를 만들자.

## 왔다 갔다 하는 은유는 피한다

존 톰슨이 기획한 <중력과 은총Gravity and Grace>(헤이워드갤러리, 런던, 1991) 조각 전시회에 대해 톰슨이 쓴 에세이에는 훌륭한 은유가 등장한다. 이 글에서 그는 '1965-1975년에 걸친 조각의 변화 과정The Changing Condition of Sculpture 1965-1975'을 재조명했다.

> 1967년 무렵에(⋯) 마이클 프리드 모더니즘의
> 순수 혈통을 이어받은 **미적인 말**馬은 **문화의 마구간에서**
> **달아난 지 오래였다.**

인용 자료 20 존 톰슨, 「새로운 시대, 새로운 생각, 새로운 조각New Times, New Thoughts, New Sculpture」<중력과 은총: 1965-1975년에 걸친 조각의 변화 과정>, 1991

이 문장에서 모더니즘은 말'이다', 보통의 말이 그렇듯 마구간을 달아난다라는 은유에는 일관성이 있는 셈이다.

> 혼란스러운 은유: '1967년 무렵에(⋯) 마이클 프리드
> 모더니즘의 순수 혈통을 이어받은 **미적인 말**은 멀리
> **날아간 지 오래였다.**'

말은 날아가지 않는다. 이런 혼란스러운 은유는 바로잡아야 한다. 최종 원고를 꼼꼼히 살펴 일관성 없는 은유를 바로잡는다. 어떤 이유에선지 작가의 말에 흔히 나타나는 변변찮게 예술가 흉내나 내는 용어('내 사진들은 공간을 탐구한다⋯')는 당장 퇴출한다.

자신이 어떤 은유를 쓰고 있는지 분명히 알고, 뜬구름 잡는 소리는 자제한다.

## 훌륭한 직유를 쓰려면 깊이 생각해야 한다

만약 아트라이터의 임무가 예술을 언어로 옮겨 예술 특유의 불안정성을 바로잡는 것이라면(95쪽 참고) 기발한 직유가 큰 도움이 될 것이다.

비할 데 없이 독창적인 브라이언 오도허티Brian O'Doherty의 글을 소개한다. 여기서 그는 화이트 큐브로 만들어진 전시 공간('신경증적일만큼 자의식적인 상자')을 슬랩스틱 공연에 조연으로 출연한 2인조 코미디 팀에 비교한다.

> 내가 화이트 큐브라고 부르는 상자는 신기한 공간이다.
> (…) 하얀 입방체는 아무리 험하게 다루어도 **슬랩스틱**
> **공연에 나오는 조연처럼** 군다. 아무리 머리를 반복해서
> 얻어맞고, 아무리 여러 번 엉덩방아를 찧어도 다시 벌떡
> 일어난다. 그 완벽한 백색 미소를 전혀 잃지 않은 채
> 더 학대해달라고 조른다. 먼지를 털어 손질하고 다시
> 페인트칠을 해도 어느새 공백을 되찾는다.

인용 자료 21  브라이언 오도허티, 「박스, 큐브, 설치, 흼과 돈Boxes, Cubes, Installation, Whiteness and Money」『21세기 예술 기관 매뉴얼A Manual for the 21st Century Art Institution』, 2009

웃기기 위해서라면 어떤 짓도 마다하지 않으며 주최 갤러리마저도 진부한 농담에 신물이 나게 만드는 현대미술을 코미디에 비유한 것은 탁월한 선택이었다. 이 글에는 갤러리의 결백을 치아를 드러낸 미소로 표현한 은유도 들어 있다('그 완벽한 백색 미소를 전혀 잃지 않은 채').

> 마지막 팁

글을 쓸 때는 인터넷을 끄자. 인터넷이 안 되는 (낡은) 노트북을 챙기거나 와이파이가 터지지 않는 집·도서관·카페를 찾아가자. 집중하여 많은 글을 쓰려면 그런 곳이 최고다. 이메일과 페이스북 확인, 정보 검색 등 이 일 저 일을 오가다 보면 집중력이 떨어지고 일의 흐름도 끊긴다. 초안을 완성한 다음에 온라인으로 돌아간다.

　초안은 최소 두 번은 고쳐 써야 하지만 세 번 고치면 더 낫다. 가능하면 하룻밤 지나고 다음 날 다시 편집한다. 아침에 일어나면 보는 눈이 놀랄 만큼 예리해진다. 자기 전에 신랄하고 날카롭다고 생각했던 결론이 아침에는 사악하고 불안정해 보인다. 가장 재치 있다고 생각했던 문장도 실은 당신 것이 아니라 누군가 했던 말을 살짝 고친 것에 불과할 수 있다. 글자 수 채우는 데만 신경 쓰지 말고, 다음 작업을 수행한 다음 다시 한 번 맞춤법을 확인한다.

+ 다시 읽고, 다시 고쳐 쓰고, 다시 편집한다.

+ 단어를 바꾸고, 순서를 조정하고, 새로 각색한다.

+ 더 좋은 예가 있는지 찾아본다.

**자신이 쓴 글을 소리 내어 읽어본다.** 위의 제안을 대체로 지켰는지 확인한다. 공갈빵처럼 과장된 추상적 개념을 켜켜이 쌓고 있는 건 아닌가? 사고 과정이 제대로 이어지지 못한 것은 아닌가? 어휘를 산뜻하게 바꾸고 문장을 단순하게 다듬을 수는 없을까? 글이 설교문처럼 느껴지거나 문장을 낭독하다가 갑자기 숨이 가빠지거나 글을 읽다 보니 이상한 의문점이 생긴다면 다시 고쳐 쓴다. 나는 늘 글을 종이에 인쇄해서 고친다. 컴퓨터 화면에 띄웠을 때는 보이지 않던 불필요한 부사, 중복, 빠진 단어, 괴상한 잘라 붙이기 실수, 틀린 맞춤법은 인쇄된 자료에서만 집어낼 수 있다. 그런데도 글이 출판된 뒤에야 갈 곳 잃은 잉여 부사를 발견하기도 한다. 큰 소리로 읽어봐도 만족스러울 때만 '보내기'를 누른다. 쉼표 하나 고칠 게 없는 상태로 제출해야 한다.

    **당신의 글을 읽을 독자가 어떤 사람들일지 확실히 정한다.** 막연히 '호기심 가득한 독자'로 가정하기보다 그들의 실제 이름과 얼굴을 떠올려보자. 멘토, 영웅, 친구 등 특정 인물을 정해놓고 그를 상대로 글을 쓰는 것이 도움이 된다는 사람들도 있다. 글을 쓸 때 특정 집단의 의견을 중요하게 반영해야 한다면 머릿속에 그 사람들의 얼굴과 이름을 정해둔다. (물론 자기 자신을 독자로 가정할 수도 있다.)

---

글 길이 막혔을 때의 치료법

**기쁜 마음으로 이메일을 쓸 수 있는 대상은 누구인가?**

그 사람에게 편지를 쓸 때는 창의력이 흘러넘치고

하고 싶은 이야기가 마술처럼 술술 나온다. 재치 넘치는

글이 스스럼없이 써진다. 표현에는 생기가 넘치고

아이디어는 풍성해진다. 당신의 그 사람은 누구인가?

그의 친밀한 얼굴을 머릿속에 또렷이 그려보고

**그들에게 직접 글을 쓰자.**

---

**독자가 글에 공감하게 만들어야 한다.** 모든 아트라이팅(사실은 모든 글쓰기)의 목적은 결국 설득이다. 아트라이터는 독자에게 다음 사실을 납득시켜야 한다.

+ 당신은 글의 주제에 대해 통찰력을 얻었다.
+ 이 작품은 감상할 가치가 있다(또는 없다).
+ 필자 자신이 무슨 얘기를 하는지 알고 있다.

특히 재정 지원을 신청하기 위한 글쓰기의 유일한 목적은 설득이다. 공여 주체가 당신의 아트 프로젝트를 지원할 가치가 있다고 확신하도록 그를 설득해야 한다. 이 책의 모든 '뛰어난' 사례가 훌륭한 이유는 설득력이 있기 때문이다.

+ 디지털 이미지는 정말로 백만 가지 방법으로 변화하고 움직인다(히토 슈타이얼, 115-116쪽 인용 자료 9 참고)

+ 파르하드 모시리의 예술은 정말로 예술가 본인만큼이나 알쏭달쏭하다(네가 아지미, 140쪽 인용 자료 17 참고)

+ 베를린에는 정말로 갤러리 파벌이 있는 것 같다(에릭 벤젤, 143쪽 인용 자료 18 참고).

허접한 보도자료는 처절할 만큼 설득력이 없다는 게 문제다. 그래서 그 글에서 소개하는 예술은 신중하게 감상할 가치가 없는 대상으로 느껴진다. 물론 그런 보도자료에는 언론이 그 작품에 관심을 갖도록 유인하려는 노력도 없다. 이 책 3부에서 다양한 형태의 글 쓰는 법을 익히는 동안, 앞에서 소개한 유용한 조언들을 머릿속에 되새겨 실제로 글에 반영해보자.

# 3부 요령
# 다양한 형식의 현대미술 글쓰기

겉모습을 보고 판단하지 않는 사람은 천박한 사람들이다.[1]

오스카 와일드, 1890

아트라이터들이 자신의 '목소리'를 찾으려 안간힘을 쓰는 한 가지 이유는 오늘날의 예술계가 그들에게 다양한 분야에서 다양한 어조의 목소리를 낼 것을 요구하기 때문이다. 예술사 학술지에서는 학자 같은 목소리, 블로그에서는 수다스러운 목소리, 책 캡션에서는 '객관적'인 목소리, 지원 요구서에서는 사무적인 목소리를 내야 하고, 평가하는 글·설명하는 글·묘사하는 글·기사체의 글 등에서도 글의 유형에 따라 적합한 문체가 필요하다. 3부에서는 각각의 글 형식에서 어떤 어조를 요구하는지 살펴보고 필요한 조언을 제시한다. 특히 글의 구조에 대해 강조할 생각이다.

+ 예술 작품을 감상할 때 답해야 하는 '이것은 어떤 작품인가? 이 작품의 의미는 무엇인가? 그래서 뭐?'라는 세 가지 질문(71쪽 '정보 전달을 위한 아트라이팅의 세 가지 임무' 참고).

+ 학문적 글쓰기와 여러 명의 예술가에 대한 글 (324쪽 참고)에 적용할 수 있는 기본적인 구조.

+ 역삼각형 뉴스 형식(요란하게 시작한 다음 누가/언제/어디서/무엇을/왜 등의 세부 정보로 축소하다가 '결정적인 한 방'으로 끝낸다. 187쪽 참고).

+ 작품, 프로젝트, 예술가를 모두 관통할 하나의 핵심 개념이나 원칙 밝히기. 순수하게 시간 순서로만 전개할 수도 있다.

글쓰기 실력이 발전할수록 이 체계를 완화하거나 서로 뒤섞을 수 있다. 글쓰기 기술을 충분히 몸에 익힌 뒤에는 구조를 무시하고 바로 글쓰기에 돌입해도 된다. 그러나 처음 시작하는 사람들에게는 이런 기본적인 윤곽이 큰 도움이 될 것이다.

# 1

# 학문적 글쓰기

## > 시작하기

학교 과제든 전문 잡지에 실릴 에세이든 학문적 글쓰기는 사람들이 일반적으로 관심을 가질 만한 주제에서 시작한다. 선생님이 작문 숙제로 내준 시시한 주제일 수도 있고, 당신이 잠을 설치고 깊이 고민할 만큼 강렬한 열정을 품고 있는 주제일 수도 있다. 그러나 보통은 그 가운데 어디쯤에 해당할 것이다. 학교 선생님에게 참고할 만한 책이나 기사가 있는지 물어보자. 아니면 다음과 같은 관련 선집, 개요서, 시리즈 등의 도움을 받을 수도 있다.

+ 해리슨과 우드Harrison and Wood, 『미술 이론 1900-2000:
관념의 변천Art in Theory 1900-2000: An Anthology of Changing
Ideas』, 옥스퍼드앤몰든Oxford and Malden, 메사추세츠:
윌리블랙웰M.A.: Wiley-Blackwell, 2002

+ 할 포스터Hal Foster 외, 『1900년 이후의 미술사Art Since
1900: Modernism, Antimodernism, Postmodernism』(제2판 1-2권),
런던·뉴욕: 템스&허드슨London and New York: Thames &
Hudson, 2012

+ '주제와 운동Themes and Movements' 시리즈: 데이비드 캠퍼니David Campany, 『미술과 사진Art and Photography』, 2003; 제프리 캐스트너Jeffrey Kastner, 『대지와 환경 미술 Land and Environmental Art』, 1998; 헬레나 레킷과 페기 펠런Helena Reckitt and Peggy Phelan, 『미술과 페미니즘Art and Feminism』, 2001 등

+ '현대미술 다큐멘터리Documents of Contemporary Art' 시리즈: 클레어 비숍, 『참여Participation』, 2006; 이언 파Ian Farr, 『기억Memory』, 2012; 젠스 호프먼Jens Hoffman, 『스튜디오 The Studio』, 2012; 테리 마이어Terry Meyer, 『그림Painting』, 2011; 리처드 노블Richard Noble, 『유토피아Utopias』, 2009 등

+ 라우틀리지Routledge 출판사의 '읽는 사람Readers': 니콜라스 미르조프Nicholas Mirzoeff, 『영상 문화를 읽는 사람The Visual Culture Reader』, 2012(제3판); 리즈 웰스 Liz Wells, 『사진 읽는 사람The Photography Reader』, 2003

사실 이런 개론서에만 의존할 수는 없고 요약된 글의 오리지널 버전도 찾아봐야 한다. 작품 모음집 한 권만을 밑천으로 논문 한 편을 써낼 수는 없는 노릇이다. 출처는 다양해야 한다. 논문에 붙은 참고 문헌만 봐도 그것을 쓰기 위해 들인 노력과 글쓴이의 독창성을 짐작할 수 있다. 학교나 지역 도서관에서는 제이스토어 Jstor와 퀘스티아Questia 등을 이용해 믿을 수 있는 전문 자료를 온라인에서 검색할 수도 있다.

구글을 현명하게 활용하자. 하나의 훌륭한 정보를
실마리로 다른 정보를 얻을 수도 있다. 다만 믿을 만한
기관의 자료를 사용해야 한다.

---

훌륭한 온라인 자료나 완벽한 참고 문헌이 붙은 학술 논문부터
조사를 시작하는 것이 좋다. 여기서 주의할 점. 기존 자료를 절대
표절해서는 안 된다! 최고 수준의 참고 문헌은 참고만 하고 자기
만의 추천 도서 초안은 직접 편집한다.

주제와 관련한 중요한 자료를 서너 가지 정도 읽고 그 내용을
정리한다. 각 기사나 챕터에서 요점을 뽑아 몇 문장으로 요약한
다. 자신의 질문과 관련된 핵심 정보를 간략하게 정리한다. 나중
에 자신의 아이디어를 입증할 수 있도록 증거를 수집해야 한다.
'증거'에는 다음이 포함된다.

+ 예술가, 비평가, 주요 인물의 발언
+ 예술 작품
+ 전시회
+ 시장 분석 자료
+ 실제 사건

이런 증거는, 사실만 모아놓은 백과사전처럼 주제에 대한 보고서
를 만들기 위해 수집하는 것만은 아니며 당신의 구체적인 아이디
어를 뒷받침하는 데 이용할 수도 있다. 발언 내용은 한 사람이 어

떤 견해를 갖고 있다는 증거일 뿐이므로 유용한 정보를 제시할 수는 있어도 무조건 진실이라고 볼 수는 없다(27쪽 '설명 대 평가'에서 작가의 말에 관한 내용 참고).

저자, 제목, 발행일자, 출판사/출판 도시, 쪽, 권수와 발행(잡지 호수), 웹사이트 주소와 접속 날짜(믿을 수 있는 인터넷 페이지에서) 등 정확한 각주 정보를 막판에 몰아서 찾느라 허둥대지 않도록 인용할 때마다 출처 정보를 완벽하게 표시해두자. 각주는 절대 쓸모없는 군더더기가 아니다. 필자가 자신의 아이디어를 충실히 입증하고 다른 사람의 업적을 인정할 생각이 있다는 표시다.

---

평소에 독서를 하다가 마음에 드는 어휘를 만나면 메모를 해 두고, 유용한 표현이나 구절은 목록으로 정리해두자. 제출 마감 전날 밤 새벽 세 시에 적절한 단어가 떠오르지 않아 난감하다면 바로 이 목록을 참고할 수 있다.

---

이렇게 간단하지만 충실한 조사가 끝나면 순서도, 작업 시간표, 아이디어 지도를 손으로 그려보자. 여러 정보들의 관계를 한눈에 들어오도록 표시하고, 뒷받침하는 증거를 그룹화하여 그 사이의 우선순위를 정하는 과정이다. 처음에는 집중적으로 조사한 분야에 대해 40단어 이하로 정리해본다. 이것은 보통 '연구 질문'의 형태로 나타난다. 처음 만든 연구 질문에 결함이 있다면 주로 다음 이유 때문이다.

+ 유도 심문이다(미리 답을 정해놓았다).

+ 무분별한 추정을 근거로 한다.

+ 너무 폭이 넓다.

+ 너무 폭이 좁다.

+ 시대에 뒤떨어졌다.

+ 조사를 할 수 없다. 믿을 수 있는 정확한 정보가 존재하지 않고 이용할 수도 없다.

+ 예지력을 요구한다.

연구 질문은 글을 써나가면서 어구를 바꾸거나 다듬을 수 있다. 연구 시간이 길수록 더 많은 수정이 필요하다. 박사 학위 논문의 연구 질문은 수십 번도 더 바뀔 수 있고, 3주짜리 과제는 많아야 한 번쯤일 것이다.

> 연구 질문

어떤 아이디어를 에세이에서 '증명'하기로 해놓고서 시작하기도 전에 답을 기대해서는 안 된다. 이것은 '누가 로저 애크로이드를 죽였나?'라는 질문도 던지지 않고 집사가 살인을 저질렀다고 일찌감치 폭로하는 추리소설이나 마찬가지다. 우리의 임무는 미리 정해놓은 결론을 뒷받침할 증거를 찾는 것이 아니라 알려지지 않은 사실을 밝혀내는 것이다. 다음 예를 살펴보자.

**유도 심문:** 유명 갤러리는 어떻게 예술사의 방향을 결정했나? 이 질문에는 유명 갤러리가 예술사의 방향을 결정했다는 전제가 깔려 있다. 그게 사실일 수도 있지만 증명이 필요할 것이다. 결국 이 질문은 '예술사의 형성'에 기여한 수많은 다른 요인을 배제하는 셈이다.

**무분별한 단정:** 오늘날 예술계에서 개인 컬렉터들이 상업 갤러리보다 더 큰 힘과 영향력을 갖게 된 이유는 무엇인가? 이것은 '질문'을 가장한 단정이다. 어떤 증명도 하지 않은 채 컬렉터가 갤러리보다 유력하다고 단정하고 있다. 어느 컬렉터가 어느 갤러리와 비교할 때 힘과 영향력이 있다는 말인가? '힘과 영향력'의 정도는 어떻게 가늠하나?

**너무 폭넓다:** 예술사에서 상업의 역할은 무엇이었나? 마치 '핀 끝에는 몇 명의 천사가 올라갈 수 있나?'처럼 의미 없는 질문이다.

**조사가 불가능하다:** 예술가의 성공에 가장 중요한 요인은 영향력 있는 갤러리를 찾는 것인가? 너무 많은 요인이 관련되어 있어 제대로 대답할 수 없는 문제다. 금전적, 비판적, 사회적, 개인적 성공은 어떻게 정의해야 할까? 재능, 인간관계, 예술 시장의 유행, 큐레이터의 선택, 영향력 있는 컬렉터의 취향, 순전한 운 같은 계량화할 수 없는 요인들은 어떻게 고려해야 할까?

**시대에 뒤떨어졌다:** 영향력 있는 갤러리들은 새로운 예술을 발굴하는 데 큰 역할을 하는가?

하나 마나 한 소리다. 요즘 세상에는 너무 뻔한 질문이다.

**예언 능력이 요구된다:** 신흥 예술 시장은 앞으로 현대 예술계에 어떤 영향을 줄까? 제발 예언은 삼갔으면 한다.

**적절한 연구 과제:** 오늘날 영국의 상업 예술 갤러리와 미술관 사이에는 어떤 관계가 있는가? 이런 질문은 '2004-2014년간 테이트 모던의 개인 갤러리 인수에 대한 사례 연구'처럼 명확한 기간과 사례에 초점을 맞추어, 테이트 모던의 인수 합병과 이에 대한 갤러리, 예술가, 큐레이터의 논평을 연구하여 결론을 내릴 수 있다.

일단 입증이 가능한 질문을 찾았다면(초록을 써야 하는 경우 그 질문에 살을 붙여 100-250단어 분량의 초록을 완성할 수 있다) 필요한 조사에 착수한다. 도입부에서 곧장 주요 예술가, 작품, 사례 연구 등을 왜 선택했는지 설명해야만 연구 질문에 충실히 대답할 수 있다.

연구 질문을 충분히 검토할 수 있도록 시간을 적절히 안배하자. 많은 연구자들이 3분의 1 법칙을 따른다.

+ 전체 시간의 3분의 1은 연구에
+ 3분의 1은 계획하고 초안을 쓰는 데
+ 3분의 1은 초안을 다듬는 데 쓴다.

확보할 수 있는 시간이 얼마나 되는지 따져본 다음 위와 같이 분배한다. 초안을 다듬는 데 상당한 시간을 할애한다는 점에 유념

하자. 초안을 다듬고 마무리하는 시간도 너무 적게 잡으면 곤란하다. 그랬다가는 마지막 순간에 특정 단락을 뒷받침할 자료를 찾느라 허둥대야 할지도 모른다. 또 '학술적인 목소리'에 적합하도록 어휘를 다듬는 과정도 필요하다. 이렇게 중요한 세 번째 단계를 서둘러 끝내려 하지 말자!

> 구조

학생들은 대체로 관련 자료를 조사하고 수집하는 일은 기막히게 잘한다. 하지만 그다음 단계는 무척 어렵게 생각한다. 사실 바로 이 단계에서 단순히 보고나 추정만 하는 글인지, 철저한 학술 연구인지가 판가름 난다.

+ 정확하고 입증 가능한 질문 또는 관심 대상
  영역에 집중한다.
+ 찾아낸 증거를 바탕으로 자신의 주장을 정리한다.
+ 그 주장을 뒷받침하도록 지금까지 찾아낸
  모든 자료를 선택하고 구성한다.

이번에는 학부생이나 대학원생 수준의 학술 에세이를 위한 기본적인 윤곽을 소개한다. 적어도 두 번째 단락이 끝나기 전에는 무슨 말을 하고 싶은지 독자에게 확실히 인식시켜야 한다.

1   문제를 제기하거나 주제를 한두 문단 소개한다.
구체적이어야 한다!

(1) 조사 결과를 놓고 볼 때 에세이에서 던진 질문이나
에세이의 관심 영역에 다가가기 위한 주장이나 논지는
무엇이 되어야 할까?

(2) 주제의 문맥을 정한다. 개성 없는 진술로만 명확성을
확보할 수 있는 것은 아니다. 도입부에서 주제를
근사하게 암시하는 방법은 다음과 같다.
- 대표적인 작품이나 사건을 언급하는 방법
- 적절한 일화를 소개하는 방법
- 의미심장한 인용구를 제시하는 방법

2   2-4문단으로 배경을 제시한다.

(1) 역사: 과거에 이 주제에 대해 생각하거나 글을 쓴
사람은 누가 있나? 그들의 핵심 아이디어는
무엇이었나?

(2) 주요 용어를 정의한다: 이 용어는 기존에 어떤
식으로 정의되었나? 기존에 정의된 용어 중 어느 것을
채택할 것인가?

(3) 우리의 관심이 왜 필요한가? 가장 중요한 점은
무엇인가? 왜 지금 이 시점에서 이 주제에 대해
생각해보아야 하나?

3 **첫 번째 아이디어/섹션.** 다음을 근거로 한다.

(1) 사례

(2) 그 밖의 사례

(3) 첫 번째 결론(아주 짧은 에세이의 경우 여기서 결론을 맺는다)

4 **두 번째 아이디어/섹션.** 다음을 근거로 한다.

(1) 사례

(2) 그 밖의 사례

(3) 두 번째 결론(짧은 에세이의 경우 여기서 결론을 맺는다)

5 **세 번째 아이디어/섹션.** 다음을 근거로 한다.

(1) 사례

(2) 그 밖의 사례

(3) 세 번째 결론(조금 긴 에세이의 경우 여기서 결론을 맺는다)

6 **마지막 결론**(도입부를 반복하는 곳이 아니다): 핵심 논점을 요약하고 자신의 주장을 가장 잘 다듬어진 형태로 반복한다.

7 **서지 정보와 부록**: 인터뷰 원고, 도표와 그래프, 설문지, 지도, 이메일, 서신 등

가운데 부분에 최대한 많은 아이디어를 담는다. 각 아이디어에 딸린 부분은 대체로 길이가 비슷해야 한다. 박사과정 학생들은 전체 내용을 통일성 있게 엮어주고 핵심 아이디어에 기여하는 적절한 논의를 제시하면서 8-10만 단어 분량의 논문이 완성될 때까지 이 유형을 반복한다.

조사에서 끌어온 논의 또는 논지, 주된 결론, 전반적인 논평을 글 전체에 걸쳐 분명히 표현한다. 두루뭉술하게 관련된 정보와 어쩌다 만난 흥미로운 인용구를 모아 논문에 모조리 쏟아 붓는다고 고품격의 글이 완성되는 것은 아니다. 그러나 당신의 논제가 반드시 노벨상을 받기에 손색없는 기막히게 훌륭한 이론일 필요는 없다. 그저 글 전체를 통틀어 아이디어에 일관성이 유지되는 정도면 충분하다.

글을 쓸 때는 자기만의 관점을 정해야 한다. 독창적인 관점일수록 좋지만 처음부터 너무 애쓸 필요는 없다. 각 장마다 새로 제시하는 정보가 글의 주제와 깊은 관련이 있음을 증명하면서 마지막까지 주제나 연구 질문 및 당신이 정한 논점과 관점으로 독자를 이끌어주면 된다. 새 논점은 단순한 반복에 그쳐서는 안 되며 당신의 논의에 의미를 더하고 그것을 뒷받침해야 한다.

당신이 선택한 예가 아이디어에 어떻게 연료를 주입할지 독자가 예측할 거라고 기대하지 말자(76쪽 '아이디어를 구체화하는 방법' 참고). 글의 주된 흐름 안에 포함될 수 없는 엉뚱한 단락이나 부분이 있으면 삭제한다. 당신이 조사한 모든 자료를 사용할 수는 없을 테니 주제에 부합하고 논의에 도움이 될 효과적인 사례

만 뽑아낸다. 처음에는 중요해 보였더라도 당신의 논의 전개를 방해할 만한 자료는 빼버리고 직접 관련이 있는 내용만 남기자. 논란의 여지가 있거나 당신의 주된 논점의 예외가 될 반론이나 사례도 포함시킬 수 있다.

새내기 아트라이터들은 따분하고 정형화된 표준 학술 논문의 개요를 따르다 보면 밋밋한 에세이가 될까 봐 걱정하지만, 사실 그건 형식과 내용을 혼동하는 것이다. 주어진 체계에 설득력 있는 증거와 매력적인 단어, 눈부신 작품을 담고, 참신하고 명확한 아이디어로 채우면 구조의 평이함쯤은 단번에 극복할 수 있다.

다음과 같이 변형해도 좋다.

+ 글의 순서를 일부 바꾼다.
+ 도입부뿐만 아니라 글 전체에 새로운 정의와 매혹적인 배경을 제시한다.
+ 논의를 확대하거나 바꾸거나 둘로 쪼갠다.
+ 반대 견해를 소개한다. 즉 필자는 '왜 어떤 사람들은 내 논지를 따지고 드는가? 내 질문에 다른 해답은 없는가? 나의 결론에 대한 예외는 없는가?' 같은 문제를 제기할 수 있다.
+ 핵심 아이디어를 '해답'보다는 새 질문을 유도하는 두 번째 질문으로 제기한다.

각각의 새로운 아이디어는 앞에 나온 아이디어와 관계가 있어야 하고 실례와 증거의 도움을 받아 결론을 강화해야 한다.

---

당신이 찾은 인용구, 역사, 사례 등의 자료를 어떻게 배치해야 할지 모르겠다면 각 정보 '덩어리' 앞에 하나의 **핵심어나 주제 문장을 입력한다. 그런 다음 '정렬'을** 누른다. 짠! 모든 정보가 마술처럼 관련 개념끼리 묶여 각 챕터의 정보 뼈대를 형성한다.

---

'정렬' 명령을 사용해 입력된 조사 결과를 순서대로 정리한다. 예를 들어 현대 고딕 예술에 대한 연구 논문을 쓰는 경우, 수집한 자료를 하나의 워드 파일에 모아 각각의 글에 한두 단어로 된 주제어를 붙인다('폐허' '유령' '귀신 들린 집'). 조사가 진행되면서 주제어는 세부 항목으로 나뉠 것이다('폐허와 18세기 문학' '폐허와 모더니즘'). 이렇게 확대된 주제 역시 일관성을 잃지 않도록 주의하면서 '정렬'로 관련 자료를 모두 묶으면 된다. 이렇게 하면 어느 하위 주제에 더 많은 정보가 모였는지 바로 알 수 있어 논문을 위한 개요나 흐름도를 작성하기 편리하다. 개별 주제를 합리적인 순서로 정리하고 빈약한 부분은 버린다. 각 하위 영역에 모인 정보 조각으로부터 잠정적으로 어떤 결론을 이끌어낼 수 있을까? 아무 생각 없이 잘라 붙이기만 하지 말고 분류된 정보를 분석하고, 그 정보에서 참신한 아이디어를 찾고, 각 부분을 일관성 있게 연결할 방법을 고민해본다.

> 주의 사항

**표절하지 말자.** 다른 사람의 글을 가져와 자기가 쓴 것처럼 행세하지 말라는 뜻이다. 표절은 사기와 다름없다. 표절자는 윤리적으로나 지적으로나 형편없는 사람으로 낙인찍히며, 실제로도 가혹한 취급을 받게 된다. 과제 다시 제출하기, 낙제, 퇴학, 법적 분쟁 등 표절의 대가는 다양하다. 출처 표시가 제대로 되어 있지 않은 인터넷 정보는 잘라 붙이기를 하지 말자. '빌린' 문장이나 단락을 교묘하게 손보고 단어를 일부 바꾼다 해도 표절이라는 사실은 달라지지 않는다. 소속 기관의 표절 관련 정책을 꼼꼼히 확인한다(대학교 교칙은 인터넷에서 찾을 수 있다).[2] 각주를 달아야 하는 사항은 무엇인지, 출처를 어떻게 밝혀야 할지 잘 모르겠다면 www.plagiarism.org 같은 웹사이트를 참고한다.

**자신의 주장을 옹호하기 위해 인용구를 삽입하지 말자.** 당신의 결론을 강조해줄 인용구(당신의 생각을 당신 자신보다 더 잘 표현하는 말)를 뽑는 것이 목적이 아니라, 당신의 논지와 관련한 기존 발언을 분석하는 것이 목적이다. 지나친 인용도 삼간다. 논점 전개에 꼭 필요한 내용이 아니라면 한 쪽당 한두 개만 인용하자. 물론 자기 이야기는 자기가 이끌어가는 것이 가장 바람직하다. 한 인용문에서 네 문장 이상을 끌어내지 말자. 딱히 길게 써야 할 이유가 없다면 50단어 이하로 짧게 인용한다.

**믿을 만한 출처에서 인용하자.** 확인 가능한 인터뷰, 신문, 책, 웹사이트에서 퍼온 예술가나 권위자의 발언이 좋다. 주제와 관련된 전문가의 발언이어야 한다. 예를 들어 유럽 정부의 예술 지원

정책에 관한 에세이라면 마드리드미술관Madrid museum 관리자에게 정부 지원 예산에 대해 물어봐도 되지만 이것이 이탈리아의 예술 관련 정부 예산과 얼마나 차이가 있는지 묻는 것은, 상대방이 이 분야 전문가가 아닌 한, 곤란하다. 전문가가 자신의 전문 분야 밖의 정보를 제공한다면 그 진위 여부를 재차 확인해야 한다.

인용 어구로 입증할 수 있는 것은 그 말을 한 사람의 생각뿐이다. 예를 들어 어떤 예술가에게 그의 예술에 관한 생각을 들어보면 그가 작품에 어떤 바람을 담았는지 알 수 있지만 그 바람이 늘 작품을 통해 전달되는 것은 아니다. 인용할 때는 항상 '이 인용구가 나의 주장 내에서 어떤 논점을 만들어내는가?'에 대해 생각해봐야 한다. 또 인용문이 당신의 생각에 어떤 영향을 주었는지 독자들을 납득시켜야 한다. 독자들이 인용문을 보고 엉뚱한 연결 관계를 만들도록 방치해서는 안 된다.

**뼈대만 앙상한 개요를 곧장 살집이 통통한 글로 바꾸겠다는 생각은 버리자.** 새로운 아이디어에 꼭 들어맞는 사례를 풍부하게 갖추어 체계적으로 구성할수록 글은 쉽게 써진다. 개요를 나중에 짜도 된다. 이미 완성된, 또는 반쯤 완성된 글이 있다면 각 단락을 한 단어나 한 문장으로 요약해본다. 이 개요의 순서는 논리적인가? 주장을 효과적으로 뒷받침하는가? 만약 그렇지 않다면 단락의 배치를 바꾸고('정렬' 명령을 이용해 서로 관련 있는 자료끼리 한데 모으는 방법이 있다. 171쪽 참고), 관련 없는 내용은 버리고, 주장을 보강하기 위해 정보를 제시하는 순서를 바꾸거나 빠진 정보를 채워 넣는다.

개요를 나중에 짜는 경우: 글을 쓰기 전에 개요를 짜기
어렵다면 초안을 쓴 다음에 흐름도를 만들어도 된다.
전문가들은 보통 이렇게 일한다. 사전 계획을 대충 세우고,
생각나는 대로 글을 쓴 다음, 단락을 나누고 글을 적절한
순서로 재구성한다.

반복, 와플, 논지에서 벗어나는 문장은 모두 없앤다. **일반화하지
말고 구체적으로 쓴다.**

> 1990년대 초의 예술가들은 작품 활동의 중심을
> '장소'에 두었다.

1990년대 모든 예술가들이 모든 작품에서 그랬다는 뜻일까? 그
보다는 다음 문장이 낫다.

> 1990년대 초의 일부 예술가들은 작품 활동의 중심을 '장소'에
> 두기도 했다. 마크 디온Mark Dion의 <열대의 자연에 관해
> On Tropical Nature >(1991)와 르네 그린Renée Green의 <세계
> 여행World Tour >(1993) 등이 그 예다.

그런 다음 이런 작품에서 이런 아이디어가 어떻게 드러나는지 설
명한다. **한 단락을 다른 단락에 연결할 때는 아래와 같은 전환 어
구를 쓴다.**

더구나, 사실, 대체로, 그뿐 아니라, 결과적으로, 이런 이유로, 마찬가지로, 또한, 그에 비해, 확실히, 그렇지만

**자신의 선입견을 강화하는 수단으로 작품이나 데이터를 끌어들이지 말자.** 나의 논지를 뒷받침하기 위해 인용 자료가 어떤 의미를 지녀야 하는지 미리 정해놓으면, 조사가 선입견을 강화하는 수단이 되어버린다. 늘 그렇듯이 작품을 하나하나 살펴보고 다음 질문을 생각해본다.

Q1 이것은 어떤 작품인가? 날짜, 장소, 참가자 등의 설명
Q2 이 작품의 의미는 무엇인가?
Q3 이 작품은 나의 생각에 어떤 영향을 주며
    세상에 어떤 가치를 전하는가?

**자신의 글에 모순된 정보나 한계가 존재할 수 있다는 사실을 인정해야 한다.** 학생들은 흔히 이런 걱정을 한다.

+ 나의 논문 안에서 서로 모순되는 증거(시장 가격, 컬렉션, 교육 기관, 예술 작품 등)가 발견되면 어떻게 해야 하나?
+ 이런 골치 아픈 모순을 숨기는 게 상책일까?

아니다. 증거 사이에는 노상 모순이 나타날 수 있다고 봐야 한다. 이럴 때는 예외가 있음을 미리 일러두거나.

토마스 히르슈호른Thomas Hirschhorn의 기념비가 모두 유명한
정치적 인물에게 헌정된 것은 아니다. 예를 들면…

아니면 조사 대상을 정하는 과정에 '모순'이 있었음을 인정한다.
즉 글에 한계가 있음을 솔직히 밝힌다.

여기서는 1970년대 공연을 전부 조사 대상으로 삼지는 않고,
핵심 인물인 마리나 아브라모비치Marina Abramovich와 비토
아콘치Vito Acconci의 중요한 작품에 초점을 맞출 예정이다.

터무니없는 경매 가격이나 당신의 글과 다른 방식으로 행동하는
큐레이터는 그냥 빼버리면 그만이다. 예외를 인정하고 오히려 희
귀성에 의미를 부여하는 방법도 있다.

초창기 베니스 비엔날레의 예술 감독들과 달리
제54회 비엔날레를 책임진 비체 쿠리거Bice Curiger는
유난히 통시적cross-historical 접근법을 선호했다…

그러나 논문에서 소개한 것보다 예외가 세 배로 많다면 당신의
주장에 심각한 결함이 있다는 뜻이므로 주장 자체에 대해 다시
고민해봐야 한다.

## > 그 밖의 요령

**만약 연구 논문에서 한두 가지 핵심 용어를 중점적으로 다룬다면, 그 용어를 소중한 보물처럼 아껴가며 언급해야 한다**(예를 들어 '디지털 이미지' '공동 작업' '체험식 미술관' '신흥 시장' 등). 독자가 모든 문장에서 그 용어를 끊임없이 만난다면 이 단어들과 당신의 글은 의미 없이 같은 말을 반복하는 것처럼 보인다. (어떤 용어로 그 용어를 정의할 때도 같은 말이 '반복'된다. '공동 작업은 공동으로 작업하는 것이다.' 또는 '체험식 미술관에서는 방문객이 직접 체험을 할 수 있다.' 이런 식의 반복은 매우 곤란하다.) 니콜라 부리오의 『관계의 미학Relational Aesthetics』(1998, 영어판 2002)[3]을 읽어보고, 이 저자가 번역본에서도 어떻게 다양한 유사 동의어('공생공락conviviality' '인간 간 협상inter-human negotiation' '관객 참여audience participation' '사회적 교환social exchange' '소형 공동체micro-community')를 활용해 자신의 핵심 개념에 조금씩 변화를 주는지 눈여겨보자. 부리오는 자신이 선택한 마법의 단어인 '관계의 미학'의 가치를 유지하기 위해 이 단어를 거의 반복하지 않는다.

**참고 문헌 작성에 공을 들인다.** 알고 보면 대학 교수들은 참고 문헌의 품질을 아주 중요하게 생각하므로 처음부터 꼼꼼하게 작성하는 훈련을 해야 한다. 물론 모든 참고 자료를 자세히 읽지는 않았겠지만 그래도 관계없다. 목록은 절대 한 쪽보다 짧아서는 안 되며 인터넷 자료만 표시해서도 안 된다. 심오하고 난해한 관련 서적을 다수 포함시켜야 한다. 학생이 '1차 자료'를 진짜 읽었는지 무작위로 확인하는 교수도 있으니 아무리 유용하더

라도 『뉴 옥스퍼드 프랑스 문학 입문The New Oxford Companion to Literature in French』에만 의존하지 말고, 롤랑 바르트Roland Barthes 의 『카메라 루시다Camera Lucida』(1980) 원본의 내용도 숙지해야 한다. 2차 출처에서 인용한 텍스트의 성격은 '논평'임을 잊지 말자. 원본이 늘 우선이다.

**언론 보도나 위키피디아 등의 입증 불가능한 글은 인용하지 않는다.** 타당한 이유가 있는 경우는 예외지만(이를테면 미심쩍은 온라인 예술 평론의 예를 언급하는 경우, 106쪽 엘래드 라스리에 대한 언론 보도자료 참고) 이럴 때는 이 출처에 불확실한 정보가 있을 가능성을 솔직히 밝혀야 한다. 그런 정보는 여러 번 거듭 확인하고, 가급적 신뢰할 수 있는 언론과 웹사이트를 이용한다.

**직접 실시한 조사는 큰 가산점을 얻을 수 있다.** 예술가, 경매인, 큐레이터와의 인터뷰나 독자적인 조사가 그렇다. 인터뷰나 조사에서 주제를 이해하는 데 도움이 될 내용을 뽑아 각주에 표시하고 전체 원고, 설문지, 조사 결과는 부록으로 붙인다. 인용구마다 설명을 붙여 그것이 결론과 정확하게 어떤 관계가 있으며 어떻게 당신의 사고 전개에 기여했는지 보여준다.

인용구, 통계 자료, 역사적 사건 등 '누구나 아는 사실'이 아닌 **내용, 특히 논란이 많은 부분에는 어디든 각주를 달 수 있다.** 이 때 소속 기관에서 사용하는 각주 표기 방법을 따른다. 미국과 영국에서는 '시카고' 스타일 아니면 'MLA' 스타일 또는 '하버드'의 표기 양식을 쓴다.

+   시카고대학 출판부University of Chicago Press의 『시카고
    스타일 가이드The Chicago Manual of Style: The Essential Guide
    for Writers, Editors, and Publishers』, 시카고, 1906
    (제16판, 시카고·런던, 2010)

+   미국현대어문학회Modern Language Association of America의
    『MLA 학술 논문 스타일 편람MLA Style Manual and Guide to
    Scholarly Publishing』, 1985(제3판, 뉴욕, 2008)

+   하버드 표기 양식은 판본마다 조금씩 차이가 있으니
    소속 기관의 가이드라인을 확인한다. 영국의 경우 콜린
    네빌Colin Neville의 『참고 자료 작성과 표절 방지를 위한
    완벽 가이드The Complete Guide to Referencing and Avoiding
    Plagiarism』, 2007(메이든헤드: 개방대학 출판부Maidenhead:
    Open University Press, 제3판, 2010) 참고

기관에 따라 위의 표기법을 조합하거나 '밴쿠버Vancouver' 또는
'옥스퍼드Oxford' 표기법을 따르기도 한다. 지정된 형식이 없다면
위의 하나를 골라 그것을 일관성 있게 지켜야 한다. 그래도 헷갈
린다면 가까이 있는 가장 학구적인 화보집을 택해 그 책의 체계
를 충실히 따른다. 각주는 쓸데없는 정보를 잔뜩 덧붙여 글자 수
만 늘리는 공간이 아니다. 주로 일반적인 참고 문헌을 표시하는
용도로 쓴다. 본문 글자의 어깨에 붙는 각주 번호는 항상 구두점
밖에 둔다.

최신 판본의 발행일과 함께 최초 발행일도 표시한다. '임마누

엘 칸트, 순수이성비판, 2007'이라고 써놓으면 마치 이 철학자가 땅에 묻히고 두 세기가 지난 뒤에 책을 쓰는 초자연적 현상이 일어난 것처럼 보인다. 그러니 이를 테면 '임마누엘 칸트, 순수이성비판(1781), 펭귄 모던 클래식, 2007'로 표기한다.

단순한 개요를 훌륭한 학술 에세이로 발전시킨 예를 소개한다.

> 과거에 장소 특정성이란 물리 법칙에 따라 땅에
> 붙어 있는 대상을 뜻했다. 주로 중력의 영향을 크게 받은
> 장소 특정적 예술은 한때 '존재'를 고수했다. 비록 물리적
> 수명이 짧고 위치를 옮기기도 어려워 소실되거나 파괴될
> 위험이 컸지만 말이다. 화이트 큐브 안이든 네바다
> 사막이든 건축물이나 풍경 안에서든 **장소 특정적 예술은**
> **'장소'를 실제 위치, 구체적인 현실로 받아들인다**[1]. (…)
> **미니멀리즘의 태동기인 1960년대 후반에서 1970년대**
> **초**[2]에 처음 등장한 장소 특정적 예술은 이 현대적
> 패러다임에 극적인 반전을 가져왔다.

---

인용 자료 22 권미원, 「이곳에서 저곳으로: 장소 특정성에 관해One Place After Another: Notes on Site Specificity」《옥토버》, 1997년 10월

권미원의 글은 1960년대 이후 장소 특정적 예술(용어와 작품)의 변화를 다룬다. 이 글에서는 연구 질문을 직접 언급하지 않으므로 나는 그것을 추측해야 했다. 그것은 박사 학위 논문에 적합한 큰 질문이다. 조사 내용을 줄여 질문의 규모를 축소할 수도 있을 것이다.

1  **질문과 주제를 소개한다**: '장소 특정적 예술'은
1960년대 이후로 어떻게 바뀌었는가?

(1) 논거나 논지는 무엇인가? 권미원은 시작부터[1]
물리적 공간인 '장소'라는 개념이 시대에 따라
어떻게 확대되는지, 변화하는 정의가 작품에
어떤 영향을 주는지 보여준다.

(2) 주제를 대표적인 예와 연결 짓는다. 도입부에서
권미원은 초창기의 대표적인 예술가 로버트 배리Robert
Barry(1969년 인터뷰에서 인용)와 리처드 세라를 소개하고
장소 특정적 예술에 대한 초기의 생각을 들어본다.

2  **배경을 제시한다**: 모더니즘의 역사를 정리한다.

(1) 역사: [2] 권미원은 모더니즘이 시작된 시기에
의미를 부여한다.

(2) 핵심 용어 정의: 지난 40년간 변화해온 '장소'에 대한
다양한 정의가 이 글의 핵심을 이룬다. '용어 정의'라는
임무는 글 전체에 걸쳐 계속 나타난다.

(3) 우리가 왜 관심을 가져야 하는가? 권미원은 세라의
공공 조각 <기울어진 호Tilted Arc>(1981)를 예로 제시한다.
이 작품은 처음 설치된 지역에서 환영받지 못한 채
장소를 옮기라는 제안을 받았다. 이 글에서는 예술가가
1985년에 쓴 열정적인 반박 편지도 소개한다. 이 편지에서
예술가는 <기울어진 호>를 다른 곳으로 옮긴다면,

작품이 손상되지는 않는다 해도 그 의미는 크게
달라진다고 주장한다. (예술가는 결국 소송에 진다.)

3  **첫 번째 아이디어/섹션:** 장소 특정성을 추구하던 초창기
   예술가에게 가장 중요한 과제는 갤러리의 '횅한 흰 벽'을
   벗어나거나 비판하는 것이었다.

(1)  예: 예술가 다니엘 뷔랑Daniel Buren 그리고 미술관의
   공간과 다른 예술 전시관의 진상을 '밝히려는' 그의 열망.
   (권미원의 에세이 88쪽.)

(2)  다른 예: 예술가 한스 하케Hans Haacke 그리고
   '갤러리의 물리적 조건(<응축 상자Condensation Cube>,
   1963-1965에서처럼)에서 사회경제적 관계의 시스템'으로
   변화한 '장소'에 대한 그의 생각. (권미원의 에세이 89쪽.)
   다른 예: 1979년 시카고아트인스티튜트The Art Institute of
   Chicago 연례 전시회에 대한 예술가 마이클 애셔Michael
   Asher의 공헌. 거기서 그는 '전혀 보편적이거나 초월적이지
   않은 전시 장소를 드러내려' 했다. (권미원의 에세이 89쪽.)

(3)  첫 번째 결론: 이 1세대 예술가들에게 '장소'는
   말 그대로 물리적 갤러리와 일치한다.

4  **두 번째 아이디어/섹션:** 이후의 미술가들에게 '장소'는
   예술 시스템을 벗어나 더 넓은 세상으로 나가는 장소의
   변화를 의미한다.

(1) 예: 예술가 마크 디온의 1991년 프로젝트 <열대의
   자연에 관해>는 오리노코 강의 열대우림부터 갤러리
   공간에 이르는 네 장소에 설치되었다. (권미원의 에세이
   92-93쪽.)

(2) 그 밖의 예: '로타 바움가르텐Lothar Baumgarten,
   르네 그린, 지미 더럼Jimmie Durham, 프레드 윌슨Fred Wilson
   등의 프로젝트에서는 정체성 정치에 영향을 준 식민주의,
   노예제, 인종차별, 민족지 전통의 유산이 예술 연구의
   중요한 '장소'로 등장했다.' (권미원의 에세이 93쪽.)
   다른 예: 장소에 대한 미술 사학자 제임스 마이어James
   Meyer의 생각 '과정… 순간적인 대상, 움직임, 특별한
   초점이 없는 의미의 연속.' (권미원의 에세이 95쪽.)

(3) 두 번째 결론: '장소'의 개념은 갈수록 유동적이고
   고정되지 않은 '위치'를 뜻하게 되었다.

권미원은 새로운 아이디어, 관련 사례, 기발한 잠정 결론을 계속
쏟아내다가도 늘 자신의 주된 논지로 되돌아와, '장소'의 정의가
시간에 따라 변하고 '장소 특정적' 예술의 성격 또한 변화한다는
점을 알려준다.

 5  **마지막 아이디어/섹션:** 국제 예술 프로젝트와 이벤트
    장소를 찾아다니는 장소 특정적 예술가의 움직임은
    이민자나 피난민의 이동 패턴을 연상시킨다.

(1) 예: '교환, 운동, 의사소통의 공간적 장벽이 줄어들고 있는 세계'에 대한 포스트 모더니스트 학자 데이비드 하비David Harvey의 발언. (권미원의 에세이 107쪽.)

(2) 다른 예: '현대의 삶은 정처 없이 흐르는 네트워크' (권미원의 에세이 108쪽)라는 아이디어는 철학자 질 들뢰즈Gilles Deleuze와 펠릭스 가타리Félix Guattari가 말하는 '리좀의 노마디즘rhyzomatic nomadism'(권미원의 에세이 109쪽)을 연상시킨다.

주의: 권미원은 들뢰즈와 가타리 같은 이론가를 소개하기 전에 작품의 중요성과 역사를 충분히 설명했기 때문에 이 철학자들의 아이디어는 작품 이해에 도움이 된다. (작품이 이 철학자들의 개념에 '복종'하도록 강요하지 않았다.)

(3) 반례: 권미원은 비록 물리적 '장소'가 예술가와 사상가들에게 추상적 개념이 되었지만 일반인들에게 물질적 현실로 남아 있다면서 이론가 호미 바바Homi Bhabha의 말을 인용한다. "지구는 그것을 소유한 사람들을 위해 수축된다. 살던 곳에서 쫓겨나거나 가진 것을 뺏긴 사람들, 이주민이나 실향민을 위해. 국경이나 경계에서는 단 몇 미터의 거리가 실제로 어마어마한 거리가 되어버린다." (권미원의 에세이 110쪽.)

6 **최종 결론**: 우리는 장소를 단지 '한 공간에서 다른 공간'으로 옮아가는 구분되지 않는 연속으로 축소할 것이 아니라 '장소'를 위치 사이의 차이나 관계로 재정의할 필요가 있다.

여기서의 목적은 권미원의 뛰어난 에세이에 시시콜콜한 설명을 붙이자는 것이 아니다. 더구나 여기서 제시한 개요만 보고 이 에세이의 의미를 달리 해석하는 독자도 있을 수 있다. 지면의 제약 때문에 훌륭한 사례와 통찰을 많이 생략했지만, 권미원은 완벽한 각주로 주장을 뒷받침한다. 훌륭한 학자는 조사한 사례를 글에 모두 욱여 넣지 않고 자신의 핵심적인 견해를 풍성하게 만들어줄 사례를 골라서 쓴다. 그녀가 자신의 논리 정연한 주장에 배치되는 호미 바바의 반론을 배척하지 않은 덕분에 논의의 폭을 더욱 넓힐 수 있었다.

권미원의 에세이는 뛰어난 완성도를 갖춘 수준 높은 학문적 글쓰기의 예다. 그녀는 이 논문에 내용을 추가하고 보강하여 MIT에서 『한 장소에서 다른 장소로One Place After Another』(2002)[4] 라는 유명한 책을 냈다. 아무리 뛰어난 학생이라도 권미원에 필적하는 연구와 사고 수준에 이르기는 어렵겠지만 지레 겁먹을 필요는 없다.

+ 철저하게 조사한다.
+ 답을 찾을 수 있는 질문을 던진다.

추정으로 시작하지 않는다.

+ 수집한 증거에서 그럴듯한 결론을 뽑는다(76쪽
  '아이디어를 구체화하는 법' 참고).

+ 가능하다면 관련 사례를 논리적으로 배열할 수 있는
  일관된 관점을 정한다.

마지막으로 제출 요구 조건을 반드시 확인한다. 표지에는 보통
다음 사항을 기재한다.

+ 제출자 이름(또는 학번)

+ 글의 제목

+ 제출 일자

+ 지도 교수 이름

+ 학교 이름

---

**마지막 확인 사항: 교정을 보면서 미심쩍은 맞춤법은
재차 확인한다. 최종본을 최소 두 번 읽는다.** 다른 지시가
없으면 더블스페이스에 글자 크기 12로 하고, 쪽 번호를
넣는다. 용지 가장자리에 최소 1인치 이상 여백을 남긴다.
문단 들여쓰기를 지킨다. 제출 가이드라인을 꼼꼼히 읽고
과제를 언제, 어디에, 어떻게 제출할지 분명히 확인한다.
**기한 내에 제출한다!**

---

# '설명하는' 글

> 짧은 뉴스 기사 쓰는 법

오늘날 예술과 관련한 짧은 뉴스 기사는 《엘르 데코레이션Elle Decoration》부터 '아틸러리Artillery'('예술계의 킬러 텍스트') 웹사이트에 이르기까지 곳곳에서 만날 수 있다. 정보의 전문성 수준에는 차이가 있겠지만 모든 뉴스 기사는 전통적으로 '역삼각형' 구조를 취한다. 도입부에서는 중요한 사실을 요약하여 소개하고, 뒤로 갈수록 세부 정보를 제시하는 방식이다.

1  **헤드라인**(그리고 부제): 최신 소식을 간결하게 제시해 독자의 주의를 끈다.

2  **리드**lead: 당신의 스토리를 특별하게 만드는 매력적인 일화 등 독자의 관심을 유도하는 문장을 글 앞부분에 배치한다. 첫 문장이나 단락(최대 50단어)에 핵심 사건을 흥미롭게 요약한다. 여기에는 절대 전문용어, 추상어, 철학적 사유가 들어가서는 안 된다.

3  **누가, 무엇을, 어디서, 언제, 어떻게**: 명확한 언어로 세부 정보를 제시하고, 출처가 뚜렷한 인용구, 수치로 표시한

데이터, 그 밖의 증거로 주장을 증명하고 뒷받침한다. 불완전한 정보는 피한다.

4 **서서히 마무리하다가 '결정적 한 방'으로 끝내기:** 핵심 논점을 정리한다.

한마디로 정보는 중요도 순서로 배치해야 한다(121쪽 '정보를 논리적으로 배열한다' 참고). 이 형식은 긴 기사의 짧은 도입부나 과정 중심의 예술 작품을 위한 흥미로운 웹사이트 표지, 경매 카탈로그 문구 등 기사 이외의 글에도 적용할 수 있다.

기사는 직접 수집한 데이터(인터뷰, 직접 목격한 광경)나 공공연히 얻을 수 있는 정보(언론 보도자료, 경매 결과)에서 가져온 구체적인 증거를 바탕으로 작성한다. 뉴스 기사는 보통 주관적인 해석을 배제한 채 제삼자의 입장에서 쓴다. 훨씬 주관적인 기사는 '기명 논평 쓰는 법'을 참고한다(268쪽).

## 기본

**독자의 예술에 관한 이해 수준이 어느 정도인지 잘 알고 있어야 한다.** 대부분의 뉴스 기사는 비전문가도 이해할 수 있어야 하지만 전문가에게도 흥미를 주어야 한다. 단순하면서도 지적인 언어로 표현된 충실한 정보는 양쪽 진영에 모두 어필할 수 있다. '현대미술계는 갈수록 시장의 영향을 많이 받고 있다.' 같은 진부한 얘기나 하나 마나 한 소리는 도입부에 쓰지 않는다. 최대한 구체적으로 쓰고 그다음엔 그 진술을 확실히 검증된 정보로 뒷받침한다.

- + 예술가와 갤러리스트의 이름
- + 작품의 제목과 제작 일자
- + 판매 현황
- + 방문객 수
- + 가격
- + 정확한 일시
- + 규격
- + 거리
- + 백분율

독자를 지루하게 만들지 말자. 매력적인 이야기를 찾아 간결하게 쓰되 반감을 유발하거나, 과장하여 억지로 재미를 추구하지 말자. 언론 기사에는 능동형 표현을 유지해야 하고, 주부와 술부가 가까이 붙어 있는 똑 부러지는 문장을 써야 하며, 수식어가 적은 간결하면서 학문적이지 않은 언어를 사용해 정확성을 확보해야 한다. 필요하다면 출처가 뚜렷한 권위 있는 정보에서 부족한 자료를 보충한다.

다음에 소개한 뉴스 기사 두 편에서 (위에 열거된) 기사의 구성 요소를 추출해본다. 첫 번째 기사는 브라질에서 벌어진 시위를 소개한 다음 상파울로, 키예프, 싱가포르, 아부다비 등 서로 멀리 떨어진 도시에서 저마다 새 '문화 구역' 조성에 수십 억 달러를 투입했다는 내용이 이어진다. 두 번째 기사는 최근에 입지가 강화되고 있는 홍콩 예술 시장의 상황을 보고한다.

예술가들이 거리로 나와, 스포츠가 아닌 공공 서비스에
지출을 요구하는 브라질 국민과 함께했다[1].
상파울로 리우데자네이루. 지난 달 브라질에서 벌어진
대규모 시위에서는 "거리로 나오라!"라는 말이 적힌
현수막이 높이 휘날렸다. 버스 요금 인상에 반발하여
시작된 집회는 이내 전국으로 퍼져나갔고, 6월 20일에는
백만 명 이상이 항의의 표시로 행진에 가담했다[2]. (…)
2014년 FIFA 월드컵과 2016년 올림픽보다 공공 서비스가
우선해야 한다는 것이 시위대의 요구였다. 브라질
정부는 요즘 같은 극심한 불경기에 천문학적
비용(월드컵을 앞두고 경기장 건설과 인프라 개선에 투입된
비용은 280억 레알(약 87억 달러)에 이른다)을 국제 행사에
쏟아붓고 있다. 작년에 이 나라의 성장률은 1퍼센트
이하로 떨어졌다[3]. "우리는 세계 최고 수준의 경기장을
갖게 됐지만 교육과 보건은 세계 수준에 크게 못
미칩니다." 거리로 나온 큐레이터 아드리아노 페드로사의
말이다. "민주국가에서 그렇게 극명한 모순이 나타나면
국민은 저항할 수밖에 없습니다."[4]

---

인용 자료 23 샬럿 번즈Charlotte Burns, 「예술가들이 거리로 나와, 스포츠가 아닌
공공 서비스에 지출을 요구하는 브라질 국민과 함께했다」 《아트 뉴스페이퍼The Art
Newspaper》, 2013년 7/8월

홍콩의 봄 경매 행사가 단단한 기반을 확보하고 있다[1].
4월 3-8일 홍콩에서 열린 소더비의 봄맞이 세일은 중국을
눈여겨보던 경매 업계에 반가운 소식을 전했다. 사전 판매
추정가 총액은 17억 홍콩달러였으나 실제 낙찰 총액은
기대를 훌쩍 넘는 21억 8,000홍콩달러에 이르렀다[2].
(…) 아시아의 현대미술품 판매가는 여전히 과거의 높은
가격에는 미치지 못하지만, 요시토모 나라Yoshitomo Nara의
<너만 그런 건 아냐You Are Not Alone>의 경우 사전 판매
추정가였던 180만 홍콩달러의 두 배가 넘는 410만 홍콩
달러로 낙찰되었다. 다른 지역에서 아시아 현대미술 중
일부 작품은 여전히 팔리지 않고 남아 있다(과하게 책정된
가격 때문이리라)[3]. (…) 어쨌든 이번 행사는 홍콩 시장이
굳건히 자리를 잡고 있다는 메시지를 전달했다[4].

인용 자료 24  미상, 「홍콩의 봄 경매 행사가 단단한 기반을 확보하고 있다」
《아시안 아트Asian Art》, 2013년 5월

[1] **헤드라인**: 당신의 '뉴스'가 뉴스거리라는 확신을
     주어야 한다.
[2] **리드**: 독자의 관심을 끌어당기는 '후크'가 되어야 한다.
[3] **누가, 무엇을, 어디서, 언제, 어떻게**: 철저히 밝혀야
     한다. 관련이 있다면 이야기의 다른 측면을 제시한다.
     추측 또는 소문에 불과한 정보는 버리거나 석연치 않은

부분을 확실히 정리해야 한다. "일부 작품은 여전히 팔리지 않고 남아 있다(과하게 책정된 가격 때문이리라)" 같은 문장이 여기에 속한다.

[4] **서서히 마무리하다가 '화끈하게 끝낸다'**: 글의 주된 논점을 요약한다. 알려진 출처를 짤막하게나마 소개하고('큐레이터 아드리아노 페드로사') 말을 정확하게 인용한다.

> 짧은 해설문 쓰는 법

+ 아트페어 카탈로그 문구
+ 뮤지엄 라벨
+ 비엔날레 가이드북
+ 예술 관련 웹사이트 안내문
+ 자세한 캡션
+ 전시회 작품 설명

예술이 신속하게 이해되고 대량으로 소비되어야 하는 오늘날의 트위터식 예술 세계에서, 한입 크기 아트 카피가 널리 확산되는 현상은 우리가 짤막함을 얼마나 숭배하고 있는지 잘 보여준다. 짧은 글을 의뢰받은 필자들(이런 글에는 보통 이름을 밝히지 않는다)은 다음을 유념해야 한다.

+ 간결하고 시의적절한 최신 정보와 의미 있는
  아이디어 사이의 균형을 유지한다.

+ 학생부터 노련한 전문가에 이르는 모든 사람을
  만족시켜야 한다.

+ 복잡한 다부작 예술 작품마저 단 몇 문장으로
  압축해야 한다.

이런 짧은 글을 쓰려면 생각보다 훨씬 많은 기술이 필요하다. 따라서 경험 없는 인턴이 멋대로 쓰도록 내버려두거나 단어 수에 따라 돈을 받는 일은 없어야 한다. 버릴 것이 하나도 없는 150단어를 짜내려면 엄청난 훈련이 필요하다. 아주 짧은 글을 재치 있게 쓰기란 2,000단어 이상의 카탈로그 에세이에서 하고 싶은 말을 다 하는 것과는 비교가 안 되게 까다롭다.

## 기본 요령

아주 짧은 글을 쓸 때 흔히 사용되는 전략은 예술의 핵심 주제나 작품을 보는 주된 관점을 밝히는 것이다. 모든 것을 다룰 수는 없기 때문에 다음 내용 중 무엇에 집중할지 잘 선택해야 한다.

+ 재료

+ 과정

+ 상징주의

+ 정치적 주제

+ 예술가에 관한 자료
+ 예술가의 약력
+ 논란거리
+ 기법

예술가에 대해 자세히 조사한 다음 글 전체를 아우를 핵심 논점을 정한다. 참신한 은유나 직유로 비유를 할 수도 있다. 비교적 좁은 주제에 초점을 맞추어 구체적으로 쓴다. '이 예술가는 21세기의 정치적 신념을 뒷받침하는 모든 이데올로기에 의문을 품는다.' 같은 식은 곤란하다. 많은 정보를 담고 싶다면 뉴스 기사에서 역삼각형 구조(157쪽 참고)를 빌려와도 좋다. 특히 뉴스 형식을 띤 홍보문에는 그런 구조를 쉽게 적용할 수 있다. 미사여구를 특히 경계한다. '기막히게 아름다운 이 작품은 모든 인간 존재의 애달픈 연약함을 애통하게 여긴다.' 이런 문장에는 경계 경보를 요란하게 울려야 마땅하다. 모든 단어가 의미를 지니도록 압축하여 글을 쓴다.

글이 읽히는 상황을 고려한다. 해설문은 시끄러운 갤러리에서 어깨너머로 읽거나 조그만 휴대전화 화면으로 보거나 손에 안내서를 들고 전시회장을 거닐며 읽는 글이다. 필자가 표시되지 않는 글에도 스타일이 드러나야 하지만 주로 스타일보다는 정보의 정확성이 중요하다. 문장은 항상 간결하고 경쾌해야 한다. 글의 길이는 약 150-200단어로 결국 플라스틱 라벨 홀더의 크기에 따라 결정될 것이다. 숙련된 큐레이터의 도움 없이 일하고 있다면

글을 쓰기 전에 당신의 글이 플라스틱 크기에 맞을지 확인한다. 대규모 전시회에서는 소개 패널(더 많은 방문객이 읽을 글)과 벽 라벨에 각각 어떤 글이 들어갈지 생각해보고 중복을 피한다.

작품이 도착하기 전에 설명을 미리 써두었다면 상자에서 꺼낸 작품이 당신의 글과 일치하는지 재차 확인한다. 복제품은 믿을 수가 없다. 도착한 작품이 간혹 당신이 기대하던 것과 완전히 다를 수도 있다(그 이유를 설명하자면 길다). 그렇다면 열심히 조사하여 쓴 글을 버리고 미친 듯이 다시 써야 한다.

정확해야 한다. 모든 캡션의 세부 정보는 한 번이고 두 번이고 세 번이고 계속 확인한다. 예술사에 대해 글을 쓰고 있다면 특히 이 말을 명심해야 한다. 그 작품은 필름인가 비디오인가? 이때 다음 자료를 참고할 수 있다.

+ 카탈로그 레조네catalogues raisonnés(작품 총목록)
+ 직접 입수한, 사실 확인을 거친, 믿을 수 있는 정보
+ 신뢰할 수 있는 인터넷 출처(주요 미술관, 예술가의 개인 웹사이트, '그루브아트 온라인Grove Art online')

웹 주소가 있는 사이트라고 무작정 인용해서는 안 된다. 반드시 따라야 할 공식적인 미술 용어도 있으니 제목을 번역할 때 주의한다.

특별히 까다로운 대상을 만나면 풋내기 아트라이터들은 시작도 하기 전에 손을 들고 항복하는 경향이 있다. 두 시간 분량의 영화, 3개월에 걸친 다부작의 공연 작품, 심지어 50년간의 경력

을 어떻게 단 150자로 요약할 수 있겠는가? 서로 무관한 이미지로 가득 차 있거나 해석의 여지가 무한히 넓거나 의도적으로 무질서하고 혼란스럽게 만든 작품은 또 어떤가? 이런 골치 아픈 작품을 잘 길들여 단락 안에 집어넣는 것은 불가능하고 모순적인 임무일까?

사실 모순적이긴 해도 불가능하지는 않다. 물론 필자라면 이 짧은 글이 읽는 사람의 시간만 빼앗기보다 예술 작품을 놓고 고민하는 수고를 덜어주기를 바랄 것이다. 다음에는 특별히 요약하기 까다로운 내용(오랜 경력, 영상 작품, 세부적 요소가 극히 많은 이미지, 해석의 여지가 열려 있거나 다부작으로 구성되는 프로젝트, 디지털 미디어)을 살펴보고 아트라이터들이 그런 글을 쓸 때 어떤 방법을 사용하는지 알아본다.

## 오랜 경력에 대한 짧은 글 쓰는 법

이런 글은 해당 예술가에 대해 30년간 직접 연구하여 수십 년에 걸쳐 제작된 그의 작품 중 무엇을 들이밀어도 바로 핵심을 뽑아낼 수 있는 전문가가 쓰는 것이 마땅하다. 하지만 당신은 겨우 5분 전에야 이 예술가의 이름을 제대로 발음하는 법을 배웠다고 해보자. 이럴 때는 도서관을 습격하는 수밖에 없다. 써야 할 글의 양보다 약 10-20배 많은 글을 읽겠다는 각오부터 다져야 한다.

여기, 『프리즈 아트페어 연감』에서 발췌한 글을 소개한다. 마틴 허버트는 조각가 리처드 세라의 50년 경력을 여덟 문장짜리 단락으로 압축했다.

리처드 세라, 1939년 출생, 뉴욕/노바스코샤 거주

리처드 세라는 현대 조각에서 가장 중요한 인물이다.
**미술관과 상업 갤러리들이 그의 거대한 강판 작품을**
**염두에 두고 공간을 설계할 정도다**[1]. 그런 기념비적
작품들은 세라가 1960년대에 제작한 녹인 납조각과는
전혀 다르다[1]. 그의 경력을 통틀어 세라는 산업용 금속의
특성과 아름다움에 대한 선구적인 연구에 몰입했다[주제].
특히 금속의 물리적, 시각적 무게감과 공간 점유[2]가
그의 주된 관심사였다. <산책Promenade>(2008, 그림 22)과
같은 최근의 프로젝트에서 그는 파리 그랑팔레에 17미터
높이의 수직 판을 일렬로 배치했다. 세라가 여전히
이런 탐구의 지평을 확대하고 있음을 뜻하는 작품이다.
육중함이 불규칙한 배치와 미묘하게 결합하여
**관객에게 압도감을 선사한다**[3].

인용 자료 25 마틴 허버트, 「리처드 세라」『프리즈 아트페어 연감』, 2008-2009

허버트는 세라가 어떤 위상을 차지하고 있는지 설명하면서('현대
조각에서 가장 중요한 인물') 이 주장을 뒷받침할 증거를 내놓는다.
"미술관과 상업 갤러리들이 그의 거대한 강판 작품을 염두에 두고
공간을 설계할 정도다." 그다음에 정보 전달을 위한 아트라이팅
의 세 가지 임무(71쪽 참고)를 수행한다. 적절한 아이디어를 뽑아
내려면 이 방법을 충실히 지켜야 한다.

주제: '산업용 금속의 특성과 아름다움에 대한
선구적인 연구'

Q1 그것은 어떤 작품인가?

A  최근의 육중한 작품을 초기의 가벼운 작품과
비교하여 간략히 설명한다[1].

Q2 그 작품은 무엇을 의미하는가?

A  세라의 묵직한 소재는 조각의 두 가지 기본적인
특성에 관심을 갖도록 유도한다[2].

그림 22  리처드 세라, <산책>, 2008

Q3 그래서 뭐?

A   세라가 만든 조각이 압도적인 규모를 지녔다는
    사실을 반복하는 마지막 문장은 여러 미술관이
    이 예술가의 작품 크기에 맞춰 공간을 설계한다는
    첫 문장과 연결되고 이 거대한 작품에 대한
    감상자 자신의 경험과도 관련된다[3].

오랜 경력을 자랑하는 유명 예술가를 설명할 만한 마땅한 주제를 찾지 못했다면 꼼수를 부릴 수도 있다. 그 예술가에 대해 조사하는 과정에서 찾은, 오랜 경력을 자랑하는 유명 평론가가 요약한 핵심 아이디어를 재활용하면 된다. 예술가에 대한 찬양만 늘어놓지 말고 예술사 내에서 그 예술가가 어떤 위상을 차지하는지 설명해야 한다(그는 누구인가?). 예술가의 가치에 기여하는 요인이 무엇인지 지적하고 경력의 다양한 단계에서 뽑아낸 사례로 뒷받침한다.

## 영상에 대한 짧은 글 쓰는 법

경험이 부족한 아트라이터들은 영상 전체를 어떻게 짧은 글 속에 압축하고, 어떻게 거기다 약간의 분석까지 덧붙일 수 있을지 고민에 빠지곤 한다. 이번에도 작품 전체를 관통하는 핵심 아이디어를 찾은 다음 간결하게 요약된 예로 뒷받침한다. 두 개의 독립적인 작품이든 하나의 작품에서 추출한 한 쌍의 주요 장면이나 이미지든 같은 방법이 적용된다.

앤드루 대드슨Andrew Dadson, 1980년 출생, 밴쿠버 거주

앤드루 대드슨은 짓궂은 이웃이다[주제]. 사진으로
기록한[1] 그의 일탈 행동 시리즈에서[주제] 그는 말
그대로, 그리고 비유적으로 이웃의 담을 뛰어넘는다[2].
두 개의 채널이 반복되는 비디오 <지붕 틈RoofGap」(2005,
그림 23)에서 그는 이웃집의 지붕 사이를 펄쩍펄쩍
뛰어다닌다[1]. 대드슨은 이웃의 주차된 트레일러를
매일 밤 1인치씩 자신의 집으로 옮기는[1] <이웃의
트레일러Neighbour's Trailer>(2003) 공연도 기록으로
남겼다. 대드슨은 지금도 무법 시리즈를 진행 중이다.
검은 페인트를 사용해 담장이나 잔디 등의 교외 지역
사물을 흑백 그림으로 바꾸는 작품이다. 이 불손한
'대지미술'은 그 고루한 경계를 위반하여 갈수록
사유화되고 있는 교외의 풍경을 되찾으려 한다[3].

___

인용 자료 26 크리스티 랑게Christy Lange, 「앤드루 대드슨」
『프리즈 아트페어 연감 』, 2008-2009

그림 23 앤드루 대드슨, <지붕 틈>, 2005

주제: '짓궂은 이웃'으로서 예술가의 정체성은
　　　'일탈행동'과 관련이 있다.

　Q1 그것은 어떤 작품인가?

　A　사진, 그리고 두 개의 영상 작품이 간략히
　　　소개된다[1].

　Q2 그 작품은 무엇을 의미하는가?

　A　예술가는 "말 그대로, 그리고 비유적으로
　　　이웃의 담을 뛰어넘는다"[2].

　Q3 그래서 뭐?

　A　랑게는 대드슨의 작품에 예술사적 입지(대지미술)를
　　　부여하는 한편, 이 작품을 교외를 지배하는
　　　공유지와 사유지의 확고한 경계에 대한 사회적
　　　논평으로 평가했다[3].

랑게는 대드슨의 두 가지 시간 기반 작품을 요약하기 위해 스토리텔링 기법을 적용한다. 그녀는 '짓궂은 이웃 같은 예술가'라는 핵심 주제를 전달하기 위해 각 작품을 한 줄짜리 이야기로 정리했다. 그녀는 대드슨이 교외에서 벌이는 '일탈' 장난을 독자들이 생생히 그려볼 수 있도록 구체적인 명사('담' '지붕' '집' '트레일러' '인치')와 능동적인 동사('뛰어넘는다' '뛰어다닌다' '위반한다')를 풍부하게 채용했다. 요약할 때는 너무 상세한 내용을 담지 않아도 좋다. 행동의 요지를 정리하고 그것이 왜 중요한지 설명하면 된다.

# 극히 상세한 작품에 대한 짧은 글 쓰는 법

다카노 아야Takano Aya의 작품 속에는 낯선 인물과 사물이 둥둥 떠다닌다. 비비안 레버그Vivian Rehberg가 일본 예술가의 만화 속 환상의 나라를 어떻게 이해했는지, 그 나라가 어디로 향하고 있다고 생각하는지 살펴보자.

다카노 아야, 1976년 출생, 일본 거주

다카노 아야는 무라카미 다카시Murakami Takashi가 설립한 카이카이 키키Kaikai Kiki의 회원으로서, **대중문화와 포스트 망가 슈퍼플랫**superflat **미학에 영향을 받은**[주제] **엷게 채색한 이미지로 알려져 있다**[1]. **엷은 붓터치와 채색으로**[1] **그려낸 환상의 세계**[2]는 봉긋한 가슴과 탐스럽게 칠한 입술을 지닌 가녀린 소녀가 상상 속의 나라나 도시에서 동물이나 다른 사랑스런 아이들과 뛰노는 모습을 보여준다. <혁명으로 가는 길On the Way to Revolution >(2007, 그림 24)은 그녀의 전형적인 접근 방식이다. 이 **거대한 가로 형태의 그림**[1]에서는 초롱초롱한 눈망울을 지닌 인물이 행성, 별, 헬륨 풍선, 패션 액세서리 등 **실재 또는 상상 속의**[2] 존재가 떠다니는 전경을 향해 정신없이 달려가는 발랄한 혼란을 표현했다. 결국 유토피아로 가는 **여행**[3]에 그 밖에 무엇을 챙겨 가겠는가?

---

인용 자료 27  비비안 레버그, 「다카노 아야」 『프리즈 아트페어 연감』, 2008-2009

이 글을 읽는 런던 아트페어 관람객을 위해 레버그는 다카노를 대중에게 이미 잘 알려진 일본의 슈퍼플랫 예술가와 비교한다. 그런 다음 그녀는 주제를 제시하고 정보 전달을 목적으로 하는 아트라이팅의 세 가지 임무를 언급한다.

주제: '대중문화에 영향을 받은 이미지'

   Q1 이것은 어떤 작품인가?

   A '희미하게 밑그림을 그리고 채색한 이미지…
      얇은 붓터치와 채색으로 그려낸' '거대한
      가로 형태의 그림'[1].

   Q2 이 작품의 의미는 무엇인가?

   A 다카노의 '환상의 세계'에는 '현실과 상상'이
      모두 들어 있다[2].

그림 24 다카노 아야, <혁명으로 가는 길>, 2007

Q3 그래서 뭐?

A  다카노가 그린 예쁜 오브제들은 '유토피아로 가는
   여행'의 필수품이다[3].

레버그는 '소녀' '가슴' '입술' '동물' '아이들' '도시' '행성' '별' '헬륨 풍선' 등 구체적인 명사를 사용해 다카노의 캔버스가 일본 대중 문화의 표류물과 부유물로 채워져 있음을 보여준다. 아름다운 이미지를 만들어내는 형용사('탐스럽게 칠한' '초롱초롱한 눈망울' 등)와 적극적인 동사('정신없이 달려가는')로 그 모습을 더욱 간략하게 설명한다. '혼란' '유토피아' 등의 추상 명사는 독자가 이 작품을 대부분 이해했을 끝부분에 등장한다.

## 해석의 여지가 다양한 작품에 대한 짧은 글 쓰는 법

아트라이터는 어떻게 예술의 자유로운 성격을 저버리지 않으면서 경계가 없고 예측할 수도 없는 작품을 요약할 수 있을까? 이번에 소개하는 마크 앨리스 듀랜트Mark Alice Durant와 제인 D. 마싱Jane D. Marsching은 제멋대로 확장되는 소리/인터넷/설치 작품의 혼란스런 이질성을 허물지 않고서 우리가 여기서 만날 수 있는 변덕스러운 정보의 일부를 제시한다.

호주 예술가 마리아 미란다Maria Miranda와 노리 뉴마크 Norie Neumark는 10년 이상 공동으로 라디오 작품, 웹사이트, 설치미술을 창작했다. 그들은

소문학rumourology에서 감정학emotionography과 데이터
수집에 이르는[2] 다양한 '과학적' 접근법을 이용해
'변칙, 소문, 차이, 거트루드 스타인Gertrude Stein, 오리,
일상생활, 나무와 개구리, 쥘 베른Jules Verne, 화산,
호르헤 루이스 보르헤스Jorge Luis Borges[1] 등 경계가
희미한 영역을 가상의 연구 대상으로 삼았다.' 2003년에
처음으로 설치된 <소문의 뮤지엄Museum of Rumour>[3]
(2003, 그림 25)은 인터넷 작품이자 장소 특정적
설치미술로서, 그 안에서는 무작위의 하찮은 환상과
완벽히 합리적인 과학적 주장이 서로 대치하고 있다.

---

인용 자료 28 마크 앨리스 듀랜트와 제인 D. 마싱, 「아웃오브싱크Out-of-Sync」
『희미하게 보이는 저세상Blur of the Otherworldly』, 2006

듀런트와 마싱은 '아웃오브싱크'의 작품에 들어 있는 이해할 수
없는 용어('감정학')를 정의하지 않고 작품 안에서 만날 수 있는
서로 관련 없는 출처[1]와 방법[2]으로 암시를 줄 뿐이다. 필자들
은 예술가들로부터 목록 형태의 인용구를 빌려와 그들이 언급하
는 대상을 특정할 수 있음을 보여주며, 그것들이 어떻게 무작위
소문과 사이비 과학을 반영하는지 암시한다. <소문의 뮤지엄>
[3]이라는 특정 작품에 집중하여 자세한 시각적 정보('오리' '화
산')를 제공한 결과, 독자는 이 작품이 과학, 문학, 영화, 종교 등
을 결합한 멀티미디어 보따리라는 전반적인 인상을 받게 된다.

그림 25　마리아 미란다와 노리 뉴마크(아웃오브싱크), <소문의 뮤지엄>, 2003

## 다부작 프로젝트에 대한 짧은 글 쓰는 법

21세기 예술가들은 오랜 시간에 걸쳐 진행되는 복잡한 작품을 만들어내곤 한다. 여러 동료와 미디어를 참여시키고 갤러리의 벽을 완전히 넘어서는 작품도 많다. 이따금 아트라이터로 활동하는 이지 투아슨Izzy Tuason은 예술가 세스 프라이스의 예술과 패션을 아우르는 1년간의 프로젝트를 도큐멘타(13) 가이드북에 담았다. 이 짧은 글에서 투아슨은 옷과 조각이라는 작품의 두 가지 핵심 요소를 선택해 그 둘을 이어주는 주제를 제시한다.

　　옷은 봉투와 비슷하다[1]. 둘 다 평면의 본을 잘라내
　　접어서 단단히 봉하는 것이다. 둘 다 내용물이 채워진 채
　　다른 곳으로 떠나기를 기다리는 빈 포장이다[2].

　　2011년에 세스 프라이스는 뉴욕 패션 디자이너 팀
　　해밀턴Tim Hamilton과 합작해 여러 옷을 디자인했다.
　　군복식으로 재단한 가벼운 의복 컬렉션에는 보머 재킷,

비행복, 트렌치코트 등이 포함되었다. 외피 원단은
전통적으로 군인, 예술가들이 애용하는 로 캔버스였다.
안감에는 비즈니스용 봉투 내면에 흔히 사용되는 보안
패턴이 인쇄되어 있다. 그것은 대개 반복적으로 찍힌
은행 로고나 추상적 도형이다. (…)

한편 프라이스는 카셀 중앙역에 전시될 도큐멘타(13)의
두 번째 작품 모음을 준비했다. **해밀턴의 전문 재봉사,
패턴 제작자, 공장 네트워크를 활용해 캔버스 외피, 로고
무늬가 찍힌 안감, 호주머니, 지퍼, 팔과 다리 등 의복
컬렉션과 같은 소재와 특징을 지닌[3]** 거대한 비즈니스용
봉투를 만들어 벽에 고정한 것이다. 그러나 봉투의 비율은
실제와 다르다. 봉투는 옷보다 터진 부위가 넓어 입기
어렵다. 여기에 동물 봉제 인형처럼 팔다리가 대롱대롱
매달린 인간의 형상을 어설프게 덧붙였다. (…)

**도큐멘타(13)에서는 두 그룹의 작품이 하나는 전시회장에,
하나는 대중 판매용으로 나란히 전시되었다**(…)[4].

인용 자료 29  이지 투아슨, 「세스 프라이스」『도큐멘타(13) 가이드북
The Guidebook, dOCUMENTA(13)』, 2012

필자는 옷과 조각이라는 프라이스의 두 가지 '상품' 사이의 중요
한 차이를 지적하지만(하나는 입을 수 있고 다른 하나는 그럴 수 없다
는 식으로) 둘의 다양한 연결 고리도 설명한다.

[1] 둘 다 봉투 디자인에서 영감을 받았다.

[2] 둘 다 빈 포장재라는 공통된 주제를 갖고 있다.

[3] 둘 다 캔버스로 만들었고 의류 노동자가 생산했다.

[4] 판매용(옷)이든 전시용(조각)이든 모두
전시된 상태에서 만날 수 있다.

여기서 정보는 일반적 주제('빈 포장재')에서 구체적인 세부 사항으로 정리되었다. 구체적인 명사 덕분에 설명이 간결해졌다.

+ '보머 재킷, 비행복, 트렌치코트'
+ '비즈니스용 봉투'
+ '안감, 호주머니, 지퍼, 팔과 다리'
+ '동물 봉제 인형'

필자는 아트라이팅의 몇 가지 함정을 훌륭하게 피했다. 예술과 패션의 크로스오버에 대한 역사를 요약하려 든다거나 이 예술가의 경력 전체를 조사하려 하지 않고 이 복잡한 작품을 명확한 하나의 주제, 연대, 논리적 순서에 따라 간결하게 설명할 뿐이다.

## 뉴미디어 예술에 관한 짧은 글 쓰는 법

뉴미디어 예술에 관한 글을 쓸 때는 간략하게 정리하고 정확하게 설명하기가 유난히 어렵다. 예술가 겸 연구자 존 이폴리토Jon Ippolito는 컴퓨터를 이용한 설치미술과 비디오 멀티캐스트의 경

우 필자, 날짜, 매체 등의 기본적인 자막 정보만 편집해도 모호함의 지뢰밭이 되어버린다고 주장했다.[5] 디지털 예술은 예술가의 웹사이트에서 온라인 예술 잡지로 이동하거나, 갤러리 또는 페스티벌에서 공공연히 전시되는 경우, 어떤 관계자가 참여하느냐에 따라 형식(기술, 규모)이 달라진다.

다음은 한 공적 컬렉션 웹사이트에서 라이브 웹피드 작품인 <장식 뉴스피드Decorative Newsfeeds>의 한 버전을 소개한 글이다. 이 글은 톰슨과 크레이그헤드Thomson & Craighead가 자신들의 프로젝트에 대해 직접 설명한 내용에 따라 수정되었다.[6]

유쾌한 애니메이션 시리즈인 <장식 뉴스피드>(2004)는 전 세계의 최신 헤드라인 뉴스를 제시하여 감상자들이 일종의 레디메이드 조각이나 자동 그림을 감상하는 동시에 계속 정보를 얻을 수 있게 한다[1]. BBC 웹사이트에서 생중계로 가져온 뉴스 단신들은[2] 단순한 규칙에 따라 스크린에 제시된다. 비록 이들 헤드라인이 따르는 궤도는 예술가들이 정해 데이터베이스로 저장하지만, 그것들이 상호작용하는 방식은 컴퓨터 프로그램으로 결정된다. <장식 뉴스피드>는 실시간 뉴스와 우리의 다소 복잡한 관계를 분명히 설명하고 세상의 사건 보도가 우리의 삶에 어떻게 영향을 주는지 설명하려는 시도다[3].

인용 자료 30 미상, 「장식 뉴스피드」, 톰슨과 크레이그헤드, 2004년, 영국공영컬렉션 웹사이트

이 짧은 설명문은 지속적으로 변화하는 복잡한 뉴미디어 작품을 감상하는 관람자들에게 그들이 보고 있는 것이 무엇인지 설명한다. 비록 '정보 전달을 위한 아트라이팅의 세 가지 임무'(71쪽 참고)에 해당하는 질문의 순서가 바뀌긴 했지만 세 질문 모두에 답을 제시한다.

Q1 이것은 어떤 작품인가?

A 컴퓨터 프로그램과 상호작용하는 'BBC 웹사이트에서 생중계로 가져온 뉴스 단신들'[2].

Q2 이 작품은 어떤 의미가 있는가?

A <장식 뉴스피드>는 '감상자들이 일종의 레디메이드 조각이나 자동 그림을 감상하는 동시에 계속 정보를 얻을 수 있게 한다'[1]. 즉 예술 작품뿐 아니라 최신 뉴스도 제공한다.

Q3 이 작품은 어떤 가치를 담고 있는가?

A 작품은 '세상의 사건 보도가 우리의 삶에 어떻게 영향을 주는지 설명한다'[3].

디지털 아트를 웹사이트에서 소개하는 글은 지속적인 업데이트가 필요하다. 존 이폴리토에 따르면 뉴미디어 작품은 상어와 같아서 '살아남기 위해서는 계속 움직여야' 하기 때문이다.[7] 날짜는 특히 신뢰하기 어렵다. 2004년에 시작되어 지금까지 계속되고 있는 디지털 작품은 '2004' '2004-현재' '2004/2016' 등으로

수정할 수 있다. 가능하면 예술가나 그들이 공인한 웹사이트에서 직접 얻은 정보를 수록한다.

## 뮤지엄 라벨 쓰기

관람객이 뮤지엄 라벨 하나를 읽는 데 걸리는 시간은 평균 10초라고 한다.[8] 그러나 필자 입장에서는 단 10초 분량의 글을 뽑아내기 위해 여러 시간 동안 조사를 해야 한다. 멜레코 목고시Meleko Mokgosi처럼 관찰력이 뛰어난 사람들은 <모던아트: 아프리카 야만인의 뿌리Modern Art: The Root of African Savages>(2013, 손 글씨로 쓴 빽빽한 해설과 엄청난 주석이 담긴 뮤지엄 라벨)에서 라벨 안에 많은 생각을 담을 수 있다.

　뮤지엄 라벨에 쓰는 글이 유치원생 수준이라면 곤란하다.《벌링턴Burlington》지는 글래스고미술관Glasgow museum에 전시된 조르주 브라크Georges Braque의 정물에 이런 라벨이 붙어 있다고 지적했다.

　브라크는 복잡한 그림을 그리다가 골치가 아플 때면 머릿속을 정리하기 위해 정물화를 그렸을 것이다. 배가 출출할 때는 스튜디오에 있는 과일 그릇에 손을 대기도 하면서![9]

현대미술계의 회의론자에게서 자신의 세 살배기 딸이 더 수준 높은 예술을 창조하고 거기에 대한 더 명확한 글을 쓸 수 있을 거라고 비아냥거리는 말을 듣고 싶지는 않을 것이다. 당신의 라벨을 그런 유치한 수준에서 끌어올려줄 수 있는 것은 오직 조사뿐이다.

그림 26 <프란츠 베스트의 자기모순에 빠진 뮤지엄 라벨>, 빈 현대미술관,
사진 캐서린 우드Catherine Wood

회색

받침대에 놓인 회색 의자에 앉으세요. 원한다면 머리에
회색 고리를 모자처럼 올려놓으세요. 만약 이 모자가 머리에
잘 맞지 않으면 한 손이나 양손으로 꽃병을 들듯이 손에
듭니다. 이 자세로 일어서서 앞뒤로 걸어보세요. 그렇다고
그 상태로 갤러리를 떠나서는 안 됩니다! 당신이 예술의 일부를
차지하게 되었다는 사실을 잊지 마세요.

프란츠 베스트, 1998

프란츠 베스트의 지시와는 맞지 않지만 이 작품은
파손의 우려가 있으므로 건드리지 마세요.

뮤지엄 라벨은 관람객들이 할 수 있는 행동과 할 수 없는 행동도 알려줄 수 있다. 이를 테면 다음 정보를 제시한다.

+ 작품을 만져도 되는지
+ 손잡이를 조작해도 되는지
+ 마우스를 움직여도 되는지
+ 종이를 가져가도 되는지

2012년 빈 현대미술관MuMOK에서 발견된 라벨처럼 예술가의 본래 의도를 무시하는 라벨도 있다(<프란츠 베스트의 자기모순에 빠진 뮤지엄 라벨Franz West self-contradicting museum label>, 그림 26).

## 기관별 스타일 따르기

유명 미술관이나 컬렉션 또는 출판사의 요청으로 글을 쓸 때는 그 기관에서 따르는 고유의 표기 방식 매뉴얼이 있을 것이다. 그것을 한 부 얻어서 정확히 지킨다. 믿을 수 있는 견본이 필요하다면 선호하는 전문 웹사이트(온타리오의 아트갤러리 또는 샌프란시스코 현대미술관SFMoMA 등 수백 곳에 이른다)를 찾아 그들의 체제를 따른다. 모든 세부 내용을 확인 또는 결정, 고수하고 일관되게 지킨다. 캡션은 주로 예술가, 제목, 날짜, 매체, 규격, 컬렉션 순서로 쓴다. 추가 정보로는 사진 찍은 사람, 작품의 유래나 인수 이력, 컬렉션 참조 번호 등이 있다. 다른 지시가 없다면 뮤지엄 라벨은 가독성을 위해 14포인트 이상의 산세리프체로 쓴다.

> 보도자료 쓰는 법

사실 현대미술에 대한 보도자료 작성법에 대해서는 한 챕터 전체를 할애해야 마땅할 것이다. 보도자료는 주로 A4 용지 한 장에 정리되며 다음의 목적을 지닌다.

+ 업계 관계자, 편집자, 기자에게 뉴스 가치가 있는 정보를 제공한다. 미디어에 실릴 가능성을 높이려면 내용을 한마디로 요약하는 제목을 달아야 한다.

+ 기자들에게 뉴스로 다룰 만한 기사 거리를 간략하고 쉬운 말로 제시한다.

+ 정확한 연락처('더 상세한 정보가 필요하다면 연락주세요'), 저작권에 걸리지 않을 쓸 만한 사진, 관련 인용구 한두 개를 제공한다. 끝.

보도자료는 군더더기 없는 '역삼각형'의 구조를 지닌다(187쪽 '짧은 뉴스 기사 쓰는 법' 참고). 중요도의 순서로 뉴스를 배치하는 것이다. 한때는 예술계의 전시회 보도자료도 매우 정상적이었다. 확실한 정보를 한쪽으로 정리하여 기자들이 곧바로 유용한 뉴스거리를 얻을 수 있도록 했다.

예술계의 기준으로 볼 때 비교적 차분한 두 건의 보도자료에서 핵심 내용을 발췌했다. 하나는 저명한 예술상 수상자를 발표하는 글로, '스탠 더글러스Stan Douglas가 2013년 스코샤뱅크 사진상Scotiabank Photography Award 수상자로 선정되었다'는 내용이다.

두 번째는 2009년 런던의 레이븐로에서 열린 예술가 하룬 파로키Harun Farocki의 갤러리 개인전 소식이다.

> 스코샤뱅크는 밴쿠버의 스탠 더글러스가 제3회
> 스코샤뱅크 사진상의 수상자로 선정되었음을
> 기쁘게 생각한다[1]. (…) 이 권위 있는 상의 수상자에게는
> 부상으로 현금 5만 달러가 지급되며, 2014년 스코샤뱅크
> 콘택트 사진 페스티벌에서 작품을 전시하고,
> 세계적인 미술 출판사 슈타이들Steidl에서 작품집도
> 출판할 기회가 제공된다[2].
>
> "스탠 더글러스의 탁월한 작품은 캐나다의 예술과
> 사진 환경을 정의하고 풍성하게 만드는 데 기여했습니다."
> 스코샤뱅크 사진상의 심사위원이며 이 상을 처음 만든
> 인물 중 하나인 에드워드 버틴스키Edward Burtynsky의
> 말이다[3]. (…) 밴쿠버에서 활동 중인 스탠 더글러스는
> 특정 장소나 과거 사건을 재검토하는 영화, 사진,
> 설치 작품을 창작했다[4]. (…)
>
> 탬스앤드허드슨 큐레이터 프로젝트Thames & Hudson
> Curatorial Projects의 책임자 윌리엄 유잉William Ewing,
> 밴쿠버아트갤러리Vancouver Art Gallery의 재원과 정부
> 지원금 관리자 카렌 러브Karen Love, 캐나다국립미술관
> National Gallery of Canada 사진 컬렉션 큐레이터

앤 토머스Ann Thomas 등 가장 존경받는 사진 전문가로
구성된 심사위원단은 스탠 더글러스를 안젤라
그라우어홀츠Angela Grauerholz, 로버트 워커Robert Walker와
더불어 세 명의 최종 후보로 선정했다[5].

---

인용 자료 31 미상, 「스탠 더글러스, 2013년 스코샤뱅크 사진상 수상」, 스코샤뱅크
웹사이트, 2013년 5월 16일

레이븐로는 독일 출신의 유명 영화 제작자 하룬
파로키의 두 개의 스크린과 다중 스크린 작품이
영국에서 첫 전시회를 갖는다고 전했다[1]. (…) 이번
전시회는 1995년에 처음으로 두 개의 스크린을 이용하여
제작한 작품 <인터페이스Interface>와, 이라크 점령
이후 트라우마에 시달리는 미군의 치료에 가상현실을
이용한다는 내용을 담은[2] 2009년 작 <몰입Immersion>
등 아홉 개의 비디오 인스톨레이션으로 구성된다.

1960년대 이후로 파로키(1944년 출생, 베를린 거주)는
'필름 에세이'라 할 수 있는 형식을 재창조했다. (…)
1990년대 중반부터 파로키는 두 개 이상의 스크린을
위한 영화를 제작하기 시작했다[4]. (…)

전시회의 큐레이팅은 알렉스 세인스버리Alex Sainsbury가

맡았다. 이번 전시회는 스튜어트 커머Stuart Comer, 안체에만Antje Ehmann, 오톨리스 그룹Otolith Group의 기획으로 2009년 11월 13일부터 2009년 12월 6일까지 테이트 모던에서 진행된 파로키의 단일 스크린 영화와 이벤트 전시회 <하룬 파로키. 1968-2009간의 영화 22편Harun Farocki. 22 Films 1968-2009>과도 관계가 있다[5].

인용 자료 32  미상, 「하룬 파로키. 무엇에 반대하는가? 누구에 반대하는가?Harun Farocki. Against What? Against Whom?」, 레이븐로 웹사이트, 2009년 11월

[1] **핵심 정보가 담긴 한 줄짜리 도입구** 또는 짧은 문단
[2] **조만간 열릴 이벤트**나 전시에 대한 정보(네 줄까지). 어떤 상인가, 어느 작품이 전시되는가.
[3] **관련 인용구**(전문용어 없는)
[4] **예술가에 대한 배경 정보**(최대 네 줄)
[5] **작은 활자로 인쇄된 짧은 마지막 문단**

여기에 주소, 개장 시간, 웹사이트나 이메일, 전화번호, 언론 담당자 이름 등 갤러리에 대한 자세한 정보를 추가한다. 이와 별도로 기사 내용과 직접 관련된 고품질의 사진(최소 해상도 300dpi 이상)을 첨부하되 예술가, 제목, 날짜, 매체, 규격, 장소, 사진작가 이름 등 캡션 정보도 빠뜨리지 않는다.

위의 기본 모델을 따르겠다면 우선 이 책의 다른 부분에 소개

한 조언을 철저히 지키겠다고 맹세해야 한다. 모호하고 추상적인 개념을 다른 모호하고 추상적인 개념으로 '설명'하려 들지 말자(105쪽 참고). 나름대로 노력했지만 다 쓴 보도자료를 읽어보니 너무 부끄럽다거나 해당 예술가에게 당신의 글을 보여주기가 꺼려진다면 그것은 나쁜 징조다. 그럴 때는 쉽고 재치 있는 단어를 사용해 글을 다시 써야 한다.

## 실용적인 조언

**적절한 사진을 고른다.** 잘 고른 사진 한 장은 천 마디 말보다 낫다. 가능하면 최근 작품 중에서 깨끗하고 선명한 이미지를 고른다. 언론사는 항상 따끈따끈한 뉴스(내일 뉴스라면 더 좋다)를 원한다. 신문에 사진이 제대로 나올지 판단하려면 흑백으로 복사를 해본다. 만약 사진이 회색으로 희끄무레하게 나온다면 명암이 선명하게 대조되는 다른 사진을 고른다. 이미지가 컬러로 출판되거나 웹에 실릴 때도 역시 이 방법을 쓸 수 있다.

**무엇보다 보기 좋고 선명해야 한다.** 인쇄용으로는 트리플이나 더블 스페이스가 좋다. 보도자료에서 기자가 별다른 노력 없이 핵심 정보를 추출할 수 있도록 숨통을 틔워야 한다. 미술 평론가가 보도자료를 대충 훑어만 봐도 표제로 내세우는 예술가, 갤러리, 전시와 주요 정보가 무엇인지 파악할 수 있어야 한다. 작품의 소재, 과정이나 제작 방법, 예술가가 이 아이디어를 얻게 된 경위 등 아주 기본적인 정보는 빠뜨리지 말자. 관념적인 말을 늘어놓기보다 확실한 정보를 제시한다. 관련 예술가, 큐레이터, 비평가

의 발언(항상 빠져 있는 이유가 뭘까?)은 실제 상황을 이해하는 데 많은 도움이 된다. 갤러리나 예술가의 종합 웹사이트는 비평, 인터뷰, 작가의 말, 카탈로그, 작품의 이미지 등 비평가에게 필요한 모든 자료를 한꺼번에 제공한다. 이렇게 비평가의 일거리를 덜어주는 전략은 언론 보도를 유도하는 데 도움이 된다.

**보도자료를 그 상태 그대로 가져다 쓸 수 있게 만들어야 한다.** 갤러리 측에서는 자신들의 보도자료에 들어 있는 이해하기 어려운 문장과 불완전한 정보를 산뜻한 뉴스로 변신시키는 고된 작업을 잡지사 전속 기자들이 대신 해주기를 바라는 경향이 있다. 예술가의 엄마를 위한, 또는 엄마가 쓴 것 같은 오글거리는 찬사는 곤란하다('지구상에서 가장 위대한 조각가'). 어려운 전문용어는 자제해야 하고, 꼭 필요한 정보를 빠뜨려서도 안 된다(누가-언제-어디서-무엇을-어떻게-왜를 빠짐없이 설명해야 한다). 간결한 헤드라인, 미디어에 적합한 인용구, 저작권 제한이 없고 상세한 캡션이 달린 해상도 높은 사진도 덧붙여야 한다.

## 보도자료의 50가지 그림자

이상하게도 현대미술의 인기가 높아질수록 갤러리 보도자료의 수준은 떨어지는 것 같다. 주로 인턴들이 대필한다는 점, 전시된 예술을 분석하는 동시에 신비롭게 포장해야 하는 모순된 임무를 수행해야 한다는 점, 언론에 철저히 무시당하면서도 갤러리 '언론' 보도자료라는 부적절한 명칭은 인정된다는 점으로 볼 때 A4 용지 한 장에 보도자료를 정리하여 배포하는 것은 정신 나간 관

행처럼 느껴진다. 그러나 만약 모든 보도자료가 오로지 아이비리
그 언론대학원 출신 PR 회사 직원들의 손에서 흠잡을 데 없이 편
집된다면 우리는 오탈자와 터무니없는 논리, 꼬인 문장으로 가득
한 시시한 인쇄물이 그리워질지도 모른다. 갤러리 언론 보도자료
는 아트라이팅이 가장 편애하는 문제다.

아마 언론 보도자료는 실제 보도의 부족한 점을 보충하는 한
편, 가장 의례적인 기능을 수행하고 있을 것이다(23쪽 참고). 언론
보도가 존재하려면 적어도 누군가 무언가를 써야 한다. 보도자료
의 특이한 성격을 인정하고 '필자를 밝힌 언론 보도'의 역설을 바
탕으로 변형된 형태의 글을 만들어낸 사람들도 있지만, 이런 글
은 갤러리를 찾는 사람들을 더욱 얼떨떨하게 만들 가능성이 크다.
하지만 그것이 그들의 목적이다. 미니 전시회 카탈로그 역할을
하는 보도자료는 다음의 형태를 띨 수 있다.

+ **예술가, 큐레이터, 비평가의 발언을 확대:** 2011년
  1-2월 데이비드즈위너갤러리David Zwirner Gallery에서
  열린 크리스토퍼 윌리엄스Christopher Williams의
  전시회에 대해 예술가 자신이 직접 쓴 글,[10] 2013년 5월
  헤럴드스트리트갤러리Herald Street Gallery에서 열린
  조각가 마이클 딘Michael Dean 전시회에 대한 평론가
  마이크 스퍼링거Mike Sperlinger의 글을 예로 들 수 있다.[11]
+ **다른 예술가의 논평:** 2012년 9-10월 크로이닐센갤러리
  Croy Nielsen Gallery의 마리 룬드Marie Lund 전시회에 대한

언론 낚기

당신이 보낸 보도자료를 보고 나서 당장 하던 일을 모두 멈추고 '1973년 와이즈올에서 태어난 유망한 뉴미디어 아티스트의 앤트워프Antwerp 최초 전시회'를 보러 가는 기자는 아무도 없다. 주류 언론의 관심을 끌려면 뉴스 가치가 있고, 일반 대중의 관심을 끌 만한 유인책이 필요하다. **대표 전시 작품이 인간의 두개골을 8,601개의 다이아몬드로 감싸고 이마에 52.4캐럿짜리 분홍 다이아몬드를 박은 5,000만 파운드짜리 작품이라면?** 또는 모든 수입금이 국제사면위원회Amnesty International에 기부되거나, 예술가가 불우한 어린이와 함께한 행사라면 사람들의 관심을 끌 수 있지 않을까? 전시회에 비전문가를 포함한 폭넓은 관중을 끌어들이려면 도서 출간, 최신 영화 상영 또는 주요 전시회와 결합하거나 특별히 진귀하고 가치 있는 작품을 전시해야 한다.

**미술 비평가가 당신의 전시회 리뷰를 언급할 수 있게 유도하려면 더욱 세심한 노력이 필요하다.** 비평가들에게는 날마다 수십 건의 갤러리 보도자료가 전달되며 그 대부분은 읽히지도 않은 채 무더기로 버려진다고 봐야 한다. 대체로 그들은 임의로 리뷰를 선택하고 여러 갤러리 중 하나를 돌아가면서 고를 것이다. 믿을 수 있는 동료들로부터 전해 듣거나 예술가의 스튜디오를 방문하거나 예술계의 현안 또는 온라인 조사를 통해 소재를 얻기도 한다. 예술가들 역시 (자기 전시회 얘기를 꺼내지 않을 때는) 보러 갈 만한 전시회를 추천해줄 때가 많다. 비평가들이 당신의 갤러리로 떼 지어 몰려오길 원한다면 이렇게 해야 한다. 최대한 많은 미술 비평가들과 안면을 트고, 가능한 최고의 전시회를 준비한 다음, 그들을 갤러리 안으로 들일 수 있는 모든 조치를 강구한다(239쪽 '잡지나 블로그에 실릴 전시회 리뷰 쓰는 법' 참고).

**보도자료 작성과 관련하여 어느 경우에나 적용되는 단 하나의 법칙** 같은 건 없다. 타깃 미디어의 요구에 걸맞게 보도자료의 내용과 분량을 조절할 줄 알아야 한다.

예술가 프란체스코 페드라글리오Francesco Pedraglio의 글[12]

+ **창작 글쓰기**: 2013년 5월 뤼네브루크미술관Halle Für Kunst Lüneburg에서 열린 로레타 파렌홀츠Loretta Fahrenholz 전시회에 대한 J. 내기J. Nagy의 글[13]

+ **혁신적인 그래픽 또는 독립된 작품**: 2012년 12월 파리 갈리발리스헤르틀링Galerie Balice Hertling에서 개최된 찰스 메이턴Charles Mayton 전시회[14]

+ **전시회 주제와 느슨한 관계가 있는 '우화' 모음**: 2013년 3-5월 토런스쉽먼갤러리Torrance Shipman Gallery의 A. E. 베넨슨A. E. Benenson 전시회[15]

큐빗갤러리Cubitt Gallery의 큐레이터 톰 모턴Tom Morton은 예술가 인 친부모의 작품을 전시하는 행사 <엄마와 아빠의 전시회Mum & Dad Show>를 기획했다. 모턴이 2007년 2월에 배포한 이 행사 관 련 언론 보도 및 인터뷰 자료에는 모든 준비 과정과 무대 뒤에서 일어난 일들이 정리되어 있다. 그것을 보면 정말 어수선한 인쇄 물이라는 생각이 든다.[16]

갤러리 언론 보도가 얼마나 제멋대로 흘러가는지를 증명하는 이런 대안들은 전시회에서 가장 큰 볼거리 중 하나일지도 모른다. 일반적으로 이런 변형된 형태의 글의 이면에는 자신만만하고 박 식한 필자, 예술계의 전통을 잘 알고 있지만 그것을 떨쳐버릴 줄 도 아는 사람이 버티고 있다. 만약 당신도 이런 시도를 거쳐 자기 만의 형식을 만들 생각이라면 예술가, 갤러리 등 모든 관계자가

당신의 참신한 글을 거부감 없이 받아들여야 한다. 갤러리는 때때로 두 가지 보도자료를 낸다. 하나는 언론을 조준하여 쓴 얌전한 글이며, 다른 하나는 '대안적' 변형이다(마치 전통 미술관 바로 옆에 있는 프로젝트 공간처럼).

## 짧은 홍보 문구 쓰는 법

미술관 안내책자나 웹사이트에 싣는 짧은 홍보문은 미니 뉴스 기사와 미니 보도자료를 혼합한 형태라 할 수 있다. 때로는 전시회나 예술가의 작품에 대한 기본적인 정보를 제시할 분량 확보를 위해 누가, 무엇을, 어디서, 언제 등의 내용을 앞부분에 몰기도 한다.

로빈 로드Robin Rhode, <벽의 외침The Call of Walls>, 2013년 5월 17일-9월 15일, 세인트 킬다 로드 180번지 빅토리아국립미술관National Gallery of Victoria[1]

로빈 로드는 남아공 출신 예술가로, 베를린을 근거로 사진, 애니메이션, 그림, 공연 분야에서 활동 중이다[2].

<벽의 외침>은 작가의 고향 요하네스버그의 거리와 정치[3]에서 영감을 받은 새 작품(그림 27) 전시회다. 로드의 재치 있고 매력적이며 시적인 작품은 힙합과 그래피티 예술, 모더니즘의 역사 그리고 창의적인 표현 행위 자체를 참고했다.

어린이와 가족을 위한 특별 전시회에서는 로드의 사진과 애니메이션[4]을 소개한다. 이 독특한 프로젝트에서는

벽 그림에 대한 예술가의 관심을 확대해 **인터랙티브
인스톨레이션인 대형 포스터에 관객들이 그림과 색을
덧붙일 수 있게 한다**[4].

---

인용 자료 33　미상, 「로빈 로드: 벽의 외침」, 빅토리아국립미술관 웹사이트,
2013년 5월

이 짧고 얌전한 글은 아파르트헤이트 이후의 남아공을 전면적으
로 분석하거나 거리 예술의 위상에 대해 논의하지 않고 설명이라
는 단순한 임무만을 충실히 수행한다.

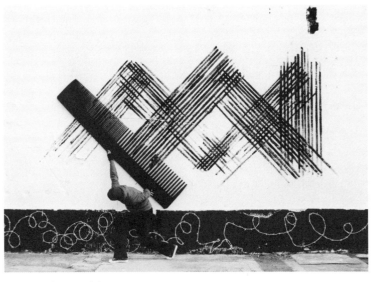

그림 27　로빈 로드, <연감Almanac>, 2012-2013

[1] **누가, 무엇을, 언제, 어디서:** 로빈 로드, <벽의 외침>,
2013년 5월 17일-2013년 9월 15일, 빅토리아국립미술관

[2] **미디어**(어떤 종류의 작품?): '사진, 애니메이션, 그림, 공연'

[3] **핵심 아이디어:** '고향 요하네스버그의 거리와 정치'

[4] **전시회에서 기대할 수 있는 것:** '사진과 애니메이션'.
또 관람객은 인터랙티브 인스톨레이션인 대형 포스터에
그림을 그리거나 색칠을 할 수 있다.

쉬운 말을 사용해 대중에게 전시회에 무엇이 등장할지 암시를 주고 방문할 가치가 있음을 이야기하는 것이 요점이다. 단골 고객에게 전시회를 놓치면 안 된다는 인식을 줘야 하지만 처음으로 방문할 가능성이 있는 고객이 소외감을 느껴서도 안 된다.

## > 경매 카탈로그 쓰는 법

경매 카탈로그는 대표적인 '무기명' 아트라이팅이다. 잠재적 구매자를 위해 작품에 대한 신뢰할 수 있는 기술적, 수치적 정보(규격, 재료, 출처 등)를 요약하고 권위적인 예술사적 배경을 가장 그럴듯하게 제시하는 글이다. 이런 텍스트의 목표는 한마디로 작품의 가치를 높이는 것이다. 아트라이팅의 두 가지 주요 임무인 작품에 대한 '설명'과 '평가'라는 측면에서 보면 경매 카탈로그는 분명 역설적이다(27쪽 '설명 대 평가' 참고). 작품을 판매하고 작품에 가치, 즉 가격을 매기는 영리 업체의 글이지만, 경매 카탈로그

의 문체와 콘텐츠는 조사 자료에 바탕을 둔 '직설적인' 예술사적 설명이어야 한다.

+ 작품이 창작, 전시, 입수된 시기와 경위
+ 작품이 예술사 내에서 차지하는 입지,
  역사적 의미, 예술가의 삶과 작품 활동

간혹 예외는 있지만 경매장은 오로지 작품의 중고 거래, 즉 과거에 누군가의 소유였던 작품의 취득과 판매에만 관여한다. 이런 작품들에 대한 경매 카탈로그는 보통, 경매장 전속 아트라이터 연구자, 전문가, 판매 부서장 등의 의견을 반영하여 경매장에 소속된 경험 많은 미술 사학자가 작성한다. 경매 카탈로그의 분량은 매우 다양하다.

+ 군더더기라곤 전혀 없는 장문의 기술 정보
  (편집 역시 흠잡을 데가 없다)
+ 장문의 캡션
+ 중간 길이의 기사
+ 책 한 권 분량의 글

글의 분량은 작품의 중요성과 기대하는 수확에 비례한다. 다음 내용을 참고하여 쓸 수 있다.

+ 외부 미술 사학자

+ 예술가의 특징

+ 대표 갤러리

+ 예술가 본인

그렇다고 경매 카탈로그가 새로운 예술사 연구를 발표하는 공간
은 아니다. 이런 글에서는 철저한 정확성과 명확한 출처가 필수다.
경매 카탈로그는 단지 실용적인 아트라이팅에 그치는 것이 아니
라 법률 용어로 듀 딜리전스due diligence를 담아야 한다.

---

듀 딜리전스: 특히 위법을 저지르지 않기 위해
기울여야 하는 적절하고 충분한, 또는 올바른
관심과 주의. 장래 구매자에 의해, 또는 그를 대신해
실시하는 물건에 대한 포괄적인 평가
— 옥스퍼드 영어사전

---

조사 내용에는 한 치의 오류도 없어야 하며 다음에 바탕을 두어
야 한다.

+ 박식한 업계 전문가들이 직접 제공한 전문 지식

+ 한 예술가의 모든 (형태의) 작품을 망라하여 세심하게
  편집한 공식 출판물인 카탈로그 레조네(있는 경우에만)

+ 예술가의 경력과 관계 있는 미술관, 대학 출판부,

유명 딜러 등의 출판물

+   입증 가능한 예술가의 발언

여기에 만약 최상급이 주렁주렁 달려 있다면 '난공불락의' 증거 모음이라 할 수 있을 것이다. 경매 카탈로그의 사실적인 데이터 (재료, 규격, 전시 역사, 문헌, 예술가나 비평가의 발언)는 학술 논문에서조차 가장 확실한 이력 정보로 인정받는 자료이므로 신중한 조사를 통해 철저히 확인해야 한다. 깊이 없는 이론, 전문용어, 주관적인 논평으로 개인적인 해석을 뒷받침하려 해서는 안 된다. 그러나 경매 카탈로그는 건조한 백과사전 표제나 학술 논문처럼 읽혀서는 안 되며 작품의 제작, 전시, 과거 소유자와 관련된 (출처를 확인할 수 있는) 인용구와 에피소드를 삽입해 활달하고 매력적인 분위기를 전달해야 한다.

이 모든 것은 상업적이든 예술 사학적이든 지적이든 상징적이든 작품에 초점을 맞추어 가치를 확정하는 것을 임무로 한다. 이 것은 지뢰밭이다. 예술 작품은 어떻게 가치를 축적하는가? 21세기를 뒤흔드는 거대한 예술 이야기에 헌신하는 잘나가는 연구의 하위 장르는 존재한다. 바로 예술과 돈의 관계의 세계를 확장하는 것이다.[17] 『거래의 기술: 국제 금융 시장의 현대미술Art of the Deal: Contemporary Art in a Global Financial Market』(2011)을 쓴 미술 시장 전문가 노아 호로비츠Noah Horowitz에 따르면 예술의 가치는 경제, 비평, 상징의 세 가지 측면에서 따져볼 수 있다고 한다.[18]

+ 경제: 결정 가격은 얼마였나?

+ 비평: 이 작품의 독특한 점은 무엇인가(예술사, 예술가의 전체 작품, 매체의 역사 안에서 따져봤을 때)?

+ 상징: 작품의 사회적 특징은 무엇인가?

첫 요소인 경제적 가치는 시장 전문가가 쓴 카탈로그에 추정 가격으로 나타난다. 경매 카탈로그의 내용은 대부분 두 번째 요소인 '비평적 가치'에 초점이 맞춰져 있다. 마지막 요소인 상징적 가치 역시 설명 문구의 핵심이지만, 그것은 호로비츠가 '유연한 변인'이라고 부르는 것에 영향을 받는다.[19] 현대미술품을 구입하여 얻을 수 있는 상징적 가치 덕에 결국 거래가 성립되는 것이다. 미술품은 사적이든 공적이든 형성 중인 컬렉션에 꼭 필요한 작품을 추가해주고, 훌륭한 투자라는 확신을 준다. 또 건물 실내의 휑한 벽면을 채워줄 완벽한 해결책이며, 단순히 소유자에게 행복과 뿌듯함을 안겨주는 기능도 한다. 상징적 가치는 작품 제작을 둘러싼 흥미로운 이야기나 사연 또는 구매자의 흥미를 끌 만한 제작 이후의 역사를 근거로 형성될 수 있다. 적절한 조사를 거친 경매 카탈로그는 균형을 유지해야 한다. 건조한 예술사 에세이여도 곤란하지만 공격적인 판매 구호여도 안 된다.

경매 카탈로그는 주로 일종의 '리드'나 흥미로운 첫 문장 또는 단락으로 시작되곤 한다. 오늘날 경매 카탈로그의 외관은 고급 잡지를 닮았다. 때로는 전면 그림과 눈에 잘 들어오는 빅 세일 홍보 문구도 실려 있다. 어려운 용어를 자제하고, 유용한 전문 정

보를 담고 있으며, 열정적이고 읽기 쉬운 경매 카탈로그가 가장 이상적이다.

다음은 2008년 뉴욕 크리스티 경매장에 나온 프랑스 모던의 거장 장 뒤뷔페Jean Dubuffet의 〈빗을 든 여자La Fille au Peigne」(1950) 안내문에서 가져온 예다.

〈빗을 든 여자〉는 장 뒤뷔페가 〈여인의 육체Corps de Dames〉 시리즈를 위해 **처음으로 제작한 작품이다.** 1950년 4월부터 1951년 2월 사이에 제작된 이 시리즈는 **뒤뷔페의 경력을 통틀어 가장 중요한 작품**[1]으로 인정받고 있다. 여인의 육체 시리즈는 **36편의 작품으로 구성되며**[2] 각 작품은 거대한 여성의 누드를 표현했다. **시리즈는 대부분 현재 워싱턴 D.C.의 국립미술관** National Gallery of Art, **파리의 퐁피두센터**Centre Pompidou, **베를린 국립미술관**National Gallery, **뉴욕 현대미술관을 비롯한 국제적으로 유명한 미술관에 전시되어 있다**[3]. 뒤뷔페는 여인의 육체를 통해 여성의 아름다움에 대한 전통적 인식뿐만 아니라 **그림 자체에 대한 관습적인 미적 원칙에도 저항했다**[4]. 예술사 전통을 극적으로 반전시킨 뒤뷔페는 전후 예술의 역사에 폭넓은 반향을 일으켰다. 색조와 형태가 모두 창의적으로 처리된 〈빗을 든 여자〉에서도 그것을 잘 알 수 있다.

예술의 역사에서 뒤뷔페의 <빗을 든 여자>에 견줄 만한 작품은 없다. 1962년 뉴욕 현대미술관에서 열린 **그의 회고전 카탈로그**[5]에서 피터 셀츠Peter Selz는 여인의 육체에 대해 "그림의 역사에서 단연코 가장 충격적인 작품이다(…)"라고 선언했다(P. 셀츠, 『뒤뷔페』, 뉴욕, 1962, 48쪽). (…) **<빌렌도르프의 비너스**Venus of Willendorf**>** 등 **비대한 여체를 표현한 작품**[6]과 유사점이 있지만[20] 단순한 원시적인 묘사를 크게 뛰어넘는다.

인용 자료 34 미상, 「장 뒤뷔페(1901-1985), 빗을 든 여자, (1950)」, 크리스티 경매장 전후 및 현대미술 이브닝 세일, 2008년 11월 12일, 뉴욕

20세기 중반에 유행하던 표현('색조와 형태가 모두 창의적으로 처리' '원시적인 묘사')의 흔적이 남아 있는 이 글을 보면 과거에 고가의 미술품 거래에 깊이 관여하던 감정가connoisseur가 연상된다. 상류층 특유의 말투는 여전히 세련되게 느껴지며 구매자에게 신뢰감을 준다. 경매 카탈로그에 실리는 글은 지나치게 전문적이거나 편파적이지 않다. 견학 온 학생들을 염두에 두는 뮤지엄 라벨과 달리 경매 카탈로그는 철저하게 성인용이다. 독자들은 모두 예술에 정통한 전문가로 대우받는다.

 이 글이 '거대한 여성의 누드'에 어떻게 경제적, 비평적, 상징적 가치를 부여하는지 살펴보자. 이 작품은

[1] **예술가의 삶과 경력에서 특별한 위상을 차지한다.**
이 작품은 예술가의 대표적인 스타일을 반영하고,
예술가가 가장 왕성하게 작품 활동을 하던 시대에
창작되었으며, 최고의 시리즈물에 속하는 작품이다.
작품의 역사적 의미는 작품의 밑그림, 예술가의
스튜디오나 초창기 전시회에 걸려 있던 작품 사진,
작품의 소재를 찾는 데 영감을 준 인물의 사진 등
관련 기록을 통해 강화된다.

[2] **희귀하다.** 한 시대를 '대표하는 작품 가운데 하나'로
인정받거나 한정된 시리즈에 속하거나 그저 구하기
어려운 경우 등을 예로 들 수 있다.

[3] **주목할 만한 개인 혹은 국공립 컬렉션에 속하거나
속한 적이 있다.** 이런 컬렉션의 역사를 구성하는
이력을 '훌륭한 프로버넌스good provenance'라 부르며
캡션 정보에 중요하게 소개된다.

[4] **'문헌literature'에 등장한다.** 필자는 유명 비평가와
역사학자들이 주요 카탈로그, 대학 출판부에서 발행한
도서, 저명한 전문가용 전기 간행물에서 작품을 언급한
사례를 조사할 것이다. 이 작품은 어떻게 소개되었나?

[5] **예술사에서 중요한 입지를 차지한다.** '희귀한 작품'이라는
말로는 부족하고 감히 '걸작'이라 부를 수 있을 만한
작품이다. 그러나 이 단어는 시대에 뒤떨어졌으며
현대 아트라이팅에서 사실상 금기어나 다름없으니

경매의 진짜 하이라이트가 아니라면 사용을 자제한다.

[6] **같은 예술가의 다른 작품이나, 그의 선배나 동료가
제작한 작품에 비견될 수 있다.** 즉 그것들과 유사한
점이 있거나 같은 문제를 다루고 있다는 뜻이다.
<빗을 든 여자>를 <빌렌도르프의 비너스>와 비교하는
한편, 이 글의 후반부에서는 동시대 작품인 빌럼 데 쿠닝
Willem de Kooning의 <여자들Women>과도 비교한다.
드가와 피카소의 여성 누드도 이 부류에 속한다.

모든 인용문의 출처는 따로 각주를 달지 않고 텍스트 내에 표시
되었다. 이 두 쪽 분량의 에세이에서 우리는 다음을 알 수 있다.

+ 뒤뷔페가 만들어낸 전문용어인 '아르 브뤼Art Brut'
  (원생미술Raw Art)의 정의
+ 예술가의 관심 분야를 알 수 있는 정보(이를테면
  그는 어린이의 예술에 관심이 많았다는 둥)
+ 예술가의 발언. '이 여체에서 극히 일반적인 점과
  극히 특별한 점을 나란히 비교할 수 있어(…) 기뻤다.'
+ 마감 도료에 대한 언급. 모래를 섞어 붓이 아닌 흙손으로
  바른 표면은 '울퉁불퉁한' 대지에 비유할 수 있다.
+ 마무리 발언. 저명한 비평가 미셸 타피에Michel Tapié는
  이 작품이 나왔을 시기에 뒤뷔페의 예술이 "지극히
  인간적"이라고 평가한 적이 있다.

경매 카탈로그에서는 가치의 속성들이 우아하게 표현된다. 필자는 이 작품을 사야 하는 이유를 요란스레 떠벌리는 데 그치지 않는다. 작품의 경제-비평-상징적 가치를 최대화하는 데 필요한 요소들을 조사 과정에서 찾아내는 것이 이 일의 요령이다.

### '예술계의 고유어'라니?

잘 쓰인 경매 카탈로그는 쉽게 이해할 수 있고 간결한 학술 자료의 기준이 된다. 이런 카탈로그를 꼼꼼히 읽다 보면 오래된 작품에 대한 글일수록 품위가 있다는 사실을 알 수 있다. 그러나 잘못 쓴 카탈로그는 질 떨어지는 갤러리 보도자료보다 별로 나을 것 없는 판매 구호가 될 뿐이다.

> 자화상, 생물 합성, 미니멀 토템의 성격을 동시에 보여주는 네이처 스터디Nature Study는 1984년부터 유난히 편향되고 때로는 비현실적인 시각적 지칭물을 통해 루이즈 부르주아Louise Bourgeois의 성 정치학 협상을 완벽하게 요약한다. 우아하고 풍성한 외관, 정교하게 부풀린 황동 기둥과, 연마된 황금 부속물은 모호하게 표현된 남근의 힘과 여성의 생산성을 모호하게 표현해 차분한 브랑쿠시Constantin Brancusi의 미학으로 결합한다.[21]

'완벽하게 요약한다'? '우아하고 풍성한 외관'? 이다음에는 '섬세한 코린트식 가죽'이라는 표현이라도 나오지 않을까? 경매 카탈

경매 카탈로그의 세부 항목

카탈로그에 필요한 자세한 기술적 정보를 제공하거나 확인하는 역할은
(필자나 조사자가 아니라) 전문가가 맡는다. 회사나 발행인을 위한 정확한
가이드라인을 반드시 확인해야 한다(내용에 조금씩 차이가 있을 것이다).
출판된 경매 정보는 보통 다음 내용을 담고 있다.

**예술가의 이름, 출생(그리고 사망) 일자,**
**제목:** 여러 번 정확하게 확인해야 한다. 바스키아Jean Michel Basquiat
　　　그림의 제목이 'Furious Man'인가 'The Furious Man'인가?
**서명:** 작품 뒷면 또는 윗면이나 둘레 어디에 작가가 남긴 표시.
　　　이 정보는 전문가가 제공한다.
**자세한 재료 목록:** 아주 상세하고 구체적이어야 한다. '혼합 재료'와
　　　같은 표현은 곤란하며 '실리콘 주조, 청동, 폴리우레탄 페인트'
　　　또는 '종이에 오일스틱, 아크릴, 잉크' 같은 방식으로 쓴다.
**규격:** cm와 in.로 표시한다. 보통 소수점 첫 자리(cm)와
　　　8분의 1인치 단위까지 쓴다.
**제작 일자(년도):** 조사 결과 서로 일치하지 않는 정보가 있다면 밝힌다.
**판형:** 예술가의 인증 사실, 독특한 판형 등을 기재한다.
**가격 견적:** 경매장 소속 전문가가 정한 대략적인 낙찰 예상가를 현금통화
　　　(필요에 따라 달러 등)로 표시한다. 판매자가 제시한 예약가(보통
　　　사전 판매가 하한선보다는 높다)는 절대 밝히지 않는다. 이 수치를
　　　정확하게 계산하거나 예상하는 것은 보통 필자의 소관이 아니다.
**작품의 유래와 습득의 역사:** 예술가의 스튜디오를 떠나 현재 소유주의
　　　손에 들어갈 때까지 이 작품은 어떤 여정을 거쳤을까?
　　　조사와 전문 지식이 필요하다.
**전시 이력:** 공적, 사적 전시를 모두 포함할 수 있다.
**구체적인 참고 자료나 '문헌':** 도서관으로 달려가 이 작품을 구체적으로
　　　설명하는 믿을 만한 참고 자료를 찾아보자(전시회 카탈로그 등).
　　　이 작품이 컬러로 실렸나, 흑백으로 실렸나?

로그의 문장은 대부분 꽤 훌륭하지만 그 가운데 일부는 아무리 전문가의 사실 확인과 교정을 거쳐도 의욕만 넘치는 학부생의 숙제 수준을 벗어나지 못한다.

사람들이 경매 카탈로그를 참고하는 이유는 대체로 아주 특별한 정보를 제공하기 때문이다. 작품의 기원, 전시 역사 그리고 (기대하시라, 둥둥둥) 가장 중요한 정보인 예상 가격대가 그것이다. 사실 가격 정보야말로 그 이외의 정보와는 비교가 안 될 정도로 흥미롭다. 경매 카탈로그는 예술품 가격을 공개하는 드문 기회다. 대략적인 가격이긴 하지만 말이다. 진짜 선수 중에 그런 핵심 정보를 그냥 지나칠 사람은 거의 없다. 아무리 충실한 조사를 바탕으로 쓴 완벽한 글이라도 입이 떡 벌어질 큰 숫자가 등장하는 순간 빛을 잃고 만다.

잘 알려지지 않은 아트라이터인 앨리스 그레고리Alice Gregory의 글을 소개한다. 대학을 갓 졸업하고 나서 경매 카탈로그 쓰는 일을 시작했다는 그녀로부터 그 일을 하는 데 필요한 요건에 대해 들어본다.

카탈로그의 문구는 대부분 형식적이지만 경매장의 전체 마케팅 전략에서 한몫을 한다. 개별 작품에 더 많은 텍스트를 붙일수록 경매장 측에서 그 작품에 더 가치를 둔다는 뜻이다. 나는 몇 개의 능동 동사 ('탐험하다' '추적하다' '질문하다')를 **반복하면서** 약 스무 개의 형용사('별난' '몸짓의' '차분한')를 곳곳에 **섞었다.**

나는 '부정적 공간' '균형 잡힌 구성 요소' '관람객에
도전하는'[1] 등의 구절을 자주 삽입한다. 강인한
남성성[1]과 빛의 형식적인 특성에 대한 남다른 집착으로
나타나는[1] X의 서정적인 추상성과 시각적인 어휘[1]는
수십 년간의 전후 시장을 공략한 가장 중요한 예술을
맞아들였다. 나는 **캔버스**에 **팔레트 나이프**로 두텁게
칠한 **페인트**인 **임파스토**impasto를 거의 포르노처럼
묘사했고, 돈을 받고 허접쓰레기 같은 글을 썼다며
지챗에서 친구들과 **수다를 떨었다.** 내가 쓰고 있는 것이
바로 **허접쓰레기**였다. 그런 글을 쓰기란 민망할 정도로
쉬웠다. 그것이야말로 이 **업계**에서 유일하게 불성실한
부분이었을 것이다. 경매장은 오로지 **시장**에만
관심을 쏟기 때문에 지적 허영에서 **자유롭다.** 그것은
**카탈로그 문구**(그리고 당분간은 나)를 통해 예술계의
고유어에 대해 작은 양심 이 된다.

인용 자료 35  앨리스 그레고리, 「시장에 관해On the Market」 《n+1》, 2012년 3월 1일

사실 이 정도면 매우 훌륭한 아트 저널리즘이다. 전문가의 지식
과 스스럼없는 수다가 결합된 이 글은 신세대 아트라이팅의 특징
을 잘 보여준다. 필자가 자신의 글쓰기 재능을 숨겨야만 경매장
일을 제대로 해낼 수 있다고 느꼈다는 점은 안타까움을 준다. 그
레고리의 글이 이 책의 2부 '훈련'에서 제시한 조언들과 얼마나

맞아떨어지는지 살펴보자. 그녀가 의도적으로 '나쁘게' 쓴 아트 라이팅에는 모호한 추상 개념이 가득하다[1](105쪽 '모호하고 추상적인 개념을 다른 모호하고 추상적인 개념으로 '설명'하려 들지 않는다' 참고). 그녀의 실력이 발휘된 '진짜' 글에서 그녀는 구체적인 명사와 신중하게 선택한 동사를 사용한다(볼드체로 표시. 108쪽 '글에 구체적인 명사를 담는다'와 115쪽 '힘차고 동적인 단어를 풍부하게 쓴다' 참고). '예술 세계의 모국어'가 꼭 너절한 글일 필요는 없다.

다행스럽게도 그레고리의 주장에는 예외가 있다. 2007년 5월 크리스티 경매소에서 앤디 워홀의 <녹색 자동차의 충돌(불타는 녹색 자동차 I)Green Car Crash(Green Burning Car I)>을 판매하기 위해 제작한 카탈로그에는 전설적인 컬렉터이자 큐레이터이자 미술관 관리자인 월터 홉스Walter Hopps의 짧은 글과, 정확한 조사를 거친 로버트 브라운Robert Brown의 에세이, 그 밖에 진귀한 사진과 글이 실려 있다. (비록 100쪽 분량의 자료에 엄청난 돈을 쏟아 붓는 등 그레고리의 지적과 일치하는 점도 있었지만) 이 자료는 어떤 권위 있는 워홀 관련 문헌과 비교해도 손색없는 수준이다.[22] 경매 전문가들은 이 업계에서 가장 박식한 사람들이므로 대학 신입생이 쓴 듯한 일부 경매 카탈로그를 보면 눈에 거슬릴 수밖에 없다. 대형 경매장의 고위 간부들만큼 시장 동향과 수많은 작품의 기술적 특징, 복잡한 계보에 대해 꿰고 있는 사람은 아무도 없다. 이 전문가들은 잠결에도 심금을 울리는 판매 문구를 쓸 수 있고, 허용된다면 거기에 진지한 농담으로 양념을 칠 수도 있다.

# 3

## '평가하는' 글

> 잡지나 블로그에 실릴 전시회 리뷰 쓰는 법

무엇보다 다양한 전시회에 가봐야 한다. 각자 거주하는 도시마다 어디로 가야 할지 알려주는 출판물이나 온라인 갤러리 안내서가 있다. 개인 갤러리 전시회는 대체로 무료인 반면, 공공 미술관 입장료는 차이가 있다. 정확한 개장 시간을 확인한 다음 최대한 많은

+ 갤러리 전시회
+ 개장 행사
+ 공연
+ 예술 파티
+ 팝업 이벤트
+ 도서 출판회
+ 아트페어

를 방문한다. 인근에서 널리 알려진 예술 행사를 빠짐없이 찾아가되 미개척 전시회도 찾아본다. 온라인 예술에 관해 쓰는 것이 아니라면 인터넷만으로는 예술품이나 갤러리 관계자를 직접 만

날 수 없다. 모험심을 갖고 그런 경험을 즐긴다.

자기에게 맞는 전시회를 고른다. 지도교수나 편집자가 전시회를 지정해준 경우가 아니라면(그럴 때는 전시회를 보고 나서 정직한 반응을 보여야 한다) 좋은 느낌이든 나쁜 느낌이든 뭔가 느낌을 주는 작품을 선택해야 한다. 적절한 전시회를 찾았다면 그곳에서 시간을 보낸다. 작품을 자세히 감상하고, 자신에게 작품에 대해 설명하는 글을 쓴다. 영상물이나 설치 작품, 그 밖의 복잡한 작품은 감상하면서 기억에 남는 구절이나 이미지를 기록해둔다(물론 작품 전체를 다 감상해야 한다). 나중에 글을 쓸 때 그런 자세한 정보를 예로 사용할 수 있을 것이다. 갤러리를 나설 때는 작품을 충분히 이해했다는 생각이 들어야 한다. 작품이 아직 기억에 생생할 때 머릿속에 떠오르는 아이디어나 구절을 적어 둔다(본격적으로 글을 쓰는 동안 떠오르는 내용도 많겠지만).

---

우선 당신과 같은 세대의 예술가부터 생각해본다. 같은 문화권에 속하고 같은 견해를 지닌 사람이라면 더 좋다. 자기가 하는 말에 대해 잘 알고 있다는 인상을 주고 싶다면 실제로 자기가 하는 말에 대해 잘 알아야 한다. 실제로 대부분의 아트라이터는 자기 나이에서 대략 열 살 전후의 예술가에 관한 글을 가장 잘 쓴다.

---

어떤 원로 예술가에 대한 선구적인 연구를 거쳐 참신한 견해를 얻게 된 경우가 아니라면(이 정도 하려면 여러 해가 걸린다) 지금까

지 진행된 논의에 설득력 있는 의견을 덧붙이기가 쉽지 않다. 더구나 그것을 단 500단어로 정리하기란 여간 까다로운 일이 아닐 것이다. 때로는 현실적으로 굴어야 한다. 《아트포럼》에 에바 헤세Eva Hesse 평론은 투고하지 않는 게 좋다. 그들에게는 세상을 떠난 에바 헤세에 대해 오랜 세월 동안 주옥같은 글을 써온 평론가 브라이오니 퍼Briony Fer가 있다. 색다른 관점이나 참신한 아이디어는 환영받겠지만 자칫하면 창의적이라기보다 자격 미달의 글로 평가받을 수 있으니 주의하자. 많은 예술 잡지들이 젊은 신인 비평가가 쓴 신선한 예술 비평을 찾고 있음을 잊지 말자.

독자들이 전시회를 봤다고 가정해서는 안 된다. 오히려 갤러리 근처에도 못 가봤거나 예술가나 전시회에 대해 들어본 적도 없다고 가정해야 한다(그 예술가가 엄청나게 유명한 인물이 아닌 한). 작품의 의미를 추정하기 전에 항상 그것이 어떤 작품인지부터 설명해야 한다.

+   작품은 무엇으로 만들어졌나?
+   얼마나 큰 크기인가?
+   지속 시간이 얼마나 되나?
+   그림 안에는 무엇이 담겨 있나?
+   예술가는 무엇을 했나?

전시회에 사용된 모든 재료의 특성을 상세히 설명할 수 없다면 이런 질문을 생각해봐야 한다. '나는 정확히 어떤 속성 또는 작품

이나 전시의 순간을 선택하여 설명할 것인가?'

이 질문에 대답하려면 작품에서 의미를 지닌 핵심이 어디인지 구체적으로 조사해야 한다. 작품의 세부 사항 또는 예술가의 결정 가운데 작품에 대한 당신의 생각이나 논의 또는 관점에 기여하는 것은 무엇인가? 리뷰에는 항상 한 가지 핵심 아이디어를 담아야 한다. 보도자료나 큐레이터의 발언에서는 핵심 아이디어가 무엇인지 찾기 어려울 테니 스스로 찾아야 할 것이다. 작품에 접근하는 가장 좋은 방법 한 가지를 생각해보자. 경험이 부족한 사람은 리뷰를 쓸 때 한 가지 해석에서 다른 해석으로 비약하는 경향이 있다. 첫 문단에서는 성을 얘기하다가 다음 문단에서는 국가 정체성, 세 번째 문단에서는 방향을 완전히 틀어 사진의 역사에 대해 이야기하는 식이다. 하나의 핵심 아이디어를 끝까지 따른다. 자기만의 독특한 생각 중 가장 쓸 만한 것은 무엇인가? 전시회 전체를 가장 포괄적으로 이해하는 방법은 무엇인가? 500-800단어 분량이라면 하나의 괜찮은 아이디어로 충분하다. 1,000단어가 넘는 글에서는 생각을 조금 확장해야 한다. 500단어 이하라면 독특하고 의미 있는 아이디어를 하나만 정해야 그것을 조금이나마 뜻이 통하도록 전달할 수 있다.

---

**주의할 점**: 작품에 대한 자신의 해석을 왜곡해 터무니없는 주제를 만들어내지 말자. 호기심을 갖고 작품을 진지하게 들여다봐야만 아이디어를 얻을 수 있다. **역시 주의할 점**: 핵심 아이디어는 깊이가 있고 독창적이어야 한다.

만약 당신이 작품을 일깨우고 완성하는 것은 감상자라는 결론을 내렸다면, 뒤샹이 1957년에 한 말을 반복하고 있을 뿐이라는 사실을 알아야 한다. 만약 당신의 '아이디어'가 **'경계를 흐리게 하거나' '선입견에 도전한다'**는 등의 맥 빠진 개념만 내세운다면 좀 더 머리를 써야 한다. 그런 '아이디어'는 병원에 죽은 상태로 도착한 환자나 다름없다. 훌륭한 아이디어는 위험하다. **위험을 감수하자.**

---

노련한 아트라이터는 글을 쓰는 도중에 핵심 아이디어를 만들어 간다. 일단 핵심 아이디어를 찾고 나면 조금씩 수정하면서 다듬 는다. 그러나 초심자는 적극적으로 글의 방향을 정할 필요가 있 다. 포괄적인 개념을 최대 25단어로 표현한 다음 컴퓨터 앞에 붙 여놓는다. 한 단어짜리 핵심어나 원칙이 될 수도 있다. 하지만 이 것만은 기억하자. 당신의 아이디어나 논평이 작품 해석을 제한해 서는 곤란하고, 리뷰 내용을 구성하는 데 보탬이 되어야 한다. 작 품을 억지로 당신의 해석에 끼워 맞추지 말고 모순이 있더라도 작품의 무엇을 보고 그런 해석을 하게 됐는지 생각해보자. 글을 쓰는 도중에 아이디어가 달라지거나 확대될 수 있지만 그건 아무 래도 괜찮다. 글쓰기를 시작한 뒤에 더 나은 주제가 떠오르거나 처음 찾은 아이디어가 제 기능을 하지 못한다면, 그 아이디어를 버리고 다른 주제에 도전해야 할지도 모른다.

뉴욕 모건도서관과 미술관Morgan Library & Museum의 <승화하 는 용기: 매슈 바니의 드로잉Subliming Vessel: The Drawings of Matthew

Barney〉 전시회에 대한 힐턴 알스Hilton Als의 암시적인 글처럼, 극히 실험적인 온라인 리뷰 역시 한 가지 중심 주제를 갖고 있다. 그 주제란 '남성성 그리고 매슈 바니의 전시회가 불러일으킨 아버지에 대한 알스의 기억'이다. 그의 글은 이렇게 시작된다.

> 내 아버지에 대해 하고 싶은 말이 있다. 아버지는 아주
> 잘생긴 호색한이었다. 그는 홀로 고립된 생활을 하면서도
> 두 명의 파트너를 관리했다. 그런 아버지에게는 전화로
> 연락하는 수밖에 없었다. 그는 당신만의 언어로 가득한
> 세계에서 아무도 건드릴 수 없는 절대 권력자였다.
> 아버지는 공유하는 것을 좋아하지 않으셨다. 할머니 댁에
> 아버지 혼자 쓰는 방이 있었지만 자식들을 만날 때도
> 영화관, 레스토랑 등 자신의 피부와 두려움의 존엄성을
> 지키는 데 도움이 될 곳을 선호하셨다.

인용 자료 36  힐턴 알스, 〈아빠Daddy〉, 2013

이런 이야기로 운을 뗀 알스는 최근에 본 바니의 전시회와 관련된 극히 개인적인 경험을 풀어가기 시작한다. 역도, 마술사 후디니Houdini, 전쟁 문학가 노먼 메일러Norman Mailer 등 주로 남성 호르몬이 넘치는 이야기들이다. 필자는, 어린 시절과 예술과 '지친 남성성'에 대한 자신의 생각이라는 세 가닥의 실을 유려하게 엮는다. 알스의 글처럼 독특하고 모험적인 예술 평론조차 '남성성'이라는

하나의 포괄적인 아이디어를 내세워 전체적인 일관성을 추구한다. 빛나는 아이디어가 있으면 다음 사항을 쉽게 결정할 수 있다.

+ 소재를 어떻게 배열할 것인가?
+ 무엇을 잘라낼 것인가?
+ 어디에 특별히 관심을 쏟을 것인가?
+ 어떤 작품과 세부 정보를 포함할 것인가?

정확하게 작품의 어떤 요소를 보고 산뜻한 아이디어를 떠올렸나를 중심으로 설명을 전개하면 될 것이다. 핵심 아이디어는 특히 다음을 논의할 때 도움이 된다.

동영상 작품
화면에 나타나는 이야기를 전달하는 데
글의 어느 정도를 할애해야 하나?
그룹전
어느 작품과 예술가를 집중적으로 다룰 것인가?
생략할 수 있는 내용은 무엇인가?

다음 의문(그 밖에 미숙한 평론가가 제기하는 다른 질문)에 대한 답은 '리뷰에 담긴 핵심 아이디어를 떠올리는 데 이 정보가 얼마나 기여하는가?'를 생각해보면 자연스레 답이 도출된다. 그래도 답을 모르겠다면 빼 버린다.

- + 예술가의 전기를 포함해야 할까?
- + 얼마나 많은 작품을 언급해야 하나?
- + 예술가의 발언 내용을 인용해야 하나?
- + 설명과 분석을 각각 얼마나 포함해야 할까?

---

아이디어가 도무지 떠오르지 않는다면 의식의 흐름에 따라 아무 내용이나 생각나는 대로 적어본다. 그중 주제에 힘을 실어줄 중요한 내용만 남겨두자. 아무리 머리를 쥐어짜도 전혀 생각이 떠오르지 않는다면 차라리 전시회를 바꾸는 건 어떨까? 당신의 상상력이 부족한 탓도 있겠지만 전시회가 너무 시시해서 쓸거리가 없을 수도 있으니까. 어쩌면 고민할 가치가 없는 '예술'인지도 모른다. 속 빈 예술을 기발하게 포장하든지, 아니면 상상력에 불을 활활 붙일 다른 전시회를 찾아본다.

---

네오 라우흐Neo Rauch 전시회(2004년 10월 데이비드즈위너갤러리)에 대한 평론에서 얀 버보트는, 작가가 채택한 극히 독일적인 소재가 작가와 어떤 관계가 있는지 의문을 제기했다. 버보트는 그림의 완성도가 뛰어나다는 사실과 이 작품이 독일 역사의 불편한 순간에 대해 냉소적인 거리를 두고 있다는 점은 인정하지만, 라우흐의 뛰어난 (그러나 비판적이지 않은) 그림이 게르만 특유의 고정관념을 단지 강화하기만 한 것은 아닌지 의문을 품는다. 이 발췌문에서 비평가가 어떻게 자신의 해석을 논리적으로 연결하고

이 작품에 대한 자신의 의견을 어떻게 구체적으로 뒷받침하는지 살펴보자(91쪽 '생각의 흐름을 따르기' 참고).

네오 라우흐의 작품을 호의적으로 해석하는 사람들은 그의 그림이 사회주의 리얼리즘의 영웅적 도상을 재연하고 쏟아내어 독일민주공화국이라는 국가 사회주의자의 유토피아가 맞이한 비운의 종말을 기념한다고 주장한다[주제]. (…) 예를 들어 <해답Lösung> (2005, 그림 28)에서 그는 각기 다른 시대의 전형적인 의상을 걸친 인물들이 작은 시골집 주위에서 기이한 행동을 하는 모습을 보여준다[1]. 18세기 제복을 입은 군인이 1950년대의 축구 장비를 착용한 남자를 천천히 처형하고 있다. (…) 당연히 말도 안 되는 장면이지만 등장인물과 비극성의 침울한 표현은 누가 봐도 전형적인 독일풍이다[2]. (…) 라우흐는 자신의 그림이 지닌 힘에 진지하게 의문을 품고 그 완성도를 떨어뜨리기에는 지나치게 거장이다. (…) 그의 그림은 우리가 보는 그대로다. 어떤 종류의 비판적 감수성도 없는 독일 정체성의 혼란스런 감각을 신화로 추억할 뿐이다[3].

인용 자료 37 얀 버보트, 「데이비드즈위너갤러리의 네오 라우흐Neo Rauch at David Zwirner Gallery」《프리즈》, 2005

버보트는 하나의 아이디어를 제시한 다음 글 전체에 걸쳐 아트라이팅에 일반적으로 적용되는 질문에 대답한다(71쪽 '정보 전달을 위한 아트라이팅의 세 가지 임무' 참고).

주제: '네오 라우흐의 작품을 호의적으로 해석하는
　　　사람들은 그의 그림이 사회주의 리얼리즘의 영웅적
　　　도상을 재연하고 쏟아내어 독일민주공화국이라는
　　　국가 사회주의자의 유토피아가 맞이한 비운의 종말을
　　　기념한다고 주장한다.'
　Q1 이것은 어떤 작품인가? 작품의 어떤 점을 보고
　　　그렇게 생각하나? [1]
　Q2 이 작품의 의미는 무엇인가? [2]
　Q3 이 작품은 어떤 가치가 있는가? [3]

이 글 전체를 보면 버보트의 주장을 뒷받침하는 증거가 훨씬 많이 나타난다. 버보트는 라우흐가 현대 독일의 현실과 관계를 끊은 채 낡은 신화에 대해 단순히 언급하기보다 그 안에 직접 들어간다는 자신의 주된 주장에서 벗어나지 않는다. 또 버보트가 언급한 작품의 세부 정보는 그 결론에 의해 하나로 묶인다. 평론가는 모든 그림을 다루려 하지 않으며 엉뚱한 결론으로 빠지지도 않는다(느닷없이 클레멘트 그린버그의 그림 <도그마Dogma> 얘기를 끄집어낸다든지 하면서).

　라우흐의 <배교자Renegaten> 전시회에 대해 모든 사람이 혹평

그림 28 네오 라우흐, <해답>, 2005

을 내린 것은 아니다. 역시 <해답>에 대한 글을 썼던 《아트포럼》
의 평론가 니코 이스라엘Nico Israel의 생각은 정반대였다. 라우흐
가 이 그림을 통해 자신의 주제에 대한 '역겨운 감정'을 역설적으
로 드러내고 있다는 것이 이스라엘의 생각이다.[23] 미국의 일간지
《빌리지 보이스Village Voice》에서 제리 살츠는 버보트와 비슷한
의혹을 제기했지만 표현 방식은 달랐다. "라우흐의 채색된 세계
는 생명과 성性이 없는 환영과 같다. 그중 몇몇 작품은 매우 훌륭
하지만 집에 들여놓고 싶지는 않다."[24]

당신이 평론가로서 제시한 관점이 단 하나의 옳은 관점이 될 수는 없다. 오히려 그것은 글 전체를 하나로 묶어, 당신이 깊이 생각한 끝에 정리한 의견의 핵심을 요약하는 역할을 해야 한다.

## 자주하는 질문

### 1    글을 출판하려면 어떻게 해야 하나? 무작정 투고하면 되나?

일반적으로 신문사에는 전속 평론가가 있으며, 그간의 활동 경력을 입증할 수 있는 사람만 채용한다(259쪽 '신문에 실릴 평론 쓰는 법' 참고). 잡지나 온라인 저널에 기고하고 싶다면, 의뢰하지 않은 글이 들어오는 경우 어떻게 처리하는지 해당 잡지사에 먼저 확인해야 한다. 관련 지침이 있다면 그것을 그대로 지키되, 눈이 번쩍 뜨일 정도로 뛰어난 평론을 제출해야 한다. 의뢰하지 않은 글을 처리하는 지침이 없는 잡지사에 기고할 때는 좋은 점도 있고 나쁜 점도 있다. 좋은 점은 예술 잡지든 일반 잡지든 모든 잡지사는 언제나 글 쓸 사람을 찾고 있다는 점이다. 나쁜 점은 그들이 바라는 이상적인 필자가 끝내주게 글을 잘 쓰고, 놀랄 만큼 유식하며, 창의적이고, 다재다능하고, 재치 있고, 매력적인 데다 회사의 기풍에도 맞는 사람이라는 점이다. 이 책에서 소개한 기본적인 아트라이팅 요령이 앞의 여섯 가지 조건에는 조금이나마 도움이 될 것이다. 그러니 여기서는 마지막 조건인 잡지사가 요구하는 글을 쓰는 요령을 중점적으로 알아보자.

반드시 특정 잡지사에 투고하고 싶다면 다음 내용을 찬찬히 읽어보고 그 회사가 어떤 글을 출판하는지 정확히 이해해야 한다. 원하는 잡지사에서 취급하는 글의 분량과 어조를 잘 살펴보고 거기에 적합한 글을 써야 한다.

+ 《아트 아시아 퍼시픽Art Asia Pacific》《프리즈》 《아트 먼슬리Art Monthly》는 미들급으로 글 한편에 800-1,000단어 분량이다.
+ 《아트 인 아메리카》는 대략 450단어의 메마른 글을 선호하며 대부분 설명하는 글이다.
+ 《아트 뉴스Art News》는 그때그때 다르다. '중요도'(편집자가 판단한다)에 따라 300단어, 400단어 또는 500단어의 S, M, L 사이즈 중 하나다. 《모던 페인터스》도 450단어, 300단어, 두 줄, 75단어의 짤막한 글로 분량이 다양하다.
+ '아틸러리'는 약 500-800단어의 소탈한 글을 선호한다.
+ 《바이도운》과 《텍스테 추어 쿤스트Texte zur Kunst》의 평론은 헤비급이다. 1,500단어 이상의 짜임새 있고 박식한 글을 취급한다.
+ 《블루인아트인포BlouinArtinfo》의 함축적인 한 줄짜리 리뷰는 어린이 리그에 해당하지만 아트라이팅 재능을 단번에 증명하는 기회가 될 수 있다.
+ 《벌링턴》(1903년 창간)은 영국 예술계의 귀부인이라 할 수 있다. 소속 평론가들은 대부분 특정

아티스트의 작품에 대한 박사 학위를 보유하고
있으므로, 재기발랄하고 실험적인 논평이라면
애당초 투고하지 않는 것이 좋다. 전문 예술 저널이
다 그렇지만 이 잡지사에는 자기 분야에 대해
권위로 인정받는 사람만 투고하기를 권한다.

+ 《캐비닛》은 훌륭한 잡지지만 예술의 '예' 자도
  좀처럼 언급하지 않는다.

+ 《플래시 아트》나 《아트 리뷰Art Review》는 플라이급에
  해당한다. 500단어 내외의 경쾌한 글을 취급한다.

+ 《무스Mousse》는 300단어 전후의 짧은 글을 다루지만
  전문용어를 철저히 배제하며 최신 소식이 가득하다.

+ 《파케트Parkett》와 《옥토버》는 평론을 거의 싣지 않는다.

+ 《서드 텍스트Third Text》는 3,000단어 전후의 평론
  (평론에는 보기 드문 각주 포함)을 다루는 슈퍼헤비급
  잡지다. 학술적 어조와 철저한 조사를 요구한다.

+ 《타임아웃TimeOut》 평론은 예술가와의 짤막한
  인터뷰가 포함된 긴 글 아니면 캡션 수준의 짤막한
  글이며 기사체의 젊은 글이다.

위에 소개한 정보를 여러 번 확인하자. 형식은 변할 수 있다. 또
이 밖의 잡지사도 얼마든지 있다. 온라인 잡지는 일부러 제외했
으니 필요하다면 각자 단어 수를 확인해보기 바란다.[25] 단어 수를
세는 게 번거롭다면? 직접 잡지사를 차린다!

예술 잡지에 기고할 글을 쓰고 있다면 그 잡지에 실린 평론들을 먼저 확인해보자. 그 형식이 놀랍도록 유사할 것이다. 대부분 3-7 문단으로 구성된다. 첫 문단은 글의 핵심 아이디어나 원칙을 소개한다. 중간 부분은 '이것은 어떤 작품인가?'의 문제를 다루면서 핵심 아이디어를 뒷받침하는 예를 제시한다. 마지막 부분은 주로 '그래서 뭐?'의 문제를 다룬다(71쪽 '정보 전달을 위한 아트라이팅의 세 가지 임무' 참고).

간단한 구조라고 우습게 여길 건 아니다. 남들이 쓰지 않는 과감한 평론 구조는 경험이 충분히 쌓인 뒤에 시도하면 되니까. 전문 평론가는 기본적인 순서만 대충 정해놓고 한 문단 내에서 다른 주제로 갈아탈 수 있다. 전문가의 핵심 아이디어는 아무래도 초심자보다 정교할 것이며, 사전에 정해놓은 개요를 따르기보다 글을 쓰면서 일관성을 찾아가다가 결국 최종안에서 완전한 형태를 잡을 것이다. 하지만 지금으로서는 이 단정한 형식을 철저히 따르는 것이 최선이다. 표준 형식의 문단에 하나의 강력한 아이디어, 예리한 견해, 인상적인 단어를 채워나가다 보면 당신의 평론에도 머지않아 생기가 돌게 된다.

2 평론을 출판하기 전에 예술가, 갤러리스트, 큐레이터에게 보여줘야 하나?

공식적인 대답은 '노'다. 출판이란 어느 누구에게도 당신의 글이 처음 전달되지 않는다는 것을 뜻한다. 편집자만 제외하고 말이다.

당신이 알아야 할 것은 모두 전시회에 있다.

그러나 예술가를 꼭 만나보고 싶다면 평론을 핑계 삼아 그의 스튜디오를 찾아갈 수 있다. 특히 어떤 예술가에 대한 최초의 글을 출판할 예정이라면 그 예술가와 사전에 접촉하는 것이 좋다. 허락을 받기 위해서가 아니라 작품의 재료나 창작 과정에 대한 정보가 올바른지 확인하기 위해서다. 특정 예술가에 대한 초창기 평가는 그를 판단하는 기본적인 자료가 되므로 잘못된 사실 관계가 포함될 경우 오랫동안 그들을 따라다니며 괴롭힐 수 있다. (참고: 예술가 스스로 상황을 바로잡고, 지난 일을 잊어버리고, 자신의 이야기를 바꿀 수 있다면 괜찮다.)

예술가가 자신의 작품에 대해 한 말을 글에 넣을 때는(꼭 넣어야 하는 정보는 아니다) 원문 그대로 인용해야 한다. 그 예술가를 따분한 '예술'을 대량으로 찍어내는 한심한 작가로 생각하지 않는 한, 당신이 누군가의 한평생 업적을 다루고 있다는 사실을 유념하여 신중한 평가를 내려야 한다. 당신이 작품을 비난하는 입장이라 해도 이 인용구는 평론 내용과 조화를 이루어야 한다. 당신은 작품과 관련해 오래도록 남게 될 문헌 정보 창출에 기여하고 있는 셈이니 이 임무를 진지하게 받아들여야 한다.

## 3    부정적인 평론을 써도 괜찮을까?

물론이다. 긍정적이든 부정적이든 평가를 할 때는 그 생각을 뒷받침하는 구체적인 근거를 대야 한다(76쪽 '아이디어를 구체화하는 법' 참고). 특히 신랄한 평론에는 다음 질문에 대답하는 연습이 꼭

필요하다. 이 작품은 당신의 심기를 건드리는 편협하고 가식적인 작품이 틀림없나? 아니면 당신은 전날 밤 최악의 데이트를 한 뒤 불쾌한 기분으로 잠에서 깨어 그런 박정한 평가를 했나? 앞에서 소개한 얀 버보트의 사례(247쪽 인용 자료 37 참고)는 부정적인 평론의 훌륭한 예다.

　당신은 전시회의 공식 대변인이 아니다. 당신은 사려 깊은 리뷰를 써야 한다. 예술가나 큐레이터가 결론을 내리는 것도 아니다. 예술가가 쓴 '작가의 말'을 읽거나 갤러리 소유자와 이야기를 나누는 것은 좋지만 예술에 대한 그들의 번듯한 주장이 모두 진심인지 의심하는 것도 당신의 자유다. 만약 이들의 말을 듣고 괜찮은 아이디어가 떠올랐다면 그들이 한 말을 곧이곧대로 반복할 필요가 없다(그렇다 해도 그들의 발언은 제시해야 한다). 평론에는 절대 각주를 달지 않는다.

4　　예술가 개인에 대한 정보는
　　　얼마나 포함해야 하나?

갤러리가 언론 보도자료 뒤에 잔뜩 붙여놓은 비엔날레, 전시회, 미술관 정보는 열거하지 말자. 보통 간략한 설명('베를린에서 활동 중인 뉴욕 출신 조각가')이지만 이런 요약조차 나머지 내용과 상관없다면 답답하게 느껴질 수 있다. 예술가의 이력을 중요하게 다루어야 한다면 관련 경력을 선별하여 쓰되, 예술에 '표현'되고 당신의 뒷조사에서 확인된 예술가의 인격적 결함을 '폭로'하는 어설픈 탐정 놀이는 삼간다. 예술가보다는 예술에 집중해야 한다.

## 5  독자들이 전시회를 봤다고 가정해야 할까?

독자를 1998년 이후로 침대를 벗어난 적이 없는 광장공포증 환자로 가정한다. 항상 작품에서 무엇이 보이는지 간략하면서도 구체적으로 설명해야 한다. 리뷰를 쓰려면 전시회를 직접 봐야 하는 것은 당연하다.

## 6  리뷰 대상이 될 전시회는 비평가와 잡지사 중 누가 골라야 하나?

보통은 비평가가 고른다. 당신이 다음 조건을 갖추었다면 전시회 고르는 안목에 대해 편집자들의 신뢰를 받을 수 있다.

+ 지역 사정을 훤히 꿰고 있다.
+ 리뷰할 가치가 있는 예술가/전시회/이벤트를 선택한다.
+ 이해관계의 충돌을 피하거나 적어도 사전에 밝힌다
  (35쪽 '예술가이자 딜러·큐레이터·비평가·블로거·예술 노동자·저널리스트·미술 사학자' 참고).

## 7  예술 잡지는 광고주들이 의뢰하는 리뷰만 출판하는 것 아닌가?

터무니없는 소리다. 《아트포럼》《아트 인 아메리카》《플래시 아트》《아트 먼슬리》《타임아웃》《파케트》《테이트 Etc.Tate Etc.》등 명망 있는 잡지는 절대 다음과 같은 행동을 하지 않는다.

## 출판될 가능성을 높이는 법

**해상도가 높은 사진**(최소 300dpi 이상), 완벽한 캡션(예술가, 제목, 년도, 재료, 사진작가, 갤러리를 적는다. 어쩌면 저작권 문제를 해결해야 할지도 모른다). 과거에 출판된 적 없는 최근 작품이 평론 대상으로 좋고 최근 몇 년 안에 나온 작품이 최선이다.

**철저하게 교정한다.** 작품의 정확한 제목과 예술가의 이름 철자를 반드시 확인한다. 움라우트(ä, ö, ü), 강세(ä, é, ˝), 갈고리 부호(ç), 하이픈, 기타 모든 부호에는 일관성이 있어야 한다. 자기 이름을 빠뜨리는 실수도 곤란하다. 이름을 빠뜨린다는 것은 여전히 자신이 확고한 견해를 지닌 아트라이터임을 인정하기가 두렵다는 뜻이다.

**오랜 역사와 전통을 지닌 세계적인 예술의 중심지에 살고 있지 않다고 절망하지 말자.** 그 밖의 도시에서 눈에 띄는 전시회를 접한다면 그것에 대해 글을 쓰고 사진을 찍어 제출하면 된다. 잘 알려지지 않은 예술가와 갤러리에 대한 특별한 정보는 예술 잡지사의 입장에서 더없이 소중할 수 있다. 런던, 뉴욕, 로스앤젤레스, 베를린을 다룰 수 있는 아트라이터라면 널리고 널렸을 테니까. 전시회 선택은 신중해야 하지만 글래스고, 델리, 멜버른, 요하네스버그에 살고 있더라도 더 나은 가능성은 얼마든지 있다. 자기만의 영역을 확보하자.

+ 당신을 압박해 광고주에 유리한 글을 쓰게 한다.
+ 갤러리의 광고 프로필을 반영하기 위해 당신의 글을 수술한다.

예술 언론과 갤러리의 이해관계는 매우 복잡하게 얽혀 있지만 각종 매체에 글을 써본 나는 단언컨대, 리뷰와 광고 사이의 어떤 구린 결탁의 기미도 감지한 적이 없다. 편집자들은 마감일이 다가오고 있음을 알려주고 어색한 구문을 바로잡는 역할을 할 뿐이다. 경험 없는 일부 평론가들은 진심으로 사람들의 평가를 두려워한 나머지 자기 글을 자체 검열하기도 한다(61쪽 '나쁜 글의 뿌리는 두려움이다' 참고). 오늘날 부정적인 평론을 찾아보기 어려운 이유도 다 그 때문일 것이다. 그러나 자신감 넘치는 비평가들은 자기 생각을 있는 그대로 밝힌다. 리뷰를 쓸 전시회를 선택할 때는 오로지 그것이 (좋은 이유든 나쁜 이유든) 검토할 가치가 있는지, 그것에 대해 할 말이 있는지를 기준으로 삼아야 한다.

8    몇 개의 작품을 다루어야 하나?
2-4개의 작품에 대해 500단어를 쓰면 꽤 자세하게 검토할 수 있다. 12편의 그림, 하나의 웹사이트와 한 편의 영화가 전시회에 소개되었다면 적어도 이 전시회에 다양한 미디어가 있었다는 사실은 밝혀야 한다. 영화에만 주로 관심을 쏟고 나머지 매체는 거의 다루지 않더라도 말이다.

## 9 '나'라는 말을 넣어 1인칭으로 써야 할까?

이런 글은 눈살을 찌푸리게 하므로 웬만하면 3인칭으로 고쳐야 한다. '전시회장에서 보낸 신나는 나의 하루'처럼 어린애가 쓴 것 같은 글은 곧바로 폐기되고 만다. 그러나 블로그에서만큼은 반드시 1인칭으로 서술해야 한다.

## > 신문에 실릴 평론 쓰는 법

신문에 진지한 글을 기고하는 예술 평론가라면 이런 기본서를 읽을 가능성이 낮다는 사실쯤은 나도 잘 안다. 좋은 신문 평론은 이런 책에서는 도저히 얻을 수 없는 전문 지식을 반영한다. 주관적이고 전문적인 예술 비평과 '누가, 언제, 어디서, 무엇을, 왜'라는 뉴스 보도 형식이 결합된 신문 평론은 예술 애호가들의 흥미를 불러일으킬 신선한 관점을 담는 동시에 예술에 문외한인 독자들도 쉽게 이해할 수 있는 글이어야 한다. 그보다 더 큰 문제는 마감시간을 맞추기 위해 밤을 꼬박 새며 손이 떨어져나가도록 글을 써야 할 때가 많다는 점이다.

신문 평론가는 오점 하나 없이 깨끗한 윤리적 평판을 지녀야 한다. 평론가들이 공정하게 행동하지 않는다면 이 업계에서 퇴출될 위험을 각오해야 하고, 몇 세기에 걸친 폭넓은 예술사쯤은 거뜬히 감당하면서 별로 정이 안 가는 전시회에 대한 글도 많이 써야 한다. 또한 다음과 같은 글도 쓴다.

- 사망 기사: '유명 조각가 프란츠 웨스트, 향년 65세로 사망'
- 일반적인 예술 관련 소식: '구글, 아트 프로젝트 확대하다'
- 기명 논평 보고: '비평가의 노트: 감상에서 얻는 교훈'[26]

그리고 신문 평론가는 갤러리, 아트페어, 사교 행사를 쉴 새 없이 돌아야 한다. 더구나 그들에게는 독특한 개성, 진전시키고 있는 견해, 독자를 날마다 끌어들일 수 있는 신뢰를 주는 목소리도 필요하다. 결국 훌륭한 신문 평론가는 영웅 같은 목소리를 내야 한다는 뜻인지도 모른다.

이번에는 20년간 《뉴욕타임스New York Times》에 글을 써온 로버타 스미스Roberta Smith[27]가 조금은 과감하게도 잘 알려지지 않은 86세의 화가 로이스 도드Lois Dodd에 대해 쓴 글을 소개한다. 도드의 작품은 예술의 중심지 맨해튼에서 한참 떨어진 메인 주 포틀랜드미술관Portland Museum에 전시되었다. 아마 나처럼 도드라는 예술가에 대해 한 번도 들어본 적이 없는 사람도 있겠지만, 스미스의 글을 다 읽고 나면 독자는 다음을 얻을 수 있다.

- 60년 넘게 이어져온 로이스 도드의 예술 세계에
  강렬한 인상을 받는다.
- 이 전시회의 훌륭한 점과 개선할 점이 무엇인지 알게 된다.
- 이 화가의 예술사적 위상을 분명히 이해한다.

무엇보다 스미스의 평론을 읽은 독자들은 도드가 그린 헛간, 사과나무, 잔디를 더욱 깊이 이해할 수 있게 된다. 이런 이유로 스미스의 글은 피터 슈젤달이 훌륭한 예술 비평이 마땅히 해야 한다고 언급한 "삶에 더 풍성하고 아름다운 무언가를 제공"하는 역할을 하고 있다.[28]

도입 문단과 끝부분에서 글의 일부를 발췌했다. 신문 평론이 반드시 전달해야 하는 정보에는 어떤 것들이 있는지 눈여겨보자. 전시회에 대한 소식, 이 생소한 아티스트의 약력, 그림과 전시회에 대한 설명, 해석, 평가 등이 여기에 해당할 것이다.

로이스 도드의 그림은 일관성 있고 엄청나게 경제적이다. 그녀는 60년 동안 바로 주위에 있는 이미지들을 그렸다. 모든 그림은 딱 그녀가 생각하는 거리까지만 갈 뿐 그 이상은 넘어가지 않는다[주제]. 군더더기는 전혀 없다. 포틀랜드미술관에서 소박하게 열린 도드의 회고전 <로이스 도드: 빛을 머금은 풍경Lois Dodd: Catching the Light>에는 달빛 또는 태양빛 아래의 풍경, 집 안과 강가의 전경, 꽃, 연장 창고, 잔디, 아담한 판잣집과 헛간이 가득하다(…)[1].

언뜻 들으면 매우 평범하고 심지어 식상한 소재 같지만 도드의 그림은 우리의 시선을 사로잡는다. (…) 가정의 친밀감을 한 꺼풀 벗기면 거칠고 제멋대로인 그림의

민낯이 드러난다. 그 바닥에는 '싫으면 말고'라는 식의
태평스럽고 괄괄한 배짱이 깔려 있다[2].

지금껏 기존 예술은 대부분 그런 정신을 외면했다. 이것은
86세 도드의 첫 미술관 회고전이다. 또 뉴욕 예술계에서
한참 떨어진 곳에서 열린 행사다. 그곳 한 구석에서 도드는
수십 년간 묵묵히 작품 활동을 했다. (…)

주의 깊은 관찰력과 자신에 대한 믿음을 지닌 화가는 절대
같은 소재를 같은 방식으로 두 번 그릴 수 없다[3].

---

인용 자료 38  로버타 스미스, 「일상의 색채와 기쁨The Colors and Joys of the
Quotidian」《뉴욕타임스》, 2013년 2월 28일

첫 단락: 해석/소식 또는 주제—이 작품을 보고 처음에 드는 생각
은 무엇인가?[주제], 두 번째 단락: 소식/설명—'이것은 어떤 작
품인가?'에 대해 구체적인 명사로 설명한다[1]. 세 번째 단락: 해
석/설명 또는 '어떤 의미가 있는가?'[2]—스미스는 예술가가 어
떤 사람인지 설명하고, 뉴욕에서 외면받던 80대 예술가의 첫 미
술관 회고전에 어떤 의미가 있는지 밝힌다. 스미스는 마지막 질
문 '그래서 뭐?'[3]에 대답하면서, 어떻게 도드의 작품을 통해 훌
륭한 화가들의 태도를 이해하게 되었는지 설명한다(71쪽 '정보 전
달을 위한 아트라이팅의 세 가지 임무' 참고).

　마무리 논평에 이르기 전에 스미스는 화가 알렉스 카츠Alex

그림 29  로이스 도드, <사과나무와 헛간>, 2007

Katz의 일화를 소개하고, <사과나무와 헛간Apple Tree and Shed>
(2007, 그림 29) 같은 개별 작품을 자세히 설명한 뒤 미니멀리스
트 도널드 저드Donald Judd나 추상화가 엘스워스 켈리Ellsworth
Kelly와 비교하는 등 예술사에서 도드가 차지하는 입지를 분석한
다. 이 세계적 수준의 평론가는 박식하면서도 친절한 설명을 통
해 글의 흐름을 벗어나거나 독자의 흥미를 떨어뜨리지 않고 이
모든 임무를 성취한다.

> 도서 평론 쓰는 법

도서 평론은 책의 저자보다 그 책의 주제에 대해 더 잘 아는 전문
가가 쓰는 것이 이상적이므로, 학생이나 초심자에게는 기대하기
어려운 수준의 글이다. 만약 검토하는 책의 주제에 대해 잘 모른

다면 시작하기 전에 조사를 해두는 편이 나을 것이다.

평론은 요약이 아니라 분석이다. 전시회 평론과 마찬가지로, 짧은 도서 평론은 글 전체를 아우르는 하나의 견해나 반응을 정하고, 책에서 가져온 증거(인용구, 예, 구문)로 뒷받침하면 된다. 결국 분석하는 글은 모두 '당신의 논점을 지지하는 증거는 무엇인가?'라는 질문으로 돌아가야 한다.

대부분의 도서 평론은 앞으로 전개할 핵심 내용을 간략히 정리(암시)하는 짤막한 개관으로 시작한다. 이때 같은 주제를 다룬 다른 출판물이나 입증 가능한 자신의 지식에서 관련 정보를 가져와, 긍정적 평가든 부정적 평가든, 자신의 평가를 뒷받침할 수 있다. 일반적으로 평론가들은 책의 약점과 강점을 모두 찾아낸다. 그러니 처음부터 끝까지 손톱만 한 흠(또는 장점)도 찾을 수 없는 경우가 아니라면 품질에 대해 너무 호들갑을 떨지 않는 편이 좋다. 설사 책이 마음에 들지 않더라도 필자가 잘한 것은 없는지 따져본다. 반대의 경우도 마찬가지다.

평론을 쓰기 위해 책을 읽을 때는 다음 사항을 위주로 본다.

+ 화제성: 또는 내용의 중요성
+ 주장: 명확하고 설득력이 있는지, 아니면
  앞뒤가 안 맞거나 내용을 따라가기 어려운지
+ 가독성: 글이나 이미지의 품질
+ 독창성: 독창적인, 또는 식상한 사고나
  그런 조사를 했다는 증거가 있는지

+ 철저함: 내용이 정확한지, 아니면 사실관계에
  오류, 불일치, 모순 등이 있는지
+ 출처: 참고 자료와 인용 출처를 정확히 표시했는지,
  아니면 근거 없고, 논란의 여지가 있고, 널리
  인정받지 못하는 추정이 난무하는지
+ 예: 책의 저자가 훌륭한 예를 선택했는지, 아니면
  누락되었거나 너무 식상하거나 한물간 자료를 사용했는지
+ 겉모습: 레이아웃과 디자인(보통은 저자의 소관이 아니다.)

세라 손튼Sarah Thornton의 책 『걸작의 뒷모습Seven Days in the Art World』(2008)²⁹은 언론의 열렬한 찬사를 받았다. 그들은 이 책의 흥미진진한 전개와 예술계의 신비에 대한 생생한 묘사를 높이 평가했다. 반면 《아트 먼슬리》의 샐리 오라일리Sally O'Reilly는 훨씬 비판적인 입장을 취했다. 예술계를 종횡무진 누비는 손튼의 숨 가쁜 한 주를 예술계의 저소득층에 속하는 도서 평론가인 오라일리 자신의 일상적인 나날들과 비교한다(145쪽 '그래도 확신이 없다면 비교를 한다' 참고).

나는 세라 손튼이 이레를 보낸 예술계에 대해 잘 알고 있지만 그곳에 속한 것은 아니다. **예술계는 돈, 권력, 명성의 세계다. 힘겹게 겨우 밥벌이나 할 수 있는 곳이 아니다**[주제]. (…) 손튼은 이 세계의 상류층에 해당하는

부유한 계급을 조사 대상으로 선택했다. 책 뒤편에 붙인 인터뷰 대상자의 목록으로 책의 품질을 평가받겠다는 듯 **철저하게 이 업계의 큰손들에게만 접근했다.** (⋯) 결국 손튼은 뛰어난 수완을 발휘해 인터뷰 대상자들을 직접 만날 수 있었다. (⋯) 마크 제이콥스Marc Jacobs에게 그가 디자인한 루이뷔통 가방을 무라카미가 '내 요강'이라 부른다는 사실에 대해 어떻게 생각하는지 묻는다[1]. (⋯)

치프리아니 수영장 옆에서 벨리니를 음미하는 사람들도 있겠지만 그것은 대다수의 경험과는 거리가 멀다. (⋯) 무라카미를 스튜디오 방문 챕터의 주인공으로 받아들이는 것은 **터키 젤리를 일상적인 음식이라고 우기는 것과 같다**[2]. (⋯)

**자서전, 인류학 다큐멘터리, 일요판 신문 폭로 기사 형식이 뒤섞인**[3] 『걸작의 뒷모습』은 흥미롭게도 놀랄 만큼 편향된 관찰을 담고 있다. 손튼은 누군가를 소개할 때 그의 외모가 어떤지 묘사하고, 그 사람의 말 중간중간에 '그녀는 샌드위치 한 입을 베어 물더니 고개를 옆으로 기울였다' 같은 묘사를 삽입한다. (⋯)

인용 자료 39  샐리 오라일리, 「리뷰: 걸작의 뒷모습」 《아트 먼슬리》, 2008년 11월

오라일리는 오랜 세월 예술계의 일원으로 살아온 사람이니, 자신의 경험을 손튼의 책에 그려진 사람들과 비교하여 이견을 제시할 자격이 충분하다. '터키 젤리' 비유는 그야말로 일품이다. 매혹적이고 쫄깃한 간식이지만 누군가에게는 너무 달고 소화도 잘 안 된다[2]. 오라일리의 전반적인 견해에 어울리게 이국적이면서 여행의 분위기도 전달한다. 손튼의 견해는 많은 사람들에게 여전히 생소하기만 한 화려한 예술 세계를 전형화하도록 부추기는 편협한 견해라고 주장하면서도[주제], 오라일리는 『걸작의 뒷모습』의 장점을 외면하지 않고 손튼의 조사가 '엄격'하면서도 '솔직'했다고 추켜세웠다[1]. 그리고 이 책의 다양한 글쓰기 스타일에 매료되었다고 털어놓았다[3].

독자는 오라일리의 결론에 동의하지 않을 수도 있지만 어쨌든 오라일리는 그녀가 책의 약점이나 강점으로 지적한 모든 사항을 구체적인 예나 인용구로 뒷받침한다. 《선데이타임스The Sunday Times》가 『걸작의 뒷모습』을 "지금까지 현대미술의 인기를 다룬 책 가운데 최고"[30]라고 찬양한 반면, 오라일리는 손튼의 책에 대해 현대미술이 부자들의 놀잇감이라는 대중의 인식에 '맞설 기회를 놓쳤다'고 결론을 내렸다. 당신의 반응이 어느 쪽이든 책의 어느 단락이나 아이디어를 보고 그런 의견을 갖게 되었는지 정확히 따져볼 필요가 있다. 책을 읽는 동안 핵심 사례나 인용구에 밑줄을 치거나 표시를 하여 결론을 지지하는 근거로 제시해야 한다.

## > 기명 논평 쓰는 법

'기명 논평'(본래는 신문 사설의 반대쪽 페이지에 실리는, 신문사에 소속되지 않은 필자가 쓴 글을 뜻한다)은 개인의 편향된 의견을 제한 없이 펼칠 수 있다는 점에서 일반적인 뉴스 기사와는 다르다. 오늘날 블로그, 페이스북, 트위터 등은 예술을 비롯한 모든 분야에 대해 저마다의 생각을 맘껏 쏟아낼 수 있는 열린 공간을 제공하고 있다. 하지만 아무리 편파적인 의견을 내세우더라도 다음과 같은 설득력 있는 논거가 뒷받침되어야 한다.

+ 직접적인 경험담
+ 통계자료
+ 전문가의 견해
+ 예리한 분석

여행정보 사이트 '트립어드바이저TripAdvisor'나 생활정보 검색 서비스 옐프Yelp 등의 영향으로 '평론'은 지저분한 숙박업소부터 실망스런 칵테일에 이르는 모든 대상에 대해 실컷 불평을 늘어놓는 플랫폼이라는 의미로 변질되었다. 온라인 예술 평론 역시 다르지 않다. 신문이 지배하던 시대에는 듣도 보도 못했던 원색적이고 적나라한 비판이 난무한다.[31] 온라인 예술 평론에는 다음 요소들이 뒤섞여 있다.

+ 예술 비평

+ 잡담

+ 시장 분석

+ 일상에 대한 기록

+ 통계자료

+ 자기 과시

+ 비공식 인터뷰 자료

+ 직접 목격한 내용 보고

그래도 역시 기명 논평 콘텐츠의 수준은 필자의 지식, 미술계 핵심 인사들과의 인맥, 매끄러운 글솜씨에 의해 결정된다.

뛰어난 비평가나 저널리스트는 서면에서든 온라인에서든 140단어 분량의 짧은 뉴스 기사 한 토막을 예술 비평과 역사적 고찰이 담긴 훌륭한 논평으로 승화시킨다.

톰 에클스Tom Eccles와 조해너 버튼Johanna Burton의 기획으로 6월 22일-12월 20일간 뉴욕 주 애넌데일온허드슨 바드칼리지의 헤셀미술관 Hessel Museum of Art과 CCS갤러리에서 개최되고 있는 하임 슈타인바흐 Haim Steinbach 전시회가 2014년 봄부터 취리히미술관Kunsthalle Zürich으로 장소를 옮긴다.

**한 시대를 가늠하는**[2] 1986년 전시회에서 **최상급 아티스트로 부상한** 애슐리 비커턴Ashley Bickerton, 피터 핼리Peter Halley, 제프 쿤스, 마이어 바이스먼Meyer Vaisman(이들은 이후 소나벤드 4인조라는 별칭을 얻게

되었다)과 달리, **하임 슈타인바흐는**[2] 이 전시에 불참한
탓에 순식간에 그에게 걸맞지 않은 위치로 추락하고
말았다. 27년이 지난 지금, 느닷없이 격자 **형태 위주의**
**1970년대 회화 작품부터 최근의 대규모 설치미술**
**작품을 아우르는**[1] 그의 발자취를 더듬는 이유는
이런 부당한 평가를 조금이나마 바로잡기 위해서다.
**슈타인바흐의 대표작 <포마이카 선반**Formica shelves**>은**
**한 시대를 연상시키는 제품들을 선반에 가지런히**
**진열하여**[1] **시대의 의미를 되새겨보게 하는 작품이다**[2].
**내가 보기에 슈타인바흐의 작품만큼 참신한 시각으로**
**평가해야 할 작품은 드물다**[3].

---

인용 자료 40  잭 뱅코스키Jack Bankowsky, 「프리뷰: 하임 슈타인바흐」
《아트포럼》, 2013년 5월

《아트포럼》의 전임 편집자 뱅코스키는 누가, 언제, 어디서, 무엇
을에 대한 잡다한 정보를 도입부에 모두 압축하여 다가오는 슈
타인바흐의 회고전에 대해 자세히 소개할 여지를 확보하는 한편,
다음 사실들도 간략하게 전달하고 있다.

Q1 작품은 무엇이며, 작가는 누구인가[1]?
Q2  작품은 어떤 의미를 지니는가[2]?
Q3  왜 관심을 가져야 하는가[3]?

온라인 예술 평론가나 저널리스트는 아마도 미술계의 소식을 전하는 데 가장 중요한 역할을 하는 사람들일 것이다. 그들은 대중에게 쉽게 다가가면서도 예술에 관한 날카로운 통찰을 담은 이상적인 비평을 전개한다. 전문용어가 배제된 대화체로 기사를 전달하여 정보 제공자에 대한 독자의 신뢰를 한층 드높인다.

다음은 벤 데이비스Ben Davis가 2012년에 새로운 전시장에서 개최된 뉴욕 <프리즈 아트페어Frieze art fair>를 참관하고 난 뒤에 쓴 논평이다.

<프리즈 아트페어>가 열리는 대형 천막[1]은 더없이 멋스럽다. (조금 칙칙하고 음산한 오후였지만) 드넓은 실내 공간 전체에 자연광이 비쳐들어 행사장 곳곳을 쾌적하게 관람할 수 있다. 출품 작가 선정도 나무랄 데가 없다[2]. 관람객들 사이에는 활기찬 기운이 넘치고 맨해튼의 갑부들은 선뜻 지갑을 연다[3]. 이렇게 중요한 거래가 진행되는 와중에도 행사장의 분위기는 여유롭기만 하다. 이런, 화장실마저 이렇게 아름답다니.

인용 자료 41 벤 데이비스, 「랜달 아일랜드에 첫선을 보인 프리즈 뉴욕, 확실한 성공 예감Frieze New York Ices the Competition with its First Edition on Randall's Island」《블루인아트인포》, 2012년 5월 4일

일견 가볍고 무심해보이는 도입부지만 몇 가지 중요한 정보를 확실히 전달하고 있다.

[1] 프리즈 아트페어는 세련된 새 천막 안에서 성대하게 개최되고 있으며, 앞으로 규모가 더 커질 것으로 예상된다.
[2] '수준 높은' 작품들이 전시되었다.
[3] 재력 있는 뉴요커들이 떼 지어 몰려와 작품을 앞 다투어 구매하고 있다.

더구나 데이비스의 말대로 전시장은 무척이나 만족스럽다. 칙칙한 날씨에서조차 화사해보이고 산뜻한 화장실이 구비되어 있다. 이 모두가 호화로운 설비를 절제하여 표현한 것으로 주최측이 사소한 사항에까지 신경 썼음을 암시한다. 데이비드는 아트페어가 막바지에 이르렀을 무렵의 분위기를 이렇게 묘사한다.

프리즈의 대형 천막을 둘러보면서 나는 일종의 깨달음을 얻었다. 꽃병의 외곽선이 서로를 마주보는 두 얼굴로 보이는 순간에 상응하는 깨달음이었다.[1] 나는 갑자기 이 모든 행사의 핵심이어야 할 예술이 행사 자체를 위한 구실이라는 느낌을 강하게 받았다. 마치 후경과 전경의 위치가 바뀐 것처럼. (…)

아트페어나 개막 행사 환경의 일부로 전시된 작품들은

특정한 사회 관계를 열기 위한 '대화 유도 수단'이라는 지위[2]를 스스로 드러낸다. 미래에 우리는 이 시대의 예술이 교묘한 테마 파티를 만들어냈다고 기억할지도 모른다.

인용 자료 42 벤 데이비스, 「아트페어에서 사회적 공간을 만들어내는 도구로서의 현대미술에 대한 고찰Speculations on the Production of Social Space in Contemporary Art, with Reference to Art Fairs」 《블루인아트인포》, 2012년 5월 10일

필자는 오래된 전경-배경 착시 그림을 현대미술계에 적용하여 거시적 규모로 확대한다. 아트페어에서 오가는 대화 속에서 작품들은 유용한 화젯거리와 파티의 배경막으로 전락하고 만다[2].

데이비스는 예술계 매커니즘의 변화하는 형세에 대해 재치 있는 통찰을 제시한다. 부실한 아트라이팅이 실망을 주는 이유는 흐리멍덩한 표현뿐만 아니라 밑도 끝도 없는 논리 때문이다. 또 그런 글에서는 유머라고는 전혀 찾아볼 수 없다. 자신의 표정은 전혀 바꾸지 않은 채 독자의 입술에 미소를 머금게 할 수 있다면 (학문적 또는 조직적 글쓰기가 아닌 기명 서평에서는 '진지함'을 요구한다) 그렇게 한다. "대박 복권에 당첨된 제빵사의 가족"을 떠올려보자(66쪽 참고). 이 구절은 고야가 그린 왕족을 엄청난 상금을 획득한 18세기의 제빵사 가족으로 바꾼 극적인 코미디다. 160년이 지난 지금도 그 구절은 여전히 우습고 신랄하다.

## 누가 발언을 하는가?

진정한 예술 비평은 결국 작품과 예술 그 자체로 돌아와야 한다. 인용 자료 42번으로 소개한 벤 데이비스의 글은 도입부와 결론 부분만 발췌했다. 그 중간에 데이비스는 같은 도시에서 열린 다른 예술행사(뉴욕 현대미술관에서 개최한 행위예술가 마리나 아브라모비치Marina Abramovic, 뉴뮤지엄New Museum에서 개최한 카르스텐 휠러Carsten Höller 전시회의 단편들)를 간략하게 요약한다. 이 모두는 "닭이 먼저냐, 달걀이 먼저냐?"라는 질문으로 다시 연결된다. 예술 오브제와 그것이 만들어내는 사회적 상호작용 중 무엇이 우선인가? 진정한 예술 평론가의 눈은 틀림없이 예술 쪽으로 향할 거라 믿는다. 반면 예술에 대해 약간의 호기심밖에 없는 기자(예술 세계를 잠시 방문한 여행자에 불과한 사람)라면 어마어마한 가격표, 화려하게 치장한 갤러리스트, 컬렉터가 소유한 해변가 저택 등 엉뚱한 곳으로 정신을 팔 것이다. 결국 이런 저널리스트는 어떻게 소개해야 할지 막막하기만 한 예술로 독자를 끌어당기기보다(63쪽 '예술에 관해 처음으로 글을 쓸 때' 참고) 예술가가 점심으로 무엇을 주문했는가를 전하는 데 한 문단 전체를 할애할 것이다.

앞에서 살펴보았듯이 세라 손튼의 『걸작의 뒷모습』에 대한 샐리 오라일리의 반응(263쪽 '도서 평론 쓰는 법' 참고)의 요지는 이 책의 조사가 충분치 않거나 서술 방식이 흥미롭지 않다는 것이 아니라, 손튼이 예술계에서 초롱초롱한 별이 가장 많이 모인 부분만 관측한 탓에 수많은 다른 행성의 존재는 깨닫지 못했다는 것이다. 손튼의 책에서 배제된 변두리의 사정, 블로거와 개인 발행인, 런

던 골드스미스Goldsmiths나 로스앤젤레스 칼아츠CalArts 밖의 학자들, 소규모 전시 공간과 아트 딜러, 근근이 생계를 이어가는 수백만의 무명 예술가라는 위성들은 서로 충돌할 때도 있지만 대개는 각자의 은하계를 차지한다. 훌륭한 예술 평론가들은 이런 부분집합의 (전부는 아니라도) 대부분을 이해하고 있다. 이런 평론가 대부분이 평생을 예술에 헌신하고 있는(또는 헌신할) 사람들이며, 역시 같은 마음을 지닌 사람들을 위해 글을 쓴다.

예술계 밖의 저널리스트들은 예술에 대해 경제학자 돈 톰슨 Don Thompson과 같은 태도를 갖고 있을 것이다. 그는 그 유명한 『은밀한 갤러리$12 Million Stuffed Shark』[32]를 쓰기 위해 엄청난 시간을 할애하여 거액이 오가는 예술계의 경매를 조사했다. 톰슨의 책에서 가져온 다음 문단을 《아트 인 아메리카》에 실린 예술 베테랑 데이브 히키의 기명 논평과 비교해보자.

소더비의 명망 높은 이브닝 경매에 입찰하는 사람은 무엇을 얻고 싶을까? 여러 가지가 있을 것이다. 그림은 물론이고 자신을 바라보는 사람들의 새로운 시선도 기대할 것이다. (…)

유명 경매장에서 입찰을 하거나 유명 딜러로부터 작품을 구매하거나 유명 미술관 전시회에서 인정받은 작품을 선호하도록 소비자를 유도하는 동기는 **다른 사치품을 구매하도록 유도하는 요인과 비슷하다**[1]. 여성들은

루이뷔통 핸드백이 자신들을 돋보이게 해줄 거라는
기대를 갖고 그것을 구매한다. 그 특유의 갈색과 금빛
가죽을 댄 가장자리, 눈송이 무늬를 몰라볼 사람이 없기
때문이다. (…) 남자들은 친구들이 브랜드명을 잘 모르고
누가 아는 척하지 않더라도 네 개의 내장 다이얼과
도마뱀가죽 밴드가 부착된 **오데마피게**Audemars Piguet
**시계를 산다.** 그의 친구들은 경험과 직감으로 그것이
값비싼 브랜드이며, 그것을 착용한 사람이 부유하고
남다른 취향을 지녔음을 알아차릴 테니까. **벽에 걸린
워홀의 실크스크린이나 현관 입구에 놓인 브랑쿠시의
조각상 역시 같은 메시지를 전달한다**[2].

인용 자료 43  돈 톰슨, 『은밀한 갤러리』, 2008

만약 당신이 나처럼 작품을 감상할 때 지금까지 보아온
**모든 분야의 작품과 대조하는 방법을 쓴다면**[1], 서로
복잡한 영향을 주고받는 선례들 덕분에 더욱 중요하고
인상적인 경험을 할 수 있을 것이다. (…) 30년간의
예술 이론과 예술사는 예술 관행에 대한 우리의 이해를
파괴했다. 그래서 나는 **법, 의학, 예술의 관행이 정의,
안전, 행복에 대한 우리의 생각을 유지하고 갱신하는 데
기여해야 한다**는 사실을 알려주고자 한다[2]. 이런 임무를
수행하기 위해 그들은 선례 없는 현재에 대항할 준비를

갖춘 선례의 영역 전체를 받아들인다. 지금 당장 어떤 오래된 법적 결정, 어떤 약초나 형상이 필요한지 알 수 없기에 항상 모든 선례를 이용할 필요가 있다. (…) 실제 선례가 그렇듯 예술 작품은 입양되어 낯선 새 환경에 적합하도록 길러지고 다듬어지기를 기다리는 고아와 같다.

인용 자료 44  데이브 히키, 「고아들Orphans」 《아트 인 아메리카》, 2009년 1월

경제학자가 예술을 사치품에 비유한 것과 대조적으로, 예술 평론가는 다른 작품에 대한 자신의 폭넓은 지식을 바탕으로 작품을 설명한다[1]. 히키는 예술이 법률과 의학처럼 세상에 대한 높은 이상을 제시한다고 주장한다. 반면 톰슨은 컬렉터가 보기에 '가치 있는' 작품이 기껏해야 고급 시계처럼 누군가의 으리으리한 응접실에서 소유자의 부를 과시하는 수단일 뿐이라고 본다[2]. 다른 분야에 속한 필자들은 종종 예술 업계를 자신의 분야와 비교하면서 깊이 연구하고 (열정적인 예술 평론가들처럼) 독자의 관심을 끌 수 있도록 메시지를 솜씨 있게 재단한다. 그러나 그 독자들이 속한 집단 역시 한없이 다양하다.

앵글로색슨 예술계의 구성원들에게 가장 좋아하는 아트라이터가 누군지 물어보면 주저 없이 '데이브 히키'의 이름을 대곤 한다.33 (학자라면 T. J. 클라크T. J. Clark를 댈 가능성이 높다. 네빌 웨이크필드Neville Wakefield와 스튜어트 모건의 이름도 흔히 언급된다.) 애시캔스쿨Ashkan School 이후로 줄곧 예술계에서 활동해온 전직 아

트 딜러[34] 히키는 박식하고 재치 있고 대담하며, "예술은 모든 사람을 위한 것이며 인생을 더욱 아름답게 만든다"라는 큰 그림을 지니고 있다. 그의 예술 경력은 미시시피 강만큼 길다. 뉴멕시코 대학의 실무 교수를 지냈고, 《아트 인 아메리카》의 관리자를 거쳐, 2001-2002년 SITE 산타페의 큐레이터 겸 아트라이터 겸 강사로 활동했다.[35] 돈 톰슨은 저명한 경제학자이며 토론토 요크대학 슐리히경영대학원 마케팅과의 선임 연구원이자 나비스코 브랜즈 교수다.[36] 논평을 읽을 때는 글쓴이의 전문 분야를 항상 유념해야 한다. 그렇다면 이런 의문이 생길 만하다. 예술 평론가 데이브 히키가, 이를테면 쿠키 회사의 브랜딩 전략에 대해 믿을 만한 의견을 제시할 수 있을까? 비록 그가 간식 업계에 대해 1년간 열심히 조사를 했다고 해서?

현대미술을 취급하는 예술 비전문가 또는 반 전문가의 수는 나날이 늘어날 것이다. 온라인에는 누구나 접근할 수 있는 아트라이팅 플랫폼이 얼마든지 존재하기 때문이다. 아니면 현대미술에 대한 사람들의 관심이 크게 증가하고 있지만 전문적인 예술 평론은 엄청나게 지루한 쪽으로 기울고 있기 때문인지도 모른다. 아트라이팅의 문이 점차 넓어지는 현실은 예술 평론가에게 큰 혜택이 될 것이다. 앞으로 열정적인 예술 비평가들은, 참신한 시각과 재미를 겸비한 글을 쓸 줄 아는 새로운 예술 평론가 집단과 경쟁해야 할 것이다. 그러나 최고의 조합은 아무래도 글솜씨도 뛰어나고 진짜 예술 지식도 풍부한 천하무적의 아트라이터일 것이다. 바로 당신이 되고 싶어 하는 그런 사람 말이다.

> 카탈로그 에세이나 잡지 기사 쓰는 법

다시 한 번 반복하지만 결국 시작은 예술을 직접 감상하는 것이다. 많은 작품을 감상하고 많은 글을 읽고, 우부UbuWeb나 구글 등 온라인에서 자세한 정보를 찾아봐야 한다(가장 믿을 수 있는 정보 출처는 예술가의 갤러리 또는 웹사이트, 유명 잡지 등(367쪽 '아트 블로그와 웹사이트' 참고)이다).

## 한 예술가에 관한 긴 글

정말로 마음에 드는 예술가를 한 명 고른다. 관련 자료를 정리한다. 당신이 모은 자료 뒷면에 서지 정보나 믿을 만한 웹사이트 주소를 기록해둔다. 출처는 나중에 여러 번 다시 확인해야 한다. 서로 연락하는 사이가 아닐 경우 가능하면 예술가를 직접 찾아가는 것이 좋다. 어쩌면 꼭 그래야 하는지도 모르겠다. 그렇다고 그를 끊임없이 귀찮게 하며 괴롭히지는 말자. 예술가와 정말 친한 친구가 아니라면 그의 작품을 최대한 숙지하고 몇 가지 부담 없는 질문을 정한 다음에 그들의 웹사이트나 갤러리를 통해 연락한다("당신의 예술에 관해 말씀해주시겠어요?" 같은 질문은 삼간다). 상대에 대해 잘 알고 나서 정확한 질문을 던져야 한다. 스튜디오 방문이나 인터뷰는 사전에 약속을 잡는다.

　예술을 볼 때 아트라이터가 생각해야 하는 세 가지 핵심 문제를 떠올려보자(71쪽 '정보 전달을 위한 아트라이팅의 세 가지 임무' 참고).

Q1 이 작품은 어떻게 보이는가? 어떻게 만들어졌나?

Q2 이 작품의 의미는 무엇인가?

Q3 이 작품은 세상에 어떤 가치를 전하는가?

이는 객관식 문제가 아니다. 준비하고 글을 쓰고 편집할 때 이 질문들을 늘 머릿속에 담아두어야 한다. 당신은

+ 주장을 구체적인 사례로 뒷받침하는가?

+ 생각의 논리를 자세히 설명하는가?

+ 작품의 의미를 덧붙이기 전에 그것이
  어떤 작품인지 설명하는가?

+ 작품 하나하나를 충실히 검토하는가?

### 내용

일단 위 질문에 모두 '예스'라고 대답했다면 한 예술가 또는 예술가 집단에 대해 좋은 글을 쓸 수 있을지의 여부는 다음으로 좌우된다.

+ 그의 예술에 대해 개인적으로 잘 알고 있고 할 말이 많다.

+ 최대한 많은 자료를 보고 읽고 조사한다.

+ 예술가와 당신의 생각, 정해진 글자 수에 적합한 구조나
  구성 원칙을 채택한다.

한 예술가에 대한 카탈로그 에세이나 잡지 기사는 대략 1,000-4,000단어 분량이다. 특정 기간이나 시리즈, 개별 작품을 집중 조명할 생각이 아니라면 예술가의 대표작(또는 그보다 조금 덜 알려진 작품), 미디어, 핵심 아이디어나 주제를 다루어야 한다. 특정 전시회에 대한 카탈로그나 특집 기사를 쓰려면 전시된 작품을 위주로 다루어야 한다. 또한 예술가의 경력에서 의미 있는 순간을 언급할 필요도 있다. 이를테면

+ 인생을 바꾼 여행 경험
+ 개인적인 큰 변화(예술가가 공개적으로 밝힌 생애 사건을 뜻한다. 사생활 폭로는 곤란하다)
+ 전환점이 된 전시나 작품(소재나 시리즈)
+ 중요한 인물이나 협조자와의 만남
+ 교직, 업무 환경, 스튜디오 등 환경의 변화
+ 새 미디어, 기술, 거주지 등 새로운 출발

그리고 예술가가 한 발언이나 예술에 대한 중요한 논평도 포함시킬 수 있다. 사전 조사를 할 때는 이런 필수 정보를 목록으로 정리한다. 학술 논문을 쓸 때처럼 아이디어의 개요를 짜는 작업부터 시작한다. 순서도나 흐름도 그 밖의 도형 정보를 종이에 정리한다. 어떤 사례나 논점을 포함시킬지 선택한 뒤 그것을 글의 어디쯤에 넣을지 결정한다. 독자의 전문성 수준이 어느 정도인지 가늠한다. 예술 전문가인가, 아니면 일반 대중인가?

특정 예술가에 대한 글을 쓰는 목적은 그 사람을 처음 접하는 독자에게 개략적인 정보를 제공하기 위해서 모든 문장은 예술가에 대한 사실을 밝히는 데 기여해야 한다. 당신의 글이 이 예술가나 그의 주요 작품에 대한 글이라면 어떻게 해야 그것을 모두 다룰 수 있을까? 만약 당신의 글이 여러 명의 필자가 한 예술가에 대해 쓴 글을 모은 카탈로그에 실릴 예정이라면 다른 필자들의 소재와 겹치지 않도록 한다.

### 구조

아래에 소개하는 몇 가지 구조는 학교 숙제로는 적합하지 않다 (159쪽 '학문적 글쓰기' 참고). 그러나 카탈로그 에세이나 잡지 기사의 형식은 학교 숙제보다 훨씬 자유롭다. 목록 형식의 약력은 글 중간에 어수선하게 끼워 넣지 말고 글 뒤편에 붙인다.

**연대순.** 가장 일반적인 구성 원칙이다. 최초의 서양 미술사가로 알려진 조르조 바사리Giorgio Vasari 이후 꾸준히 사용된 방법으로, 한 사람의 삶과 경력 전체를 논리적으로 정리할 수 있다. 그러나 예술을 A(초창기의 시도)에서 B(최초의 성숙한 업적)를 거쳐 C(걸작)로 향하는 선형적 진화 과정으로 축소해서는 안 된다. 일부 아트 라이터는 연대순 구성이 성실한 보고서처럼 읽히지나 않을지 걱정한다. '파블로 피카소는 1881년 스페인 말라가에서 태어났다. 어린 시절에 그는…'. 그러나 훌륭한 통찰, 독창적인 어휘, 명쾌한 설명으로 살을 붙인다면 이 구조는 우리의 생각을 유연하게 포용

한 훌륭한 글로 만들어낼 수 있다.

폴란드 조각가 알리나 샤포치니코프Alina Szapocznikow에 대한 글의 도입부에서 큐레이터 아담 심칙Adam Szymczyk은 그녀의 작품을 만난 강렬한 첫 경험[1]을 이야기하며 연대순의 기사를 시작한다. 그 기억은 마치 프루스트의 마들렌[37](회상이나 상기의 매개체를 뜻하는 관용적 표현—옮긴이)처럼 심칙으로 하여금 지금껏 저평가 받아온 이 예술가의 삶과 작품 세계를 파헤치도록 재촉하는 기능을 했다[2]. 심칙은 독자들에게 이 독특하고 상징적인 작품 <여행Le Voyage>이 처음에는 자신에게 엄청난 혼란(불균형, 기괴함, 무게, 규모)을 주었다고 소개한다.

**폴란드가 계엄령 이후 암울한 시대를 보내고 있던 1980년대 중반, 나는 우치의 시투키미술관**Muzeum Sztuki**에서 알리나 샤포치니코프의 1967년작 <여행>을 처음 접했다.**[1](그림 30) 미술관의 화랑을 따라 꽤 긴 거리를 걷고 있던 내 앞에 갑자기 그 작품이 나타났다. 뒤로 쓰러질 듯한 자세의 호리호리한 백색 누드였다. **작은 금속 주추 위에 놓인 그 작품은 가파른 각도로 아슬아슬하게 서 있었다. 가까스로 쓰러지지 않고 균형을 잡은 채 중력에 저항하는 모습이었다**[3]. 지나치게 큰 선글라스 렌즈처럼 인물의 눈을 가리고 있는 둥글고 푸르스름한 폴리에스터 조각은 히피 시대의 유행을 암시하는 동시에 인식 장애의 상태인 실명을 상징한다(…).

조각상은 가벼운 느낌을 발산하고 있으며 이상한 빛을
내뿜고 있다. 완전히 투명하지는 않지만 잔잔한 빛을
흡수하고 반사할 만큼의 투과성을 지니고 있다. 근처에
전시된 다른 국내외 작가들의 작품과 뚜렷이 구분되는
유난히 차분한 존재감 때문인지 그것은 잊을 수 없는
환영으로 남아 있다[2].

---

인용 자료 45  아담 심칙, 「먼 곳에서의 터치: 알리나 샤포치니코프의
예술에 관해Touching from a Distance: on the Art of Alina Szapocznikow」
《아트포럼》, 2011년 11월

이 조그만 조각상은 심칙의 발길을 멈추게 했다. 이 매력적인 작
품에 대한 심칙의 설명에는 엄청난 사유가 담겨 있으며, 독자로
하여금 이 특이한 조각상에 대해 호기심을 갖도록 유도한다. 이
도입부에 이어 필자는 예술가의 간략한 연대기를 통해 처음에 제
시한 생각을 뒷받침한다. 프라하에서의 학생 시절부터 이 작품을
제작한 1960년대의 파리 체류 기간, 1972년의 때 이른 죽음 등
샤포치니코프의 삶 전체를 정리하고 그녀의 훌륭한 조각과 사진
작품도 소개한다.

**주제별.** 에세이는 핵심 주제를 뒷받침하는 여러 부분으로 세분화
하거나 다양한 주제로 쪼갤 수 있다.

그림 30 알리나 샤포치니코프, <여행>, 1967

큐레이터 이오나 블라즈윅Iwona Blazwick은 영국 조각가 코넬리아 파커Cornelia Parker의 예술을 탐구하기 위해 그녀에 대한 글을 '발견된 오브제' '공연' '추상' '지식' '권력 구조' 등 여러 주제로 나누었다.

발견된 오브제는 주로 독특하다는 점에서 레디메이드와 구분된다[1]. 뒤샹을 대표로 하는 레디메이드(대량생산된 소변기)는 절대 배수관에 연결하거나 오줌 누는 용도로 쓸 수 없다. (…) 반면 발견된 오브제는 로버트 라우션버그의 아상블라주assemblage, 토니 크래그Tony Cragg의 집적accumulation, 코넬리아 파커의 변형

transmutation처럼[2] 역사를 축적했다는 점에서 유일무이하다(…). 그것이 중고품이기 때문이다(…).

"한 오브제를 중심으로 확립된 언어와 함축은 '다른 것을 의미할' 가능성을 준다." 파커는 이렇게 말했다. "나는 그것들을 가져와 갈 수 있는 데까지 최대한 밀어붙이는 데 관심이 있다."[3]

<서른 조각의 은Thirty Pieces of Silver>(1988-1989, 그림 31)은 리처드 세라의 <납 던지기Throwing Lead>처럼 처음에는 기록된 행위예술의 형태를 취했던 조각 작품이다. 파커는 시골의 오솔길에 수백 개의 은으로 만든 공예품을 배치했다. 그런 다음 19세기를 연상시키는 거대한 기계(증기 롤러)로 그 위를 천천히 굴러가 그것들을 납작하게 뭉갰다(…). 그런 다음 이 발견된 오브제를 철사 줄에 매달아 유령처럼 땅 위에 떠 있는 30개의 웅덩이를 만들었다[4].

---

**인용 자료 46** 이오나 블라즈윅, 「발견된 오브제The Found Object」
<코넬리아 파커>, 2013

블라즈윅이 <서른 조각의 은>[38]에 대한 자세한 설명과 자신만의 해석으로 넘어가기 전에 '발견된 오브제'의 정의[1], 최근과 먼 과거의 선례들[2], 예술가의 발언[3] 등의 핵심 정보를 어떻게 제시

그림 31 코넬리아 파커, <서른 조각의 은>, 1988-1989

했는지 눈여겨보자. 공중에 매달린 반짝이는 오브제는 마치 초자연적인 공중 물웅덩이처럼 보인다[4]. 독자들은 옆에 있는 이미지를 보면서 이를 눈으로 확인할 수 있다.

　주의: 아티스트의 경력이 당신이 편의상 구분한 주제별 카테고리에 순순히 들어맞는 경우는 드물다. 일부 작품은 여러 주제에 걸치거나 당신이 정리한 깔끔한 구조에 편입되기를 거부하며 별도의 수용 공간을 요구할지도 모른다.

**문제 제기하기.** 열린 질문을 통해 한 예술가의 작품에 다가가는 방법이다. 적절한 질문을 찾고 가능한 답(또는 그것들이 유발하는 새로운 질문)을 기준으로 작품을 묶는 능력에 달려 있다.

알렉스 파쿠하슨Alex Farquharson은 다음 질문을 던지며 행위예술가 캐리 영Carey Young에 대한 에세이를 시작한다.

> 미래에 가장 필요한 것은 무엇일까? 정답: '아이디어로
> 정의되는 창조자' '파괴적인 혁신' '유형에서
> 무형으로의 전환'. 이 어구들은 국제 비엔날레에
> 참가한 큐레이터의 수상 감사 발언에서 따온 것이
> 아니라, 대표적인 비즈니스 잡지인 《패스트 컴퍼니Fast
> Company》기사에서 가져온 말이다.[1](…) 과거에는
> 현대미술과 첨단 비즈니스 분야 모두에서 발견,
> 창의력, 혁신을 강조한 적이 없었다.

> <나는 혁명가다I am a Revolutionary>라는 퍼포먼스에서
> 아티스트 캐리 영은 말쑥한 정장 차림으로 깔끔한 사무실
> 공간을 이리저리 돌아다닌다. (…) 사무실 안에는 영
> 이외에 역시 멋지게 차려입은 키 큰 중년 남자가 있다.
> 그는 그녀에게 뭔가 지시를 하고 있다. 그녀를 설득하고
> 칭찬하며 건설적인 조언으로 그녀의 노력을 지원한다.
> "나는 혁명가다." 영은 같은 말을 반복하여 외치느라
> 지친 듯 보이지만, 자신의 뜻을 더 확실히 전달하기로
> 다짐한 듯 이번에는 다른 단어에 강세를 넣어 같은 말을
> 반복한다 "나는… 혁명가다." (…)

> 왜 이 문장이 그녀에게 그렇게도 큰 고통을 주고 있을까?

예술가로서 그녀 자신이 아방가르드나 정치적
유토피아를 믿지 못하기 때문일까? 아니면 관리자로서
그녀가 정말로 급진적인 리더이자 선지자라는 사실을
의심하는 것일까?

인용 자료 47 알렉스 파쿠하슨, 「아방가르드, 다시The Avant Garde, Again」『주식회사 캐리 영Carey Young, Incorporated』, 2002

해석의 가능성이 열려 있는 영의 예술에는 반복하여 질문을 던지는 평론 방식이 잘 어울린다. 영의 예술은 미술과 비즈니스의 모호한 경계를 시험한다. 비즈니스 용어와 예술 용어는 갈수록 비슷하게 들리고 있으며[1] 영의 예술이 강조하는 것도 바로 이런 중첩이다. 미래에는 둘을 구분하기조차 어려워지지 않을까? 파쿠하슨은 지금으로서는 그 둘이 '평행의 세계'에 남아 있다는 결론을 내리지만, (영의 작품이 묻는 것처럼) 예술과 비즈니스의 구분은 결국 무너지지 않을까?

**생애 사건을 배경으로 예술 작품을 삽입하는 형식.** 전기를 쓰는 것이 아니라면 아티스트의 개인적인 삶이 아니라 그가 추구한 예술의 변천 과정을 집중적으로 다루게 된다. 이 방법은 루이즈 부르주아 등 특정 아티스트의 삶과 예술 이야기에 자주 적용되지만, 이렇게 예술과 삶에 같은 비중을 두는 전략은 너무 경직되는 경향이 있으므로 신중하게 사용해야 한다.

A-Z 형식. 루이즈 부르주아의 <테이트 모던 카탈로그Tate Modern catalogue>(2007) 등에서 사용된 방법으로 한 예술가의 복잡한 삶과 예술 이야기를 백과사전 형식으로 배열한다. 이 사전식 서술법을 적용하려면 엄청난 창의력이 필요하다. 특히 'X' 때문에 골치가 아플 것이다. 이 A-Z 형식을 쓰기로 했다면 먼저 주요 논점을 해당 알파벳에 배치한 다음 나머지를 채운다.

수치 열거. 예술가 톰 프리드먼Tom Friedman에 대한 브루스 헤인리Bruce Hainley의 연구 논문인 「무제의 자화상Self-portrait as Untitled(without Armature)」[39]은 연대와 주제를 특이하게 조합해 숫자 순서로 배열하는 방식을 썼다. 프리드먼의 예술을 마사 스튜어트Martha Stewart에서 '잭과 콩나무'에 이르는, 주제에서 빗나간 이야기와 결합한 것이다. 독백하는 듯한 어조와 한 문장으로 된 '챕터' 제목('톰 프리드먼의 작업실에는 창문이 없다')을 사용한 헤인리의 자유분방한 글은 완성도가 매우 뛰어나며 프리드먼의 당혹스런 예술과도 잘 어울린다. 신출내기들이 따라 하기에는 여간 까다로운 구조가 아닐 것이다. 그러나 모든 핵심 자료를 적절한 위치에 배치하는 훈련이 되어 있다면 작품을 번호 체계에 짜 맞추어 이런 방법을 시도해볼 수도 있을 것이다.

예술가가 등장하는 픽션이나 운문. 이 형식에는 제한이 없다. 올브라이트녹스미술관Albright-Knox Museum이 제작한 화가 카린 데이비Karin Davie 카탈로그에서 린 틸먼Lynne Tillman은 이 화가가 그

린 떠다니는 이미지를 보고 비행에 대한 이야기를 만들어냈다. 글은 이렇게 시작된다.

> 데이비는 공중에 떠 있는 자신의 사진을 내게 보여준다…
> 왜 중력에 맞서 멀리 날아가지 않을까, 왜 우리가 모르는
> 세상 저 너머를 믿지 않을까?

인용 자료 48 린 틸먼, 「부양하는 젊은 화가의 초상Portrait of a Young Painter Levitating」 <카린 데이비: 작품전Karin Davie: Selected Works>, 2006

그다음에 이어지는 자유로운 형식의 이야기는 데이비의 무중력 추상화와 잘 어울리며 같은 책 앞부분에 나오는 배리 슈왑스키의 진지한 글을 보완한다(슈왑스키의 글은 예술가의 '비행', 굴곡진 붓 터치와 강인한 직선의 대조를 중점적으로 다룬다). 슈왑스키가 데이비의 작품을 전체적으로, 그리고 작품별로 논리정연하게 설명한 덕분에 틸먼처럼 뒤에 등장하는 필자들은 경계 없는 영역을 탐구할 자유를 누릴 수 있었다.

## 예술가 그룹이나 특정 개념에 대한 기사나 에세이

책(전시 카탈로그, 특정 주제에 대한 개관 등)이나 잡지에 실릴 예술가 집단이나 특정 시대, 매체, 한 가지 개념에 대한 길고 비학문적인 글은 대체로 학술 논문과 달리 각주가 없고 장황한 표현이 적지만 그 구조는 학술 논문과 비슷하다(159쪽 '학문적 글쓰기' 참고).

1  **예술가 그룹, 질문, 과정, 관심에 대해**
   이야기나 예를 곁들여 소개한다.

2  **배경을 제시한다**
(1) 역사: 과거에 이 주제에 대해
    글을 쓴 사람은 또 누가 있는가?
(2) 핵심 용어를 정의한다
(3) 왜 우리가 관심을 가져야 하는가?
    왜 지금 이 작품을 감상해야 하는가?

3  **첫 번째 예술가 또는 아이디어**
(1) 예(작품, 예술가, 평론가, 철학자 등의 발언)
(2) 그 밖의 사례
(3) 첫 번째 결론(다음 부분으로 전환)

4  **두 번째 예술가 또는 아이디어**
(1) 예
(2) 그 밖의 사례
(3) 두 번째 결론(다음 부분으로 전환)

5  **세 번째 예술가 또는 아이디어…**

6  **결론**

7  **참고 문헌과 부록**(카탈로그의 경우)

이 만능 구조는 어떤 글에도 적용할 수 있도록 변형이 가능하다. 글의 순서를 바꾸거나 일부 내용을 빼거나 아이디어 쪽에 특별히 많은 분량을 할애하는 방법 등이 있다. 글의 길이도 한 문장에서 중편소설 길이까지 다양하게 조절할 수 있다. 아니면 주제를 살짝 벗어나 헤비메탈에 대한 당신의 애정을 언급하는 등의 방법도 있겠지만 이 역시 핵심 논점과 연결해 글의 흐름을 유지해야 한다. 늘 그렇듯 반론을 인정하는 것을 두려워하지 말고, 다른 견해를 검토하고, 추가로 생기는 질문도 받아들인다. 표준 구조를 완벽하게 지키는 에세이는 거의 없지만 주제별, 예술가별 텍스트의 대부분은 이 단순한 구조를 바탕으로 삼고 있다.

전문 예술 잡지에 실린 다음의 기사에서 미술평론가 T. J. 데모스T. J. Demos는 21세기의 자연 환경을 걱정하는 예술가들의 최근 작품을 탐구한다. 데모스는 이 예술가들이 인간과 자연의 관계에 경제가 미치는 영향을 강조하고, 그 결과로 나타나는 비뚤어진 '자연' 상태와 금전 중심의 환경 정책이 지닌 잠재적 위험성을 보여준다고 평가한다. 다음은 이 글 도입부의 두 문단이다.

> <블랙숄스 주식 시장 천체 투영관Black Shoals Stock
> Market Planetarium>(2001/2004, 그림 32)에서만큼 밤하늘이
> 불안하고 낯설게 보인 적은 없었을 것이다. 런던에서
> 활동 중인 예술가 리세 아우토게나Lise Autogena와 조슈아
> 포트웨이Joshua Portway는 가상의 별자리를 천체 투영관
> 형태의 돔에 영사했다[1]. 각 천체는 자연이 아니라

상장회사에 해당한다. 전 세계의 주식 거래라는 경제
활동을 컴퓨터 프로그램이 반짝이는 별로 해석한 것이다.
(…) 주식이 거래될 때마다 별은 밝게 빛나고 시장의
유동성에 따라 모이거나 흩어진다. (…) 시장이 침체될
때는 빛을 잃고 사라져 어둠만 남게 된다.

그러나 이 특별한 생태계에는 자연의 생명이 없다는 점이
눈에 띈다… 1973년에 발표된 <블랙숄스 옵션 가격 모델
Black-Scholes option-pricing formular>[2a](…)은 경제적 파생
상품을 사상 초유의 규모로 거래하는 길을 열었다(…)
<블랙숄스 주식 시장 전체 투영관>은 이런 복잡한 계산을
비디오 게임의 흥미로운 논리[2b]로 단순화시킨다.
(…) 블랙숄스가 창조한 것은 기업가 정신의 정제된
표현에 불과하다. 미셸 푸코Michel Foucault가 말년에 쓴
생태 정치학 관련 저서에서 '호모 에코노미쿠스Homo
economicus'라 부른 개념과 유사하다.[2c](…) 이 작품은
단지 데이터를 시각화하는 수단이 아니라 육체, 사회생활,
종교, 미학만이 의미를 지니는 지대 속에서, 발달된
자본주의의 포식자로 살기 위한 실존주의적 모델이다.

인용 자료 49  T. J. 데모스, 「자연 다음의 예술: 자연 이후의 상태에 관해Art After
Nature: on the Post-Natural Condition」 《아트포럼》, 2012년 4월

데모스는 기사의 나머지 부분에서 자신의 아이디어를 전개하기 위해 어떤 기초 작업을 했나?

1   **도입**: 첫 단락에서 <블랙숄스 주식 시장 천체 투영관>이라는 포트웨이와 아우토게나의 상징적인 작품을 소개한다.

2   **배경을 제시한다**
(1)   역사: 1973년에 나온 블랙숄스 옵션 가격 모델
(2)   이 작품은 세상과 어떤 관계가 있는가? 비디오게임의 원리를 통해 오로지 경제적 합리성에만 영향을 받는 생명의 나약함을 드러낸다.
(3)   과거에 같은 주제를 다룬 사람은 누가 있을까? 철학자 미셸 푸코가 대표적이다.

약 4,000단어 상당의 이 기사 뒷부분에서 데모스는 구체적인 예를 통해 자신의 핵심 아이디어를 전개한다. 그 일부를 소개하자면 다음과 같다.

3   **첫 번째 아이디어**: 교토의정서처럼 기후 변화를 통제하는 규정조차 '오염시킬 "권리"를 판매'할 정도로 효율성을 추구하기에 이르렀고 '온실가스 배출량은 매년 기록을 갱신하고 있다.'

(1) 예: <공공의 스모그Public Smog>(2004-)에서 에이미 발칸Amy Balkan은 자신이 구매한 배출 거래권으로 공기가 깨끗한 "공원"을 세운다.

4  두 번째 아이디어: 현대미술에서는 생태와 결합된 작품이 자주 등장한다. '미술과 환경이라는 주제를 다룬 전시회, 카탈로그, 평론이 증가하고 있다.'

(1) 예: <스틸 라이프: 미술, 생태 그리고 변화의 정치Still Life: Art, Ecology and the Politics of Change>라는 주제로 열린 2007년 샤르자 비엔날레

그림 32  리세 아우토게나와 조슈아 포트웨이, <블랙숄스 주식 시장 천체 투영관>, 2012

(2) 예: 2007년 튜 그린포트Tue Greenfort의 <2도 증가Exceeding 2 Degrees>. '예술가는 미술관 전체의 온도도 2도 올렸다. 이것은 타당한 목표이지만 달성하기는 쉽지 않을 지구온난화 방지를 위한 노력을 상징한다.'

5   세 번째 아이디어: 이 21세기 아티스트들은 '자연보호를 필요한 순수의 영역으로 보았던 1970년대 에코아트의 선구자들과 대조를 이룬다.'

(1) 예(역사): 예술가 요제프 보이스Joseph Beuys, 아그네스 데네스Agnes Denes, 피터 펜드Peter Fend, 한스 하케, 헬렌 마이어 해리슨Helen Mayer Harrison과 뉴턴 해리슨Newton Harrison

(2) 예: 인도의 과학자, 환경운동가 반다나 시바Vandana Shiva는 '기업의 생명 지배'를 '바이오 테크놀로지와 지적재산권법'으로 정의했다.
예: 예술가 그룹 크리티컬아트앙상블Critical Art Ensenble의 프로젝트 <자연 재배 곡물Free Range Grain>(2003-2004년 베아트리스 다 코스타Beatriz da Costa와 쉬스쉰shyh-shiun shyuol 참여). '이동식 실험실과 퍼포먼스를 결합한 작품. (…) 방문객들이 상점에서 산 식료품을 가져오면 크리티컬아트앙상블은 유전자 조작 원료가 함유돼 있는지 시험을 해준다.

6   **최종 결론:** '환경 위기와 경제적 선택을 작품 활동의
    핵심에 두는 예술가들은 "우리 시대의 이념적 투쟁"에서
    가장 중요한 지형을 차지한다고 볼 수 있다.'

데모스는 정확히 내가 생각한 방식대로 글을 구성하지는 않았다.
경험이 풍부한 아트라이터들은 종종 글을 쓰면서 직감으로 구성
을 하니까. 오히려 데모스는 구체적인 정보와 분석을 동원해 자
신의 논지를 섬세하게 구성했다. 내 말은 풍부한 에세이를 먹기
좋은 크기로 토막내자는 것이 아니라 복잡하고 선구적인 글조차
표준 구조, 일관된 정보, 구체적인 개념을 바탕으로 구성할 수 있
다는 뜻이다. 이 글의 구성은 학술 논문에 비해 덜 엄격하다.

+   1970년대 예술의 배경에 대한 역사가 이 에세이의
    적절한 부분에 삽입되었다.
+   길고 다양한 사례가 제시된 부분도 있고 한 가지
    예만 제시된 부분도 있다.

이런 글의 구조는 유연하게 변형할 수 있으며, 다음 목적을 위해
당신이 선택한 주제에 맞게 수정할 수 있다.

+   지금껏 수집한 귀중한 자료를 정리한다.
+   원래의 구체적인 결론에 도달한다.
+   이 문제를 왜 지금 고민해야 하는지 보여준다.

데모스가 쓴 에세이의 장점은 튼튼한 구성이 아니라 가치 있는 주제를 찾고 다음과 같은 흥미로운 증거를 제시하는 그의 능력에서 드러난다.

+ 현재 활동 중인 예술가들
+ 과거의 예술가들
+ 전시회
+ 문화와 과학 이론
+ 경제 정책과 도구

그리고 그것들이 시사하는 바를 설득력 있게 해석하는 능력도 포함된다. 데모스는 복잡한 작품의 의미를 축소하지 않으면서도 간결하게 설명하는 능력이 뛰어나다.

### 어떻게 하면 내 글을 출판할 수 있을까?

책은 보통 출판사에 소속된 편집자의 의뢰를 받고 집필한다. 예술 서적 특히 모노그래프는 아티스트와 갤러리가 서로 협의하고, 갤러리에서 유명 아트라이터들 중 집필자를 선택하면서 시작된다. 당신이 대학 3학년 때 쓴 논문(심지어 박사 학위 논문)이 아무리 좋은 평가를 받았더라도 편집자가 풋내기 필자에게 모노그래프를 의뢰하는 일은 드물다. 이 출판물의 성공은 예술가 물론 필자의 명성과 인지도에도 달려 있기 때문이다. (당신이 글을 명확하게 쓰고 꼼꼼하게 사실 확인을 한다고 인정받는다면 짧은 도입부, 캡

션, 추천글 등을 쓰는 소소할 프로젝트를 맡을 가능성은 있다.) 확고한 독자층을 지닌 기가 막힌 책 아이디어가 떠올랐다는 확신이 든다면 당신의 생각을 이메일에 간략하게 정리해 적절한 편집자에게 보내도 좋지만, 이 방법은 거의 승산이 없다. 책 출판을 정말 간절히 원한다면 자비 출간하거나 소규모 독립 출판사와 계약하는 게 낫다. 요즘은 이런 출판사에서 흥미로운 신간이 많이 나온다.[40]

발행 주기가 빠른 정기 간행물라면 출판될 가능성이 높아진다. 자신이 쓴 글이 잡지에 실리길 바란다면 리뷰가 최선이다 (239쪽 '잡지나 블로그에 실릴 전시회 리뷰 쓰는 법' 참고). 우선 잡지사가 '요청하지 않은 원고'를 어떻게 처리하는지 알아보고 그 규정을 따른다. 편집자에게 흥미로운 기사 아이디어를 간략한 이메일로 제시할 수도 있다. 스스로 운이 좋은 사람이라고 생각한다면 흠잡을 데 없이 완벽한 최종본을 제출한 다음 행운을 기대해도 좋다. 과거에 한 번도 다루어진 적이 없는 뛰어난 예술가에 대한 글을 쓰면 출판될 가능성이 훨씬 높아진다. 갤러리나 미술관 웹사이트에서 앞으로 열릴 전시회 정보를 샅샅이 찾아보고, 그것에 대해 할 말이 있다면 전시회 일정 훨씬 전에 기사를 잡지사에 보낸다. 출판의 목적은 독자들이 만족할 만한 최신 정보를 제공하는 것임을 잊지 말자.

철저하게 교정한 글에 설명이 딸린 4-5개의 이미지와 글에서 다룬 작품 사진을 첨부한다. 예술가에게 당신이나 잡지사가 관련 사진과 정보를 사용해도 되는지 물어본 다음 예술가의 갤러리 연락처를 덧붙인다.

항상 당신이 쓴 글의 어조와 길이에 맞는 잡지를 택한다. 당신이 선택한 잡지사 기사가 대체로 어느 정도 분량인지 글자 수를 세어 본다. 편지에 1만 5,000단어 분량의 석사 학위 논문을 첨부하고 편집부가 그들의 기준에 맞는 2,500단어로 요약해주기를 바라면 곤란하다. 당신의 글이 출판될 가능성을 높이려면 완벽하고, 화제 성 있고, 깔끔하게 다듬어진 독창적이고 매력적인 글을 써야 한다.

편집자의 100퍼센트 확답을 얻기 전에는 예술가나 갤러리(또 는 당신 자신)에게 기사가 출판될 거라고 호언장담해서는 안 된다. 한 잡지사에서 거절당한 글일지라도 다른 출판사에서는 환영받 을 수 있으니 계속 문을 두드린다. 자신의 글을 믿어야 한다.

## 여러 명의 예술가를 위한 카탈로그

여러 명의 작가를 다루는 카탈로그도 언론 보도자료와 마찬가지 로 새로운 형식의 가능성을 혼합하는 예술계의 가마솥과 같다. 그룹전 카탈로그의 표준 형식은 다음과 같다.

+ 전체를 아우르는 에세이
+ 전시 작품의 이미지를 글 중간중간에 삽입
+ 비교 사진 자료
+ 작가별 소개

사실 이런 형식은 세스 시겔롭Seth Siegelaub이, 일곱 명의 예술가가 특별히 기획한 저예산 전시회 서적인 『제록스 북Xerox Book』을 만든 1968년 이후로는 다소 식상한 느낌을 준다.41 실제로 그룹전 카탈로그 중에 일반적인 구조를 곧이곧대로 따른 것은 거의 없다. 아트라이터와 큐레이터는 필요에 따라 이런 체계를 감각적으로 수정한다. 취향에 따라 따분한 형식의 구성 요소를 바꾸어 매혹적인 아이디어, 영감을 주는 작품, 화려한 디자인으로 채운다. 평범한 소개글introductory text은 독특한 에세이 형식, 이미지, 재출간 자료(반드시 허락을 얻어야 한다)로 보완하고, 출판물의 나머지 부분을 심심하지 않게 구성한다.

그룹전 <보급Dispersion>(ICA, 2008-2009)을 소개하는 글에서 큐레이터 폴리 스테이플Polly Staple은 각 아티스트를 소개하기 전에 그녀가 어떤 연유로 이들을 한자리에 모았는지 간단히 설명한다(즉 "전시회의 모든 아티스트는 도용 또는 차용한 이미지에 집착한다는 공통점이 있었다"). 이 글은 각 예술가가 어떻게 큐레이터의 관심과 '맞아떨어지는지'를 밝히는 뻔한 형식에 빠지지 않고 생각할 주제를 새롭게 제시하면서 예술가들이 큐레이터의 질문을 어떻게 자기만의 방식으로 고민하는지를 보여준다.

큐레이터는 예술가를 공통점에 따라 부분집합으로 나눈다("아이히호른Eichhorn, 로이드Hilary Lloyd, 슈타이얼, 올레센Henrick Olesen의 작품은 모두 완전히 추상적이다"). 그리고 비디오 예술의 선구자 조안 조너스Joan Jonas 등 과거의 관련 사례를 언급한다. 결론에 가까워지면서 스테이플은 예술가들의 업적에 대한 자신의 의견을 심

화하고 이를 건축 이론가 카지스 바르넬리스Kazys Varnelis의 글로 뒷받침한다.

'보급된 미디어'에 대한 전시회의 전제를 소개하는 스테이플의 탄탄한 도입 에세이 덕분에 카탈로그의 나머지 부분에서 참가 예술가들은 각자 형식에 얽매이지 않는 글을 자유롭게 쓸 수 있었다. 그들의 글은 각각 다음과 같은 다른 주제를 다루었다.

+ 미술 평론가이자 큐레이터 매슈 힉스Mattew Higgs가 예술가 앤 콜리어Anne Collier에게 던지는 '20개의 질문'
+ 마크 레키Mark Leckey가 쓴「컵 하나에 소녀 둘Two Girls One Cup」이라는 제목의 작가의 말
+ 힐러리 로이드의 비디오 작품에 대한 비평가 얀 버보트의 해설
+ 예술가 헨릭 올레센을 위해 이브 코소프스키 세지윅 Eve Kosofsky Sedgwick이『쓴 벽장 속의 인식론Epistemology of the Closet』(1990)의 발췌문

그 밖에도 각 예술가에 대한 글 세 편이 수록되었다. 이 모든 에세이(전체적으로 '맥락의 소재Contextual material'라는 제목이 붙었다) 다음에는 철학자 조르조 아감벤Giorgio Agamben과 학자 재클린 로즈Jacqueline Rose 등 사상가들의 관련 초록이 뒤따른다.

전시 카탈로그『보급』은 '독보적인' 출판물이 되었다. 전시회 기간 이후에도 화제로 남았고 갤러리 관람객에게 단순한 기념품

이상의 가치를 안겨주었다. 관련 예술가와 주제에 대한 일반적인 자료를 찾는 모든 이에게 유용한 자료로 인식되면서 길게 유통되었다. 스테이플의 명쾌한 도입 에세이는 그녀가 큐레이터로서 제시한 전제를 자세히 설명하는 동시에 '독보적인' 책의 서문 역할을 제대로 수행하고 있다.

## 주제에 변화를 준다

색다른 형식을 쓰고 싶다면 독창적인 형식을 찾기 위해 가까운 미술관, 갤러리, 미술 전문 서점을 샅샅이 뒤지는 것부터 시작하자.

+ 글은 없고 이미지로만 구성된 소책자
+ 상자 속에 담긴 카탈로그
+ 잡지 형식
+ 내용의 순서를 바꿀 수 있도록
  링바인더로 묶은 유연한 카탈로그

이런 자료를 참고해 프로젝트의 취지에 맞도록 발췌하고 설명을 덧붙여 자기만의 형식을 만들어낸다. 그러나 서점은 특이한 형식의 서적을 입고하지 않는 경향이 있으니 주의한다. 주로 디지털 시대 이전의 형식과, 업데이트가 가능하고, 저렴하고, 신속하고, 유동적이고, 즉시 배포할 수 있는 온라인 카탈로그가 여기에 포함된다. 그러나 인쇄된 카탈로그는 소장하고픈 욕구를 불러일으키며 내 경험상 예술가들은 스크린보다 종이를 선호한다.[42]

## 선집

카탈로그는 하나의 아이디어를 탐구하는 여러 글의 모음으로 구성할 수도 있다. 예를 들어 『포토시의 원칙: 우리는 어떻게 낯선 땅에서 주님의 노래를 부를 수 있나?The Potosi Principle: How Can We Sing the Song of the Lord in an Alien Land?』(2010)[43]에는 예술과 관련된 글이 거의 없지만(예술가와 작품 목록은 뒤편에 붙어 있다) '식민지 시대 이후 돈과 예술의 복잡한 관계'라는 전시 주제를 집중적으로 분석한 논문이 있다.

---

이것만은 명심하자: 그룹전 안내문이나 카탈로그에서는 모든 예술가를 다루지 않으려거든 아무도 다루지 말아야 한다. 즉 전시회나 글에서 모든 예술가를 동등하게 취급해야 한다. 누구 하나를 빠뜨렸다가는 두고두고 원망을 사게 된다.

---

모든 예술가를 소개하든지, 아무도 소개하지 않든지 해야 한다. 마음에 드는 사람만 쏙쏙 뽑고 나머지를 무시하는 것은 매우 불공평할 뿐더러 전시회에 대한 정확한 설명이라 볼 수도 없다. 전시회의 콘셉트 자체에 내재되어 있거나 사전에 제시한 다른 이유가 있는 경우는 예외다. 이를 테면 위에 언급한 폴리 스테이플의 ICA 출판물 『보급』에서 예술가 세스 프라이스의 유명한 에세이 「보급」(2002)[44](행사의 제목으로 추대받았다)을 특별 대우한 것은 충분히 납득할 수 있다.

## 논문

큐레이터는 미술사나 이론적 근거를 바탕으로 논문 형식의 글을 쓸 수 있다. 각 작품과 직접적인 관계가 없더라도 그런 글을 전시회와 동시에 발행할 수 있다. 자신의 그룹전 <중력과 은총: 1965-1975년간 조각의 변화Gravity and Grace: The Changing Condition of Sculpture 1965-1975>(1993, 제목은 사상가 시몬 베유Simone Weil에게서 빌려왔다)에 대한 존 톰슨의 에세이는 그의 런던헤이워드갤러리London Hayward Gallery 그룹전 이면에 담긴 전제를 설명한다. 일부 미술 사학자들이 주장하듯 1960년대와 1970년대 조각의 중심지는 미국이 아니다. 이 글은 이 논점을 체계적으로 주장하지만 작가별, 작품별 분석은 피한다.

### 그래픽·이미지·텍스트 혼합

전시회를 '설명'하거나 말 그대로 '기록으로 남기기' 위해 출판된 카탈로그는 그 자체로 작품이 될 수 있다. 『깜깜한 방에서 그곳에 없는 까만 고양이를 찾는 눈먼 남자를 위해For the blind man in the dark room looking for the black cat that isn't there』(2009)[45]는 예상과 달리 빈티지 이미지(하포 막스Harpo Marx, 드니 디드로, 찰리 채플린Charlie Chaplin)와 엄청난 분량의 인용구(브루스 나우만Bruce Nauman의 말 "예술가는 문제를 해결하지 않는다. 새로운 것을 만들어낼 뿐이다")[46], 찰스 다윈Charles Darwin의 항해부터 알베르트 아인슈타인Albert Einstein의 '특수 상대성 원리'에 이르는 주제를 다룬 짧은 글들의 향연이다.

## 다부작 카탈로그

예산이 충분하다면 카탈로그를 다음의 내용별로 쪼갤 수 있다.

+ 작가의 말
+ 큐레이터의 말
+ 그 밖의 논평 또는 기존에 출판된 텍스트
  (사용하려면 허락을 받아야 한다!)
+ 이미지(역시 허락을 받는다)
+ 작가별 정보

전시회 출판물의 분량은 스테이플러로 찍은 소책자부터 두툼한 양장본에 이르기까지 천차만별이다. 다부작 카탈로그는 전시회를 준비하면서 축적된 풍부한 자료를 제공한다. 일부 관람객들은 기본적인 내용만 담긴 안내서를 요구하는 반면 예술 애호가들은 다음 해 내내 카탈로그를 열심히 정독할 것이므로 카탈로그를 여러 편으로 구성할 필요가 있다. 예를 들어 성경을 암시하는 제목을 지닌 도큐멘타(13)의 『책 중의 책The Book of Books』(2012)은 최면부터 마녀사냥에 이르는 101편의 에세이가 수록된 768쪽짜리 대작이다. 그러나 『책 중의 책』은 이 대규모 전시회를 위해 출판된 세 권의 카탈로그 중 가장 얇다. 나머지 둘은 작가별 소개를 담은 문고본 『가이드북The Guidebook』과 서신, 이메일, 회의록, 인터뷰 등 오랜 행사 준비 과정을 보여주는 자료 모음집인 『로그북 The Logbook』이다.[47]

## 색다른 형식

갤러리나 잡지사에서 지정해준 형식이 없다면 다음 형식의 글을 자유롭게 써 보자.

+ 픽션이나 시
+ 목록 형식으로 주제와 별로 관련 없는 의견 정리
+ 느슨하게 관련된 주제를 알파벳순이나
  색인 형식으로 정리
+ 헤비메탈에 대한 애정을 담은 글(주제와
  별로 관계없는 이야기)
+ 그 밖에도 무궁무진하다.

이 모든 참신한 형식의 글을 자유롭게 쓸 수 있다면 좋겠지만 그랬다가는 함께 작업하는 사람들과 충돌할 수도 있다.

# 4

## 작가의 말 쓰는 법

'작가의 말 쓰는 법'이라는 말에는 모순이 있다. 작가의 말이란 예술 그 자체와 마찬가지로 형식에 저항하는 자유분방한 자기 표현이어야 하기 때문이다. 작가의 말 중에는(특히 에이드리언 파이퍼Adrian Piper, 로버트 스미스슨 등의 말) 현대 아트라이팅 중 가장 재미있는 부류에 속하는 글이 많다. 그러나 구글에 '나의 예술은 -을 탐구한다' 같은 어구를 입력하면 말 그대로 100만 건 이상의 검색 결과가 쏟아져 나온다. 글재주 없는 예술가라면 '작가의 말 순간 제조기' 같은 온라인 도구를 이용할 수도 있지만 안타깝게도 이런 도구가 만들어주는 문장은 인스턴트 티가 팍팍 난다.

내 작품은 {성 정치, 군대-산업 복합체, 신화의 보편성, 신체}와 {모방 폭력, 포스트모던 담론, 원치 않는 선물, 스케이트보드 윤리}의 관계를 탐구한다. {데리다Derrida, 카라바조Caravaggio, 키에르케고르Kiergegaard}와 {마일스 데이비스Miles Davis, 버크민스터 풀러Buckminster Fuller, 존 레넌John Lennon} 등 다양한 예술가의 영향을 받아 {질서와 무작위 대화, 노골적이고 함축적인 단계, 세속적이고

초월적인 대화}에서 새로운 {변형, 결합, 시너지}를 {합성, 창출, 증류}했다.[48]

물론 나의 바람은 당신이 이런 견본을 내다버리고 영감을 주는 글을 직접 창작하는 것이다. 그런 글은

+ 갤러리스트, 컬렉터, 공모전, 입학사정관, 대학위원회, 다른 예술가 등의 **관심을 유도한다.**
+ 자신의 **작품을 소개하고** 예술에 대한 깊은 관심을 그럴싸하게 표현한다.
+ 예술을 창작하는 도중에 **생각을 정리하는 데** 도움이 된다.
+ 자기가 쓴 작가의 말을 보고 **민망함에 몸이 오그라드는 반응을 막아주고** 당신이 하는 일을 글로 정확히 설명해준다.

훌륭한 작가의 말을 쓰려면 이 임무에 어떤 위험이 깃들어 있는지 알아야 한다. 아래 열거한 실수를 피하고 2부에서 소개한 몇 가지 조언(2부 '훈련-현대미술에 대한 글은 어떻게 쓰는가' 참고)을 잘 지킨다면 순조롭게 출발할 수 있을 것이다.

> 가장 흔한 열 가지 문제(그리고 그 문제를 피하는 법)

## 1    모두 고만고만한 소리로 들린다

'나의 예술은 -을 탐구한다'라며 운을 떼기 전에 다른 표현은 없는지 조사한다(또는 직접 만든다). 유명 예술가가 쓴 작가의 말을 읽는 것부터 시작할 수 있다. 그대로 따라하거나 주눅 들라는 소리가 아니라 글의 어조와 경향을 참고하라는 뜻이다. 『동시대 미술의 이론과 도큐먼트: 예술가의 글 모음Theories and Documents of Contemporary Art: A Sourcebook of Artists' Writings』(2012)[49]을 읽어보거나 예술가들의 웹사이트에 소개된 글을 찾아봐도 좋다. 비슷한 글은 하나도 없을 것이다. 스미스슨의 창의적인 글은 자신의 여행 경험, 예술에 대한 통찰, 우주의 가상적인 재현 등을 담은 일기에 가깝다. 그 밖에 대화체나 선언문 형식의 글이나 학술 논문을 닮은 글도 있다. 이 책에서는 선택의 범위가 무궁무진하다는 점을 강조하기 위해 일부러 완전히 다른 스타일의 글들을 수록했다.

## 2    지루하다

대개 내용이 부정확할수록 더 지루한 글이 된다. 세부 정보를 깔끔하게 제시하면 내용이 돋보일 뿐 아니라 글의 재미도 더할 수 있으니 최대한 구체적으로 쓰자. 작가의 말은 작가 자신의 작품에만 해당하는 내용이어야 한다. 흔해 빠진 비유는 삼가자. 구체적인 명사와 형용사를 써야 한다는 부분을 다시 읽고 말로 이미지를 만든다(100쪽 '구체적인 요령' 참고). '나는 예술가들이 세상

에 공헌해야 한다고 생각한다.' 따위의 문장과 브루스 나우만이 쓴 다음 문장을 비교해보면 구체성이 무엇인지 알 수 있다.

---

"진정한 예술가들은 신비로운 진실을 드러내어
세상에 공헌해야 한다."
— 브루스 나우만[50]

---

## 3   진정성이 느껴지지 않는다

초보 예술가들은 독자들이 듣고 싶어 하는 말을 추측하는 것이 자신의 임무라고 오해하는 경향이 있다. 특히 갤러리스트, 학자, 입학사정관, 재원 공여자, 컬렉터, 큐레이터를 상대로 글을 쓸 때는 그들이 같은 종류의 글을 수도 없이 읽었다고 보면 된다. 그들은 거짓된 글을 감지하는 레이더를 내장하고 있을 뿐 아니라 독창적인 글도 기막히게 찾아낸다. 그런 독자들은 당신의 진짜 의도와 동기가 무엇인지 알고 싶어 한다.

---

**자기가 쓴 표현은 자신의 귀에 진실하게 들려야 한다.**
다시 읽어봤을 때 '딱 내 생각 그대로야'가 아니라 '이
정도는 괜찮을 거야' 하는 생각이 든다면 뭔가 잘못됐다는
뜻이다. 독자들은 글 뒤에 숨어 있는 진짜 사람의
목소리를 듣고 싶어 하며 무엇 때문에 이 글이 그냥
괜찮은 수준이 아니라 생생하고 뛰어난 글이 되었는지
알고 싶어 한다.

---

## 4 얘깃거리가 없다

예술가 중에는 즉흥적으로 작업을 하는 탓에 자신의 생각이 활자로 옮겨지는 순간 생명력을 잃을 거라고 우려하는 사람들이 있다. 인상적인 작가의 말 중에는 예술가의 결정 과정을 요약한 내용이 많다. 마르셀 브로타에스Marcel Broodthaers는 40세에, 머지않아 예술적 성공을 거두겠다는 결심을 밝혔는데[51] 이후에도 이 말을 자주 했다. 당신의 경우 어떤 결정(어렵게 했든 무심코 했든, 또는 예상치 못한 결과를 가져왔든)이 가장 의미 있는 결과를 낳았나?

미국의 조각가 앤 트루이트Ann Truitt는 다음 글에서 자신이 재료 선택 과정에서 어떤 일을 겪었는지 소개한다.

(…) 나는 색칠하지 않은 맨 나무로 실외용 조각을
만들 작정이었다. 워싱턴 국립대성당National Cathedral에는
비바람으로 엷은 갈색이 된 나무 의자가 있다. 나무 밑에
놓인 그 의자는 마치 하나의 조각 작품 같았다. 나는 작년
봄, 의자의 순수하고 거친 표면을 손가락으로 쓰다듬으며
이런 생각을 했다. 일본 목재와 자연이 만들어낸 소박한
재료를 마음에 두고 있던 시절이었다.

금속을 쓸까 하는 생각도 했었지만 영 내키지 않았다.
내가 사랑하지 않는 완벽한 남자에게 청혼을 받은
느낌이랄까[1]. 역시 내가 사랑하는 것은 나무다.

인용 자료 50 앤 트루이트, 「어느 예술가의 일기, 1974-1979 Daybook: The Journal of an Artist, 1974-1979」 『동시대 미술의 이론과 도큐먼트: 예술가의 글 모음』, 2012

진부하게 들릴지 몰라도(149쪽 '직유와 은유는 신중하게 사용한다' 참고) 완벽한 남자에게 퇴짜를 놓는다는 마지막 단락[1]은 트루이트가 나무를 선택할 수밖에 없었던 심정을 완벽하게 전달한다. 금속은 왠지 차갑게 느껴졌지만 멋진 나무는 그녀의 가슴을 뛰게 했다. 다음 문장과도 잘 이어진다. "내 작품은 나무의 아름다움과 간결한 일본 조형을 탐구하고, 내가 가장 사랑하는 소재인 나무가 비바람을 어떻게 받아들이는지 시험한다."

## 5 보기에는 그럴듯하지만 예술의 핵심을 건드리지 못한다

문화적 상황에 대한 지엽적인 정보를 조심해야 한다('노동 시장의 49퍼센트는 여성이지만 그들은 저임금 노동력의 59퍼센트를 차지한다'). 이런 통계 자료가 당신의 생각에 큰 영향을 주었을지는 몰라도 그 결과로 만들어진 예술에는 별로 영향을 주지 못했을 수도 있다. 모든 출발점을 이야기하기보다(그 가운데 지금은 그다지 의미가 없는 것들도 있다) 시간을 되짚어보며 사소한 것일지라도 진정한 변화가 무엇이었는지 찾아본다. 모든 것이 바뀐 순간은 언제였나? 작업 과정에서 진정으로 짜릿한 흥분을 느낀 때는 언제인가? 그 밖의 부차적인 정보는 모두 솎아낸다. 여기서는 (글 내용에 100퍼센트 들어맞고 쉽게 전달할 수 있는) 짧은 이야기가 좋다. 아무리 흥미로운 인용구나 통계 자료를 인용하더라도 글과 따로 노는 느낌을 줄 수 있다.

## 6　해독하기 어렵다

추상적인 개념을 겹겹이 쌓지 말고, 작품에 담긴 의미를 끄집어내기 전에 작품 자체에 대해 간략하게나마 설명해야 한다는 말은 앞에서 이미 했다(100쪽 '구체적인 요령'에서 특히 항목 1-3 참고). 존재론ontology, 인식론epistemology, 형이상학metaphysics 같은 용어가 특정한 기술적 의미를 전달할 수 있음을 기억하고 꼭 필요한 경우에만 아껴가며 쓰자. 당신이 선택한 매체를 중심으로 아이디어를 전개해야 하는 것은 당연하다. 글이나 사진을 첨부해 독자들이 그들이 보는 매체나 이미지를 이해할 수 있게 돕는다. 당신의 예술을 한데 묶는 핵심 주제, 아이디어, 원칙을 밝히는 등(192쪽 '짧은 해설문 쓰는 법' 참고) 이 책의 다른 부분에서 제안한 방법을 시도해도 좋다. 당신의 작품에서 정말로 만족스러운 점은 무엇인가? 재료인가, 기법인가, 제작 과정인가, 소재를 찾는 여정인가, 아니면 작품이 만들어준 인간관계인가? 바로 거기서부터 시작한다.

## 7　너무 길다

작가의 말은 트윗 하나의 길이부터 논문 한 편의 길이까지 다양하다. 자신에게 적합한 길이를 찾아야 하지만 대체로 짧을수록 좋다(약 200단어). 일부 형식(입학지원서, 지원금 신청서, 갤러리 제안서) 등은 글자 수에 제한이 있다. 어디를 줄여야 할지 난감하다면 보통 서문을 잘라낸다. 진짜 하고 싶은 말이 나오는 부분부터 시작해도 충분하다.

## 8 독자가 정말로 알고 싶어 하는 것을 알려주지 못한다

작가의 말을 한 편 써두었다면 목적에 따라 글을 조금씩 손질하여 쓰면 된다. 그러나 글에 나타난 작품 창작 과정을 바꿔서는 안 되고 글의 형식이나 강조점만 바꿔야 한다. 짧은 카탈로그 도입부는 보통 제한 없이 열린 공간이다. 지원금 신청서는 특별한 기준을 만족해야 하니 작성 기준을 꼼꼼히 확인하자. 갤러리 제안서에서는 당신의 작품이 왜 그 공간에 적합한지, 작품을 구체적으로 어떻게 설치할지(가능하면 약간의 융통성을 둔다) 설명해야 한다. 당신의 전시회가 실현 가능하다는 사실을 보여주는 기술적, 재정적 정보도 넣을 수 있다. 적어도 실현 가능하다는 확신을 주어야 한다.

## 9 과대망상증이 느껴진다

'마티스가 그랬듯 나도…' 같은 문장은 피한다. 누군가의 영향을 받았거나 다른 작품과 유사한 점이 있다면 그 대상을 콕 집어서 밝히고 설명해야 한다. 다른 사람들의 찬사('내 작품은 매력적이라는 평가를 받았다')를 넣는 것은 권하지 않는다. 증명할 수 없는 내용은 웬만하면 넣지 않는 편이 낫다. 당신의 예술에 대한 누군가의 평가가 작품 이해에 도움이 된다면 포함시켜도 좋지만 이 점만은 기억하자. 이런 글을 쓸 때 가장 필요한 것은 자신이 하는 일을 정확히 설명하는 능력이다. 독자들에게 어떤 생각을 해야 하는지 노골적으로 알려주는 것도 금물이다. '당신은 -을 느낄 것이다.' '감상자는 -하는 반응을 한다.' 등의 표현은 삼간다. 그렇다

고 모든 문장을 '나'로 시작하라는 뜻은 아니지만 독자의 반응을 강요하기보다 자신의 행동과 생각에 초점을 맞추는 편이 낫다.

제니퍼 앵거스Jennifer Angus는 그녀의 예술적 관심이 사생활과 어떻게 얽혀 있는지 설명한다.

나는 사진과 섬유를 결합한 작품을 만든다. 나는 항상 무늬가 있는 표면, 특히 무늬를 간직한 채 태어나는 섬유에 매력을 느꼈다. 처음에는 그저 보기에 아름답다고 느꼈지만 오랫동안 섬유를 연구하면서 패턴이 전달하는 언어에도 감탄하게 되었다. 그것을 보면 섬유를 만든 민족, 그것이 만들어진 지역은 물론, 만든 사람의 나이, 직업, 그 사회 안에서의 지위도 짐작할 수 있다. 나는 자연적으로 만들어진 패턴과 기존 섬유를 모두 이용해 패턴을 배경으로 놓은 대상을 찍은 사진에 대해 설명해줄 글을 쓴다.

그것들은 나의 사진이지만 나와는 다른 역사적 기원을 드러낸다. 나는 남편의 고향인 태국 북부를 두루 여행했다. 그는 태국과 버마(현재 미얀마) 국경 인근에 거주하는 카렌 고산민족 출신이다. 내 작품은 주로 이 부족과 그 이웃 부족을 다룬다. 나는 '타자'의 개념에 관심이 많다. 그것이 나의 문화권 안에 있는 남편이든, 그의 문화권 안에 있는 나 자신이든.

**인용 자료 51** 제니퍼 앵거스, 「작가의 말」, 캐나다현대미술관The Centre for Contemporary Canadian Art 웹사이트

이 예술가만큼 예술과 삶이 밀접하게 얽혀 있는 사람은 흔치 않 겠지만 앵거스는 자신의 관심 영역을 설득력 있게 전달한다. 예 술이 그녀가 사용하는 재료나 생활 환경과 어떤 관계가 있는지, 그녀를 앞으로 나아가게 하는 힘은 무엇인지.

## 10  예술가들은 말보다 이미지로 생각을 전달한다.

영감으로 충만하지만 입을 꼭 다문 채 비평가나 대변인이 자신 의 예술을 미사여구로 찬양해주길 기다리는 과묵함은 마치 망토 와 베레모처럼 예술가의 전형적인 모습으로 인식되고 있다. 그러 나 댄 그레이엄Dan Graham, 메리 켈리Mary Kelly, 지미 더럼Jimmie Durham 등 뛰어난 글솜씨를 갖춘 시각 예술가도 얼마든지 있다.

물론 이런 행운아 부류에 들지 못하는 예술가들에게는 글쓰 기가 고통스럽기만 하다. 일단 생각나는 말을 손으로 대충 쓴 다 음 그 손글씨의 홍수 속에서 가장 쓸 만하다고 생각되는 순간을 뽑아 살을 붙인다. 작가의 말은 보통 당신의 예술에 관심이 있고 더 많이 알고 싶어 하는 호기심과 공감 넘치는 독자를 위해 쓰는 글이다. 그러니 당신의 작품을 가장 잘 이해하는 사람에게 직접 글을 쓴다고 상상해보자. 글을 쓰는 내내 당신을 격려하는 독자 의 얼굴을 머릿속에 떠올려보자. 쓰기보다 말하기가 더 편하다면 예술을 사랑하는 친구에게 당신을 인터뷰하여 그 내용을 녹음해 달라고 부탁한다. 그 내용을 글로 정리해 작가의 말의 초안으로 이용해도 좋겠다.

11    작가의 말은 아무래도 좋다.
      진짜 걱정스러운 건 내 작품이다.

아무리 그럴듯한 작가의 말을 붙여도 작품 자체가 시시하면 방법
이 없다. 이럴 때 작가의 말에 '위대한 유산'처럼 거창한 부제를
붙인다거나, 작가의 말이 작품보다 훨씬 돋보인다면 매우 곤란하
다. 작품이 보여주는 것과 글이 보여주는 것이 어느 정도 맞아떨
어져야 한다. 다시 말해 작가의 말을 잘 쓰는 것도 중요하지만 그
말에 부끄럽지 않게 사는 게 더 중요하다. 결국 글쓰기가 예술 창
작의 가장 중요한 요소는 아닐 테니 작품에 대한 글을 쓰는 것보
다는 작품 창작에 훨씬 더 많은 시간과 노력을 쏟아야 한다.

> 하나의 작품에 대해 글 쓰는 법
한 작품에 대한 작가의 말에는 작품을 창작하게 된 동기와 이면
에 담긴 주제, 창작 과정, 작품이 지금의 형태를 띠기까지의 변화
과정에 대한 단서가 담겨야 한다.

    예술가 겸 영화제작자 타시타 딘Tacita Dean의 글은 베를린에
있는 궁전 중 방치된(지금은 철거된) 1970년대 모더니즘 건축물에
대한 영상 인스톨레이션을 소개하는 문학적인 도입부다.

그 건물은 잿빛 도시의 중심에 서 있지만 항상 햇빛을 머금고 있다. 지는 해가 바둑판 무늬의 건물 표면을 **한 칸 한 칸 옮겨가며**[1] **유리를 오렌지색으로 물들이는 광경**[1]은 운터덴린덴 로에서 알렉산더 광장으로 향하는 사람들의 눈길을 사로잡는다. 베를린이 아직 내게 낯설었던 시절, 그것은 버려진 구동독의 건물 중 하나일 뿐이었다. 눈에 띄게 추한 외관이었지만[2] **빛을 희롱하여 맞은편의 실용적이고 견고한 19세기 성당을 아름답게 비추며 나를 유혹했다**[1]. 한참 뒤에야 나는 그것이 구동독에서 정부 청사로 쓰던 공화국 궁전이라는 사실을 알게 되었다. 그 불투명한 외관 속에 지난 역사를 숨기고 있는 도발적인 그곳은 이제 장식을 벗어던지고 기능을 멈춘 채 자신의 미래에 대한 판결을 기다리고 있다(⋯). 그 궁전이 계속 그 자리를 지키기를 바라는 사람들도 있다. 그들은 그런 건물을 파괴하는 것은 기억을 파괴하는 것이며 **이 도시는 그 상처를 간직할 필요가 있다고** 믿는다[4](⋯).

인용 자료 52 타시타 딘, 「팔라스트, 2004Palast, 2004」 『타시타 딘』, 2006

위에 제시한 조언이 이 글에 어떻게 반영되었는지 살펴보자. 딘은 이 건물에서 무엇을 보고 흥미를 느꼈는지 정확하게 밝힌다[1]. 무엇이 자신의 호기심을 자극했는지, 어떻게 팔라스트에 대

한 영상 제작을 결심하게 되었는지 설명한다[2]. 그리고 그녀가 마음속 깊이 품고 있던 신념이 위기에 처했다고 밝힌다[4]. '내 예술은 베를린의 건축물과 역사의 관계를 탐구한다.' 같은 흔해 빠진 문장에 비하면 딘의 글은 얼마나 많은 생각을 유도하는지 모른다. 딘의 문학적 재능에는 미치지 못하더라도 그녀처럼 세부 정보를 제시하는 방법은 얼마든지 따라할 수 있다.

다음 예에서 비디오 예술가 안리 살라Anri Sala는 한 작품을 시작하기 전과 제작하는 과정에서 떠오른 생각에 초점을 맞춘다. 여기서 작가는 초창기에 내린 결정에 대해 설명하고[1], 이 아이디어가 흘러가는 과정을 따라가면서 자신의 생각을 표현한다[2]. 이런 스타일이 너무 서술적이거나 문학적이라고 느끼는 사람도 있겠지만 살라는 이러한 과정 중심적인 글의 첫머리에서 자신의 동기를 전달하는 한편, 모든 감각을 동원해 젖은 플라스틱의 감촉, 밤 비의 냄새, 쏟아지는 폭우, 불꽃과 경쟁하듯 시끄러운 소리를 내는 음악, 혼란스런 하늘의 이미지 등 실제 사건이 남긴 인상을 언어에 담았다[2]. 결국 이 글은 상세한 정보의 힘을 빌려 '내 예술은 음악, 소리, 도시의 삶에 대해 탐구한다'라는 문장과는 확연히 다른 글이 되었다.

머지않아 섣달그믐이다. 이 도시는 온통 수많은 불꽃과 폭죽 냄새로 뒤덮일 것이다. 저무는 해의 푸른 하늘은 새해를 맞으며 붉게 물들 것이다. (…) 나는 DJ 친구에게 해가 바뀌는 이 순간을 나와 함께 해달라고 부탁했다[1].

친구는 하늘에서 들려오는 소음에 뒤지지 않을
시끄러운 음악을 틀고 나는 옆에서 그를 도울 생각이었다.
우리는 시야가 넓게 트인 건물 옥상에 자리를 잡고
대형 비닐 장막 아래 DJ 장비를 설치했다. 비가 세차게
내리고 있었지만 비오는 날의 분위기가 아니었다. 공식
불꽃놀이는 사람들의 불꽃 같은 찬란함에 이내 빛이
바래고 만다. 음악이 하늘에 닿자 불꽃이 비트를 타고
그 리듬에 맞춰 춤을 추는 것만 같다[2].

인용 자료 53  안리 살라, 「복잡한 행동에 대해Notes for Mixed Behaviour」
『안리 살라』, 2003

나는 이 생동감 넘치는 글이 작품에 '더 풍성하고 아름다운' 무언가를 더한다고 생각한다(24쪽 피터 슈젤달). 당신도 당신의 글이 그런 역할을 하길 바랄 것이다.

## 마지막 팁

작가의 말을 제출하기 전에 믿을 만한 독자 한두 명에게 보여주고 의견을 요청한다. 만약 글이 자연스럽게 술술 읽히지 않으면 핵심 문장만 남기고 짧게 줄인다. 작가의 말에 이력서 쓰듯이 출신 학교, 전시회, 언론 보도, 수상 경력을 늘어놓지 말고, 그런 내용은 별도로 정리한다. 스튜디오에서 찍은 자기 사진을 넣는 예술가들이 간혹 있는데 나는 개인적으로 조금 조잡하다고 생각한

다. 예술가의 원고를 받는 입학처와 갤러리는 대개 온라인에 작성 요령과 예시를 게시하고 있으니 그 내용을 반영해 작가의 말을 조금 수정한다. 세월이 흐르면 작가의 말도 조금씩 바뀌어야 한다. 작가의 말은 다른 사람들의 비위를 맞추기 위해 마지못해 쓰는 글이 아니라 예술가 자신의 생각을 돌아보고 성장시키는 글이어야 한다.

# 5

## 여러 필자가 한 예술가에 대해 쓴 글의 형식 비교

이 마지막 장에서는 보너스로 미국 예술가 사라 모리스의 모더니스트 외형의 그림이라는 주제를 다룬 짧은 글 몇 편을 살펴본다. 각 아트라이팅은 목적과 타깃 독자에 따라 적합한 내용과 어조를 담고 있다. 앞에서 설명한 아트라이팅의 원칙들이 어떻게 구현되는지 보여주기 위해 기본적인 '설명하는' 글, '평가하고' 해석하는 글, 예술가 본인이 쓴 글 등을 차례로 소개한다. 모리스의 웹사이트인 sarahmorris.info에는 이 예술가에 관한 글과 그녀가 직접 쓴 다양한 글이 실려 있다.

각각의 글을 충실히 비교하기 위해 여기서는 모리스의 영화나 다른 그림 시리즈보다 2000-2007년 사이에 제작된 추상 작품에 관한 글을 위주로 발췌했다. 건축물을 모티브로 한 모리스의 인기 있는 작품들에 대해 더글러스 쿠플랜드Douglas Coupland, 이사벨레 그로Isabelle Graw 등 저명한 예술계 인물들이 반응을 내놓았다. 각 아트라이터가 같은 주제에 자신만의 독특한 스타일과 관점을 어떻게 적용하는지 살펴보자.

## 짧은 개요

『현재의 예술: 136명의 현대 예술가Art Now: The New Directory to 136 International Contemporary Artists』는 136명의 현대 예술가를 소개한 유명한 책으로 필요할 때마다 즉시 참고할 수 있는 일종의 인명 사전이다. 이 책에서는 예술에 대한 다양한 지식 수준을 갖춘 독자들에게 유명 예술가를 100단어 이내의 짧은 글로 소개한다. 기본적으로 '설명하는 글'(27쪽 참고)에 해당하는 이 책에서는 '현대 도시'라는 하나의 주제를 담고 있는 모리스의 영화와 그림을 소개한다[주제]. 필자는 독자들에게 작품의 물리적 외관을 이해시키기 전에[2] 작가의 간단한 이력을 제시한다[1]. 필자는 '도시'라는 주제를 강조하기 위해 실제 도시의 이름을 붙인 작품 제목을 열거한다[3].

사라 모리스, 1967년 런던 출생. 미국 뉴욕과 영국 런던에서 거주 및 활동[1]

**사라 모리스는 건축의 외관을 본뜬 알록달록한 이미지[2]로 처음 대중의 관심을 끌었다. 뉴욕과 런던에 거주하는 모리스만큼 '뉴어버니즘new urbanism'이라는 주제를 미학적으로 철저히 이식하는 예술가도 드물다[주제]. 가장 최근작인 <미드타운(뉴욕) Midtown(New York)>(1998), <라스베이거스Las Vegas>(2000), <수도(워싱턴)Capital(Washington)>(2001)[3]에서 모리스의 주된 관심사는 미국의 광역도시화 현상이다. 모리스는 이 놀라운 도시들이 지닌 특별한 성격에 관심을 쏟았다.**

(…) 그녀는 축소된 원근법과 공간의 왜곡으로[2] 매력적인 고광택의 표면을 창조한다[2]. 언뜻 보기에는 순수한 추상 같지만 작품은 이내 소용돌이처럼 휘돌기 시작한다[4].

인용 자료 54  앙케 켐페스Anke Kempes, 「사라 모리스」『현재의 예술: 전 세계 136명의 현대 예술가』 2권, 2005

이 글의 뒷부분에서 우리는 이 작품에 대한 전형적인 해석을 만나게 된다. 이 역동적인 그림은 "소용돌이처럼 휘돌기 시작한다"[4]. 어떤 까닭인지 초급 수준의 아트라이팅에서는 하나의 단순한 아이디어나 표현이 특정 작품을 다룬 텍스트마다 기생충처럼 들러붙는다. 모리스의 경우 관련 안내문이며 보도자료 할 것 없이 '소용돌이'라는 비유가 고광택의 표면에 마치 따개비처럼 붙어 있다.[52] 이런 나태함을 경계하자. 어디에나 따라붙는 어구는 이런 짧은 개요에서는 봐줄 수 있을지 몰라도 좀 더 수준 높고 독창적인 비판적 글쓰기를 할 때는 피하는 것이 좋다.

## 미술관 컬렉션 웹사이트 소개문
필자를 명시한 구겐하임컬렉션 온라인에 실린 다음 글은 모리스의 그림 한 편을 소개한다. 작품에 관한 기술적 정보를 빠짐없이 제공하면서도 뮤지엄 라벨 문구보다는 좀 더 독립적인 해석을 시도하고 있다[1].

사라 모리스, 1967년 출생, 켄트, 영국 <만달레이 베이(라스베이거스)
Mandalay Bay(Las Vegas)>, 1999(330쪽, 그림 33). 캔버스에 주택용 광택제.
84×84×2인치(213.4×213.4×5.1cm). 뉴욕 솔로몬R.구겐하임미술관
Solomon R. Guggenheim Museum. 젊은컬렉터의모임Young Collectors Council의
기부금으로 구입 2000.121. © Sarah Morris[1]

화가이자 영화 제작자 사라 모리스의 알록달록한
대형 그림은 20세기 초의 날카로운 기하학적 추상과
모더니스트 격자의 역사를 떠올리게 한다[2]. (…)

주택용 광택제와 강렬한 형광색을 적용해, 주제를
반향하는 번드르르한 인공 광택을 내는[3] 모리스의
그림은 도시 환경에서 반사된 빛을 암시하는 다양한
구조의 외관을 색색의 칸막이를 지닌 모난 격자로
축소하여 상징적 건축을 분리시키고 추상화한다.
<만달레이 베이(라스베이거스)>는 라스베이거스 여행에서
본 호텔과 카지노를 표현한 시리즈에 속한다[3]. 예술가는
라스베이거스의 호텔이 다른 제품이 아니라 자기 자신을
홍보하는 거대한 전광판을 가지고 있다는 점에 관심을
가진다[4]. 그것은 마치 추상화의 자폐적인 자기 지시적
성격을 반영하고 있는 것 같다. 이런 작품에서 모리스는
건물이 기업의 세력(이 경우에는 유흥업)을 매력적으로
드러내는 방식을 모방한다[5].

---

인용 자료 55  테드 만Ted Mann, 「만달레이 베이(라스베이거스): 사라 모리스」,
구겐하임컬렉션 온라인

테드 만은 예술사에 관한 세세한 정보로 너무 깊이 빠지지 않고 작품을 20세기 추상과 연결 짓는다[2]. 그는 일반 대중을 대상으로 하는 이 (대부분) '설명하는' 글에서 아트라이팅의 세 가지 기본 요소(71쪽 '정보 전달을 위한 아트라이팅의 세 가지 임무' 참고)인 '어떤 작품인가?'[3], '어떤 의미를 지니나?'[4], '세상에 어떤 영향을 주나?'[5]의 문제를 간결하게 다룬다.

## 전시회 리뷰

영국 《가디언The Guardian》의 수석 미술 비평가 에이드리언 설 Adrian Searle은 모리스의 알쏭달쏭한 건물 그림에 회의적이다. 이 예술가가 '대단한 안목'을 지녔다는 점은 인정하지만 그녀의 재능이 캔버스보다는 영화에서 더 잘 드러난다고 본다. 설이 보기에 이 전시회의 그림은 기계적이고 '영혼이 없어' 보인다.

> 사라 모리스(…)는 캔버스를 가득 채우는 따분한
> 격자로 콘크리트 건물과 유리창을 표현한다[2].
> 뉴욕 현대미술관에 걸려 있는 모리스의 그림은 우리를
> 심드렁하게 맞이한다[1]. 건물은 위를 향해 높이 치솟아
> 보이지 않는 곳까지 미끄러져간다. 모리스의 그림은
> 현란하게 번쩍이며 격자의 법칙에 지배받는 도시의
> 리듬[3]을 표현한다. 그녀의 그림에서 인간미라고는
> 전혀 찾아볼 수 없고[1], 주택용 광택제를 칠한 바탕에
> 마스킹 테이프를 붙여 만든 칸막이[2]에는 인간 존재의

혼란이 침투하지 못한다[1]. 박자, 비트, 메트로놈의 반복성이 그림의 전부다. 색이 부르는 노래는 합성된 고음조의 행진곡일 따름이다[3].

(…) 또한 모리스의 그림은 무미건조하고 기계적인 작품처럼 보인다. 격자는 서로를 연결하는 동시에 분리시킨다[1]. 모리스의 그림은 그녀의 작품을 수집하는 사람들의 고층 아파트[2]에 더없이 잘 어울릴 것이다. 그것은 뇌에 격자가 새겨진 사람들을 위한 영혼 없는 그림이니까. (…) 모리스는 영화에 대한 뛰어난 안목을 지녔다[4]. 이런 안목이 왜 그녀의 그림에는 반영되지 않는지 이해하기 어렵다.

인용 자료 56 에이드리언 설, 「렌즈로 들여다보는 삶Life thru a lens」
《가디언》, 1999년 5월 4일

설은 모리스의 그림을 몹시 색다른 방식으로 설명하여[1] 그의 비판적 반응을 뒷받침한다. 매력적인 작품이지만 설의 눈에는 무미건조해보인다. 구체적이고 시각 정보를 풍부하게 제시하는 명사와 적절한 형용사 덕분에 독자는 생생하고 감각적인 경험을 할 수 있다[2]. 음악에 대한 비유는 매우 일관성이 있다[3](150쪽 '왔다 갔다 하는 은유는 피한다' 참고). '리듬' '박자' '비트' '메트로놈' '노래' '고음조의' 등의 단어는 이 비평가의 눈에 보이는 그림의 조화로운 기법과 반복되는 리듬을 표현한다.

설은 자신이 느낀 작품의 약점을 지적하면서도 작품 전체에 부정적 평가를 덮어씌우지 않았고 전시회의 훌륭한 점('색이 부르는 노래' '모리스는 영화에 대한 뛰어난 안목을 지녔다.')을 잘 이해했다. 설은 강점과 부족한 점이 무엇인지 정확하게 지적하고 있으며(76쪽 '아이디어를 구체화하는 법' 참고) 공정하게 판단할 뿐 미적지근한 입장으로 회피하지도 않는다. 신출내기 아트라이터들은 설득력 있는 글이 되기 위해서는 주장에 모순이 전혀 없어야 하는 줄 안다. '부정적' 평론은 끝없이 비난만 퍼부어야 하고 '긍정적' 평론은 열렬한 칭찬 일색이어야 하는 줄로 여긴다. 그러나 리뷰를 쓸 때는 전시회의 훌륭한 점과 부족한 점을 모두 생각해봐야 한다. 작품을

그림 33 사라 모리스, <만달레이 베이(라스베이거스)>, 1999

하나하나 감상한 다음 전시회의 어느 순간에서 색다른 인상을 받았는지 따져본다. 흥미롭게도 약 10년 뒤에 같은 예술가의 갤러리 전시회에 대해 쓴 평론에서 설은 작품에 대해 한결 관대한 평가를 내리지만 여전히 양면적인 감정을 드러낸다. "그녀의 작품은 나를 매혹시키고 흥미를 자극하면서도 왠지 모를 거부감을 준다." 그는 자신의 과거 반응을 의식한 듯 이렇게 표현했다.[53]

## 그룹전 리뷰

<페인팅 랩Painting Lab>은 1999년에 개인 갤러리에서 개최된 그룹전이었다. 오래된 매체인 그림과 최근의 기술인 사진, 과학, 그래픽 등을 결합하는 신인 예술가들의 재능을 시험하는 자리였다. 미술 비평가 알렉스 파쿠하슨은 그 전시회에 별 감흥을 느끼지 못한 이유를 다음과 같이 설명한다.

> <페인팅 랩>은 런던에서 활동하는 열 명의 예술가
> 집단으로, 그들의 그림은 최신 기술과 스스럼없는 관계를
> 유지하고 있다(…)[1]. **사라 모리스는 주로 소프트웨어의**
> **힘을 빌려**[1] 1980년대 회사 사무실 사진을 현란하고
> 도식적인 데스테일de Stijl 그림으로 바꾼다. 그것은 우리가
> 색색의 사각형 격자를 보고 있는 것이 아니라는 사실을
> 경고하는[3](…) 창문틀로 표현한 하찮은 견해일 뿐이다.
>
> **작품 대부분은 큐레이터 마크 슬레이든Mark Sladen의**

실험실이 정한 엄격한 규칙을 너무 고분고분 따른다는 느낌을 준다. (…) 이 작품들을 컴퓨터 시대 이후의 그림에 대한 시의적절한 에세이로 볼 수도 있지만[3], <페인팅 랩>의 작품 상당수는 그 옆 작품이 만든 논점을 반복한다[3]. 때로는 번지르르하고 인공적이고 달콤한 겉모습[2]이라는 의도적인 통속성 바로 밑에 본질이 숨겨져 있을지도 모르지만[2].

인용 자료 57 알렉스 파쿠하슨, 「<페인팅 랩> 리뷰Review of "Painting Lab"」
《아트 먼슬리》, 1999년 4월

파쿠하슨은 첫 줄에서 독자들에게 '디지털 기술을 바라보는 영국 화가 열 명의 관대한 태도'[2]라는 전시회의 콘셉트를 소개한다. 예술 청중을 위해 쓴 글이어서 '데스테일' 같은 예술 용어를 풀이하지 않고 그대로 사용했다는 점을 눈여겨보자. 그는 각 작품을 전시회에 대한 그의 전반적인 평가와 관련지어 검토한다. 파쿠하슨이 보기에 전시회 주제는 화제성이 있지만 큐레이팅이 지나치게 엄격하고 결과는 중복된다[2]. 이 리뷰에 언급된 다른 예가 그렇듯 모리스의 그림에 대한 비평가의 분석[3]은 대체로 전시회 자체에 대한 그의 평가와 다르지 않다. 글 뒷부분에서 파쿠하슨은 이 전시회의 성향에서 다소 동떨어진 작품이라고 할 수 있는 요헨 클라인Jochen Klein의 그림('민들레 밭의 남자 친구'를 그린)을 가장 마음에 드는 작품으로 소개한다. 이 비평가는

이런 결론을 내린다. "이 '랩(실험실)'에서 얻은 방정식은 '기술은 단조로움과 같다'이다."

## 잡지 기사(주류 언론)

일요일판 신문에 실린 이 재미있는 기사에서 비예술 분야 저널리스트 게이비 우드Gaby Wood는 모리스와의 인터뷰에서 직접 가져온 발언 내용에 고급 잡지 스타일의 묘사를 덧씌운다("오늘 모리스는 검은 디자이너 정장에 밝은 노랑 셔츠를 받쳐 입었다"). 일반 독자의 흥미를 끌 수 있게 이 예술가의 경력과 '라이프 스타일'을 강조하려는 것이다. 이 발췌문에서는 작품을 간략하게만 언급한다.

모리스의 그림은 정치적으로 굴절된 만화경을 통해 들여다보는 몬드리안풍 색채를 과감히 배치한 결과물이다[1]. 건물을 시작점으로 삼아(워싱턴의 펜타곤, 맨해튼의 레블론 빌딩, 라스베이거스의 플라밍고호텔, 로스앤젤레스의 수도전력국) 외관을 분해하여 어지러운 효과를 낸다. "저는 항상 (진짜) 건축물은 그림과 주장하는 바가 다르다고 생각했습니다." 모리스는 설명한다. "저는 건물이 개인에게 권력을 주거나 혼란과 질서를 다루는 전략에 관심이 많습니다."[2] 런던 화이트큐브갤러리White Cube Gallery에서 열릴 모리스의 전시회[3] 카탈로그 저자인 더글러스 쿠플랜드는 그녀의 그림에 모순적인 암시가 담겨 있다고 썼다. "이런 권력

체계를 축소하고 단순화하는 과정에서 모리스는 그림에서 제외된 것을 향해 다가간다. 결국 그 이면에는 무엇이 존재하는가?" [4]

인용 자료 58  게이비 우드, 「시네마 베리테: 게이비 우드와 사라 모리스의 만남Cinéma Vérité: Gaby Wood meets Sarah Morris」 《옵저버Observer》, 2004년 5월 23일

우드는 신문 독자들에게도 친숙한 역사적 인물(몬드리안)과 독자들이 쉽게 떠올릴 수 있는 그림 속 모더니스트 스타일 건물 몇 가지로 자신의 주장을 뒷받침하며 작품을 설명한다[1]. 필자는 예술의 심오한 의미를 끄집어내기 위해 평론가 노릇을 하기보다는 예술가의 말을 직접 인용하는[2] 현명한 방법을 택한다. 마침 갤러리 전시회를 앞두고 있는 시기라 인터뷰는 더욱 시의적절해 보인다. 아마 편집자는 일류 갤러리와 언론 관계자를 끌어들여 행사를 대중매체에 소개하기 위해 이 글에 돈을 아끼지 않았을 것이다[3]. 학생들은 자신의 글에 신랄한 비평가의 발언을 인용하기를 두려워하지만, 우드 같은 전문가는 쿠플랜드의 글에서 재치 있는 문장을 빌려와 그 등에 업히는 전략을 능숙하게 구사했다. 그는 훌륭한 인용문으로 자신의 글에 양념을 치는 방법을 잘 안다.

## 잡지 기사(전문 저널)

《모던 페인터스》라는 예술 잡지에 실린 아래의 글은(얼마 뒤 한 갤러리 전시회 행사에서도 비슷한 내용이 출판되었다) 예술에 처음

입문하는 독자를 대상으로 한다. 이해하기 쉬운 글에 예술가가 직접 한 발언을 삽입했다는 점은 앞의 《옵저버》 기사와 같지만 여기서는 조금 더 전문적인 예술 지식을 담았다. 이를테면 작품을 열거하면서 시작한 《옵저버》 기사와 달리, 크리스토퍼 터너 Christopher Turner는 도입부에 예술가의 스튜디오 방문기를 담았다. 이 발췌문에서 터너는 예술가의 간단한 경력과 소재의 출처를 제시한다.

브라운대학에서 기호학을 전공한 41세의 모리스[1]는 자신의 작품에 항상 명확한 설명을 덧붙였다. 그녀의 작품은 건축을 대체하려는 것이 아니라 건축의 요소를 빌려오는 것이라고 한다. (…) 그녀는 다양한 분야에서 영감을 얻는다. 건축가 존 로트너John Lautner 등의 곡선미가 강조되고 과장된 건물[2] 그리고 J. G. 밸러드 J. G. Ballard의 공상과학 소설[3]과 '그가 공간에 행동과 사상을 배치하는 방식'에 영향을 받았다. 모리스에게 건축은 무엇보다 권력과 인간의 심리다.[4] 각 시리즈에서 사용한 컬러와 실뜨기 놀이 같은 기하학 형태는 구체적인 장소의 정치와 아름다움[4]을 표현하기 위해 신중하게 선택된 요소들이다.

인용 자료 59 크리스토퍼 터너, 「베이징 교향곡: 사라 모리스에 관해Beijing City Symphony: On Sarah Morris」 《모던 페인터스》, 2008년 7-8월

이 글은 일반적 내용에서 구체적 내용, 어떤 작품인가에서 작품에 어떤 의미가 있는가라는 논리적 순서를 따른다. 필자는 글을 더 추상적인 해석으로 진행하기 전에[4], 모리스라는 인물에서 시작해 기준점 밖으로, 즉 건축[2]과 문학[3]으로 넘어간다. 언급된 인물(로트너, 밸러드)은 《옵저버》의 몬드리안보다는 조금 덜 알려져 있겠지만 일반적인 《모던 페인터스》의 독자라면 모두 알 만한 사람들이다.

## 한 사람의 예술가에 대한 카탈로그 에세이(비교법 사용)

다음 예는 미술관 순회 전시회 카탈로그에서 발췌한 에세이다. 전시회 카탈로그 에세이는 대개 예술가나 주최 갤러리와 협의를 거친 책임자나 큐레이터가 필자에게 의뢰하면서 시작되며, 예외 없이 예술가의 작품을 찬양하는 내용을 담는다. 이 글을 쓴 마이클 브레이스웰Michael Bracewell은 특이한 이력을 지녔다. 예술 비평가인 동시에 소설가이며, 대중문화 평론가로도 활동했다. 브레이스웰은 20세기 중반에 건설된 맨해튼의 건축물과 1950년대의 필름 누와르를 비교해 모리스의 그림에 빈티지한 매력을 더한다.

사라 모리스가 최근에 발표한 그림과 영상 작품에 반영된
미국 모더니즘의 풍부한 전통은 레이먼드 후드Raymond
Hood 같은 건축가의 완공식 축사에서 유래된 것으로
볼 수 있다. 그는 1929-1939년에 걸쳐 뉴욕 미드타운의

록펠러센터 건축을 책임진 인물이다. 1940년대 뉴욕의 거리와 건물을 사진으로 탐구한(그림 34) 테드 크로너Ted Croner의 급박한 인상주의와 알렉산더 매켄드릭Alexander Mackendrick의 1957년 작 <성공의 달콤한 향기Sweet Smell of Success>의 불안한 화려함에서도 그 유래를 찾을 수 있다.

인용 자료 60 마이클 브레이스웰, 「사라 모리스의 문화적 맥락A Cultural Context for Sarah Morris」《사라 모리스: 현대적인 세계들Sarah Morris: Modern Worlds》, 1999

그림 34 테드 크로너, 「센트럴파크 사우스Central Park South」, 1947-1948

단순히 모리스의 그림과 '닮은' 다른 그림을 설명하기 위해 이런 비교 방법을 사용한 것이 아니다. 예술가가 현대 도시에서 느낀 매력의 기원을 따져보고 그녀의 예술을 평가할 때 손쉽게 끌어올 수 있는 선례를 제시하기 위해서다. 데이브 히키(인용 자료 44)가 썼듯이 "(과거의) 예술 작품은 입양되어 낯선 새 환경에 적합하도록 길러지고 다듬어지기를 기다리는 고아와 같다."

## 예술가 한 사람에 대한 카탈로그 에세이
### (스토리텔링 기법 사용)

동일한 순회 전시회 카탈로그에 실린 얀 빈켈만Jan Winkelmann의 에세이는 입이 떡 벌어지는 유명인사와 부자들의 이야기로 시작한다. 빈켈만은 모리스의 초대장에 인쇄된 의문의 스냅사진이 찍힌 경위를 밝힌다. 그 사진 속에는 화장실의 바닥 타일을 배경으로 완벽하게 관리된 샌들 신은 여자의 발이 등장한다.

1995년 8월 19일, 마이크 타이슨Mike Tyson은 감옥에서 석방된 뒤 처음으로 앞서 언급한 호텔 건물에서 권투 시합을 치렀다. 사라 모리스, 제이 조플링Jay Jopling, 제니퍼 루벨Jennifer Rubell은 오전 11시에 라스베이거스로 날아가 이 중대한 시합의 입장권을 구하는 데 성공했다. 골든너겟호텔 측은 행사의 분위기를 띄울 B급 유명인과 암흑가의 스타들에게 격에 맞는 대접을 했다. (별명 값을 하는) '핵주먹' 마이크는 첫 라운드가 끝나기 7초 전 피터

맥닐리Peter McNeeley를 녹아웃시키면서 승리를 거두었다.
사라 모리스의 그 사진은 경기 시작 바로 전 MGM호텔
화장실에서 찍은 것이다.

인용 자료 61　얀 빈켈만, 「표면의 기호학A Semiotics of Surface」『사라 모리스:
현대적인 세계들』, 1999

이 이야기는 탁월한 선택이었다. 한담이긴 하지만 무엇보다 모리
스의 예술을 '실제' 세계에 삽입했으며 독자에게 라스베이거스의
문란하고 화려한 분위기를 비공식 격자무늬 사진과 함께 소개한
다. 이야기와 사진이 모여 모리스의 현란한 컬러의 세계를 압축
적으로 보여준다.

예술가 한 사람에 대한 카탈로그 에세이
(시각적 증거로 아이디어 구체화하기)
두 명의 유명 아트라이터 이사벨레 그로와 더글러스 쿠플랜드가
각각 사라 모리스의 예술에 관해 쓴 글을 소개한다. 그들은 거리
를 걸으며 유리창이 반짝이는 고층 건물을 올려다보는 상상 속의
도시인처럼 벽에 걸린 추상 회화를 바라보는 갤러리의 관람객이
다[1]. 두 사람은 사실상 같은 비유를 채택했지만 서로 다른 방향
으로 나아간다. 그로는 정치적 해석으로 기울어 이 외관의 뒤편에
숨어 있는 이름 모를 세력을 감지하고, 쿠플랜드는 외관을 얼굴로
상상하여 그림을 기이한 추상 초상화로 바꾼다.

'최근 함부르거반호프미술관Hamburger Bahnhof에서 열린 아티스트의 설치 미술전에서는 (…) 벽 전체에 그림이 걸려 있어 관람객들은 말 그대로 그림에 둘러싸이게 된다. 몸을 돌려 어디를 보더라도 하늘까지 이르는 기하학적 격자선 투성이다. 다음 그림으로 눈을 돌리는 **순간 실제로 번쩍이는 고층빌딩에 둘러싸인 듯 모든 것이 빙빙 돌기 시작했다**[1]. 작품을 감상하다가 **균형을 잃고 쓰러질 지경이다**[2]. 이런 환각적인 효과는 권력을 객관적으로 분석하는 것은 물론 객관적으로 보는 것조차 어렵다는 사실을 설명한다고 볼 수 있다. 권력은 눈부시고 환히 빛나며 다른 존재를 끌어들이기 때문이다. **또한 오늘날에는 더 이상 권력의 '중심'이 없다. 권력은 어디에나 있거나 아무데도 없다.**'[3]

---

인용 자료 62 이사벨레 그로, 캐서린 셸버트Catherine Schelbert 옮김, 「도시 읽기: 사라 모리스의 새 그림들Readng the Capital: Sarah Morris' New Pictures」『그림의 수수께끼The Mystery of Paintings』, 2001

이 글에서 평론가 이사벨레 그로는 현상학적 접근법[2]을 채택했다고 볼 수 있다. 이는 예술의 직접적인 '내면'이나 물질적인 외면의 경험, 즉 '현상'을 우선시하면서 이런 경험에 의해 만들어진 감각이나 연관 관계를 언어에 주입하는 접근법을 말한다. 그로는 모리스의 그림이 걸린 갤러리에 서 있는 경험을 처음에는 고층빌딩에 둘러싸이는 아찔한 기분에 비유하고[1], 그다음에는 사방의

환각 효과가 모든 사물에 침투한 보이지 않는 권력을 암시한다는 말로[2] 작품의 인상을 추상화한다.

더글러스 쿠플랜드는 소설가로도 유명하지만 예술 평론가로서도 능력을 인정받고 있다.

> 여행을 많이 다녀본 **내가 느끼기에**[1] 모리스의 작품은 기행문도 아니고 형식의 단순화도 아니다. 오히려 그것은 초상화, 특이하게도 19세기 **초상화**[2]에 가깝다. 산업화된 자본주의의 전리품을 누리는 **목재 재벌, 방직 공장 사장, 목장주**[2] 등 부유하고 번지르르하고 포동포동한 사람들의 얼굴이다(…). 관람자는 외부인으로서 이 초상화에 접근한다. 그들은 **격자를 올려다 보며 매디슨 가 같은 번화가에 반감을 품는다**[1]. 그렇게 하면서 관람자는 머릿속에서 게임을 한다. 창문 뒤에는 누가 앉아 있으며 그곳에서 어떤 드라마가 펼쳐지고 있는지 의문을 품는다. **공격적인 인수합병이 진행되고 있는지, 토너 카트리지를 갈아야 하는 복사기 한 대만 놓여 있는지**[4].

---

인용 자료 63　더글러스 쿠플랜드, 「유리 커튼 뒤에서Behind the Glass Curtain」
『사라 모리스: 아무것도 막지 않는Sarah Morris: Bar Nothing』, 2004

쿠플랜드가 자신의 독특한 해석을 강조하기 위해 1인칭 '나'를 사용했음을 눈여겨보자[1]. 모리스의 작품은 초상화와 같다. 이 아

이디어는 쿠플랜드가 캔버스에 묘사되었다고 상상하는 과거의
자본주의자, 즉 '목재 재벌, 방직 공장 사장, 목장주' 등 구체적
인 명칭의 힘을 빌어 생생하게 전달된다[2]. 픽션 작가인 쿠플랜
드는 이 거울 창문 뒤에 숨겨진 '얼굴'을 만들어낸다[3]. 그것은
기업의 횡포나 사무실의 일상에 관여하는 가상의 존재다[4]. 이
런 단어를 통해 관람자는 그림에 '외부인'으로 접근하는 한편, 모
리스의 그림 속 도시의 거리를 걸으면서 유리벽 뒤에서 일어나는
일을 상상하게 된다.

작가의 말
─────
모리스는 자신의 작품에 대해 유난히 설명을 잘하는 예술가다.
예술이 어떤 역할을 해야 하는지[1], 예술을 비롯한 모든 것이 소
비되고 받아들여지는 방식을 왜 중요하게 다루는지[2], 마지막으
로 그녀에게 간접적으로 영향을 준 (색상, 브랜드), 각 대륙을 대표
하는 오브제와 장소를 정확하게 밝힌다[3].

**예술은 최소한 두 가지 역할을 해야 한다.** 사람들을
행복하게 해야 하고 제도권을 향해 문제를 제기해야
한다[1]. 당신이 아름다운 고리를 만들든, 낙서를 하든,
산업 재료를 이용하든, 포르노그래피를 재활용하든,
공예품을 평가하든 정치를 피해갈 수 없듯이 사물이
생을 마감하는 장소와 사용되는 방법, 예술가에게
이해되는 방식을 부인할 수는 없다. 다시 말해 **사물이**

생산되는 방식은 사물이 소비되고 받아들여지는 방식과 똑같이 중요하다[2]. 덜레스국제공항 내부에 있는 노란 람보르기니 미우라, 공주 시리즈 터치톤 전화기[1], 빨간 올리베티 발렌타인Olivetti Valentine 타자기, 소설 『콘크리트 섬Concrete Island』의 책 표지, 옥색의 중국 레서판다 담뱃갑, 루프트한자 기내용 담요, 아메리칸 항공의 칵테일 냅킨[3]이면 충분하다.

---

인용 자료 64 사라 모리스, 「취향에 대한 몇 가지 생각 혹은 자기 홍보
A Few Observation on Taste or Advertisements for Myself」《텍스테 추어 쿤스트》,
2009년 9월

# 끝나는 말

_____

_____

_____

_____

_____

_____

_____

_____

_____

_____

_____

_____

# 현대미술에 관한 글을 읽는 법

다양한 형식의 글을 비교한 마지막 장(어쩌면 이 책 전체)에는 '현대미술에 관한 글을 읽는 법'이라는 제목을 붙이는 편이 더 어울렸을지도 모른다. 이 아트라이터들은 무엇을 어떻게 말하는가? 아트라이팅에 입문하는 사람들은 현대미술을 폭넓게 감상하고, 많은 글을 읽고, 좋아하는 아트라이터들이 자신의 생각을 어떻게 전달하는지 꼼꼼히 분석해야 한다. 그들의 글이 훌륭한 이유는 예술에 대한 탁월한 직관 때문인가, 심금을 울리는 표현 때문인가, 아니면 어휘에서 드러나는 박식함 때문인가? 글을 읽을 때는 내용만 읽지 말고(어떤 이야기를 하는가?), 스타일(어떤 방식으로 이야기하는가?)도 함께 읽자. 표절은 절대 안 되지만 다른 필자의 멋진 글쓰기 기법이나 인상적인 어휘는 마음껏 모방해도 좋다. 당신의 글이 예술에 관심 있는 사람들에게 의미를 전달하기를 바랄 것이다. 하지만 똑똑히 이해시키기보다 혼란을 주는 글이라면 구겨서 던져버리고 처음부터 다시 쓰자. 만약 예술을 싫어하는 사람들이 당신의 글에 흥미를 느낀다면 별로 자랑할 일이 못 된다. 작품을 대하고서 갖게 된 자신의 느낌과 생각을 믿어야 한다. 예술에 관한 진짜 지식을 쌓아 사고의 수준을 높이는 것이 아트라

이팅에 대한 두려움을 줄이는 최선의 방법이다.

어려운 카탈로그 에세이 때문에 전시회를 즐길 수 없거나 뮤지엄 라벨을 읽으니 흥미로워 보이던 작품에 거부감이 생긴다면 그것은 실패한 글로 봐야 한다. 아트라이터는 예술이 주는 즐거움을 부풀리지는 못하더라도 뭉개거나 해쳐서는 안 된다. 훌륭한 아트라이터는 할 말을 억지로 쥐어 짜내거나, 다른 사람이 한 말을 흉내 내거나, 유식한 척하려고 전문용어에 집착해서는 안 된다. 독자를 주눅 들게 만드는 것을 목표로 삼아서도 안 된다. 훌륭한 아트라이터는 예술이 지닌 의미를 잘 알고 있으므로 억지로 의미를 부여하지 않는다. 의미를 발견하고, 즐기고, 쉬운 말로 표현할 뿐이다.

주석

들어가는 말

1. John Ruskin, Modern Painters IV, vol.3(1856), in *The Genius of John Ruskin: Selection from His Writings*, ed. John D. Rosenberg(Charlottesville, VA: University of Virginia Press, 1998), 91.

2. Alix Rule and David Levine, 'International Art English', Triple Canopy 16(17 May–30 Jul 2012); http://canopycanopycanopy.com/16/international_art_english.

3. Andy Becket, 'A User's Guide to Artspeak', Guardian, 17 Jan 2013; http://www.guardian.co.uk/artanddesign/2013/jan/27/users-guide-international-art-english/. Mosafa Heddaya, 'When Artspeak Masks Oppression', Hyperallergic, 6 Mar 2013; http://hyperallergic.com/66348/when-artspeak-masks-oppression/. Hito Steyerl, 'International Disco Latin', e-flux journal 45(May 2013); http://www.e-flux.com/journal/international-disco-latin/. Martha Rosler, 'English and All That', e-flux journal 45(May 2013); http://www.e-flux.com/journal/english-and-all-that/.

4. 비교, 'Editorial: Mind your language', Burlington 1320, vol. 155(Mar 2013): 151; Richard Dorment, 'Walk through British Art, Tate Britain, review', Daily Telegraph, 13 May 2013. 이는 '심장이 덜컥 내려앉게 만드는 장황한 벽 라벨'을 없앤 테이트 브리튼 미술관의 새로운 전시 방법에 대한 반응이다. http://www.telegraph.co.uk/clture/art/art-reviews/10053531/Walk-Through-British-Art-Tate-Britain-review.html.

5. Julian Stallabrass, 'Rhetoric of the Image: on Contemporary Curation', Artforum 7, vol. 51(Mar 2013): 71.

6. 비교, MA in Critical Writing in Art & Design, Royal College of Art, London; MFA in Art Writing, Goldsmiths College, University of London; MFA in Art Criticism & Writing, School of Visual Arts, New York; MA in Modern Art History, Theory, and Criticism, School of the Art Institute of Chicago; MA in Modern Art: Critical and Curatorial Studies, Columbia University, New York.

7. 비교, Dennis Cooper, *Closer*(1989); Tom McCarthy, *Remainder*(2001); Lynne Tillman, *American Genius, A Comedy*(2006); Saul Anton, *Warhol's Dream*(2007); Katrina Palmer, *The Dark Object*(2010). 돈 드릴로(Don DeLillo)의 소설 『포인트 오메가(Point Omega)』(2010)에서는 더글러스 고든(Douglas Gordon)의 비디오 인스톨레이션 <24시간 사이코(24-Hour Psycho)>(1993)를 한 장면 한 장면 상세하게 설명했다.

1부 과제

1. Peter Schjeldahl, 'Of Ourselves and of Our Origins: Subjects of Art' (2011), 2010년 11월 18일 SVA(The School of Visual Arts)에서의 강연 내용, frieze 137(March 2011); http://www.frieze.com/issue/article/of-ourselves-and-of-our-origins-subjects-of-art/.

2. Susan Sontag, 'Against Interpretation' (1964), *Against Interpretation*(Toronto: Doubleday, 1990), 14.

3. Peter Schjeldhal, 메리 플린(Mary Flynn)과의 인터뷰, Blackbird 1, vol. 3(Spring 2004); http://www.blackbird.vcu.edu/v3n1/gallery/schjeldahl_p/interview_text.htm.

4. Barry Schwabsky, 'Criticism and Self-Criticism', *The Brooklyn Rail*(Dec 2012-jan 2013); http://www.brooklynrail.org/2012/12/arseen/criticism-and-self-criticism/.

5. Arthur C. Danto, 'From Philosophy to Art Criticism', *American Art 1*, vol. 16(Spring 2002): 14.

6. 예를 들어 레인 렐리아(Lane Relyea)가 다음 책에서 주장. 『곳곳에 그리고 동시에(All Over and At Once)』(2003), in Raphael Rubinstein, ed., *Critical Mess: Art Critics on the State of the Practice*(Lennox, MA: Hard Press, 2006), 51.

7. Boris Groys, 'Critial Reflections', *Art Power*(Cambridge, MA: MIT Press, 2008), 111.

8. 지금껏 알려진 최초의 아트라이팅은 기원전 6세기경 바빌로니아에 설립된 최초의 미술관에서 발견되었다. 그것은 고대 오브제의 출처를 석판에 새긴 일종의 '라벨'이다. Geoffrey D. Lewis, 'Collections, Collectors and Museums: A Brief World Survey', *Manual of Curatorship: A Guide to Museum Practic,* ed. John M.A. Thompson(London: Butterworth/The Museums Association, 1984), 7.

9. Andrew Hunt, 'Minor Curaion?', Journal of Visual Arts Practice 2, vol. 9(Dec 2010): 154.

10. 미국의 신문에 기고하는 비평가 중 약 40퍼센트는 예술 창작 활동도 병행한다는 조사 결과가 있다. András Szántó, ed., *The Visual Art Critic: A Survey of Art Critics at General-Interest News Publications in America*(New York: Columbia University, 2002), 14; http://www.najp.org/publications/researchreports/tvac.pdf.

11. Schjeldahl, 'Of Ourselves', op. cit.

12. Roberta Smith, cited in Sarah Thornton, *Seven Days in the Art World*(London: Granta, 2008), 172. 세라 손튼, 『걸작의 뒷모습』, 이대형 옮김, 세미콜론, 2011.

13. 비교, Noah Horowitz, *Art of the Deal: Contemporary Art in a Global Financial Market*(Princeton, NJ: Princeton University Press, 2011), 135. Ben Lewis, 'So Who Put the Con in Contemporary Art?', *Evening Standard*, 16 Nov 2007; Jennifer Higgie, 'Con Man', frieze blog, 3 Dec 2007; http://blog.frieze.com/con_man/.

14. Martha Rosler, 'English and All That', op. cit.

15. Dave Hickey, 다음 글에서 인용했다. Daniel A. Siedell, 'Academic Art Criticism', in Elkins and Newman, eds.., *The State of Art Criticism*(New York and Oxford: Routledge, 2008), 245.

16. Eleanor Heartney, 'What Are Critics For?', *American Art 1*, vol. 16(Spring 2002): 7.

17. Lane Relyea, 'After Criticism', *Contemporary Art: 1989 to the Present*, Alexander Dumbadze and Suzanne Hudson, eds. (Oxford: Willey-Blackwell, 2013), 360.

18. http://www.cifo.org/blog/?p=1161&option=com_wordpress&Itemid=24.

19. John Kelsey, 'The Hack', in Birmbaum and Graw, eds., *Canvases and Careers Today: Criticism and its Markets*(Berlin: Sternberg Press, 2008), 73.

20. Ibid, 70.

21. Frances Stark, 'Pull Quotable', in *Collected Writings 1993−2003* (London: Book Works, 2003), 68−69.

22. http://60wrdmin.org/home.html.

23. 비교, James Elkins, 'Art Criticism', 『옥스퍼드 예술사전(Grove(Oxford) Dictionary of Art)』의 미출간 표제어; http://www.jameselkins.com/images/stories/jamese/pdfs/art-criticism-grove.pdf. Thomas Crow, *Painters in Public Life in Eighteenth-Century Paris*(New Haven and London: Yale University Press, 1985), 6.

24. Charles Baudelaire, 'The Salon of 1846'(Paris: Michel Lévy frères, 1846).

25. See Crow, *Painters in Public Life*, 1−3.

26. Szántó, *The Visual Art Critic, 9*; James Elkins, 'What Happened to Art Criticism?' in Rubinstein, ed., *Critical Mess*, op. cit., 8.

27. 다음 글에서 논의되었다. Kelsey, 'The Hack', in Birnbaum and Graw, eds., *Canvases and Careers Today*, op. cit., 69; and Lucy Lippard, *Six Years: The Dematerialization of the Art Object from 1966 to 1972*(Berkeley and Los Angeles: University of California Press, 1973).

28. Anna Lovatt, 'Rosalind Krauss: The Originality of the Avant-Garde and other Modernist Myths, 1985', in *The Books that Shaped Art History*, Richard Shone and John Paul Stonard, eds.(London and New York: Thames & Hudson, 2013), 195.

29. 비교, 'Editorial: Mind your language', op. cit.

30. 비교, Rule and Levine, 'International Art English', op. cit.; Beckett, 'A User's Guide to Artspeak', op. cit.

31. 그린버그와 로젠버그는 추상표현주의를 높이 평가했지만 이 운동에 대한 견해는 서로 상반되었다. 여기에 대한 유명한 반대 해석 사례는 다음 자료 참고. James Panero, 'The Critical Momen: Abstract Expressionism's Dueling Dio', in Humanities 4, vol. 29(Jul−Aug 2008); http://www.neh.gov/humanities/2008/julyaugust/feature/the-critical-moment.

32. Stuart Morgan, *What the Butler Saw: Selected Writings*, ed. Ian Hunt(London: Durian, 1996), 14.

33. Oscar Wilde, 'The Critic as Artist', in *Intentions and Other Writings*(New York: Doubleday, 1891) responding to Matthew Arnold, 'The Function of Criticism at the Present Time', The National Review(1864), cited in Boris Groys in conversation with Brian Dillon, 'Who do You Think You're Talking To?', frieze 121(Mar 2009); https://www.frieze.com/issue/article/who_do_you_think_youre_talking_to/.

34. Denis Diderot, 'Salon de 1765', in *Denis Diderot: Selected Writings on Art and Literature*, trans. Geoffrey Bremner(London: Penguin, 1994), 236-39. 이와 반대되는 해석은 다음 자료 참고. Emma Barker, 'Reading the Greuze Girl: the daughter's seduction', *Representations 117*(2012): 86−119.

35. http://www.cabinetmagazine.org/information/.

36. Paul de Man, cited in Michael

Shreyach, 'The Recovery of Criticism',
in *Elkins and Newman*, eds., *The State
of Art Criticiam*, op. cit., 4.

37. 이런 취지의 발언을 한 사람으로는
코미디언 마틴 멀(Martin Mull)과
스티브 마틴(Steve Martin), 뮤지션
로리 앤더슨(Laurie Anderson),
엘비스 코스텔로(Elvis Costello),
프랭크 자파(Frank Zappa) 등이 있다.
20세기 이후로 비슷한 말을 한 인물은
그 밖에도 많다. http://quoteinverstigator.
com/2010/11/08/writing-about-music/.

38. 예를 들어 "언어는 적대감이 전복하는
대상을 바로잡기 위해서만 존재한다"라고
말한 에르네스토 라클라우(Ernesto
Laclau)와 샹탈 무페(Chantal Mouffe)의
주장. *Hegemony and Socialist
Strategy: Towards Radical Democratic
Practice*(London: Verso, 1985), 125.

39. 참고, John Yau, 'The Poet as Ar Critic',
The American Poetry Review 3,
vol. 34(May-Jun 2005): 45–50.

40. Dan Fox, 'Altercritics', frieze blog, Feb
2009; http://blog.frieze.com/altercritics/.

41. Jan Verwoert, 'Talk to the Thing',
in Elkins and Newman, eds., *The State
of Art Criticism*, op. cit., 343.

42. Louis Aragon, Paris Peasant(1926). 이
인용구는 '오페라의 길(The Passage
de l'Opera)'이라는 장(章)의 각주에서
가져왔다.

43. Groys, 'Critical Reflections', 117.

44. 참고, Orit Gat, 'Art Criticism in the Age
of Yelp', Rhizome, 12 Nov 2013, on
Yelp critic Brian Droicour,
http://rhizome.org/editorial/2013/nov/12/
art-criticism-age-yelp/.

2부 훈련

1. Maria Fusco, Michael Newman, Adrian
Rifkin, and Yve Lomax, '11 Statements
around art-writing', frieze blog, 10
October 2011;
http://blog.frieze.com/11-statements-
around-art-writing/.

2. Stephen King, *On Writing: A Memoir of
the Craft*(New York: Scribner; London:
Hodder, 2000), 127.

3. Office of Policy and Analysis, 'An
Analysis of Visitor Comment Books
from Six Exhibitions at the Arthur
M. Sackler Gallery'(Dec 2007);
http://www.si.edu/content/opanda/
docs/Rpts2007/07.12.SacklerComments.
Final.pdf.

4. 이 최종 문구는 알퐁스 도데(Alphonse
Daudet)의 작품으로 프레더릭
하트(Frederic Hartt)의 다음 책에
등장한다. *Art: A History of Painting,
Sculpture, Archiecture*(Englewood Cliffs,
NJ: Prentice Hall; New York: Harry
Abrams; London: Thames & Hudson,
1976), 317. 약간 변형된 다른 버전은 예술
비평가 겸 시인 테오필 고티에(Théophile
Gautier)(Goya in Perspective, ed. Fred
Licht, Englewood Cliffs, NJ: Prentice
Hall, 1973, 162), 화가 피에르 오귀스트
르누아르(Pierre Auguste Renoir),
'Exorcising Goya's "The Family of
Charles IV"', Artbus et Historiae
vol. 20, no. 40(1999): 169–85
(182–83))의 글에서 찾아볼 수 있다.
역시 유명한 교과서인 'Gardner's Art
through the Ages', 6th edn. (New York:
Harcourt Brace Jovanovich, 1975)에서는
무명의 '후대 비평가'가 왕실 초상화를
"얼마 전 복권에 당첨된 채소 장수
가족"으로 묘사했다고 주장한다(1975,
663). 이 아이디어를 처음으로 기록한
사람이 솔베이라는 주장은 다음 글에

등장한다. Alisa Luxenburg, 'Further Light on the Critical Reception of Goya's Family of Charles IV as Caricature', *Artibus et Historiae 46*, vol. 23(2002): 179–82.

5. William Strunk, Jr., and E.B. White, *The Elements of Style*, 4th edn.(New York: Longman, 1999), 23.

6. 이런 정치적인 해석에는 논란이 있다. 대체로 고야는 솔베이처럼 혁명적이고 풍자적인 인물이 아니었을 거라는 추정이 많다. 참고, Luxenburg, 'Further Light…', op. cit.

7. Peter Plagens, 'At a Crossroads', in Rubinstein, ed., *Critical Mess*, op. ciit., 117.

8. http://artsheffield.org/artsheffield2010/as/41, accessed Mar 2013. For other accounts of this artist's work, see Clara Kim, 'Vulnerability for an exploration', Art in Asia(May-Jun 2009): 44–45; Joanna Fiduccia, 'New skin for the old ceremony', Kaleidoscope 10(Spring 2011): 120-24; Daniel Birnbaum, 'First take: on HaegueYang', Artforum, vol. 41, no. 5(Jan 2003): 123.

9. Tania Bruguera, 'The Museum Revisited', Artforum, vol. 48, no. 10(Summer 2010): 299.

10. Jon Tompson, 'Why I Trust Images More than Words', *The Collected Writings of Jon Thompson*, Jeremy Akerman and Eileen Daly, eds.(London: Ridinghouse, 2011), 21.

11. Amanda Renshaw and Gilda Williams Ruggi, *The Art Book for Children*(London and New York: Phaidon, 2005), 65.

12. Sam Bardaouil, 'The Clash of the Icons in the Transmodern Age', ZOOM Contemporary Art Fair, New York 2010; http://www.zoomartfair.com/Sam's%20Essay.pdf.

13. The 'Philosophy and Literature Bad Writing Contest' ran from 1995 to 1998. http://denisdutton.com/bad_writing.htm.

14. 'Elad Lassry at Francesca Pia', Contemporary Art Daily, 16 May 2011; http://www.contemporaryartdaily.com/2011/05/elad-lassry-at-francesca-pia/. 라스리에 관한 비평은 다음 글 참고. Douglas Crimp, 'Being Framed: on Elad Lassry at The Kitchen', Artforum vol. 51, no. 5(Jan 2013): 55–56.

15. Gordon Matta-Clark, 다음 글에서 인용. James Attlee, 'Towards Anarchitecture: Gordon Matta-Clark and Le Corbusier', Tate Papers-Tate's Online Research Journal; http://www.tate.org.uk/download/file/fid/7297.

16. Schjeldahl, 'Of Ourselves', op. cit.

17. King, On Writing, op. cit., 125.

18. Disclaimer: David Foster Wallace(1962–2008), my guru for all things writing, sometimes threw caution to the wind, stringing together three adverbs or adverbial phrases, plus he split his infinitives to shreds: 'Performers… seem to mysteriously just suddenly appear' or 'He…is hard not to sort of almost actually like'. 'Big Red Son'(1998), in Wallace, *Consider the Lobster and Other Essays*(London: Abacus, 2005), 38; 44. If you have even a fraction of Wallace's talent, you can get away with almost anything. If not, 'kill excess adverbs' remains sound advice.

19. 참고, George Kubler, 'The Limitations of Biography', *The Shape of Time: Remarks on the History of Things*(1962)(New Haven: Yale University Press, 2008).

20. 예, The Concise Oxford Dictionary of Art Terms, Grove Art Online, and art glossaries published on the Museum of Modern Ar, New York, and Tate websies.

21. Robert Smithson, 'A Tour of the Monuments of Passaic, New Jersey', Artforum vol. 6, no. 4(Dec 1967); David Batchelor, Chromophobia(London: Reaktion, 2000); 캘빈 톰킨스(Calvin Tomkins)는 1960년부터 《뉴요커(The New Yorker)》에서 프로필 칼럼을 썼다.

22. A.W.N. Pugin, *Contrasts: or a Parallel beween the Noble Edifices of the Middle Ages and Corresponding Buildings of the Present Day; shewing the Present Decay of Taste*(London, 1836).

3부 요령

1. Oscar Wilde, *The Picture of Dorian Gray*(chap. 2)(Philadelphia, PA: Lippingcott's Monthly Magazine, 1890; London: Ward Lock & Co, 1891).

2. 예, http://writingcenter.unc.edu/handouts/plagiarism/.

3. Nicolas Bourriaud, *Relational Aesthetics* (1998), trans. Simon Pleasance and Fronza Woods with the participation of Matheiu Copeland(Dijon: Les Presses du Réel, 2002).

4. Miwon Kwon, *One Place After Another: Site-specific Art and Locational Identity*(Cambridge, MA: MIT Press, 2002)/ 권미원, 『장소특정적 미술』, 김인규 외 옮김, 현실문화, 2013.

5. Jon Ippolito, 'Death by Wall Label'; http://www.three.org/ippolito/.

6. Thomson and Craighead, 'Decorative Newsfeeds'; www.thomson-craighead.net/docs/decnews/html.

7. Ippolito, 'Death by Wall Label', op. cit.

8. John H. Falk and Lynn Dierking, *The Museum Experienece*(Washington, D.C.: Whalesback Books, 1992), 71.

9. 'Editorial: mind your language', op. cit.

10. 'For Example: Dix-Huit Leçons Sur La Société Industrielle(Revision 12)'; http://www.davidzwirner.com/wp-content/

11. 이것이 보도자료인지 100퍼센트 확신할 수는 없지만 어쨌든 일반적으로 보도자료를 비치하는 방명록 옆에 놓여 있었고, 이것 외의 다른 자료는 없었다. http://moussemagazine.it/michael-dean-herald-street/.

12. 'Clickety Click'; http://moussemagazine.it/marie-lund-clickety/.

13. 'Episode 1: Germinal'; http://www.contemporaryartdaily.com/2013/05/loretta-fahrenholz-at-halle-fur-kunst-luneberg/#more-83137. 역시 보도자료였다고 추정된다.

14. 'The Venal Muse'; http://www.contemporaryartdaily.com/2012/12/charles-mayton-at-balice-hertling/.

15. 'Hides on All Sides'; http://www.benenson.ae/viewtopic.php?t=20046&p=45050.

16. Tom Morton, 'Second Thoughts: Mum and Dad Show'; http://www.bard.edu/ccs/wp-content/uploads/RH9.Morton.pdf.

17. 비교, Isabelle Graw, *High Price: Art Between the Market and Celebrity Culture*(Berlin: Sternberg Press, 2010); Olav Velthuis, *Talking Prices: Symbolic Meanings for Prices on the Market*

*for Contemporary Art*(Princeton, NJ: Princeton University Press, 2005)-just two such publications in the 15-page bibliography rounding off Horowitz's research-packed *Art of the Deal: Contemporary Art in a Global Financial Market*(Princeton, NJ: Princeton University Press, 2011).

18. Horowitz, Art of the Deal, op. cit., 21.

19. Ibid, 21.

20. Spelled 'affinies' in the original.

21. Sotheby's Contemporary Art Evening Auction, London, 12 October 2012, 152.

22. Andy Warhol's Green Car Crash(Green Burning Car I), Christie's New York, 16 May 2007.

23. Nico Israel, 'Neo Rauch, David Zwirner', Artforum 1, vol. 44(Sep 2005): 301−02.

24. Jerry Saltz, 'Reason without Meaning', The Village Voice, 8-14 June 2005, 74.

25. 참고, frieze editors, 'Periodical Tables(Part 2)', frieze 100(Jun-Aug 2006); http://www.frieze.com/issue/article/periodical_tables_part_2/. 가장 최신 아트 블로그 목록이 필요하다면 다음 웹사이트 참고. Edward Winkleman, 'Websites You Should Know', http://www.edwardwinkleman.com/.

26. 《뉴욕타임스》에 실린 세 편의 글은 모두 로버타 스미스(Roberta Smith)가 썼다: 'Franz West is Dead at 65: Creator of an Art Universe', 26 July 2013, http://www.nytimes.com/2012/07/27/arts/design/franz-west-influential-sculptor-dies-at-65.html?_r=0; 'Google Art Project Expands', 3 April 2012, http://artsbeat.blogs.nytimes.com/2012/04/03/google-art-project-expands/; 'Critic's Notebook: Lessons in Looking', 6 March 2012, http://artsbeat.blog.nytimes.com/2012/03/06/critics-notebook-lessons-in-looking/.

27. 스미스는 2011년에 《뉴욕타임스》 수석 예술 평론가로 승진했다. 영국 예술가 패트릭 브릴(Patrick Brill)이 자신을 지칭할 때 쓰는 밥 그리고 로버타 스미스(Bob and Roberta Smith)와 혼동하지 않길 바란다.

28. Schjeldahl, 'Of Ourselves', op. cit.

29. Sarah Thornton, *Seven Days in the Art World*(London: Granta, 2008), op. cit. 세라 손튼, 『걸작의 뒷모습』, 이대형 옮김, 세미콜론, 2011.

30. Ben Lewis, 'Seven Days in the Art World by Sarah Thornton', The Sunday Times, 5 October 2008, http://www.thesundaytimes.co.uk/sto/culture/books/article239937.ece.

31. 예, 다음 전시회에 대한 윌 브랜드(Will Brand)의 냉혹한 리뷰 중 끝에서 두 문장, Damien Hirst's 'The Complete Spot Paintings' at Gagosian Gallery, New York(Jan−Mar 2002): '이런 건 정말 질색이다. 누구나 마찬가지일 것이다.' Will Brand, 'Hirsts Spotted at Gagosian', Art Fag City, 4 January 2012; http://artfcity.com/2012/01/04/hirsts-spotted-at-gagosian/ 다음 글도 마찬가지다. Orit Gat, 'Art Criticism in the Age of Yelp', Rhizome, 12 November 2013, http://rhizome.org/editorial/2013/nov/12/art-criticism-age-yelp/.

32. 'What follows is my year-long journey of discovery through the workings of the contemporary art market⋯', Don Thompson, *The $12 Million Stuffed Shark*(London: Aurum; New York: Palgrave Macmillian, 2008), 7.

33. Hickey's ascendancy is not without its critics; see Amelia Jones, '"Every Man Knows Where and How Beauty Gives Him Pleasure": Beauty Discourse and the Logic of Aesthetics', in *Aessthetics in a Multicultural Age*, Emory Elliot, Louis Freitas Caton, and Jeffrey Rhyne, eds.(Oxford and New York: Oxford University Press, 2002), 215−40.

34. 2012년에 히키는 "형편없이… 몰상식한" 예술계를 떠나겠다고 선언했다. http://www.theguardian.com/artanddesign/2012/oct/28/art-critic-dave-hickey-quits-art-world.

35. https://www.uoguelph.ca/sofam/shenkman-lecture-contemporary-art-presents-dave-hickey. 히키의 글을 모아놓은 책으로는 다음 두 권을 추천한다. *The Invisible Dragon: Four Essays on Beauty*(Los Angeles: Art Issues Press, 1993; revised edn., Chicago, IL: University of Chicago Press, 2012); *Air Guitar: Essays on Art and Democracy*(Los Angeles: Art Issues Press, 1997).

36. http://www.schulich.yorku.ca/SSB-Extra/connect2009.nsf/docs/Biography+-+Don+Thompson.

37. 마르셀 프루스트의 소설 『스완네 집 쪽으로(Swann's Way)』(1913)초반부에는 화자가 차에 적신 마들렌을 한 입 깨무는 순간 예상치 못한 감정과 추억의 물결에 휩싸이는 유명한 장면이 나온다. 전 7권에 이르는 『잃어버린 시간을 찾아서(Search of Lost Time)』 시리즈는 바로 이 장면부터 전개된다.

38. '서른 조각의 은'이라는 말이 친숙하게 들리는 이유는 이것이 유다 이스가리옷이 예수를 배신한 대가로 받은 돈이기 때문이다. 마태 26:14−16.

39. Bruce Hainley, Tom Friedman(London and New York: Phaidon, 2001), 44−85.

40. 이런 출판물을 구하고 싶다면 프린티드 매터(printedmatter.org), 화이트채플 갤러리(Whitechapel Gallery)에서 열리는 런던 아트북페어(London Art Book Fair), 그 밖에 여러 도시에서 열리는 소규모 북페어를 찾아간다.

41. Carl Andre, Robert Barry, Douglas Huebler, Joseph Kosuth, Sol Lewitt, Robert Morris, and Lawrence Weiner. 이렇게 만들어진 A4 판형의 『제록스 북』은 그 뒤에 복사, 출판되었다.

42. 'Young adult readers prefer printed to ebooks', Guardian, 25 November 2013; http://www.theguardian.com/books/2013/nov/25/young-adult-readers-prefer-printed-ebooks.

43. Curated by Alice Creischer, Max Jorge Hinderer, and Andreas Siekman, Haus der Kulturen Welt, Berlin, 8 October 2010−2 January 2011. A 'straight' exhibition guide, discussing the artists on view, was available online.

44. Seth Price, 'Dispersion', the 'well-circulated, illustrated manifesto on art, media, reproduction, and distribution systems'(http://www.eai.org/artistBio.htm?id=10202), was first published for the 2001-2 Ljubljana Biennial of Graphic Art, and has also been published as an artist's book. See http://www.distributedhistory.com/Disperzone.html.

45. Curated by Anthony Hubermann, designed by Will Holder. Contemporary Art Museum St. Louis; ICA London; Museum of Contemporary Art Detroit; De Appel Arts Centre, Amsterdam; Culturgest, Lisbon.

46. Bruce Nauman, cited in Hubermann et al., *For the blind man in the dark room looking for the black cat that isn't there*(Contemporary Art Museum St. Louis, 2009), 94.

47. Artistic Director, Carolyn Christov-Bakargiev; Head of Publications, Bettina Funcke. Ostfildern, Hatje Cantz, 2012.

48. http://www.artybollocks.com/#.

49. Kristine Stiles and Peter Selz, *Theories and Documents of Contemporary Art: A Sourcebook of Artists' Writings*(Berkeley and Los Angeles: University of California Press, 1996; 2nd edn., 개정 및 보완 Kristine Stilles, 2012).

50. 브루스 나우만의 이 문구는 1967년에 창문 또는 벽에 부착하는 소용돌이 형태의 네온사인에 표시되었다. http://www.philamuseum.org/collections/permanent/31965.html.

51. 브로타에스 "나 역시 뭔가를 팔아서 인생에서 성공할 수는 없는지 나 자신에게 물어보았습니다. 뭐 하나 제대로 해내지 못한 지가 꽤 오래되었으니까요…". 1964년 생로랑갤러리(Galerie Saint-Laurent)에서 열린 첫 전시회 초대장 문구. 참고, Rachel Haidu, The Absence of Work: Marcel Broodthaers: 1964–1976(Cambridge, MA: MIT Press, 2010), 1.

52. 비교, '[T]he abstraction pull on the viewer like a vortex', BlouinArtinfo, http://www.blouinartinfo.com/artists/sarah-morris-128620(cited from Wikipedia); "그녀의 그림은 시간이 지날수록 혼란을 준다. 내부의 소용돌이 같은 공간이 캔버스의 현실 너머로 그림을 잡아당기는 듯하다."

http://whitecube.com/exhibitions/sarah_morris_los_angeles_hoxton_square_2004/. 인터넷을 찾아보면 여기서 살짝 변형된 문구도 많다.

53. Adrian Searle, 'Dazzled by the Rings', Guardian, 29 July 2008; http://www.theguardian.com/artanddesign/2008/jul/30/art.olympicgames2008.

감수의 글

# 현대미술 그리고 글쓰기

**정연심** 홍익대 미술대학 예술학과 교수

_____

_____

_____

_____

_____

_____

_____

_____

_____

_____

_____

1960년대 개념미술의 태동과 함께 현대미술은 언어 자체를 새로운 매체medium로 인식하기 시작했다. 글쓰기는 전통적으로 미술사가나 비평가, 철학자의 몫이라 생각하지만, 미국 대지미술가 로버트 스미스슨, 미니멀리스트 미술가 로버트 모리스 등은 각각 사이트site와 반형식anti-form이라는 용어를 통해 자신의 견해를 발전시켰다. 이렇게 미술가들은 새로운 형식을 만들어내는 순수 조형자, 창작자의 역할만을 담당하는 것이 아니라, 그들이 자신의 예술 작품을 옹호하거나 설명하는 글을 쓰기도 하고, 자신의 미학을 '선언'하는 짧은 선언서를 작성하는 일도 당연하게 받아들여지고 있다.

전통적으로 글을 많이 쓰는 미술 비평가와 미술사가, 미학자 등을 넘어 오늘날 미술에 대한 리뷰는 소위 블로그-크리틱blog-critic이라는 웹 기반의 비평가들을 양산하고 있다. 미술 혹은 미술 이론을 전문적으로 공부한 사람들만이 아니라 예술적 현상을 즐기거나 감상하는 일반인들도 쉽게 미술을 '리뷰'할 수 있는 출처들이 여러 곳에 편재하는 셈이다.

길다 윌리엄스가 쓴 『현대미술 글쓰기』의 원서 제목은 "How to Write About Contemporary Art"이다. 동시대 미술에 대한 글을 쓰는 법을 소개하는 가이드 역할을 하는 서적이다. 동시대 미술에 대한 글쓰기의 동기에서 출발해서 구체적으로 아이디어를 작성하고 이를 전개하는 방법 그리고 글쓰기의 어려움이나 피해야 할 점 등을 동시대 미술 현장에서 가장 많이 전시되는 유명 작가의 작품을 예시로 설명하고 있다. 이 책은 한마디로, 동시대

현대미술을 둘러싼 다양한 글쓰기의 도구들을 안내하고 있다. 학문적으로 깊이 있는 글쓰기뿐 아니라, 예술 작품에 대해 설명하는 글, 예술 작품을 평가하는 글, 작가 스스로 쓰는 글까지 각 단계를 분석적으로 설명함으로써, 미술계에 종사하는 사람들뿐만 아니라 학생이나 작가 지망생 등 다양한 계층의 독자들을 염두에 두고 있는 것이다. 또한 갤러리나 미술 경매장에서 필요한 보도 자료와 경매 카탈로그 작성 등에 유용한 정보와 팁 등도 함께 제시하고 있다. 현대미술을 감상하고 공부하다 보면 늘 마주할 수밖에 없는 글쓰기의 난제를 쉽게 풀어갈 수 있도록 다양한 스펙트럼의 해결책을 제시한다.

이전에는 비평가와 큐레이터, 예술가들의 역할이 정확하게 분담되어 있었다. 하지만 오늘날 현장에서는 큐레이터가 비평가 역할을 담당하면서 카탈로그 글을 쓸 수도 있고, 예술가가 자신을 큐레이터로 자처하면서 자신의 작품을 설명하는 글을 쓰기도 하기에, 여러 유형의 글을 읽고 쓰다 보면 현대미술의 흐름을 간파할 수도 있을 것이다.

길다 윌리엄스가 예로 제시한 학술적인 저널이나 전문서, 일반적인 서지 정보는 동시대 미술 현장에서 가장 많이 다뤄지는 문헌들이기 때문에 많은 참고가 될 것이다. 수많은 아트 블로그와 예술 기본서와 전공서까지 많은 참고 자료가 실려 있는 이 책은 현대미술에 대한 글쓰기 방법과 더불어 현대미술에 대한 안내서라고 해도 손색이 없을 정도다.

저자는 최근에 많은 독자층을 거느린 온라인 플랫폼 '이플럭

스e-flux'를 제시하는가 하면, 학술 논문 데이터베이스인 제이스토어J-Stor를 예시로 다루기도 한다. 동시대 미술 자체에 집중하면서 이렇게 방대한 사례를 예시로 든 글쓰기 저서는 많지 않다. 국내에서는 미술사 기반의 글쓰기로 실반 바넷Sylvan Barnet의 『미술품의 분석과 서술의 기초A Short Guide to Writing About Art』라는 책이 출판된 바 있다. 저명한 불교 미술 사학자로 홍익대 교수를 역임한 김리나 선생님께서 번역한 책인데, 미술 작품을 구체적으로 분석하는 방법을 제시하는 훌륭한 안내서다. 그러나 동서양의 전반적인 '예술' 영역을 다루다 보니 지나치게 포괄적인 점이 아쉬웠는데, 이번 안그라픽스에서 출판하는 『현대미술 글쓰기』는 동시대 미술에 좀 더 집중하면서, 쉽게 구할 수 있는 문헌이나 현장에서 쉽게 접할 수 있는 미술 작품을 제시함으로써 많은 이들에게 유용한 책이 될 것이다.

바넷의 책이 좀 더 체계적이고 학술적인 데에 비해 이 책은 예술가, 큐레이터, 비평가, 전문가 등이 아트라이팅의 유형과 난제를 쉽게 파악할 수 있도록 간결하게 서술되었다. 다만 많은 사례가 서구에 치우쳐 있고 글이 영어식으로 표현된 점은 조금 아쉽다. 하지만 서구에서는 적어도 아트라이팅을 이렇게 중요하게 생각하고 있으며, 아트라이터는 '글'을 책임 있는 매체로 중요하게 여겨야 한다는 점을 확인시켜준다. 이 책이 동시대 현대미술 현장을 구성하는 미술가, 큐레이터, 미술 비평가, 신진 학자, 저널리스트, 미술 감상자 등에게 좋은 아트라이팅의 훌륭한 길잡이가 되기를 바란다.

# 참고 자료

# 문법

때로는 문법을 곧이곧대로 지키지 않는 게
나을 때도 있지만, 문법을 어기는 것과
문법을 전혀 모르는 것은 별개의 문제다.
문법 규칙과 습관을 어느 정도 알고 있으면
자신감도 크게 높아진다. 그러니 문법을
잘 익혀두되 꼭 필요한 경우에만 무시하자.
여기서는 흔히 나타나는 몇 가지 문법 실수만
다루었으니 자세한 내용은 전문적으로
문법을 다룬 책을 참고하자.

## 문장의 호응

**주어와 서술어, 부사와 서술어, 수식어와
피수식어 사이의 호응관계가 어법에 맞지
않으면 문장이 어색하게 느껴진다.**

### 1. 주어와 서술어의 호응
**나쁜 예:** 현재의 복지 정책은 앞으로
손질이 불가피할 전망입니다.
**좋은 예:** 현재의 복지 정책은 앞으로
손질이 불가피할 것으로 전망됩니다.
**나쁜 예:** 한번 오염된 환경이 다시
깨끗해지려면, 많은 비용과 노력,
그리고 긴 시간이 든다.
**좋은 예:** 한번 오염된 환경이 다시
깨끗해지려면, 많은 비용과 노력이 들고,
긴 시간이 걸린다.

### 2. 부사와 서술어의 호응
일부 부사는 특정 표현의 서술어와 어울리는
규칙이 있다.

| | |
|---|---|
| 결코 -않다 | 과연 -구나 |
| 그다지 -하지 않다 | 도대체 -이냐 |
| 드디어 -하다 | 마치 -같다 |
| 만약 -라면 | 부디 -하여라 |
| 비록 -일지라도 | 아마 -ㄹ 것이다 |
| 여간 - 않다 | 일절 -않다(못하다) |
| 차라리 -ㄹ지언정 | 차마 -않다 |
| 혹시 -거든 | |

**나쁜 예:** 동아리에 가입하려면 절대로 직접
손으로 쓴 작품을 제출해야 합니다.
**좋은 예:** 동아리에 가입하려면 반드시 직접
손으로 쓴 작품을 제출해야 합니다.
**나쁜 예:** 과연 그 사람은 영리하지 않구나!
**좋은 예:** 과연 그 사람은 영리하구나!

### 3. 수식어와 피수식어의 호응
**나쁜 예:** 끝까지 신문사에 남아
언론 자유를 지키겠습니다.
**좋은 예:** 신문사에 끝까지 남아
언론 자유를 지키겠습니다.
**나쁜 예:** 나는 훔볼트의 언어는 유한한
수단을 무한하게 부려 쓰는 것이라는
언어관에 공감하게 되었다.
**좋은 예:** 나는, 언어는 유한한 수단을
무한하게 부려 쓰는 것이라는 훔볼트의
언어관에 공감하게 되었다.

## 문장부호 사용법

### 1. 쉼표
(1) 같은 자격의 어구를 연결할 때 쓴다.
근면, 검소, 협동은 우리 겨레의 미덕이다.

다만, 조사로 연결될 적에는 쓰지 않는다.
매화와 난초와 국화와 대나무를 사군자라고
한다.

(2) 짝을 지어 구별할 필요가 있을 때 쓴다.
닭과 지네, 개와 고양이는 상극이다.

(3) 바로 다음의 말을 꾸미지 않을 때 쓴다.
슬픈 사연을 간직한, 경주 불국사의 무영탑.
성질 급한, 철수의 누이동생이 화를 내었다.

(4) 대등하거나 종속하는 절이 이어질 때
절 사이에 쓴다.
콩 심으면 콩 나고, 팥 심으면 팥 난다.
흰 눈이 내리니, 경치가 더욱 아름답다.

(5) 부르는 말이나 대답하는 말 뒤에 쓴다.
애야, 이리 오너라.
예, 지금 가겠습니다.

(6) 제시어 다음에 쓴다.
빵, 빵이 인생의 전부이더냐?
용기, 이것이야말로 무엇과도 바꿀 수 없는
젊은이의 자산이다.

(7) 도치된 문장에 쓴다.
이리 오세요, 어머님.

(8) 가벼운 감탄을 나타내는 말 뒤에 쓴다.
아, 깜빡 잊었구나.

(9) 문장 첫머리의 접속이나 연결을 나타내는
말 다음에 쓴다.
첫째, 몸이 튼튼해야 된다.
아무튼, 나는 집에 돌아가야겠다.

다만, 일반적으로 쓰이는 접속어(그러나,
그러므로, 그리고, 그런데 등) 뒤에는
쓰지 않음을 원칙으로 한다.
그러나 너는 실망할 필요가 없다.

(10) 문장 중간에 끼어든 구절 앞뒤에 쓴다.
나는, 솔직히 말하면, 그 말이
별로 탐탁하지 않소.
철수는 미소를 띠고, 속으로는
화가 치밀었지만, 그들을 맞았다.

(11) 되풀이를 피하기 위해 한 부분을
줄일 때 쓴다.
여름에는 바다에서, 겨울에는 산에서
휴가를 즐겼다.

(12) 문맥상 끊어 읽어야 할 곳에 쓴다.
갑돌이가 울면서, 떠나는 갑순이를 배웅했다.
갑돌이가, 울면서 떠나는 갑순이를 배웅했다.

(13) 숫자를 나열할 때 쓴다.
1, 2, 3, 4

(14) 수의 폭이나 개략의 수를
나타낼 때 쓴다.
5, 6 세기 / 6, 7 개

(15) 수의 자릿점을 나타낼 때 쓴다.
14,314

2. 마침표
(1) 서술, 명령, 청유 등을 나타내는
문장의 끝에 쓴다.
황금 보기를 돌같이 하라.
집으로 돌아가자.

다만, 표제어나 표어에는 쓰지 않는다.
압록강은 흐른다(표제어)
꺼진 불도 다시 보자(표어)

(2) 아라비아 숫자만으로 연월일을
표시할 때 쓴다.
1919. 3. 1. (1919년 3월 1일)

(3) 표시 문자 다음에 쓴다.
① 마침표 ㄱ. 물음표 가. 인명

(4) 준말을 나타내는 데 쓴다.
서. 1987. 3. 5. (서기)

3. 괄호
(1) 원어, 연대, 주석, 설명 등을
넣을 때 쓴다.
커피(coffee)는 기호 식품이다.
3·1 운동(1919) 당시 나는 중학생이었다.
'무정(無情)'은 춘원(6·25 때 납북)의 작품이다.
니체(독일의 철학자)는 이렇게 말했다.

(2) 특히 기호 또는 기호적인 구실을 하는
문자, 단어, 구에 쓴다.
① 주어 (ㄱ) 명사 (라) 소리에 관한 것

(3) 빈 자리임을 나타낼 때 쓴다.
우리 나라의 수도는 (  ) 이다.

## 4. 인용부호
(1) 큰따옴표.
글 가운데서 직접 대화를 표시할 때 쓴다.
"전기가 없었을 때는 어떻게 책을 보았을까?"
"그야 등잔불을 켜고 보았겠지."

**남의 말을 인용할 때 쓴다.**
예로부터 "민심은 천심이다."라고 하였다.
"사람은 사회적 동물이다."라고 말한
학자가 있다.

(2) 작은따옴표
**따온 말 가운데 다시 따온 말이**
**들어 있을 때 쓴다.**
"여러분! 침착해야 합니다. '하늘이 무너져도
솟아날 구멍이 있다'고 합니다."

**마음 속으로 한 말을 적을 때에 쓴다.**
'만약 내가 이런 모습으로 돌아간다면,
모두들 깜짝 놀라겠지.'

**문장에서 중요한 부분을 두드러지게**
**하기 위해 드러냄표 대신에 쓰기도 한다.**
지금 필요한 것은 '지식'이 아니라
'실천'입니다.
'배부른 돼지'보다는 '배고픈 소크라테스'가
되겠다.

### 틀리기 쉬운 맞춤법

| 틀린 예 | 옳은 예 |
|---|---|
| 꼼꼼이 | 꼼꼼히 |
| 웬지 | 왠지 |
| 설레임 | 설렘 |

| | |
|---|---|
| 서슴치 | 서슴지 |
| 깨끗히 | 깨끗이 |
| 건들이다 | 건드리다 |
| 안성마춤 | 안성맞춤 |
| 통털어 | 통틀어 |
| 눈쌀 | 눈살 |
| 뒤치닥거리 | 뒤치다꺼리 |
| 웅큼 | 움큼 |
| 귀뜸 | 귀띔 |
| 핼쑥하다 | 핼쏙하다 |
| 쉽상이다 | 십상이다 |
| 느즈막하다 | 느지막하다 |
| 짜집기 | 짜깁기 |
| 개이다 | 개다 |
| 단촐하다 | 단출하다 |
| 삼가하다 | 삼가다 |
| 댓가 | 대가 |
| 단언컨데 | 단언컨대 |
| 닥달하다 | 닦달하다 |
| 금새 | 금세 |
| 넓부러지다 | 널브러지다 |
| 몇일 | 며칠 |

### 지시대명사

그, 그녀, 이곳, 저곳 등의 지시대명사가
무엇을 가리키는지 즉시 파악할 수 없다면
읽는 사람은 혼란에 빠진다. 지시 대상이
명확하지 않을 때는 지시대명사를 가급적
사용하지 말고 가리키는 대상을 분명히
밝혀서 적는다.

**나쁜 예:** 작품이 완성되면 상자에 넣어
그것을 우편으로 보냅니다.
**좋은 예:** 작품이 완성되면 상자에 넣어
상자를 우편으로 보냅니다.

# 현대미술 도서 목록

볼드체로 표시한 자료는 기본 안내서나
필독서이고, 그 밖의 자료는 상급자용 참고
자료다.

## 개론서

**Charles Harrison and Paul Wood**, eds.,
*Art in Theory 1900−2000: An Anthology
of Changing Ideas*(Oxford: Blackwell,
2003).

**David Hopkins**, After Modern Art,
*1945−2000*(Oxford History of Art,
Oxford: Oxford University Press, 2000).

**Jonathan Fineberg**, *Art Since 1940:
Strategies of Being*, 2nd edn. (New York:
Prentice Hall, 2003).

Rosalind Krauss, Hal Foster, Yve-Alain
Bois, Benjamin Buchloh, and David
Joselit, *Art Since 1900: Modernism,
Antimodernism, Postmodernism*(2004),
2nd edn., vols. 1−2(London and New
York: Thames & Hudson, 2012)/
로잘린드 크라우스, 할 포스터,
이브알랭 부아, 벤자민 부클로,
데이비드 조슬릿, 『1900년 이후의
미술사』, 세미콜론, 2007.

Greil Marcus, *Lipstick Traces: A Secret
History of the 20th Century*(Cambridge,
MA: Harvard University Press, 1989).

Robert S. Nelson and Richard Schiff, eds.,
*Critical Terms for Art History*, 2nd edn.
(Chicago, IL, and London: University
of Chicago Press, 2003).

## 21세기의 예술

**Art Now**, vols 1−4(Cologne: Taschen, 2002;
2006; 2008; 2013).

**Julieta Aranda et al.**, *What is Contemporary
Art?* http://www.e-flux.com/issues/11-
december-2009/http://www.e-flux.
com/issues/12-january-2010/에서
무료로 볼 수 있다.

**Daniel Birnbaum et al.**, *Defining
Contemporary Art in 25 Pivotal
Artworks*(London: Phaidon, 2011).

**Charlotte Cotton**, *The Photograph as
Contemporary Art*, 3rd edn.(London and
New York: Thames & Hudson, 2014).

**Julian Stallabrass**, *Contemporary Art:
A Very Short Introducion*(Oxford:
Oxford University Press, 2006).

Claire Bishop, *Artificial Hells:
Participatory Art and the Politics of
Spectatorship*(London: Verso, 2012).

T.J. Demos, *The Migrant Image: The Art and
Politics of Documentary During Global
Crisis*(Durham, NC: Duke University
Press, 2013).

Rosalind Krauss, *A Voyage on the North
Sea: Art in the Age of the Post-medium
Condition*(London and New York:
Thames & Hudson, 2000).

Peter Osborne, *Anywhere or Not at All:
Philosophy of Contemporary
Art*(London: Verso, 2013).

Terry Smith, *Contemporary Art: World
Currents*(London: Laurence King, 2011).

Barry Schwabsky, ed., Vitamin P;
Lee Ambrozy, ed., Vitamin P2:
*New Perspectives in Painting*
(London: Phaidon, 2002; 2012).

## 20세기 후반의 예술

**Michael Archer**, *Art Since 1960*, 2nd
edn.(London and New York: Thames
& Hudson, 2002)/ 마이클 아처, 『1960년
이후의 현대미술』, 시공아트, 2007.

**Thomas Crow**, *Modern Art in the Common
Culture*(New Haven and London:
Yale University Press, 2005).

**Thomas Crow**, *The Rise of the Sixties:*

*American and European Art
in the Era of Dissent, 1955–1969*
(London: Laurence King; New Haven:
Yale University Press, 1996).

**Tony Godfrey**, *Conceptual Art*(London:
Phaidon, 1998)/ 토니 고드프리, 『개념
미술』, 한길아트, 2002.

**Gillian Perry and Paul Wood**, eds.,
*Themes in Contemporary Art*(New
Haven and London: Yale University
Press in association with The Open
University, 2004).

Arthur C. Danto, *After the End of Art:
Contemporary Art and the Pale of
History*(Princeton, NJ: Princeton
University Press, 1997).

Briony Fer, *The Infinite Line: Re-Making
Art After Modernism*(New Haven and
London: Yale University Press, 2004).

Lucy Lippard, *Six Years:
The Dematerialization of the Art Object
from 1966 to 1972*(1973)(Berkeley
and Los Angeles: University
of California Press, 1997).

Craig Owens, *Beyond Recognition:
Representation, Power, and
Culture*(Berkeley and Los Angeles:
University of California Press, 1992).

Griselda Pollock, *Vision and Difference:
Femininity, Feminism and Histories
of Art*(London and New York:
Routledge, 1988).

모더니즘

**H.H. Arnason**, *History of Modern
Art: Painting, Sculpture, Architecture,
Photography*, 7th edn.(London:
Pearson, 2012).

**T.J. Clark**, *Farewell to an Idea: Episodes
from a History of Modernism*(New
Haven and London: Yale University
Press, 1999).

**Rosalind Krauss**, *Passages in Modern
Sculpture*(1977)(Cambridge, MA:
MIT Press, 1977).

**Leo Steinberg**, *Other Criteria:
Confrontations with Twentieth-Century
Art*(London, Oxford, and New York:
Oxford University Press, 1972).

**Paul Wood**, *Varieties of Modernism*
(New Haven and London: Yale
University Press in association with
The Open University, 2004).

Marshall Berman, *All That is Solid Melts
into Air: The Experience
of Modernity*(Harmondsworth,
Middlesex: Penguin, 1982)/ 마샬 버만,
『현대성의 경험』, 현대미학사, 2004.

Rosalind Krauss, *The Optical
Unconscious*(Cambridge, MA:
MIT Press, 1993).

Rosalind Krauss, *The Originality
of the Avant-Garde and Other Modernist
Myths*(Cambridge, MA: MIT Press,
1985).

Clement Greenberg, 'Modernist
Painting'(1960), in *Clement Greenberg:
The Collected Essays and Criticism*,
vol. IV, ed. John O'Brian(Chicago, IL,
and London: University of Chicago
Press, 1993), 85–93.

Meyer Schapiro, *Modern Art: 19th and 20th
Centuries, Selected Papers*, vol. 2(New
York: George Braziller, 1978).

큐레이팅

**Tony Bennett**, *The Birth of the Museum:
History, Theory, Politics*(London:
Routledge, 1995).

**Iwona Blazwick et at.**, A *Manual for the 21st
Century Art Institution*(London: Koenig
Books/Whitechapel Gallery, 2009).

**Bruce W. Ferguson, Reesa Goldberg,
and Sandy Nairne**, *Thinking about*

*Exhibitions*(London: Routledge, 1996).

**Brian O'Doherty**, *Inside the White Cube: The Ideology of the Gallery Space*(1976), 6th edn. (Oakland, CA: University of California Press, 2000).

**Hans Ulrich Obrist**, *A Brief History of Curating*(Zurich: JRP Ringier, 2008).

Bruce Altshuler, *Salon to Biennial: Exhibitions that Made Art History*, vol. 1: 1963–1959; Biennials and Beyond: Exhibitions that Made Art History, vol. 2: 1962–2002(London: Phaidon, 2008; 2013).

Douglas Crimp, *On the Museum's Ruins*(Cambridge, MA and London: MIT Press, 1993).

Elena Filipovic, Marieke Van Hall, and Solveig Østebø, eds., *The Biennial Reader: An Anthology on Large-Scale Perennial Exhibitions of Contemporary Art*(Bergen: Bergen Kunsthall, and Ostfildern: Hatje Cantz Verlag, 2010).

Susan Hiller and Sarah Martin, eds., *The Producers: Contemporary Curators in Conversation*(Gateshead: Baltic Centre for Conemporary Art, 2000).

Christian Rattemeyer and Wim Beeren, *Exhibiting the New Art: 'Op Losse Schroeven' and 'When Attitudes Become Form' 1969*(London: Afterall, 2010).

예술가의 글

**Alexander Alberro and Blake Stimson**, eds., *Institutional Critique: An Antohology of Artists' Writings*(London and Cambridge, MA: MIT Press, 2009).

**Andrea Fraser**, *Museum Highlights: The Writings of Andrea Fraser, ed. Alexander Alberro*(London and Cambridge, MA: MIT Press, 2005).

**Robert Smithson**, *Robert Sithson: The Collected Writings, ed. Jack Flam*(Berkeley and Los Angeles: University of California Press, 1996).

**Kristine Stiles and Peter Selz**, eds., *Theories and Documents of Contemporary Art: A Sourcebook of Artists' Writings*, 2nd edn. (Berkeley and Los Angeles: University of California Press, 2012).

**Andy Warhol**, *The Philosophy of Andy Warhol*(From A to B and Back Again)(New York: Harcourt Brace Jovanovich, 1975)/ 앤디 워홀, 『앤디 워홀의 철학』, 미메시스, 2007

John Cage, *Silence: Lectures and Writings*(Middletown: Wesleyan University Press, 1961).

Hollis Frampton, *Circles of Confusion: Film, Photography, Video: Text 1968–1980*(Rochester: Visal Studies Workshop Press, 1983).

Dan Graham, *Two-Way Mirror Power: Selected Writings by Dan Graham on his Art*, ed. Alexander Alberro(London and Cambridge, MA: MIT Press, 1999).

Mike Kelly, *Foul Perfection: Essay and Criticism*(Cambridge, MA: MIT Press, 2003).

Hito Steyerl, *The Wretched of the Screen* (New York and Berlin: e-flux journal and Sternberg Press, 2012).

철학과 이론

Gaston Bachelard, *The Poetics of Space*(1958), trans. Maria Jalas(Boston: Beacon Press, 1994).

Roland Barthes, *Camera Lucida: Reflections on Photography*(1980), trans. Richard Howard(New York: Farrar, Straus and Giroux, 1981)/ 롤랑 바르트, 『밝은 방』, 동문선, 2006.

Roland Barthes, *Image, Music, Text*, trans. Stephen Heath(New York: Hill and Wang, 1977).

Jean Baudrillard, *The System of Objects* (1968), trans. James Benedict(London and New York: Verso, 2005).

Walter Benjamin, *Illuminations*, ed. Hannah Arendt, trans. Harry Zohn(London: Pimlico, 1955/1999).

Homi Bhabha, *The Location of Culture*(1991)(New York: Routledge, 1994)/ 호미 바바, 『문화의 위치』, 소명출판, 2002.

Pierre Bourdieu, *Distinction: A Social Critique of the Judgment of Taste*(1979), trans. Richard Nice(Cambridge, MA: Harvard University Press, 1984)/ 피에르 부르디외, 『구별짓기』, 새물결, 2005.

Judith Butler, *Gender Trouble: Feminism and the Subversion of Identity*(New York and London: Routledge, 1990)/ 주디스 버틀러, 『젠더 트러블』, 문학동네, 2008.

Guy Debord, *The Society of the Spectacle*(1967), trans. Donald Nicholson-Smith(New York: Zone Books, 1995)/ 기 드보르, 『스펙타클의 사회』, 울력, 2014.

Michel de Certeau, *The Practice of Everyday Life*(1974), trans. Steven Rendall(Berkeley and Los Angeles: University of California Press, 1984).

Gilles Deleuze and Félix Guattari, *A Thousand Plateaus: Capitalism and Schizophrenia*(1980), trans. and foreword by Brian Massumi(Minneapolis: University of Minnesota Press, 1987).

Michel Foucault, *This is Not a Pipe* (1973), trans. and ed. James Harkness(Berkeley and Los Angeles: University of California Press, 1983)/ 미셸 푸코, 『이것은 파이프가 아니다』, 고려대학교출판부, 2010.

Sigmund Freud, *The Uncanny*(1919), trans. David McLintock(Harmondsworth, Middlesex: Penguin Classics, 2003).

Stuart Hall, *Representation: Cultural Representations and Signifying Practices*(London: SAGE, 1997).

Michael Hardt and Antona Negri, *Empire*(Cambridge, MA: Harvard University Press, 2000).

Maurizio Lazzarato, 'Immaterial Labour'(1996), trans. Paul Colilli and Ed Emory, in Paolo Virno and Michael Hardt, eds., *Radical Thought in Italy*(Minneapolis: University of Minnesota Press, 1996), 132–46.

Henri Lefebvre, *The Production of Space*(1974), trans. Donald Nicholson-Smith(Oxford: Blackwell, 1991).

Jean-Luc Nancy, *The Ground of the Image*(2003), trans. Jeff Fort(New York: Fordham University Press, 2006).

Jacques Rancière, *The Emancipated Spectator*, trans. Gregory Elliott(London and New York: Verso, 2009).

Jacques Rancière, *The Politics of Aesthetics: The Distribution of the Sensible*(2004), trans. and introduction by Gabriel Rockhill(London and New York: Continuum, 2006).

Edward W. Said, *Orientalism*(New York: Vintage Books, 1979)/ 에드워드 사이드, 『오리엔탈리즘』, 교보문고, 2000.

Susan Sontag, *On Photography*(New York: Farrar, Straus and Giroux, 1977).

아트 블로그와 웹사이트
하드카피 잡지 웹사이트도 훌륭한 참고 자료가 된다. artforum.com; blog.frieze.com/ 등.
http://www.art21.org/
http://www.artcritical.com/
http://artfcity.com/
http://artillerymag.com/
http://www.artlyst.com/

http://badatsports.com/
http://www.blouinartinfo.com/
http://brooklynrail.org/
http://www.contemporaryartdaily.com/
http://dailyserving.com/
http://www.dazeddigital.com/artsandcultur
http://dismagazine.com/
http://www.edwardwnkleman.com

최근에 생긴 아트 블로그들도
참고할 수 있다.
http://www.e-flux.com/journals/
http://galleristny.com/
http://hyperallergic.com/
horrid.giff
http://www.ibraaz.org/
http://www.metamute.org/
http://rhizome.org/
http://www.thisistomorrow.info/
http://www.ubuweb.com/
http://unprojects.org.au/
http://www.vulture.com/art/
http://we-make-money-not-art.com/

## 경력 자료와 인터넷 출처

Michael Archer, 'Crisis, What Crisis?', Art
    Monthly 264(Mar 2003):1–4.
Jack Bankowsky, 'Edior's Letter', Artforum
    10, vol. X(Sept 1993): 3.
Oliver Basciano, '10 Tips for Art
    Criticism', Specularum, 12 Jan 2012;
    http://spectacularum.blogspot.
    co.uk/2012/01/10-tips-for-art-criticism-
    from-oliver.html.
Sylvan Barnet, A Short Guide to Writing
    About Art(Boston, MA: Pearson/Prentice
    Hall, 2011)/ 실반 바넷, 『미술품의 분석과
    서술의 기초』, 시공사, 2006

Andy Beckett, 'A User's Guide to Artspeak',
    Guardian, 17 Jan 2013; http://www.
    guardian.co.uk/artanddesign/2013/
    jan/27/users-guide-international-art-
    english.
Eugenia Bell and Emily King, 'Collected
    Writings'(on historic art magazines),
    frieze 100(Jun-Aug 2006),
    http://www.frieze.com/issue/article/
    collected_writings/.
Walter Benjamin, 'The Writer's Technique
    in Thirteen Theses'(1925–1926), trans.
    Edmund Jephcott and Kingsley Shorter,
    from 'One-Way Street', in One-Way
    Street and Other Writings(London:
    NLB, 1979), 64–65.
Daniel Birnbaum and Isabelle Graw,
    eds., Canvases and Careers Today:
    Criticism and Its Markets(Berlin:
    Sternberg Press, 2008).
'Editorial: Mind your Language', Burlington
    1320, vol. 155(Mar 2013).
Jack Burnham, 'Problems of Criticism',
    in Idea Art: A Critical Anthology,
    Gregory Battcock, ed. (New York:
    Dutton, 1973), 46–70.
David Carrier, Rosalind Krauss and
    American Philosophical Art
    Criticism: From Formalism to Beyond
    Postmodernism(Westport, CT:
    Praeger, 2002).
_____, Writing about Visual Art
    (New York: Allworth, 2003).
T.J. Clark, The Sight of Death:
    An Experiment in Art-writing(New
    Haven: Yale University Press, 2008).
Thomas Crow, Painters and Public Life
    in Enghteenth-Century Paris
    (New Haven and London: Yale
    University Press, 1985).
Arthur C. Danto, 'From Philosophy
    to Art Criticism', American Art 1,

vol. 16(Spring 2002): 14–17.

Denis Diderot, 'Salon de 1765',
in *Denis Diderot: Selected Writings
on Art and Literature*, trans. Geoffrey
Bremner(London: Penguin, 1994),
236–39.

Georges Didi-Huberman, 'The History
of Art Within the Limits of its Simple
Practice'(1990), *Confronting Images:
Questioning the Limits of a Certain
History of Art*, trans. John Goodman
(PA: Pennsylvania State University Press,
2005), 11–52.

James Elkins, *What Happened to Art
Criticism?*(Chicago, IL: Prickly
Paradigm, 2003).

_____, and Michael Newman, eds.,
*The State of Art Criticism*(New York;
Oxford: Routledge, 2008).

Hal Foster, 'Art Critics in Extremis',
in *Design and Crime*(London; New York:
Verso, 2003), 104–22.

Dan Fox, 'Altercritics' frieze blog, Feb 2009;
http://blog.frieze.com/altercritics/.freize
editors, 'Periodical Tables(Part 2)', Frieze
100(Jun-Aug 2006); http://www.frieze.
com/issue/article/periodical_tables_
part_2/.

Maria Fusco, Michael Newman, Adrian
Rifkin, and Yve Lomax, '11 Statements
Around Art-writing', frieze blog, 10
October 2011; http://blog.frieze.com/11-
statements-around-art-writing/.

Dario Gamboni, 'The Relative Autonomy
of Art Criticism', in *Art Criticism and
its Institutions in Nineteenth-Century
France*, ed. Orwicz(Manchester
University Press, 1994), 182–94.

Orit Gat, 'Art Criticism in the Age of Yelp',
Rhizome, 12 Nov 2013; http://rhizome.
org/editorial/2013/nov/12/art-criticiam-
age-yelp/.

Eric Gibson, 'The Lost Art of Writing
About Art', Wall Street Journal,
18 Apr 2008; http://online.wsj.com/
article/SB120848379018525199.
html#printMode.

Boris Groys, 'Critical Reflections', in *Art
Power*(Cambridge, MA: MIT Press,
2008), 111–29.

_____, 브라이언 딜런(Brian
Dillon)과의 대화, 'Who do You Think
You're Talking To?', frieze 121(Mar
2009); https://www.frieze.com/issue/
article/who_do_you_think_youre_
talking_to/.

Phillip A. Hartigan, 'How (Not) to Write
Like an Art Critic', hyperallergic, 22 Nov
2012; http://hyperallergic.com/60675/
how-not-to-write-like-an-art-critic/.

Jonathan Harris, *The New Art History:
A Critical Introduction*(London:
Routleddge, 2001).

Eleanor Heartney, 'What Are Critics
For?', *American Art 1*, vol. 16(Spring
2002): 4–8.

Mostafa Heddaya, 'When Artspeak Masks
Oppression', hyperallergic, 6 Mar 2013;
http://hyperallergic.com/66348/when-
artspeak-masks-oppression/.

Martin Heidegger, 'The Thing', in *Poetry,
Language, Thought*, trans. and
foreword Albert Hofstadter(New York
and London: Harper and Row, 1975),
161–84.

Jennifer Higgie, 'Please Release Me', frieze
103(Nov-Dec 2005); https://www.frieze.
com/issue/article/please_release_me/.

Margaret Iversen and Stephen Melville,
*Writing Art History: Disciplinary
Departures*(Chicago, IL: University
of Chicago Press, 2010).

Amelia Jones, '"Every Man Knows Where
and How Beauty Gives Him Pleasure":

Beauty Discourse and
the Logic of Aesthetics', in *Aesthetics
in a Multicultural Age, Emory Elliot,
Louis Freitas Caton, and Jeffrey Rhyne*,
eds. (Oxford; New York: Oxford
University Press, 2002), 215–40.

Jonahan Jones, 'What is the point of art
criticism?', Guardian art blog, 24 April
2009; http://www.guardian.co.uk/
artanddesign/jonathanjonesblog/2009/
apr/24/art-criticism.

John Kelsey, 'The Hack', in Birmbaum
and Graw, eds., *Canvases and Careers
Today: Criticism and its Markets*(Berlin:
Sternberg Press, 2008), 65–74.

Jeffrey Khonsary and Melanie O'Brien,
eds., *Judgment and Contemporary Art
Criticism*(Vancouver: 'Folio Series',
Artspeak/Filip, 2011).

Pablo Lafuente, 'Notes on Art Criticism
as a Practice', ICA blog, 4 December
2008; http://www.ica.org.uk/blog/notes-
art-criticism-practice-pablo-lafuente.

David Levi Strauss, 'From Metaphysics
to Invective: Art Criticism as if it Still
Matters', The Brooklyn Rail, 3 May
2012; http://www.brooklynrail.org/
2012/05/art/from-metaphysics-to-
invevtive-art-criticism-as-if-it-still-
matters

Les Levine, reply to Robert Hughes,
'The Decline and Fall of the Avant-
garde', in *Idea Art: A Critical Anthology*,
ed. Gregory Battcock(New York:
Dutton, 1973), 194–203.

Alisa Luxenberg, 'Further Light on
the Critical Reception of Goya's Family
of Charles IV as Caricature', Artibus
et Historiae 46, vol. 23(2002): 179–82.

Maurice Merleau-Ponty, 'Eye and Mind',
in *The Merleau-Ponty Reader:
Philosophy and Painting*, ed. Galen

Johnson(Evanston, IL: Northwestern
University Press, 1993), 121–49.

W.J.T. Mitchell, 'What Is an Image?',
in *Iconology: Image, Text, Ideology*
(Chicago, IL: University of Chicago
Press, 1986), 7–46.

Stuart Morgan, *What the Butler Saw:
Selected Writings*, ed. Ian Hunt(London:
Durian, 1996).

_____, Inclinations: Further
Writings and Interviews, Juan Vicente
Aliaga and Ian Hunt, eds. (London:
Durian, 2007).

Michael Orwicz, ed., *Art Criticism and
its Institutions in Nineteenth-Century
France*(Manchester, UK: Manchester
University Press), 1994.

James Panero, 'The Critical Moment:
Abstract Expressionism's Dueling Dio',
in Humanities 4, vol. 29(Jul–Aug 2008);
http://www.neh.gov/humanities/
2008/julyaugust/feature/the-critical-
moment.

Michel Pepi, 'The Demise of Artnet
Magazine and the Crisis in Criticism',
Artwrit 17(September 2012); http://www.
artwrit.com/article/the-demise-of-artnet-
magazine-and-the-crisis-in-criticism/.

Peter Plagens, 'At a Crossroads',
in *Rubinstein*, ed. Critical Mess(Lennox,
MA: Hard Press, 2006), 115–20.

Lane Relyea, 'All Over and At Once' (2003),
in *Rubinstein*, ed., Critical Mess(Lennox,
MA: Hard Press, 2006), 49–59.

_____, 'After Criticism',
in *Contemporary Art: 1989 to the Present,
Alexander Dumbadze and Suzanne
Hudson*, eds. (Oxford: Wiley-Blackwell,
2013), 357–66.

Martha Rosler, 'English and All That', e-flux
journal 45(May 2013); http://www.e-flux.
com/journal/english-and-all-that/.

Raphael Rubenstein, ed., *Critical Mess: Art Critics on the State of the Practice* (Lennox, MA: Hard Press, 2006).

Alix Rule and David Levine, 'International Art English', Triple Canopy 16(17 May–30 Jul 2012); http://canopycanopycanopy.com/16/international_art_english.

John Ruskin, Modern Painters IV, vol. 3 (1856), in *The Genius of John Ruskin: Selection from His Writings*, ed. John D. Rosenberg(Charlottesville, VA: University of Virginia Press, 1998), 91.

Peter Schjeldahl, 'Dear Profession of Art Writing'(1976), in *The Hydrogen Jukebox: Selected Writings of Peter Schjeldahl, 1978–1990*, ed. Malin Wilson(Berkeley and Los Angeles; London: University of California Press, 1991), 180–86.

Barry Schwabsky, 'Criticism and Self Criticism', The Brookly Rail(Dec 2012 –Jan 2013); http://www.booklynrail.org/2012/12/artseen/criticism-and-self-criticism.

Martha Schwendener, 'What Crisis? Some Promising Futures for Art Criticism', The Village Voice, 7 January 2009; http://www.villagevoice.com/2009-01-07/art/what-crisis-some-promising-futures-for-art-criticism/.

Richard Shone and John Paul Stonard, eds., *The Books that Shaped Art History*(London and New York: Thames & Hudson, 2013).

Daniel A. Siedell, 'Academic Art Criticism', in Elkins and Newman, eds., *The State of Art Criticism*(New York; Oxford: Routledge, 2008), 242–44.

Michael Shreyach, 'The Recovery of Criticism', in *Elkins and Newman*, eds., The State of Art Criticism(New York; Oxford: Routledge, 2008), 3–26.

Susan Sontag, 'Against Interpretation'(1964), *Against Interpretaion*(Toronto: Doubleday, 1990), 3–14.

Hito Steyerl, 'International Disco Latin', e-flux journal 45(May 2013); http://www.e-flux.com/journal/international-disco-latin/.

William Strunk, Jr., and E.B. White, *The Elements of Style*, 4th edn. (New York: Longman, 1999)/ 윌리엄 스트렁크 주니어, 『영어 글쓰기의 기본』, 인간희극, 2007.

András Szántó, ed., *The Visual Art Critic: A Survey of Art Critics at General-Interest New Publications in America*(New York: National Arts Journalism Program, Columbia University, 2002); http://www.najp.org/publications/researchreports/tvac.pd.

_____, 'The Future of Art Journalism', Studio 360, 15 May 2009; http://www.studio360.org/2009/may/15/.

Sam Thorne, 'Call Yourself a Critic?', frieze 145(March 2012); http://www.frieze.com/issue/article/call-yourself-a-critic/.

Lionello Venturi, *History of Art Criticism*, tran. Charles Marriott(New York: Dutton, 1936)/ 리오넬로 벤투리, 『미술비평사』, 문예출판사, 1997.

Jan Verwoert, 'Talk to the Thing', in *Elkins and Newman*, eds., The State of Art Criticism(New York; Oxford: Routledge, 2008), 342-47.

David Foster Wallace, *Consider the Lobster and Other Essays* (London: Abacus, 2005).

Lori Waxman and Mike D'Angelo, 'Reinventing the Critic', Studio 360, 15 May 2009; http://www.studio360.org/2009/may/15/.

Richard Wrigley, *The Origins of French*

*Art Criticism: From the Ancien Régime to the Restoration*(Oxford: Clarendon, 1993).

Theodore F. Wolff and George Geahigan, *Art Criticism and Education*(Urbana, IL: University of Illinois, 1997).

John Yau, 'The Poet as Art Critic', The American Poetry Review 3, vol. 34 (May-Jun 2005): 45-50.

## 인용 자료 목록

1. **발터 벤야민**, 「역사 철학 테제」(1940)/ Walter Benjamin, 'Theses on the Philosophy of History'(1940), trans. Harry Zohn, in Illuminations, ed. Hannah Arendt(London: Pimlico, 1999), 249.

2. **오쿠이 엔위저**, 「도큐멘트를 모뉴먼트로: 시간에 대한 명상으로서의 아카이브」 『기록에 대한 열망: 역사와 모뉴먼트 사이의 사진』(2008)/ Okwui Enwezor, 'Documents into Monuments: Archives as Meditations on Time', in Archive Fever: Photograph between History and the Monument, ed. Enwezor(New York: International Center for Photography; Göttingen: Steidl, 2008), 23-26

3. **토머스 크로**, 「60년대의 도래」(1996)/ Thomas Crow, The Rise of the Sixties(1996)(London: Laurence King, 2004), 23-24.

4. **로잘린드 크라우스**, 「신디 셔먼: 무제」(1993)/ Rosalind Krauss, 'Cindy Sherman: Untitled'(1993); first published in Cindy Sherman 1975-1993(New York: Rizzoli Internationa, 1993); in Bacchelors(Cambridge, MA: MIT Press, 2000), 118; 122.

5. **제리 살츠**, 「아트페어에서 가장 마음에 들었던 작품 20가지」 《뉴욕 매거진》 ( 2013)/ Jerry Saltz, '20 Things I Really Liked at the Art Fairs', New York Magazine, 25 March 2013; http://www.vulture.com/2013/03/saltz-armory-show-favorites.html.

6. **데이비드 실베스터**, 「피카소와 뒤샹」(1978, 1992년 강연 자료를 개정)/ David Sylvester, 'Picasso and Duchamp'(1992, revised from a 1978 lecture); previously published as 'Bicycle Parts', in Scritti in onore di Giuliano Briganti(Milan: Longanesi, 1990); Modern Painters 4, vol. V, 1992; in About Modern Art: Critical Essays 1948-1996(London: Chatto & Windus, 1996), 417.

7. **스튜어트 모건**, 「시간을 위한 연주」 피오나 래 전시회(1991)/ Stuart Morgan, 'Playing for Time', in Fiona Rae(London: Waddington Galleries, 1991), n.p.

8. **데일 맥파랜드**, 「아름다운 것들: 볼프강 틸먼스에 관하여」 《프리즈》(1999)/ Dale McFarland, 'Beautiful Things: On Wolfgang Tillmans', frieze 48(Sep-Oct 1999); http://www.frieze.com/issue/article/beautiful_things/.

9. **히토 슈타이얼**, 「저화질 이미지를 위한 항변」 《이플럭스》(2009)/ Hito Steyerl, 'In Defense of the Poor Image', e-flux journal 10(November 2009), n.p.; http://www.e-flux.com/journal/in-defense-of-the-poor-image/.

10. **존 켈시**, 「자동차들. 여자들」 <피터 피슐리와 데이비드 바이스: 꽃과 질문: 회고전>(2006)/ John Kelsey, 'Cars. Women', in Peter Fischli & David Weiss: Flowers & Questions: A Retrospective(London: Tate, 2006), 49-52; 50-51.

11. 레오 스타인버그, 「평평한 화면」(1968)/ Leo Steinberg, 'The Flatbed Picture Plane', from a lecture at the Museum of Modern Art, New York, 1968; first published as 'Reflections on the State of Criticism', Artforum 10, no. 7(March 1972): 37–49; reprinted in Other Criteria: Confrontations with Twentieth-Century Art(Chicago, IL: University of Chicago Press, 2007), 61–98.

12. 맨시아 디아와라, 「도시 이야기: 세이두 케이타」《아트포럼》(1998)/ MANTHIA DIAWARA, 'Talk of the Town: Seydou Keïta'(1998); first published in Artforum 6, vol. 36, February 1998; in Olu Oguibe and Okwui Enwezor, eds., Reading the Contemporary: African Art from Theory to the Marketplace(London: Iniva, 1999), 241.

13. 브라이언 딜런, 「앤디 워홀의 마법의 병」『고통받는 희망: 아홉 명의 건강염려증 환자』(2009)/ BRIAN DILLON, 'Andy Warhol's Magic Disease', in Tormented Hope: Nine Hypochondriac Lives(London: Penguin, 2009), 238.

14. 데이브 히키, 「두려움과 미움은 지옥으로 가라」《디스 롱 센추리》(2012)/ Dave Hickey, 'Fear and Loathing Goes to Hell', This Long Century(2012); http://www.thislongcentury.com/?p=958&c=13.

15. 마이클 프리드, 토미 스미스 인용, 「예술과 사물성」《아트포럼》(1967)/ Michael Fried, citing Tony Smith, in 'Art and Objecthood', Artforum 5(June 1967): 12–23.

16. 클레어 비숍, 『인공 지옥: 참여미술과 관객의 정치학』(2012)/ Claire Bishop, Artificial Hells: Participatory Art and the Politics of Spectatorship(London: Verso, 2012), 256–257.

17. 네가 아지미, 「털북숭이 파르하드」《바이도운》(2010)/ Negar Azimi, 'Fluffy Farhad', Bidoun 20(Spring 2010); http://www.bidoun.org/magazine/20-bazaar/fluffy-farhad-by-negar-azimi/.

18. 에릭 벤젤, 「100퍼센트 베를린」《아트슬랜트》(2012)/ Erik Wenzel, '100%Berlin' ArtSlant, 22 April 2012; http://www.artslant.com/ber/artices/show/30583.

19. 크리스 크라우스, 「방치된 낯섦」『예술이 속한 곳』(2011)/ Chris Kraus, 'Untreated Strangeness', Where Art Belongs(Los Angeles: Semiotext[e], 2011), 145–146.

20. 존 톰슨, 「새로운 시대, 새로운 생각, 새로운 조각」<중력과 은총: 1965–1975년에 걸친 조각의 변화 과정>(1991)/ Jon Thomson, 'New Times, New Thoughts, New Sculpture', first published in Gravity and Grace: The Changing Condition of Sculpture 1965–1975(London: Hayward, 1991); in The Collected Writings of Jon Thompson, Jeremy Akerman and Eileen Daly, eds. (London: Ridinghouse, 2011), 92–123.

21. 브라이언 오도허티, 「박스, 큐브, 설치, 흼과 돈」『21세기 예술 기관 매뉴얼』(2009)/ Brian O'Doherty, 'Boxes, Cubes, Installation, Whiteness and Money', in A Manual for the 21st Century Art Institution(Cologne: Koenig; London: Whitechapel, 2009), 26–27.

22. 권미원, 「이곳에서 저곳으로: 장소 특정성에 관해」《옥토버》(1997년 10월)/ Miwon Kwon, 'One Place After Another: Notes on Site Specificity', October vol. 80(Spring 1997): 85–110.

23. 샬럿 번즈, 「예술가들이 거리로 나와, 스포츠가 아닌 공공 서비스에 지출을 요구하는 브라질 국민과 함께했다」《아트 뉴스페이퍼》(2013년 7/8월)/

Charlotte Burns), 'Artists take to the streets as Brazilians demand spending on services, not sport', The Art Newspaper 248(Jul—Aug 2013): 3.

24. 미상, 「홍콩의 봄 경매 행사가 단단한 기반을 확보하고 있다」《아시안 아트》(2013년 5월)/ unsigned, 'HongKong Spring Sales Reach More Solid Ground', Asian Art(May 2013): 1; http://www.asianartnewspaper.com/sites/default/files/digital_issue/AAN%20MAY2013%20web.pdf.

25. 마틴 허버트, 「리처드 세라」『프리즈 아트페어 연감』(2008-2009)/ Martin Herbert, 'Richard Serra', Frieze Art Fair Yearbook(London: Frieze, 2008-2009), n.p.

26. 크리스티 랑게, 「앤드루 대드슨」『프리즈 아트페어 연감』(2008-2009)/ Christy Lange, 'Andrew Dadson', Frieze Art Fair Yearbook(London: Frieze, 2008-2009)

27. 비비안 레버그, 「다카노 아야」『프리즈 아트페어 연감』(2008-2009)/ Vivian Rehberg, 'Aya Takano', Frieze Art Fair Yearbook(London: Frieze, 2008-2009)

28. 마크 앨리스 듀런트와 제인 D. 마싱, 「아웃오브싱크」『희미하게 보이는 저세상』(2006)/ Mark Alice Durant and Jane D. Marsching, 'Out-of-Sync', in Blur of the Otherworldly: Contemporary Art, Technology and the Paranormal(Baltimore, MD: Center for Art and Visual Culture, University of Maryland, 2006)

29. 이지 투아슨, 「세스 프라이스」『도큐멘타(13) 가이드북』(2012)/ Izzy Tuason, 'Seth Price', The Guidebook, dOCUMENTA(13)(Ostfildern: Hatje Kantz Verlag, 2012), 264.

30. 미상, 「장식 뉴스피드」, 톰슨과 크레이그헤드, 2004년, 영국공영컬렉션 웹사이트/ unsigned, 'Decorative Newsfeeds', Thomson & Craighead, 2004, British Council Collection website, n.d.; http://collection.britishcouncil.org/collection/artist/5/19193/object/49377.

31. 미상, 「스탠 더글러스, 2013년 스코샤뱅크 사진상 수상」, 스코샤뱅크 웹사이트(2013년 5월 16일)/ unsigned, 'Stan Douglas wins the 2013 Scotiabank Photography Award', Scotiabank website, 16 May 2013; http://www.scotiabank.com/photoaward/en/files/13/05/Stan_Douglas_wins_the_2013_Scotiabank_Photography_Award.html.

32. 미상, 「하룬 파로키. 무엇에 반대하는가? 누구에 반대하는가?」, 레이븐로 웹사이트(2009년 11월)/ unsigned, 'Harun Farocki. Against What? Against Whom?', Raven Row website(November 2009); http://www.ravenrow.org/exhibition/harunfarocki/.

33. 미상, 「로빈 로드: 벽의 외침」, 빅토리아국립미술관 웹사이트(2013년 5월)/ unsigned,, 'Robin Rhode: The Call of Walls', National Gallery of Victoria website, May 2013; http://www.ngv.vic.gov.au/whats-on/exhibitions/exhibitions/robin-rhode.

34. 미상, 「장 뒤뷔페(1901-1985), 빗을 든 여자, (1950)」, 크리스티 경매장 전후 및 현대미술 이브닝 세일( 2008년 11월 12일) 뉴욕/unsigned, 'Jean Dubuffet (1901-1985), La Fille au Peigne, (1950)', Christie's Postwar and Contemporary Art Evening Sale, 12 November 2008, New York.

35. 앨리스 그레고리, 「시장에 관해」《n+1》(2012년 3월 1일)/ Alice Gregory, 'On the Market', n+1 Magazine, 1 March 2012; http://nplusonemag.com/on-the-market.

36. 힐턴 알스, <아빠>(2013)/ Hilton Als,

'Daddy', May 2013, http://www/
hiltonals.com/2013/05/daddy/.

37. 얀 버보트, 「데이비드즈위너갤러리의
네오 라우흐」《프리즈》(2005)/ Jan
Verwoert, 'Neo Rauch at David Zwirner
Gallery', frieze, 2005

38. 로버타 스미스, 「일상의 색채와 기쁨」
《뉴욕타임스》(2013년 2월 28일)/
Roberta Smith, 'The Colors and Joys
of the Quotidian', New York Times,
28 February 2013; http://www.nytimes.
com/2013/03/01/arts/design/lois-dodd-
catching-the-light-at-portland-museum-
in-maine.html?pagewanted=1.

39. 샐리 오라일리, 「리뷰: 예술 세계에서
보낸 이레」《아트 먼슬리》(2008년 11월)/
Sally O'reilly, 'Review: Seven Days in
the Art World', Art Monthly(November
2008): 32

40. 잭 뱅코스키, 「프리뷰: 하임 슈타인바흐」
《아트포럼》(2013년 5월)/ Jack
Bankowsky, 'Previews: Haim Steinbach',
Artforum vol. 51 no. 9(May 2013): 155.

41. 벤 데이비스, 「랜달 아일랜드에 첫선을
보인 프리즈 뉴욕, 확실한 성공 예감」
《블루인아트인포》(2012년 5월 4일)/ Ben
Davis, 'Frieze New York Ices
the Competition with its First Edition
on Randall's Island', BlouinArtinfo
(4 May 2012); http://www.blouinartinfo.
com/news/storyy/802849/frieze-new-
york-ices-the-competition-with-its-first-
edition-on.

42. 벤 데이비스, 「아트페어에서
사회적 공간을 만들어내는
도구로서의 현대미술에 대한 고찰」
《블루인아트인포》(2012년 5월 10일)/
Ben Davis, 'Speculations
on the Production of Social Space
in Contemporary Art, with Reference
to Art Fairs', BlouinArtinfo, n.p.,
10 May 2012; http://www.blouinartinfo.
com/news/story/803293/speculations-
on-the-production-of-social-space-
in-contemporary-art-with-reference-to-
art-fairs.

43. 돈 톰슨, 『은밀한 갤러리』(2008)/ Don
Thompson, The $12Million Stuffed
Shark: The Curious Economics
of Contemporary Art and Auction
Houses(London: Aurum, 2008), 13−14.

44. 데이브 히키, 「고아들」《아트 인
아메리카》(2009년 1월)/ DAVE
HICKEY, 'Orphans', Art
in America(January 2009): 35−36.

45. 아담 심칙, 「먼 곳에서의 터치:
알리나 샤포치니코프의 예술에 관해」
《아트포럼》(2011년 11월)/ Adam
Szymczyk, 'Touching from
a Distance: on the Art of Alina
Szapocznikow', Artforum vol. 50,
no. 3(November 2011), 220.

46. 이오나 블라즈윅, 「발견된 오브제」
『코넬리아 파커』(2013)/ Iwona Blazwick,
'The Found Object', in Cornelia
Parker(London and New York:
Thames & Hudson, 2013), 32−33.

47. 알렉스 파쿠하슨, 「아방가르드, 다시」
『주식회사 캐리 영』(2002)/ Alex
Farquharson, 'The Avan Garde, Again',
in Carey Young, Incorporated(London:
Film & Video Umbrella, 2002);
http://www.careyyoung.com/essays/
farquharson.html.

48. 린 틸먼, 「부양하는 젊은 화가의 초상
<카린 데이비: 작품전>(2006)/ Lynne
Tillman, 'Portrait of a Young Painter
Levitating', in Karin Davie: Selected
Works(New York: Rizzoli and Albright
Knox Museum, Buffalo, NY, 2006), 149.

49. T. J. 데모스, 「자연 다음의 예술: 자연
이후의 상태에 관해」《아트포럼》(2012년
4월)/ T. J. Demos, 'Art After Nature:
on the Post-Natural Condition',

Artforum 50, no. 8(Apr 2012): 191−97.

50. 앤 트루이트, 「어느 예술가의 일기, 1974−1979」『동시대 미술의 이론과 도큐먼트: 예술가의 글 모음』(2012)/ Anne Truitt, 'Daybook: The Journal of an Artist, 1974−79', in Kristine Stiles and Peter Selz, eds., Theories and Documents of Contemporary Art: A Sourcebook of Artists' Writings, 2nd edn. (Berkeley and Los Angeles: University of California Press, 2012, revised and expanded by Kristine Stiles), 100.

51. 제니퍼 앵거스, 「작가의 말」, 캐나다현대미술관 웹사이트/ Jennifer Angus, 'Artist Statement', The Centre for Contemporary Canadian Art website, n.d.; http://ccca.concordia.ca/statements/angus_statement.html.

52. 타시타 딘, 「팔라스트, 2004」『타시타 딘』(2006)/ Tacita Dean, 'Palast, 2004', in Jean-Christophe Royoux, Tacita Dean(London: Phaidon, 2006), 133.

53. 안리 살라, 「복잡한 행동에 대해」『안리 살라』(2003)/ Anri Sala, 'Notes for Mixed Behaviour'(2003) Mark Godfrey, Anri Sala(Phaidon, 2006), 122.

54. 앙케 켐페스, 「사라 모리스」『현재의 예술: 전 세계 136명의 현대 예술가』 2권, (2005)/ Anke Kempes, 'Sarah Morris', in Art Now: The New Directory to 136 International Contemporary Artists, vol. 2, Uta Grosenick and Burkhard Riemschneider, eds. (Cologn and London: Taschen, 2005), 196.

55. 테드 만, 「만달레이 베이(라스베이거스): 사라 모리스」, 구겐하임컬렉션 온라인/ Ted Mann, 'Mandalay Bay(Las Vegas): Sarah Morris', Guggenheim Collection Online, n.d.; http://www.gugenheim.org/new-york/collections/collection-online/artwork/9426?tmpl=component&print=1.

56. 에이드리언 설, 「렌즈로 들여다보는 삶」 《가디언》(1999년 5월 4일)/ Adrian Searle, 'Life thru a lens', Guardian, 4 May 1999; http://www.theguardian.com.culture/1999/may/04/artsfeatures4.

57. 알렉스 파쿠하슨, 「<페인팅 랩> 리뷰」 《아트 먼슬리》(1999년 4월)/ Alex Farquharson, 'Review of "Painting Lab"', Art Monthly 225(April 1999): 34−36.

58. 게이비 우드, 「시네마 베리테: 게이비 우드와 사라 모리스의 만남」《옵저버》, (2004년 5월 23일)/ Gaby Wood, 'Cinéma Vérité: Gaby Wood meets Sarah Morris', Observer, 23 May 2004; http://www.theguardian.com/artanddesign/2004/may/23/art2.

59. 크리스토퍼 터너, 「베이징 교향곡: 사라 모리스에 관해」《모던 페인터스》(2008년 7-8월)/ Christopher Turner, 'Beijing City Symphony: On Sarah Morris', Modern Painters(Jul−Aug 2008): 57.

60. 마이클 브레이스웰, 「사라 모리스의 문화적 맥락」『사라 모리스: 현대적인 세계들』(1999)/ Michael Bracewell, 'A Cultural Context for Sarah Morris', in Sarah Morris: Modern Worlds (Oxford: Museum of Modern Art; Leipzig: Galerie für Zeitgenössische Kunst; Dijon: Le Consortium, 1999), n.p.

61. 얀 빈켈만, 「표면의 기호학」『사라 모리스: 현대적인 세계들』(1999)/ Jan Winkelmann, 'A Semiotics of Surface', in Sarah Morris: Modern Worlds, trans. Tas Skorupa(Oxford: Museum of Modern Art; Leipzig: Galerie für Zeitgenössische Kunst; Dijon: Le Consortium, 1999), n.p.

62. 이사벨레 그로, 「도시 읽기: 사라 모리스의 새 그림들」『그림의 수수께끼』(2001)/ Isabelle Graw, 'Readng the Capital:

Sarah Morris' New Pictures', trans.
Catherine Schelbert, eds., The Mystery
of Painting(Munich: Kunstverlag Ingvild
Goetz, 2001), 79.

63. **더글러스 쿠플랜드**, 「유리 커튼 뒤에서」
『사라 모리스: 아무것도 막지 않는』(2004)/
Douglas Coupland, 'Behind the Glass
Curtain', in Sarah Morris: Bar Nothing
(London: White Cube, 2004), n.p.

64. **사라 모리스**, 「취향에 대한 몇 가지 생각
혹은 자기 홍보」 《텍스테 추어 쿤스트》,
(2009년 9월)/ Sarah Morris, 'A Few
Observation on Taste or Advertisements
for Myself', in Texte zur Kunst
75(September 2009): 71–74.

## 그림 목록

치수는 센티미터를 먼저, 인치를
나중에 표시했고 별도의 언급이 없으면
높이, 너비, 깊이의 순으로 표시했다.

1. 뱅크, <팩스백>(런던: ICA), 1999/
   BANK, Fax-Back(London: ICA), 1999.
   Pen and ink on paper, 29.7×21
   (11 3/4×8 1/4). Courtesy BANK and
   MOT Internation, London and Brussels.

2. 로리 왁스먼, <60단어/분 예술
   비평>, 2005년-현재까지 진행 중.
   도큐멘타(13)에서 실시된 공연, 2012년
   6월 9일–9월 16일/LORI WAXMAN,
   60wrd/min art critic, 2005-ongoing.
   Performance as part
   of dOCUMENTA(13), June
   9-September 16, 2012, in Kassel,
   Germany. Courtesy the artist. Photo
   Claire Pentecost.

3. 파울 클레, <새로운 천사>, 1920/ PAUL
   KLEE, Angelus Novus, 1920. India ink,

coclored chalk, and brown wash
on paper, 31.8×24.2(12 1/2×9 1/2).
Gift of Fania and Gershom Scholem,
Jerusalem; John Herring, Maralene and
Paul Herring, Jo Carole and Ronald
Lauder, New York. (B87.994) Israel
Museum, Jerusalem.

4. 프란시스코 고야, <카를로스 4세의 가족>,
   1800년경/ FRANCISCO GOYA, The
   Family of Carlos IV c. 1800. Oil on
   Canvas, 280×336(110 1/4×132 1/4).
   Collection Museo del Prado, Madrid.

5. 크레이기 호스필드, <레셰크 미에르바와
   마그다 미에르바> 나보이키, 크라코프,
   1984년 7월, 1990년 인쇄/ CRAIGIE
   HORSFIELD, Leszek Mierwa &
   Magda Mierwa–ul. Nawojki, Krakow,
   July 1984, printed 1990. Silver gelatin
   unique photograph, 155×146(61×57
   1/2)(framed). Courtesy Frith Street
   Gallery. © ADAGP, Paris and DACS,
   London 2014.

6. 제스, <쥐의 이야기>, 1951/1954/
   JESS, The Mouse's Tale, 1951/54.
   Collage(gelatin silver prints, magazine
   reproductions, and gouache on paper),
   121×81.3(47 5/8×32). Courtesy San
   Francisco Museum of Modern Art, Gift
   of Frederic P. Snowden. Copyrght ©
   2014 by the Jess Collins Trust and used
   by permission.

7. 신디 셔먼, <무제 영화 스틸 2번>, 1977/
   CINDY SHERMAN, Untitled Film
   Still, 1977. Gelatin silver print, edition of
   10(MP #2), 25.4×20.3(10×8). Courtesy
   the artist and Metro Pictures, New York.

8. 신디 셔먼, <무제 영화 스틸 81번>, 1980/
   CINDY SHERMAN, 1980. Gelatin
   silver print, edition of 10(MP #81),
   25.4×20.3(10×8). Courtesy the artist and
   Metro Pictures, New York.

9. 애나벨라 팝, <데이비드를 위해>, 2012/

ANNA-BELLA PAPP, For David, 2012. Clay, 32×21×3(12 5/8×8 1/4×1 1/8), (MA-PAPPA-00020). Courtesy Stuart Shave/ Modern Art, London.

10. 마틴 웡, <당신이 생각한 것이 아니라고? 그렇다면 뭘까?>, 1984/ MARTIN Wong, It's Not What You Think? What Is It Then?, 1984. Acrylic on canvas, 213.4×274.3(84×108). Courtesy the Estate of Martin Wong and P.P.O.W Gallery, New York.

11. 하룬 미르자, <황홀한 파형>, 2012/ HAROON MIRZA, Preoccupied Waveforms, 2012. Monitor, cables, modified drawer, TV, copper tape, speakers, media player, dimensions viriable. Courtesy New Museum, New York and Lisson Gallery, london. Photo Jesse Untrachet Oakner. ©the artist.

12. 에르네스토 네토, <카멜로카마>, 2010/ ERNESTO NETO, Camelocama, 2010. Crochet, polypropylene balls, and PVC, 380×800×900(149 5/8×315×354 3/8). View from the exhibition 'La Lengua de Ernesto – Obras 1987–2011', Antiguo Colegio San Ildefonso, Mexico. Courtesy Galeria Fortes Vilaca. Photo Diego Perez.

13. 엘래드 라스리, 「무제(빨간 캐비닛)」, 2011/ ELAD LASSRY, Untitled(Red Cabinet), 2011. MDF, high gloss paint, 43.2×117.8×40(17×70×153/4). Inv #EL 11.065. Courtesy David Kordansky Gallery, Los Angeles and Galerie Francesca Pia, Zürich.

14. 볼프강 틸먼스, <계단 난간에 걸쳐진 회색 바지>, 1991/ WOLFGANG TILLMANS, grey jeans over stair post, 1991. C-type print. Courtesy Maureen Paley, London. ©the artist.

15. 히토 슈타이얼, <추상>, 2012/ HITO STEYERL, Abstract, 2012. Still from

HD video with sound, 5 minutes. Photo Leon Kahane.

16. 세이두 케이타, <무제>, 1959/ SEYDOU KEÏTA, Untitled, 1959. Black and white photograph, 60×50(23×19). Courtesy CAAC-the Pigozzi Collection, Geneva. ©Sydou Keïta/SKPEAC.

17. 파베우 알타메르, <아인슈타인 클래스>, 2005/ PAWEL ALTHAMER, Einstein Class, 2005. Film, 35 mins. Courtesy the artist, Foksal Gallery Foundation, Warsaw and neugerriemschneider, Berlin.

18. 파르하드 모시리, <아기 고양이(털복숭이 친구들)>, 2009/ FARHAD MOSHIRI, Kitty Cat(Fluff Friends series), 2009. Acrylic glitter powder colors and glaze on canvas mounted on board, 200×170(78 3/4×66 7/8). Courtesy the artist and the Third Line.

19. 에릭 벤젤, <베를린, 포츠다머 광장, 2011년 10월 22일>, 2011/ ERIK WENZEL, Berlin, Potzdamer Platz, October 22, 2011, 2011. Digital photograph. Courtesy the artist. Photo Erik Wenzel.

20. 베르너 비쇼프, <헝가리 부다페스트, 적십자 기차의 출발>, 1947/ WERNER BISCHOF, Departure of the Red Cross Train, Budapest, Hungary, 1947. Werner Bischof/ Magnum Photos.

21. 조지 포카리, <마추픽추의 절벽과 관광객>, 1999/ GEORGE PORCARI, Machu Picchu Cliff with Tourists, 1999. Color photograph. ©George Porcari 2013.

22. 리처드 세라, <산책>, 2008/ RICHARD SERRA, Promenade, 2008. Five slabs of weatherproof steel, each: 1700×400×13(669 1/4×157 1/2×5 1/8). Grand Palais, Paris. Monumenta 2008. Photo Lorenz Kienzle. ©ARS, NY and DACS, London 2014.

23. 앤드루 대드슨, <지붕 틈>, 2005/
ANDREW DADSON, Roof Gap,
2005. DVD on loop. Video still from
installations at The Power Plant,
Toronto, double video projection,
dimensions variable. Courtesy the artist
and Galleria Franco Noero, Turin.

24. 다카노 아야, <혁명으로 가는 길>, 2007/
AYA TAKANO, On the Way
to Revolution, 2007. Acrylic on canvas,
200×420(78 3/4×165 3/8). Courtesy
Galerie Perrotin. ©2007 Aya Takano/
Kaikai Kiki.Co., Ltd. All Rights
Reserved.

25. 마리아 미란다와 노리 뉴마크
(아웃오브싱크), <소문의 뮤지엄>, 2003/
MARIA MIRANDA AND NORIE
NEUMARK(OUT-OF-SYNC), images
from Museum of Rumour(Internet
project), 2003. Courtesy the artist.

26. <프란츠 베스트의 자기모순에 빠진
뮤지엄 라벨>, 빈 현대미술관. 사진
캐서린 우드/ Franz West self-
contradicting museum label,
MuMOK, Vienna.
Photo Catherine Wood.

27. 로빈 로드, <연감>, 2012-2013/ ROBIN
RHODE, Almanac, 2012-2013.
Mounted C-print, edition of 5. Eight
parts, each: 41.6×61.6×3.8(16 3/8×24
1/4×1 1/2)(framed). Overall dimensions
87.2×258.4×3.8(34 5/16×101 3/4×1
1/2). Courtesy the artist and Lehmann
Maupin, New York and HongKong.
©Robin Rhode.

28. 네오 라우흐, <해답>, 2005/ NEO
RAUCH, Lösung, 2005. Oil
on canvas, 300×210(118 1/8×82 11/16).
Private Collection. Courtesy Galerie
EIGEN+ART Leipzig/Berlin and David
Zwirner, New York/London.
Photo Uwe Walter, Berlin. ©Neo Rauch

courtesy Galerie EIGEN+ART Leipzig/
Berlin/DACS 2014.

29. 로이스 도드, <사과나무와 헛간>, 2007/
LOIS DODD, Apple Tree and Shed,
2007. Oil on linen, 106.7×214.3(42×84
3/8). Courtesy Alexandre Gallery,
New York. ©Lois Dodd.

30. 알리나 샤포치니코프, <여행>, 1967/
ALINA SZAPOCZNIKOW, Le
Voyage, 1967. Fiberglass, polyester resin
and metal structure, 180×110×60(70
7/8×43 5/16×23 5/8). Muzeum Szutki,
Lodz. Courtesy The Estate of Alina
Szapocznikow/Piotr Stanislawski/Galerie
Loevenbruck, Paris. ©ADAGP, Paris.

31. 코넬리아 파커, <서른 조각의 은>,
1988-1989/ CORNELIA PARKER,
Thirty Pieces of Silver, 1988-1989.
Silver-plated objects, wire, dimensions
variable. Courtesy the artist.

32. 리세 아우토게나와 조슈아 포트웨이,
<블랙숄스 주식 시장 천체 투영관>,
2012/ LISE AUTOGENA AND
JOSUA PORTWAY, Black Shoals Stock
Market Planetarium, 2012. Nikolaj
Copenhagan Contemporary Art Centre,
in cooperation with the Copenhagen
Stock Exchange.

33. 사라 모리스, <만달레이 베이
(라스베이거스)>, 1999/ SARAH
MORRIS, Mandalay Bay(LasVegas),
1999. Gloss household paint on canvas,
214×214(84 1/4×84 1/4). Courtesy
White Cube. ©Sarah Morris.

34. 테드 크로너, <센트럴파크 사우스>,
1947-1948/ TED CRONER, Central
Park South, 1947-48. Gelatin silver
print, printed 1999, 40.6×50.8(16×21).
Estate of Ted Croner.

# 감사의 글

큰 사랑과 감사를 담아 이 책을 스티브 루지 Steve Ruggi에게 바칩니다. 캘리 에인젤Callie Angell(1948-2010)을 추모하며, 이 책의 초안을 읽고 소중한 의견을 주신 샐리 오라일리, 마리나 델라니Marina Delaney, 탬신 페릿Tamsin Perrett, 재키 클라인Jacky Klein, 매들린 루지Madeleine Ruggi, 에드거 슈미츠Edgar Schmitz, 마커스 버하겐Marcus Verhagen, 앤드루 렌턴Andrew Renton, 나오미 다인스Naomi Dines, 이오나 블라즈윅, 리처드 노블, 리사 르프브르 Lisa LeFeuvre, 사이먼 셰이크Simon Sheikh에게 특별한 감사를 전합니다. 그리고 클로디아 에어러스Claudia Aires, 데이비드 배철러, 제니 배철러Jenny Batchelor, 조반나 베르타초니 Giovanna Bertazzoni, 엘리 카펜터Ele Carpenter, 톰 클라크Tom Clark, 베키 코네킨Becky Conekin, 조너선 라헤이 드론스필드Jonathan Lahey Dronsfield, 제임스 엘킨스, 이언 파, 스티븐 프리드먼Stephen Friedman, 앤 갤러거Anne Gallagher, 에이드리언 조지Adrian George, 코닐리어 그래시Cornelia Grassi, 캐로 하월Caro Howell, 제미마 헌트Jemima Hunt, 필리스 랠리Phyllis Lally, 엘리너 마셜Eleanor Marshall, 톰 모턴, 그레거 뮤어Gregor Muir, 하나 누랄리 Hana Noorali, 질 오프먼Jill Offman, 엘비라 디앙가니 오세Elvira Dyangani Ose, 바니 페이지 Barnie Page, 윌리엄 페이튼William Paton, 클레어 폴리Claire Pauley, 앤드리아 필립스Andrea Philips, 오드 랭보Aude Raimbaud, 개리 라일리존스Gary Riley-Jones, 루시 롤린스Lucy Rollins, 알렉스 로스 Alex Ross, 배리 슈왑스키, 애덤 스미스Adam Smythe, 존 스택John Stack, 케이트 스탠클리프 Kate Stancliffe, 발레리 스틸Valerie Steele, 줄리아 타라슈크Julia Tarasyuk, 에이미 왓슨Amy Watson, 실리아 화이트Celia White, 캐서린 우드, 이 책에서 언급한 모든 작품의 저자, 예술가, 번역가, 사진작가들, 특히 사라 모리스에게 감사드립니다. 이 책에 제시된 조언은 순전히 저자의 의견일 뿐이며 특정 기관이나 발행인의 방침을 대변한 것은 아닙니다. 이런 의견들은 회사, 대학, 뮤지엄 등의 단체나 기관의 가이드라인과 다를 수 있으며 이 경우 무엇보다 기관의 가이드라인을 우선해야 합니다. 이 출판물에 실린 이미지와 인용구의 저작권자를 추적하기 위해 최선의 노력을 기울였습니다. 뜻하지 않게 표시가 누락된 저작권자께 양해를 구하며 누락된 정보는 이 책의 재판再版에 적극 반영할 예정임을 알려드립니다.